KB063755

THE ART
OF
FORGERY

THE ART
OF
FORGERY

위작의
기술

노아 차니 지음

어둠 속
미술

세상을
홀리다

오숙은 옮김

학고재

차례

백 퍼센트 진짜인 엘리어노라에게

나쁜 미술가는 베끼고 좋은 미술가는 훔친다.

―피카소

시작하는 말

INTRODUCTION

세상이 속기를 원하니…

멈추어라! 그대 교활한 자들이여, 노력을 모르는 자들이여, 남의 두뇌를 날치기하는 자들이여! 감히 내 작품에 그 흉악한 손을 대려는 생각은 하지도 말지어다. 조심하라! 나는 최고의 영광을 누리시는 막시밀리안 황제 폐하의 보조금을 받는 몸이니, 폐하께서 이 제국 어디에서든 이 판화의 거짓된 사본을 인쇄하거나 파는 행위를 누구에게도 허락지 않으실 거라는 사실을 그대들은 모르는가? 똑바로 들어라! 그리고 명심하라. 만약 원한 때문이든 욕심 때문이든 그리할 경우에는 모조리 압수될 것임은 물론이요, 그대들의 몸까지 심각한 위험에 처하게 될 것이다.

— 알브레히트 뒤러

이 글은 역사상 가장 공격적인 재산 공지문일 것이다. 1511년 뉘른베르크에서 발간된 '성모의 생애 *Life of the Virgin*' 판화 연작 중 한 판본의 간기刊記에 포함되어 있다. 이 책을 직접 쓰고 판화도 제작한 위대한 화가 알브레히트 뒤러 Albrecht Dürer, 1471~1528에게는 그만큼 위조꾼을 두려워할 이유가 충분히 있었다.

뒤러의 판화는 유럽 전역에서 엄청난 인기를 끌었고 수집 가치가 높았다. 또 회화에 비해 적당한 가격에 살 수 있었다. 뒤러는 아마 사상 처음 국제적으로 자신을 홍보한 화가였을 것이다. 그는 조르조네나 폰토르모처럼 고독하고 침울한 동시대 화가들보다는 오늘날의 제프 쿤스Jeff Koons, 1955~나 데이미언 허스트Damien Hirst, 1965~에 가까웠다. 심지어 최초로 화가 트레이드마크까지 만들었다. 커다란 대문자 'A'의 두 다리 사이에 작은 대문자 'D'가 들어간 모노그램 서명을 넣어 판화가 진작眞作임을 인증한 것이다.

그보다 앞선 1506년, 베네치아에서 한 친구가 걱정스러운 마음

으로 뒤러의 1502년작 '성모의 생애' 판화 중 한 점을 뒤러에게 보냈다.[1] 뒤러는 뉘른베르크의 공방에서 안료 항아리들과 잉크를 만들 때 쓰는 석탄, 깃펜과 피지에 둘러싸여 이 목판화를 꼼꼼히 뜯어보았다. 거의 똑같아 보였지만 그의 솜씨가 아니었다. 재주가 아주 기막힌 위조꾼의 작품이었다.

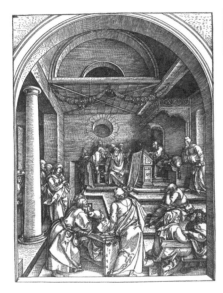

알브레히트 뒤러, 〈신전에서 박사들과 토론하는 그리스도〉, '성모의 생애' 중 15번 판화, 1503년, 목판, 29.3×20.4cm.

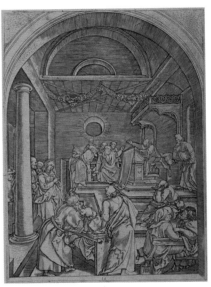

마르칸토니오 라이몬디, 뒤러를 본뜬 〈신전에서 박사들과 토론하는 그리스도〉, 1506년경, 목판, 29.3×20.4cm.

신속하게 조사가 이루어졌고 가짜 판화의 제작자가 밝혀졌다. 마르칸토니오 라이몬디Marcantonio Raimondi, 1480~1534라는 판화가(때로 포르노그래피 화가로 일한)였다.[2] 재능 면에서는 자타가 공인하던 라이몬디는 유명한 'AD' 모노그램을 포함해 아예 목판을 새로 제작했다. 그리고 나면 인쇄업자 가문인 달 예수스Dal Jesus 출판사에서 이

목판으로 찍어낸 판화를 뒤러의 작품이라며 내다 팔았다. 그러나 라이몬디는 정교한 뒤러 판화의 모든 세부를 베끼면서도 나름대로 자신의 모방작이 구분되도록 원본과 다른 세 가지를 포함시켰고, 이것이 나중에 법정에서 빠져나가는 구실이 되었다. 라이몬디는 글자를 엮어 'MAF'라는 자기 모노그램을 판화에 집어넣었다. 그리고 사각형 모양의 네 잎 장식 안에 그리스도를 뜻하는 'YHS'를 넣어 달 예수스 출판사의 장치를 추가했다. 여기에 달 예수스 인쇄소의 상징을 따 모래시계처럼 생긴 삼각형 두 개까지 포함시켰다. 이렇게 추가된 것들은 아주 꼼꼼히 살펴봐야만 발견할 정도였지만 분명 있었다. 이는 라이몬디가 이 판화들을 뒤러의 진작으로 속이려고 한 것인지, 아니면 그저 원작자에게 경의를 표하려 한 것인지 논란을 야기했다.

자기 작품으로 이익을 취하는 위조꾼들을 더 이상 참을 수 없었던 뒤러는 결국 라이몬디와 달 예수스 출판사를 상대로 베네치아에서 소송을 제기했다. 미술품 지적재산권과 관련해 재판에 회부된 것으로 알려진 첫 번째 소송 사건이었다. 그러나 소송은 절반만 성공했다. 베네치아 당국은 이 판화들이 정확하게 모사한 복제본이 아니라 탁월한 모방작에 불과하다고 선고했다. 뒤러만큼 숙련된 화가라는 이유로 라이몬디를 비난해서는 안 되며, 뒤러는 복제품이 나올 만큼 중요하게 여겨진다는 사실에 자부심을 가져야 한다고 판결했다. 당국은 라이몬디에게 목판에서 뒤러의 서명을 제거하라고 명령했고, 달 예수스 가문에게는 라이몬디의 판본을 뒤러의 작품이 아니라 모방작으로 밝히고 판매해야 한다는 판결을 내렸다.

뒤러는 결과에 불만을 품고 훌쩍 뉘른베르크로 떠나버렸다. 너무 유명해서 복제화가들이 꼬인다는 사실을 찬사로 받아들여야 한다는 말은 이미 신물 나게 들어온 터였다. 결국 뒤러는 '성모의 생애' 1511년판을 출간하면서 미래의 도둑들을 향해 신중하게 경고문을 끼워넣은 것이다.

위조의 역사에는 오늘날까지도 영향을 미치는 비슷한 일화들이 가득하다. 브랜드 네임의 정통성, 저작권과 상표 등을 둘러싼 논쟁은 오늘날 지적재산권법의 단골 주제. 컬럼비아 대학교 법학교수인 제인 긴즈버그Jane Ginsburg는 만약 뒤러의 사건을 오늘날 법정으로 가져간다면, 라이몬디의 작품이 원작의 이미지를 상당히 베꼈기 때문에 현대 저작권법은 이를 저작권 침해로 볼 거라고 지적한다. AD라는 모노그램을 끼워넣은 것은 복제품을 원작으로 '사칭'한 것으로 여겨지며, 따라서 상표법 위반에 해당한다는 것이다.[3] 미술품 저작권법의 기원은 역사상 처음으로 자기 홍보에 힘쓴 유명 미술가와 포르노 판화가였다가 위조꾼이 된 변절자의 법정 싸움으로 거슬러 올라가지만, 그렇다고 해서 현대적인 해석을 빗겨가는 건 아니다.

위조는 왜 매혹적인가?

모름지기 모든 위조는 명성, 돈, 복수, 권력, 천재성 표현 등에 대한 욕망이 흥미롭게 결합된 결과물이다. 미술품 위조는 미술품 거래를 연구하고 이용하며, 탁월한 재능, 배신, 탐지, 법의학, 그리고 신비주의 정책 등과 연관된다. 미술계는 개인적인 의견만으로도 미술품의 가치를 수백만 달러씩 좌우할 수 있는 감정가, 개인 전문가 들의 말에 여전히 크게 의존하기 때문이다. 또 위조꾼들의 부인할 수 없는 기교는 감동적이기까지 하며, 다양한 수준의 위작을 그럴듯해 보이게 만드는 독창적인 사기술 역시 감탄스럽다.

이 책은 역사상 위조의 대가들이 벌인 대담한 모험과 불운을 알아보고 이들을 움직인 여러 동기, 그리고 이들의 생각과 방법론을 엿보려 한다. 우리는 이 노련하고 기발하며 매혹적이고 교묘한 사기꾼들이 미술계를 속이는 데 어떻게 성공했는지, 그리고 결국 기

민한 수사와 과학적 검토, 또는 상당한 행운을 통해 어떻게 붙잡히게 되는지 검토할 것이다. 위조꾼들이 들려주는 역사적, 동시대적인 진짜 범죄 이야기는 매력적일 뿐만 아니라 종종 시사적이고 기이하기까지 하다.

위조범의 내면 심리

미술품 절도범은 오로지 돈에만 관심을 갖는 경향이 있다. 이들은 전문적인 지식이나 기술이 없고 미술에도 관심이 별로 없으며, 한번 이상 미술품을 훔치는 경우가 드물다. 일관된 심리학적 프로파일에 딱 들어맞지도 않는다. 이와 반대로, 위조 세계에서는 위조꾼의 성격과 동기에 두루 적용할 수 있는 일관된 일반화가 존재한다. 더욱이 미술품 위조는 미술품 절도나 고대 유물 약탈 행위와는 다르게 조직범죄와는 관련이 없다. 미술품 위조가 명성에 피해를 주기는 하지만, 다른 미술 범죄 유형처럼 마피아나 심지어 테러리즘과 연결되어 광범하고 위협적인 해악을 입히는 경우는 거의 없다.[4] 성상 파괴나 유물 약탈, 절도와 달리 위조 세계에서 원작은 전혀 파괴되거나 손상되지 않는다.

미술품을 위조하는 데 돈이 가장 큰 동기라고 가정할지 모르겠다. 하지만 실제로 그런 경우는 아주 드물다는 사실을 수없이 보곤 한다. 물론 그로 인한 이익은 환영할 만한 보너스다. 위조꾼들의 심리는 복잡해서 저마다 다른 동기에 이끌려 범죄에 발을 들인다. 우리는 대표적인 위조의 대가들을 움직인 주요 충동이 무엇인지, 이런 동기의 복잡성을 살펴볼 것이다. 여기에 여성 위조꾼은 등장하지 않는다. 여성 공범이나 여성 사기꾼이 존재하기는 하지만, 내가 아는 한 위조의 역사에서 두드러지는 여성 위조꾼은 없다.

첫 장 '천재성'에서는 화가들이 합법적 형태로 스승의 작품을 모사하면서 기술을 배우던 공방 전통을 다룬다. 이는 천재성을 표현하는 가장 중요한 탐색과 연관된다. 보란 듯이 기교와 창의성을 내보이고 제자로서 스승에 필적하거나 스승을 능가하는 능력을 과시하고픈 욕구다.

그다음 '자존심' 장에서는 수집가, 감정가, 중개상이 자존심과 체면 (또는 자금) 때문에 일부러 작가를 틀리게 지목하는 경우를 살펴본다.

'복수'에서는 수많은 위조꾼이 자기 작품을 퇴짜 맞은 경력이 있다는 진정한 클리셰를 살펴본다. 이들은 자기를 퇴짜 놓은 미술계에 복수하기 위해 수동적인 공격 방법을 궁리하고, 자기의 능력과 우월성을 증명하는 동시에 이른바 전문가라는 사람들이 얼마나 쉽게 속아넘어가는지 보여주려 했다.

그다음 장은 '명성'이다. 많은 위조꾼은 미술계에 자기의 우월성을 증명하고 나면 사적인 영예에 만족하지 않고 대중에게 인정받는 성공을 꿈꾼다. 설사 적발된다 해도 위조꾼 가운데 다수는 일종의 영웅으로 환영받으며, 오히려 유죄선고를 받은 뒤 더 화려한 경력을 쌓아간다. 놀랍도록 판에 박힌 이 현상의 원인은 복잡하다. 대중은 종종 위조범을 매력적인 로빈 후드처럼 여긴다. 전반적인 미술 범죄, 특히 위조에 쏟아지는 대중적 관심으로 위조꾼은 교도소를 나온 후 기꺼이 대중 앞에 자신을 드러내며 그들을 끌어모은다.

다섯째 장인 '범죄'에서는 위조가 절도나 다른 범죄에 도구로 사용된 경우와 함께, 위조꾼과 조직범죄가 연관된 드문 사례들을 살펴본다.

여섯째 장에서는 아마추어 화가들을 범죄에 끌어들이는 사기술과 사기꾼들을 보면서, 재능 있는 예술가가 사기꾼에게 조종당해 미술품 위조 음모에 가담하게 되는 경우를 알아본다. 이런 동업자 관

계는 두 사람, 즉 배후에서 지휘하는 사기꾼과 노련한 기술을 보유한 복제화가의 관계로 나타나곤 한다.

일곱째 장 '돈'에서는 금전적인 탐욕이 주요 동기가 된 몇 안 되는 위조 사례를 짚어본다.

비록 이 책이 미술계에서 벌어지는 속임수를 주로 다루기는 하지만 마지막 '권력' 장에서는 문화적 위조라는 폭넓은 영역을 살펴보고, 위조꾼들이 정치부터 과학적 발견까지, 또는 종교 유물부터 문학까지 역사를 새로 씀으로써 권력과 영향력을 다지려 시도한 사례를 알아본다.

이렇게 우리는 위조범의 심리, 동기, 방법을 엿볼 것이다. 이들이 사용하는 교묘한 속임수에는 무엇이 있는지, 이들은 어떻게 미술계를 속이는지, 궁극적으로 무엇 때문에 이들이 체포되기에 이르렀는지, 그리고 미술계가 여러 면에서 어떻게 얽혀 있기에 영리한 범죄자들이 쳐놓은 덫에 덥석 걸려들곤 하는지 알게 될 것이다.

위조의 세계에 오신 걸 환영한다. 페트로니우스의 말을 항상 명심하시기를.

"세상이 속기를 원하니, 그렇다면 속여주마Mundus vult decipi, ergo decipiatur."

복제인가 범죄인가?

성서시대 이후로 미술품을 모방하거나, 작품의 작가를 잘못 지목하고 위조하는 일은 줄곧 있어왔다. 실제로 작품의 진위는 이미 고대 로마에서도 관심사였는데, 그리스 항아리와 조각품은 이를 본뜬 로마 복제품보다 더 높이 인정받았기 때문이다. 중세시대에는 순례길

을 따라 가짜 종교 유물을 사고파는 거래가 활발하게 이루어졌다. 이렇게 미술 위조의 역사는 미술 거래의 역사만큼이나 오래다.

실제보다 더 값어치 있는 것처럼 통하는 미술품을 규정하기 위해 종종 가짜, 즉 '페이크fake'와 '위작forgery'이라는 말이 나란히 쓰인다. 하지만 두 단어는 뚜렷이 구분된다. 단순하게 보면 위작은 무언가를 통째로 부정하게 모방해 만든 작품인 데 반해, 페이크는 어떻게든 바꾸거나 '변조'한 고유한 작품(예를 들어 비슷하지만 서명이 다른 회화)을 가리킨다. 그러나 페이크든 위작이든 간에 법정에서 재판을 받는다는 것은 분명 범죄를 저질렀다는 말이다. 위조꾼이 기소될 경우 보통은 사기죄가 적용된다.

고의적인 사기를 넘어서, 작가 확인이 잘못되고 때로는 그 덕에 소유주가 이득을 보는 데에는 범죄와 무관한 이유도 많다. 예부터 작품을 베끼는 것은 젊은 미술가들이 일을 배우는 방법이었음을 명심하자. 다른 화가의 화풍을 베끼거나 모방하는 행위는 누군가 그 모작을 원작으로 속여 넘기려 할 때에만 범죄가 된다.

프라도 미술관에 있는 〈모나리자〉 모작이 그런 경우다. 최근에 과학적으로 정밀 검사한 결과, 이 그림에는 진작에 있는 것과 비슷한 밑그림이 있으며, 그 모작의 구도를 잡는 작업이 조금씩 진행되었음이 밝혀졌다. 만약 이 모작이 완성된 진작을 보고 바로 그린 것이었다면 그런 과정은 없었을 것이다. 이는 다빈치가 그린 작품과 똑같은 시기에 그 작품이 있는 곳에서 이 모작을 그렸으며, 따라서 레오나르도의 공방에 있던 누군가가 그린 것이 거의 확실하다는 것을 암시한다. 르네상스 시대에는 견습생과 조수 들이 공방에서 함께 먹고 자면서 스승이 의뢰받은 일을 함께 제작하는 경우가 흔했다. 거장이 최종 산물을 계획해 감독하고 손이나 얼굴처럼 가장 어려운 부분에 심혈을 기울인 반면, 상대적으로 덜 중요한 배경이나 정물, 건축적인 요소들은 제자들이 맡는 경우가 자주 있었다.

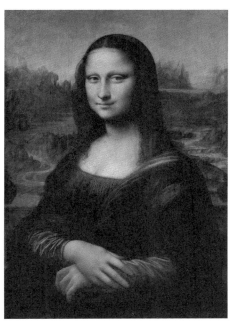

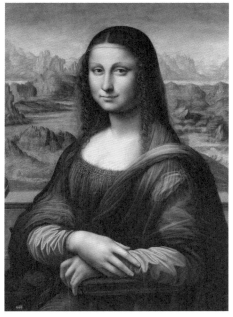

레오나르도 다빈치, 〈모나리자〉,
1503~1506년, 포플러 패널에 유채,
77×53cm, 루브르, 파리.

레오나르도 다빈치의 공방, 〈모나리자〉,
1503~1519년, 패널에 유채, 76.3×57cm,
프라도 미술관, 마드리드.

마찬가지로 렘브란트의 그림으로 여겨지는 작품들 가운데 실제로 그의 손을 거친 것이 얼마나 되는가 하는 문제는 오랫동안 논쟁이 되어왔다. 스승인 렘브란트와 거의 구별할 수 없을 정도로 비슷하게 그리는 제자들이 많았기 때문이다. 오늘날 무라카미 다카시村上隆, 데이미언 허스트, 제프 쿤스 등의 작업실에서는 미술가가 작품을 디자인하고 과정을 감독할 뿐 작품은 대부분 조수들이 제작한다. '진작' 미술품이란 미술가가 혼자 작업해 만들어야 한다는 관념은 비교적 근래에 생긴 것이다. 티에리 르냉Thierry Lenain이 『미술 위조: 근대적 집착의 역사Art Forgery: The History of a Modern Obsession』에서 설명했듯이, 위대한 미술품을 창작하는 작가는 다락방의 외풍에 흔들리는 촛불 옆에서 고독하게 그림을 그리는, 종종 고뇌에 찬 미술가로 보는 인식이 널리 퍼졌다. 그러나 이런 이미지가 자리 잡은 것은 기껏해야 낭만주의 시대에 들어와서다.

미술에는 환각법이라는 것이 있다. 그리고 미술품의 진위에도

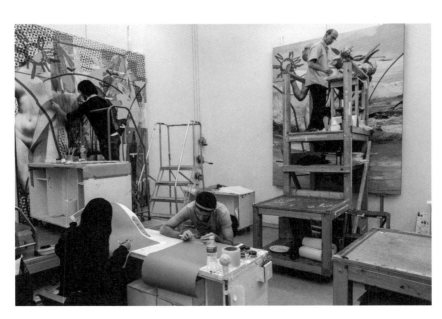

제프 쿤스의 맨해튼 작업실에서 일하는 조수들. 2010년, 뉴욕.

환각법이 있다. 걸작과 위작을 가르는 선은 때로 매우 가늘고 심지어 보이지 않을 때도 있다. 어떤 범죄가 벌어졌다면 누군가는, 또는 무엇인가는 희생되거나 피해를 입을 수밖에 없다. 피해자는 이를테면 사기를 당한 구매자일 수도 있지만 어느 미술가의 명성처럼 추상적인 것일 수도 있다. 경찰의 사건 파일과 역사적 연구를 토대로 법과학의 관점에서 보면 위조와 사기는 기본적으로 네 가지 범주로 나뉜다.

첫 번째는 위조다. 위조는 작품을 통째로 부정하게 만들어내는 것이다. 이것은 특정 작가가 만들었다고 공언하는 새로운 미술품을 제작하는 것으로, 결과적으로 작품 판매가가 크게 높아진다. 그러기 위해선 전문적인 분석을 속일 만한 작품을 만들어야 하기 때문에 노력과 기술이 가장 많이 필요하다.

두 번째 범주는 페이크다. 작가나 주제가 원작과 다르다는 것을 나타내기 위해 진작의 일부를 변경하거나 덧붙이지만, 역시 그 물건의 판매가는 크게 높아진다. 위조보다는 다소 간단하지만 우선 진짜 대상을 습득하는 것이 먼저다.

세 번째는 출처의 함정이다. 작품 자체가 아니라 그 작품에 관한 기록과 역사를 바꿔치기하는 사기 수법으로 작품 가치를 크게 높인다. 신빙성 있어 보이려면 작품은 미술가의 전체 작품을 기록한 역사의 어디쯤에 들어맞아야 한다. 작품 전체를 위조할 때는 출처의 함정 가운데 네 가지 유형이 자주 사용된다. 사라진 미술품에 관한 기존 출처에 맞춰 페이크나 위작을 만들기도 하고, 연구하는 학자들에게 '발견'되도록 실제 기록 사이에 날조하거나 조작한 출처를 끼워넣기도 한다. 또 잘 알려진 원작의 밑그림 드로잉처럼 위작을 만들 수도 있다. 마지막으로 진짜 출처가 있는 진짜 작품을 구매해 그 작품을 모사한 뒤, 모작이 진작이라고 입증하는 진짜 출처를 사용하는 방법이 있다.

서적하는 말

위조와 사기의 마지막 범주는 작품의 작가를 일부러 틀리게 인증하는 것이다. 이런 사기에서 '전문가'는 잠재적인 구매자가 작품의 가치를 실제보다 높게 보도록 유도하거나, 거꾸로 잠재적인 판매자에게 작품 가치를 실제보다 낮춰 말하기도 한다. 이 마지막 예는 사전에 속이려 한 의도를 입증할 경우에만 범죄가 된다.

가치에 대한 인식

미술품의 가치는 작품이 진짜라는 사실, 또는 적어도 진짜라는 인식과 연관된다. 그러나 인식된 가치란 무형적일 뿐만 아니라 끊임없이 움직이는 상어와도 같다. 시대에 따라, 심지어 하룻밤 사이에도 변하기 때문이다.

'미술품'이라고 하면 이는 본질적인 가치보다는 비본질적인 가치 때문에 매우 소중하게 여겨지는 사물을 가리킨다. 만약 다이아몬드 반지를 분해했을 때, 반지의 가치는 조립된 반지와 비슷할 것이다. 금이나 다이아몬드처럼 반지의 주된 가치는 본질적인 것에 있다. 반면에 다빈치의 회화는 다양한 안료, 고착제, 바니시가 묻은 나무판 하나로 이루어진다. 이를 부분으로 분해하면 아무런 가치가 없다. 이 보잘것없는 재료들이 거장의 손에서 조합되면 가치가 어마어마해지는 것이다. 미술품이란 '부분들의 합보다 크다'는 말이 있다. 바꿔 말하면 미술품이란, 창작자의 기량과 거기에 담긴 역사적, 문화적 의미로 그 가치의 대부분이 비본질적인 사물이다.

미술계에서는 '인식'이 전부다. 만약 미술계가 어떤 작품을 진짜라고 믿으면, 진실이야 어떻든 그 작품은 진작의 가치를 지닌다. 여기서 인식이라는 개념에는 세 가지 요소가 있다. 진작, 수요, 희소성이다.

진작에 관해서는 이미 살펴보았다. 수요란 작품을 구매하려는

시장이 있는가 하는 것이다. 미술품 거래의 핵심은 잠재적 구매자의 양이 아니라 그들의 질이다. 만약 부유한 수집가 두 명이 경매에 나온 작품 하나를 사기로 결심했다면 이들은 서로 경쟁하며 값을 높인다. 미술품에 관한 한 희소성은 명확해 보일 수 있다. 작품은 대부분 고유하다고 여기기 때문이다. 그러나 미술품에 높은 가치를 부여하는 것은 미술품이 고유하다는 사실 자체에 있음을 이해하는 게 중요하다. 왜냐하면 진작이 여럿 존재하는 경우도 있기 때문이다. 다빈치의 〈성모와 실패Madonna of the Yarnwinder〉, 리베라의 〈수염 난 여인 La Barbuta〉, 브론치노의 〈톨레도의 엘레오노라 초상화Pala of Eleonora di Toledo〉 등은 판본이 두 가지다. 그런 경우 어느 쪽이든 먼저 그려진 것을 더 가치 있게 여긴다. 그러나 판화를 생각해보자. 판화는 항상 여러 개를 복제해 적당한 가격으로 판매한다. 희소성을 따질 때는 미술가가 남긴 현존 작품의 수도 중요하다. 뒤러의 판화가 피카소의 판화보다 가치가 높은 이유는, 제작된 작품 수가 훨씬 적고 지금까지 남아서 유통되는 작품 수도 훨씬 적기 때문이다. 미술품과 모든 범주의 문화적, 역사적 물품이 온전한 가치를 지니기 위해서는 진작이라고 여겨져야만 한다. 여기서 다시 인식 문제로 돌아간다. 가치의 모든 성분은 실재보다는 인식에 대한 개념 안에 깃들어 있기 때문이다.

위조의 역사 _
고대부터 20세기까지

고대부터 20세기까지 미술품에 관한 한 낭설과 뜬소문, 계획적인 속임수와 진실을 가려내기는 쉽지 않은 일이었다. 판단이 오락가락하고 곧잘 실수를 저지르는 전문가들에 의지한 까닭이다. 진실을 확

인할 길 없이 입에서 입으로 전해오던 전통과 전설, 이야기 들도 사람들이 작품을 보는 방식에 영향을 미쳤다.

상황은 19세기 독일에서 미술사 연구가 학문으로 자리 잡고 전문적인 훈련이 이뤄지면서부터 바뀌었다. 이어서 자칭 '전문가'라는 사람들이 자질을 더욱 엄격하게 내세우기 시작했다. 그리고 그 후로도 오랜 시간이 지나, 본격적으로 과학적 검증과 출처 연구를 활용해 작품의 작가를 판단하게 되었다. 이 모든 일이 있기 전까지 사람들은 의심보다는 낙관적인 믿음에 더 무게를 실었다. 위조의 역사는 이런 배경 속에서 시작되며, 따라서 위작이 진작 행세를 하기는 지금보다 훨씬 쉬웠다. 그러나 근대 이전까지 부정한 작품을 가려낼 무기가 훨씬 적었던 것은 사실이지만, 위조에 대한 의심은 미술 자체의 역사만큼이나 오래됐다.

고대 그리스에서도 위조 문제는 결코 적지 않았다. 과학자이자 수학자인 아르키메데스는 논문 「부유체론On Floating Bodies」에서 금관이라며 가져온 물건이 가짜임을 밝혀낸 과정을 설명했다. 아르키메데스는 금관 실험에서 물이 흘러나온 양을 일종의 밀도 계산기로 사용했다. 금관은 같은 양의 금과 밀도가 달랐고, 따라서 금보다 가벼운 금속을 섞어 만든 것이 틀림없었다. 시라쿠사의 참주 히에론 2세기원전 270~216를 속이려 한 금관 제작자는 결국 들통이 나고 말았다. 그리스의 유명한 화가 아펠레스Apelles와 이에 맞먹는 조각가 피디아스Phidias(두 사람은 르네상스 시대에 이르러 각각 회화와 조각에서 최초의 진정한 대가로 인정받는다)는 제자인 프로토게네스Protogenes와 아가라크리토스Agaracritos의 일부 작품에 서명을 해주었고, 이렇게 더 높은 가격에 작품을 팔게 해줌으로써 제자를 돕기도 했다.

기원전 212년경 로마인들이 헬레니즘 미술에 흠뻑 빠져들면서 거대한 수집 열풍이 불어닥쳤는데, 이와 함께 미술품의 진위에 대해서도 본격적인 관심이 일기 시작했다.[5] 파이드루스Phaedrus는 아우구

스투스 치하의 그리스 골동품 수요에 발맞춰 쏟아진 동시대 로마 미술가들의 위조품을 시로 비꼬았다. 로마제국 시기의 위조는 대체로 헬레니즘의 모든 것을 탐욕스레 받아들이던 시장에 공급하기 위해, 옛 그리스 항아리와 조각품처럼 보이는 새 작품을 만들어내는 것과 관련 있었다.

5세기에 로마가 몰락한 뒤 15세기 초 르네상스의 새벽이 열릴 때까지, 무엇보다 눈에 띄는 현상은 종교 유물 위작과 문서 위조였다. 여기에는 예수의 가시관처럼 진위가 의심스러운 것들을 비롯해 토리노의 수의나 콘스탄티누스 대제의 기증서처럼 훗날 위조품으로 판명된 것들이 포함된다. 예수의 가시관은 나중에 '성 루이'라고 불린 프랑스의 왕 루이 9세가 성지에 다녀오면서 가져온 종교 유물 가운데 하나였다. 가시나무 가지를 둥글게 얽은 이 물건이 바로 성서 속 그 가시관이라고 수십 명의 비잔틴 황제와 수많은 숭배자들이 믿었다. 게다가 프랑스 왕이 성물로 공표했으니 어느 누가 이의를 제기할 수 있었을까?[6] 사연 있는 사물에 대한 믿음이야말로 그 물건이 진짜임을 입증하기 위한 모든 것이자 구할 수 있는 전부였다. 이 얘기는 곧, 미술품 가운데 의도하지 않게 또는 고의적으로 원작자가 잘못 지명된 것이 상당히 많았다는 뜻이다. 수백 년 동안 진짜라고 믿어온 유물 가운데도 사기꾼들이 전혀 엉뚱한 것을 가져다가 여러 성인의 유골에서 나온 것이라고 큰소리친 뼛조각은 헤아릴 수 없이 많았다. 수정과 은박으로 장식된 성골함 속 성인의 유골이 실은 동물 뼈로 밝혀진 사례도 더러 있었다.[7]

종종 암흑시대로 불리는 중세시대에는 미술품 수집이 뜸했다. 전쟁과 제국이 해체되고 흑사병으로 유럽 대부분 지역이 쑥대밭이 되었기 때문에, 이 시기에는 보석, 금·은세공처럼 본질적인 가치가 높은 예술과 건축이 번성했다. 채색필사본과 종교 조각은 분명 주목할 만하지만 미술과 미술품 수집이 로마제국 시기의 수준으로 회복

시작하는 말

되고 그 수준을 능가하게 된 것은 14세기 말이었다.

1390년경부터 1600년경까지 지속된 르네상스 시기에는 미술품 생산과 수집이 매우 활발했다. 작품을 찬양하면서도 그것을 만든 사람에게는 별 관심이 없던 과거와 달리, 르네상스 시대에는 특정 미술가들에게 지나친 찬사를 보낸 것이 특징이다. 근대적 의미의 미술품 수집이 시작된 것도 이 무렵부터다. 대공, 교황, 국왕, 부유한 상인 들은 미술품과 유물을 적극 수집하면서 유명 미술가의 작품에 엄청난 돈을 지불했고, 특히나 탐나는 작품을 손에 넣으려고 서로 경쟁했다. 프랑스의 프랑수아 1세는 좋아하는 이탈리아 미술가들 (라파엘로, 레오나르도, 미켈란젤로, 첼리니 등)에게 직접 편지를 써 뭐라도 좋으니 작품을 달라고 부탁하기도 했다.[8] 어떤 작품이든, 심지어 좋아하는 미술가의 작품이면 더더욱 먼저 작품을 사겠다고 제안하는 것이 새로 나타난 현상이었다. 프랑수아 1세는 프랑스에 있는 자기 궁정에서 지내면서 작업을 하라고 미술가들을 초대했고, 나아가 미술가까지 '수집'하려 했다. 라파엘로와 미켈란젤로는 이 요청을 무시했지만, 실제로 로소 피오렌티노Rosso Fiorentino와 레오나르도 다빈치는 초대를 받아들여 상당 기간 그의 궁정에 들어가 살았다.

정평 있는 거장들의 작품과 그 가치에 관심이 높아질수록 덩달아 위작이 등장하기 시작했다. 진위에 대한 집착은 17세기에 더욱 널리 퍼졌다. 이런 집착의 이면에는 작품의 진위뿐만 아니라 부정직성과 관련해 커져가던 우려가 내포되어 있었다. 당시 수많은 책에 이런 우려가 뚜렷이 드러난다. 기독교적 자비심에 호소하는 식으로, 알려진 사기 수법이 삽화와 함께 소개되었다. 사지 멀쩡한 거지가 다리 잃은 참전용사인 척한다거나, 노파가 발작증 걸린 시늉을 하며 바람을 잡으면 도우려고 달려오는 사람들을 상대로 공범이 소매치기를 한다는 등등의 수법이었다. 각종 속임수를 경계하는 우려가 전보다 커졌다는 건 어디서나 감지되었지만, 이것이 가장 분명하게 드

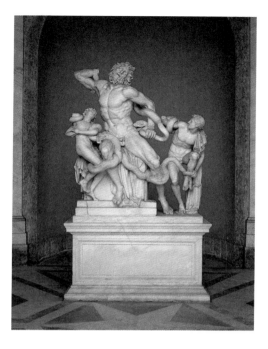

하게산드로스·아테네도로스·
로도스의 폴리도로스(추정),
〈라오콘〉, 기원전 42~20년경,
대리석, 높이 184cm,
바티칸 박물관, 로마.
헬레니즘 시대 진작 복제품.

러난 건 미술계였다. 그런 두려움이 얼마나 심했는지, 리히텐슈타인
의 요한 아담 안드레아스Johann Adam Andreas 공은 이사를 앞두고 소장
품들이 바꿔치기 당할까봐 모든 작품에 일일이 도장을 찍었다. 화가
세바스티앵 부르동Sebastien Bourdon은 파리에서 경력을 쌓으며 동시대
이탈리아 화가들의 화풍으로 그린 위작 회화를 팔았다. 그가 '안니
발레 카라치Annibale Carracci'라고 서명한 〈성모〉는 금화 1,500파운드
에 팔렸다. 카라치는 그림에 서명한 적이 한 번도 없었는데도 말이
다(전문가들은 종종 이런 세부 사항을 놓치곤 한다).

　'신흥 벼락부자' 시대인 19세기에 새롭게 형성된 경제적 풍요와
함께, 특히 미국 기업가들이 어마어마한 부를 누리면서 급기야 과시
적인 귀족의 장식품을 열망하기 시작했다. 대표적인 경우가 준남작
지위를 사면서 귀족을 산 것으로 유명해진 로스차일드 가문이다. 미
술품 수요가 막강해지고 이를 구매할 현금이 넘쳐났다. 그러나 수집

가들은 물건 찾는 일을 종종 현장 대리인에게 맡겼고, 따라서 위작이 진작으로 팔리거나 지나치게 낙관적인 중개상 때문에 미심쩍은 작품이 유명 작가의 작품으로 둔갑할 여지가 많았다. 이런 중개상들이 미술품을 찾아 유럽을 샅샅이 뒤지는 동안 후원자들은 시카고, 뉴욕, 부에노스아이레스나 도쿄 등지에서 수표를 보내곤 했다.

중개상이 수집가를 대신해 미술품을 사는 관습은 새로운 일이 아니었다. 키케로는 열성적으로 수집하던 그리스 미술품을 찾기 위해 대리인을 고용했다. 루벤스나 벨라스케스 같은 화가들이 후원자 대신 미술품을 사기 위해 이탈리아로 파견되기도 했다. 이러한 시스템은 19세기 후반과 20세기 초에 특히 확대됐다. 미국인 수집가들은 유럽 미술품을 소장하고 싶은 마음은 있지만 전문 지식이 부족했고, 또는 그런 미술품을 손에 넣기 위해 토스카나, 스와비아, 무르시아, 부르고뉴 등지에 흩어져 있는 화방이나 허물어져가는 장원 저택, 시장과 화랑을 훑고 다닐 생각은 없었다. 그러나 이들의 손에 엄청난 부가 쥐어 있었던 까닭에 이 시스템은 더욱 강화되었다.

고대부터 20세기까지 이 기나긴 기간은 현대 작품 위조의 토대가 되었다. 이 기간을 특징짓는 것은 사물에 담긴 그럴듯한 사연, 미술품과 유물에 대한 가치 개념, 그리고 인식을 진실보다 더 중요하게 여겨온 미술계의 전통이었다. 더군다나 이 기간 동안 미술품의 진위 여부는 전문 감정가가 지배하고 있었다.

감정가의 기술

감정은 스타일 분석에 의존한다. 전문가는 어느 미술가의 현존 작품들을 직접 보고 연구함으로써 그 전작에 담긴 고유한 느낌을 친숙하게 버린다. 흔히 '전문가'와 동의어로 통하는 감정가는 붓 자국, 물감

을 바르는 방법과 두께, 특정 주제를 반복해 그리는 화가의 방식, 작품 내용 등을 검토한다. 아울러 자기가 작품에서 받는 막연한 '느낌'을 다진다.

미술품 감정의 문제점 중 하나는 어떤 사람을 전문가라고 부를 수 있는지에 대해 국제적으로 기준이 없다는 것이다. 여러 학문 분야가 마찬가지지만 19세기 중반 독일 대학들의 학문적 배경 속에서 처음으로 미술사가 연구되기 전까지, 미술의 전문 기술은 대체로 미술가에게서 제자들에게, 수집가에게서 상속자에게 전해졌다. 그리고 나중에야 교수에게서 학생들로 전해졌다. 진작인증서는 스스로 전문가라고 주장하면 누구나 쓸 수 있었다. 유명한 전문가라면 인증서를 제공해 수지맞는 판매를 보장할 수 있었지만, 그 전문가가 과연 자기가 하는 말을 제대로 알고 있는지를 판단할 만한 계량화된 방법은 결코 존재한 적이 없었다. 그럼에도 고대부터 약 1900년까지 작품의 진위와 작가를 판별하는 주요 수단(혹은 유일한 수단)은 감정이었다.

미술사학자 버나드 베런슨Bernard Berenson은 '감정가들의 감정가'로 꼽힌다. 이탈리아 옛 거장들에 관한 한 세계적인 전문가였으며 콜나기Colnaghi와 윌덴스타인Wildenstein을 포함해 대표적인 중개상에게 조언을 했다. 이사벨라 스튜어트 가드너Isabella Stewart Gardner 같은 수집가에게 구매를 중개했고 전문 감정가로 일하기도 했다. 베런슨이 진작임을 보증하고 인증서에 서명하면 중개상은 철석같은 보증서를 얻은 거나 마찬가지였다. 베런슨의 재능은 의심할 여지가 없었지만, 그런 베런슨조차도 위작 스캔들에 연루된 적이 있다. 감정에만 의존하다 보면 악의 없는 탈선으로 이어질 수 있다는 사례인 셈이다.

베런슨은 20세기 초반 유럽의 대표적인 미술 중개상 조지프 듀빈Joseph Duveen 경과 긴밀한 관계였다. 베런슨은 듀빈이 구매한 작품의 재판매 가격을 확실히 굳히거나 올리기 위해 진작인증서를 써주었다. 듀빈은 작가가 확인되지 않은 훌륭한 르네상스 작품들을 입수

했고, 그러면 베런슨은 종종 그런 작품이 유명 화가의 것이라 공인해 듀빈에게 막대한 부를 안겨주었다.

베런슨과 듀빈은 결국 위작 논쟁으로 사이가 틀어졌는데, 베런슨의 전문 지식이 돈에 대한 욕망을 앞서면서 듀빈을 크게 실망시켰기 때문이다. 문제의 작품은 〈앨런데일의 예수 탄생〉 또는 〈양치기들의 경배〉라고 불리는 그림이었다. 듀빈은 이 그림이 조르조네의 작품이기를 바라면서 구입했고, 베런슨은 이것이 티치아노의 작품이라고 생각했다.

조르조네나 티치아노 모두 가치는 대단했다. 둘 다 베네치아에서 조반니 벨리니Giovanni Bellini의 제자로 있었기 때문에 이들의 초기 작품은 쉽게 구분이 되지 않는다. 널리 인정받는 주장은 아니지

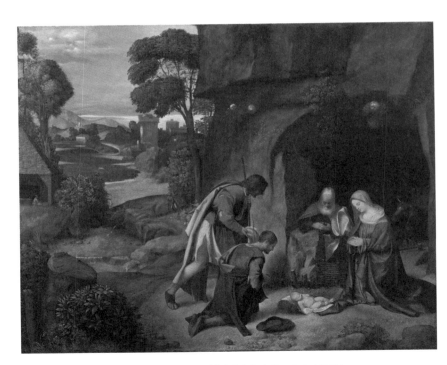

조르조네, 〈앨런데일의 예수 탄생〉 또는 〈양치기들의 경배〉, 1505~1510년,
패널에 유채, 90.8×110.5cm, 미국 국립미술관, 워싱턴 DC.

만 일부 역사학자는 조르조네라는 인물이 존재하지 않았을 수도 있으며 티치아노의 젊은 시절 가명에 지나지 않는다고 주장하기도 했다.[9] 그러나 티치아노가 80세 넘게 살면서 작품을 1백여 점 제작한 반면, 조르조네는 32세에 흑사병으로 죽어 남긴 작품이 몇 되지 않는다(회화 열두 점 가운데 다섯 점과 드로잉 한 점이 남아 있다). 티치아노의 작품도 매우 가치가 있겠지만, 조르조네의 작품은 예외적인 희소성 때문에 훨씬 가치가 높다.

듀빈은 〈앨런데일의 예수 탄생〉을 수집가 새뮤얼 크레스Samuel Kress에게 팔 생각이었고, 따라서 베런슨이 조르조네의 작품이라고 진작인증서에 서명해주기를 바랐다. 그러나 베런슨은 티치아노 작품이라며 인증서 쓰기를 거부했다. 이 논쟁으로 이들의 오랜 관계는 막을 내린다. 아이러니하게도 이 그림은 이후 조르조네의 것으로 여겨지고 있다. 이유는 그릇되었지만 듀빈의 판단이 옳았던 것이다.

감정가의 신비주의, 그리고 종종 별다른 근거 없이 스스로 그렇게 주장하는 전문가의 말에 우선 의존하는 관습은 20세기까지 미술계에 만연했고, 미술품의 진위 판단에 계속해서 어느 정도 결정적인 역할을 했다. 수백만 달러의 돈은 물론이고 직업적인 명성도 여전히 이들 유사 신비론자들의 말 한마디에 달려 있었던 것이다.

20세기 이후의 진위 판단 _
감정·과학·출처

그렇게 수천 년이 지나고, 작품의 진위를 판별하는 결정적 방법이던 감정의 위상이 하락한 것은 고작 지난 100년 사이의 일이다. 20세기에 두 가지 중요한 발전이 이루어지면서 위작이 진작 행세를 하기가 힘들어진 것이다. 바로 과학 수사, 그리고 작품에 관한 기록 출처

조사다. 이런 발전 덕에 한 작품을 받아들이기까지 '전문가'의 말을 수동적으로 수용하던 것에서 그 진위를 주도적으로 증명하는 것으로 책임 소재가 바뀌었다.

작품의 작가를 밝히는 첫 번째 절차는 여전히 전문가나 미술사학자, 또는 경험 많은 중개상에게 작품을 보이는 것이다. 과학 검증과 출처 조사는 두 번째 절차로, 전문가들의 견해가 엇갈리거나 의혹이 제기될 때 적용한다.

엄격한 과학 검증이 도입된 전환점은 1932년에 있었던 오토 바커Otto Wacker, 1898~1970 재판이었다. 이는 미술품 진위 판정에 과학적 방법이 사용된 첫 재판이었고, 위작으로 의심되는 작품이 경찰 수사를 받게 된 현대 최초의 사건으로 간주된다. 이전까지 경찰이 수사에 나선 위조 사건은 화폐 위조에 국한되었다.

바커는 어느 러시아 수집가를 대신해 일하는 중개상이라고 했다. 그 수집가는 공산주의 러시아를 탈출해왔는데, 가족을 구하기 위해 그동안 소장했던 반 고흐의 작품을 수십 점이나 팔아야 할 처지라는 것이다. 바커는 수집가의 이름은 밝히기를 거부했다. 그러나 그 고흐 작품을 구매한 이들이 작품이 위작임을 발견했고 바커는 결국 1932년에 사기, 문서 위조, 계약 위반 등의 혐의로 재판에 회부되었다.

빈센트 반 고흐의 작품을 둘러싼 진위 논쟁은 고흐가 죽고 몇 년 뒤부터 시작되었다.[10] 전문가들은 한 시기, 또는 특정 미술가의 작품만을 전문으로 다루는 경향이 있다. 전문가마다 자기만의 전문 영역을 분명히 표시하려 하기 때문에 소수 전문가들 사이에 종종 경쟁이 생기고, 서로가 새로운 것을 발견하려고 경쟁하다 충돌이 일어나면 상대의 평판을 깎아내리기도 한다. 바커 재판에서는 네덜란드 거장이 남긴 작품의 최종 목록, 즉 전작 도록에 어느 작품을 포함시켜야 할지를 둘러싸고 유명한 반 고흐 전문가 두 명 사이에 의견이 엇갈렸다(결국 둘 다 틀린 것으로 판명되었다).

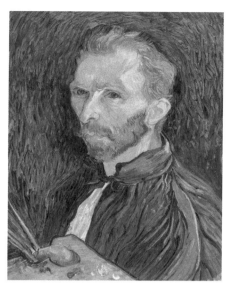 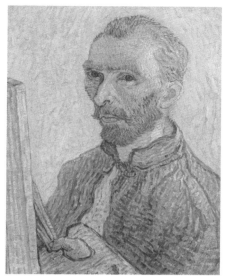

빈센트 반 고흐, 〈자화상〉, 1889년,
캔버스에 유채, 57.8×44.5cm,
미국 국립미술관, 워싱턴 DC.

작자 미상, 〈빈센트 반 고흐의 초상〉,
1925/1928년, 캔버스에 유채,
59.4×47.5cm, 체스터 데일 소장품,
미국 국립미술관, 워싱턴 DC.

그 한쪽에 있던 사람이 반 고흐 작품에 관해 최초로 전작 도록을 작성한 자코브 바르트 드 라 파유Jacob Baart de la Faille다. 맞수는 거만한 H. P. 브레머H. P. Bremmer였다. 브레머는 한때 오딜롱 르동Odilon Redon 의 드로잉 한 점을 두고 설사 르동이 스스로 그 드로잉을 최고 걸작 이라 선언한다 해도 자기는 위작이란 걸 안다고 말한 적이 있다. 작 품의 진위를 선언하는 것은 자기 일이지 화가의 일이 아니라는 것이 었다.[11] 두 전문가는 바커의 반 고흐 작품들 가운데 진작이 있다고 해 도 어느 것이 진작인지 의견을 모을 수 없었다. 드 라 파유는 다섯 번 이나 오락가락 결정을 번복했다. 경찰은 수사 끝에 바커의 형인 레 온하르트Leonhard가 문제의 '반 고흐 작품들'을 그린 위조꾼임을 밝혀 냈다. 미완성인 '반 고흐 작품들'이 레온하르트의 작업실에서 발견 되었고 나중에는 오토 본인과 그 아버지인 한스 바커Hans Wacker까지

옛 거장의 회화들을 위조했다는 사실이 밝혀졌다. 오토는 1년 징역을 선고받았다. 그는 항소했지만 도리어 형량은 1년 7개월로 늘어났다.

저명한 화학자 마르틴 데 빌트Martin de Wild, 1899~1969가 바커의 반 고흐 작품에 사용된 유화 물감 검증에 불려왔다. 아마도 미술품 진위 검증에 최초로 투입된 과학수사원이었을 것이다. 그는 물감에 수지와 납이 섞인 사실을 밝혀냈다. 두 물질은 기름이 빨리 마르게 하는 것으로, 반 고흐는 사용한 적 없는 것들이었다.[12] 오토 바커의 혐의를 입증한 결정적인 증거였다.

데 빌트의 안료 분석법에 따라 미국인 유명 수집가 체스터 데일 Chester Dale이 바커에게 엄청나게 비싸게 사들인 반 고흐 작품도 가짜로 판명 났다. 반 고흐의 작품에서는 나오지 않는 수지가 그림에 포함되어 있다는 사실이 밝혀진 것이다. 하지만 데일은 자기가 산 그림이 진작이라며 고집을 부렸다.

"논쟁이 많은 그림이라는 걸 잘 안다. 하지만 내가 살아 있는 한

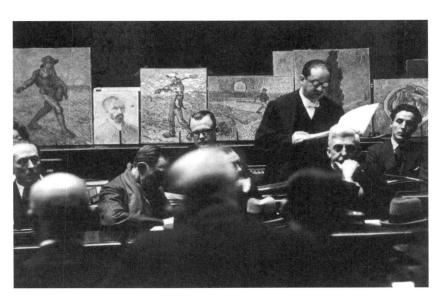

1932년, 오토 바커(맨 오른쪽)가 사기, 문서 위조, 계약 위반 등으로 재판을 받고 있다. 반 고흐 위작으로 의심되는 그림들이 보인다.

이 그림은 진작이다."[13]

위작일지 모른다는 의심만으로도 미술품의 가치는 훼손될 수 있다. 이로 인한 피해는 개인과 업계 모두에게 돌아가며, 심지어 문화 영역으로도 확장된다. 체스터 데일은 자기의 반 고흐 작품이 진작이라고 믿기로 선택한 것이다. 바커에게서 산 작품을 워싱턴 DC에 있는 미국 국립미술관에 넘겨 전시하게 하려고 데일이 과학적 증거를 숨기고 출처를 조작했다는 의혹도 있다.

바커의 재판, 그리고 마르틴 데 빌트가 미술품 조사에 과학을 도입한 선례는 굉장한 파장을 일으켰다. 내로라하는 전문가들이 이견을 보이면 법정에서도 진위를 가리기 어렵다는 사실을 보여준 것이다. 해결책은 결국 과학에 의존하는 것이었고, 과학이야말로 객관적인 판정가로 여겨졌다(지금도 마찬가지다. 하지만 과학적인 발견과 자료 역시 잘못 판단되거나 조작될 수 있다).

과학 분석은 비용이 많이 든다. 때로는 작품이 상하기도 한다. 이를테면 탄소연대측정법을 쓰려면 작품에서 물감을 떼어내야 한다. 더 큰 문제도 있다. 과학이 더 객관적일 수는 있지만 결국 몇 가지 가능성을 배제하는 데 그치는 경우가 많으며, 과학 역시 결정적인 확증이 아니라 '아마도 그럴 것이다'라는 모호한 답을 줄 뿐이라는 사실이다. 분석을 거치더라도 '미술품 X는 미술가 Z가 제작한 Y라는 작품'이라는 사실이 확실하게 증명되는 경우는 드물다. 위조꾼들은 자기가 만든 위작이 어떤 검사를 받을지 이미 알고 있다. 여기에 따라 최첨단 과학 검증을 무력화할 방법까지 만들어낸다. 일부 위조꾼들은 출처의 함정에 해당하는 증거를 조작하거나 심어놓는데, 이것이 '과학 수사의 함정'이다. 과학자의 눈에 띄도록 일부러 남겨놓은 범죄의 단서가 그것이다.

일부 과학 검증은 미술품의 제작 연대가 아니라 재료의 연대나 기원을 밝히는 게 고작이어서 위조꾼들은 특정 시대에만 사용된 재

료를 구하기도 한다. 위조꾼 상당수는 보존 작업 일을 한 경력이 있고, 따라서 위작이 어떤 검증 과정을 거칠지 미리 알고 목적에 맞게 증거와 연대를 조작한다.[14]

과학 분석에 대한 의존도가 높아지면서, 이와 동시에 작품의 적법성에 대한 재보험 장치로서 출처(보통은 소유권의 역사)에 대한 신뢰도 나란히 커졌다. 그러나 출처는 긴 세월을 거치며 온전한 경우가 드문 역사적 문서의 자취에 의존하기 때문에 역시 문제가 있다.

흔히 동시대 문서, 계약서, 일기, 전기 등에 언급된 내용으로 존재를 알게 된 근대 이전 미술가의 모든 미술품 가운데 절반 이상, 약 3분의 2는 '실종'되었다고 여겨진다. 이 낙관적인 용어는 사라진 작품 가운데 일부가 발견될 수 있다고 가정하고 있다.[15] 위대한 미술가의 작품이 얼마든지 다시 등장할 수 있는 것이다. 반면 현존하는 문서에 언급되지 않은 작품이 갑자기 나타나는 경우는 매우 드물다. 예를 들어 미켈란젤로의 방대한 조각품 가운데 사라진 것은 몇 점 되지 않는다고 이야기한다. 따라서 미켈란젤로가 조각했다고 기록된 작품은 거의 전부 우리가 아는 것들이다.

그럼에도 낙관적인 작가 추정의 역사는 계속되고 있다. 추적할 만한 출처조차 남기지 않고 완전히 사라진 줄 알았던 작품이 나타나는 경우도 이따금 있다. 2008년 이탈리아 정부는 보리수나무를 깎아 만든 십자고상을 420만 달러에 구매했다. 미켈란젤로의 작품이라고 알려진 것이었지만 그럴 가능성을 낙관하는 전문가는 별로 없었다.[16] 이 십자고상(십자가는 없어진)은 미켈란젤로가 겨우 스무 살 남짓이었을 1495년 무렵 제작된 것이다. 일부 전문가는 십자고상이 특별히 섬세하며, 미켈란젤로가 스물네 살에 만든 바티칸의 〈피에타〉와 비슷한 점이 있다고 말한다. 그러나 이들을 제외한 나머지 학자들은 몇 가지 이유를 들어 미켈란젤로의 작품이라는 추정에 우려를 표하고 있다.

미켈란젤로 작품으로
추정되는 〈십자고상〉,
1495년경, 보리수나무,
높이 41.3cm,
바르젤로 미술관,
피렌체.

첫째, 현존한다고 알려진 미켈란젤로의 목각상은 없다. 1492년 제작된 피렌체의 산토 스피리토 교회의 십자고상이 미켈란젤로의 초기 작품일 가능성이 있지만 확인된 바 없고, 전문가들의 일반적인 견해와도 거리가 멀다. 둘째, 미켈란젤로의 전기를 쓴 여러 작가 가운데 어느 누구도 이 십자고상은 물론 미켈란젤로의 목각 작품을 전혀 언급하지 않는다. 따라서 이 목각상이 미켈란젤로의 것이라는 추정을 뒷받침하는 출처가 없는 셈이다.

이 고가 구매 건 발표에 학계와 국제 언론 대부분은 의심스러운 거래임을 감지했다. 이탈리아 권력자와 연결된 누군가에게서 물건을 사들이는 데 정부 자금이 쓰였다고 생각했다. 이 목각상을 미켈란젤로의 작품이라고 주장하는 전문가 몇 명의 개인적 견해가 여기에 동의하지 않는 감정가 대다수의 의견을 누른 것이다. 설사 과학 검증을 한다 해도 이 경우에는 결정적인 역할을 할 가능성이 희박하다. 십

자고상 자체는 실제로 미켈란젤로 시대의 것이기 때문이다. 감식에 선발된 이들이 이런 식으로 작가를 낙관하는 일이 종종 있다. 때로는 결과에 의문을 제기하고 진실을 바로잡기까지 몇 세대가 걸리기도 한다.[17]

실제 입증 작업

전문가, 중개상, 수집가보다 객관적인 보존 전문가의 역할을 살펴보는 것이 좋겠다. 보존 전문가는 작품을 물리적인 사물로만 보고 작품 내용(이를테면 수태고지나 알레고리)에 크게 관심을 갖지 않도록 교육받는다. 내용 파악은 미술사가가 할 일이다. 보존 전문가들에게 미술품이란 손상되기 쉬우니 보존해야 하는 사물일 뿐이다.

첫 번째 검토는 눈으로 보는 것이다. 주로 세부를 확대해 보는 작업이다. 회화 작품이라면 물감 표면에 생긴 미세한 잔금을 꼼꼼하게 관찰한다. 마치 그물망 같은 이 잔금을 크래큘러라고 하는데, 습도 변화에 따라 물감이 팽창하고 수축하면서 생겨난 자연스러운 현상이다. 이것이 작품 연대와 일치하는지 확인하는 것이다. 작품의 뒷면과 옆면도 살핀다. 글귀나 라벨 등 출처를 추측할 만한 단서가 있는지 찾아보고, 혹시라도 있을지 모르는 훼손 흔적(벌레 먹은 홈, 곰팡이, 얼룩, 받침대나 틀 때문에 물감이 벗겨진 부분)을 뒤진다. 이런 단서 중에는 한눈에 알아보기 힘든 것도 있다. 18세기 이전에는 회화용 나무판을 손으로 재단하고 깎았기 때문에 연장 흔적이 더러 남아 있다. 그러나 18세기부터는 기계톱으로 패널을 갈았기 때문에 더 규칙적이고 정연한 모양이 된다.[18] 마찬가지로 캔버스에 그린 작품은 캔버스가 삭는 경우가 있어 일정 시점이 되면 보강 작업이 불가피하다. 만약 오래되었다는 캔버스 회화가 한 번도 보강된 적이

없다면 이 또한 걱정스러운 일일 것이다. 보존 전문가든 감정가든 간에 훈련된 전문가는 새로운 작품을 대할 때 이런 방식으로 접근한다. 그러나 보존 전문가는 얼마든지 과학적 도구를 사용할 수 있고 따라서 더 깊이 들여다볼 수 있다.

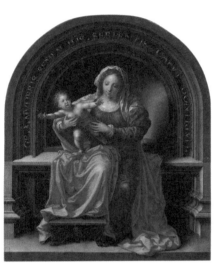

얀 호사르트, 〈성모자〉, 1527년,
참나무에 유채, 30.5×23.5cm,
국립미술관, 런던.

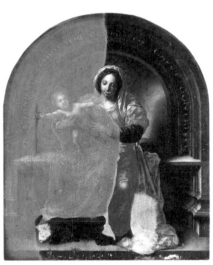

청소 도중 자외선 촬영한 〈성모자〉.
푸른색 부분은 아직 제거되지 않은
옛날 바니시의 형광물질이다.

그림을 자세히 보기 위해 보존 전문가는 루페 확대경이나 50배까지 확대해주는 막강한 현미경을 사용한다. 이렇게 확대하면 크래큘러를 덧칠해 위조한 것인지도 알아볼 수 있다. 감정가라면 십중팔구 이 단계에서 검토를 멈추겠지만 보존 전문가는 얼마든지 과학 검증을 더 할 수 있다(327쪽 과학 감정법 용어 해설 참조). 수집가와 중개상은 첫 번째 단계인 육안 검토 뒤에도 의심이 남을 때 그다음 단계 검사를 주문하곤 한다. 그러나 보존 전문가는 가능한 한 그림을 완벽하게 하기 위해 검사를 거듭하는 경향이 있다.

그 예로 얀 호사르트Jan Gossaert의 〈성모자聖母子〉를 살펴보자. 보존 전문가들은 이 그림에서 오염물을 제거하고 자외선 사진을 찍었다. 그 결과 패널 일부분에 분홍색 형광물질이 나타났는데, 호사르트가 1527년에 그렸다면 나타날 리 없는 19세기 안료 레드 매더red madder였다.¹⁹

이상한 점이 발견되더라도 이를 곧장 범죄로 연결지어 판단하지는 않는다. 위조품이라기보다는 사기 의도가 없는 복제품이거나 아니면 복원된 작품의 한 부분이라는 것이 합리적인 결론일 때가 많다. 이런 안이한 결론, 변칙성이 있더라도 범죄와 무관하게 설명되는 분위기가 미술계를 어슬렁거리는 범죄자들에게 이점으로 작용한다.

과학적 분석과 출처 확인은 진위 판정에 가장 강력한 근거가 된다. 그러나 어떤 시스템이든 이를 능가할 방법은 늘 있게 마련이며, 지금까지도 여전히 미술계는 아무런 규제도 받지 않는 전문가들에게 놀라울 정도로 의존하고 있다.

천재성

GENIUS

르네상스 시대에는 스승의 작품과 분간할 수 없는 작품을 만드는 것이
도제들의 목표였다. 스승의 작품을 베끼면서 그림을 배운 것이다.
제자는 자기만의 '걸작'을 내고 스스로 장인이 된 뒤에야 비로소
개성 있는 화풍을 발전시킬 수 있었다. 중국에서 화가가 받는 최고의
찬사는 과거 거장들의 작품과 뜩같다는 것이었다.
아울러 작품을 일부러 오래된 것처럼 꾸미는 것도 솔직하지 못한 것이
아니라 도리어 칭찬받을 일로 여겨졌다. 명망 있고 찬양받는 누군가의
기술을 흉내 내는 능력은 한편으로 위조꾼들의 목표이기도 했다.
명쾌하게 설명하기는 어렵지만, 모든 미술품 위조에는
일종의 사제 관계 같은 측면이 있다. 위조꾼은 독학으로 한 명,
또는 여러 거장의 기교를 흉내 내려는 도제와 같다.
위조꾼이 혼자 터득한 기술로 과거의 천재들과 구분하기 어려운
작품을 만들어낸다면 그 위조꾼은 마땅히 스스로 역사 속 거장만큼
훌륭하다고 주장할지 모른다. 그러나 이런 위업은 필연적으로
개인적인 것으로 남을 수밖에 없다. 위조꾼은 드러나는 순간
더 이상 '음지의 미술 활동'을 할 수 없기 때문이다. 이번 장에서는
자기만족을 위해 위조한 미술가들 가운데 가장 유명한 사례를 보기로 하자.
이들에게 다른 사람의 작품을 흉내 내는 것은 그 자체로 예술 행위였다.
위조꾼의 심리적 동기는 다른 모든 범죄자의 동기만큼이나 복잡하겠지만,
더러는 분명 유희를 위해, 도전을 위해 작품을 위조하기도 한다.
과거의 천재들과 얼마나 대등한지 자기를 시험하는 것이다.
여기에 나오는 위조꾼들은 과거 거장들을 흉내 내는 능력을 보여주는 것
자체가 목적이었다. 이들은 자기가 천재라는 것을 과시하기 위해
위조했다. 그리고 실제로 그 가운데 상당수가 천재였다.

거장의 과거 이력 _
위조꾼 미켈란젤로 부오나로티

알브레히트 뒤러는 위조꾼들이 자기 이름 뒤에 숨어 이익을 취하는 것을 막기 위해 소송을 벌였고 성깔 있는 경고문을 작성했다. 이에 반해 르네상스 시대의 또 다른 거장은 애초에 위조꾼으로 경력을 시작했다. 미켈란젤로 부오나로티Michelangelo Buonaroti, 1475~1564라는 이름이 사람들 귀에 들어가기 전까지 이탈리아 르네상스 미술 시장에서 가장 높이 평가받은 조각품은 고대 로마의 대리석 석상이었다. 여러 전기를 보면 미켈란젤로처럼 위대한 미술가도 고대 로마 작품을 모사하면서 의도적으로 위조에 가담했음을 알 수 있다. 그런 일을 한다고 명성에 해가 되는 일은 결코 없었다. 그의 작품을 로마 석상인 것처럼 멋지게 속이는 것은 미켈란젤로가 조상들과 맞먹는 기교와 재능을 지녔음을 입증할 뿐만 아니라 화려한 경력의 시작을 빛내는 역할을 했다.

　　유명한 역사가 파올로 조비오Paolo Giovio, 1483~1552는 미켈란젤로의 전기를 처음 쓴 사람이다. 그는 미켈란젤로를 가리켜 "굉장히 무례하고 야만적인 성격이어서 사생활은 믿을 수 없을 만큼 한심하지만, 이와 대조되는… 대단한 천재성"이 있다고 했다. 미켈란젤로는 겨우 스물한 살 때인 1496년에 대리석 조각상 〈잠자는 에로스〉를 만들었는데, 조비오에 따르면 이를 일부러 고대 작품으로 보이게 꾸몄다고 한다. 실제로 이 조각상은 고대 작품으로 여겨졌고 교황 식스투스 4세의 조카이자 초기 로마 골동품 수집가였던 라파엘레 리아리오Raffaele Riario 추기경에게 팔렸다(로마 작품에 대해선 사실 그가 더 잘 알고 있었을 것이다). 리아리오는 나중에 위조품이라는 사실을 알고 대리석상을 판 중개상 발다사레 델 밀라네세Baldassare del Milanese에게 돌려주었다. 그러나 리아리오 추기경이 속았다는 사실을 깨달

〈잠자는 에로스〉, 기원전 3세기경~서기 1세기 초, 청동, 메트로폴리탄 미술관, 뉴욕.
미켈란젤로의 1496년 대리석 조각상 〈잠자는 에로스〉는 소실됐으나
이런 류의 헬레니즘 전통에서 영감을 얻었을 것이다.

앉을 때는 이미 미켈란젤로가 이름 없는 위조꾼 청년에서 로마에서 가장 잘나가는 미술가로 위상이 바뀐 뒤였다. 로마의 산 피에트로 대성당에 자랑스레 놓인 〈피에타〉로 명성을 얻은 덕분이었다. 미켈란젤로가 갑자기 유명해진 만큼 그 석상을 원작자의 이름으로 판다 해도 아무 문제가 없었으므로, 중개상 델 밀라네세는 좋아라 하며 작품을 돌려받았다. 이 작품은 체사레 보르자Cesare Borgia에게 팔렸다가 다시 우르비노 공작 구이도발도 다 몬테펠트로Guidobaldo da Montefeltro에게 넘어갔다. 그 후 체사레 보르자는 1502년 우르비노 공국을 점령하면서 이 조각상을 '다시 획득'했고, 이를 만토바의 이사벨라 데스테Isabella d'Este에게 선물했다. 이후 이 작품은 만토바에서 이사벨라 데스테가 가장 중요하게 여긴 동굴 정원에, 당대를 대표하는 거장의 작품들과 나란히 진열되었다. 〈잠자는 에로스〉는 계속 만토바에 있다가 1631년에 잉글랜드 국왕 찰스 1세에게 팔렸다. 그

뒤로 작품은 자취를 감추었는데, 1698년 화이트홀 궁전 화재 때 소실되었을 가능성이 높다.[20]

자기 작품이 고대 유물만큼 훌륭하다는 것을 보여주고 싶은 짓궂은 장난인지, 아니면 범죄적인 의도가 더 있었는지는 몰라도 미켈란젤로의 속임수가 〈잠자는 에로스〉의 첫 주인을 화나게 한 것 같지는 않다. 리아리오 추기경은 로마에서 미켈란젤로의 첫 후원자가 되어 1496년과 1497년에 다시 두 작품을 의뢰했다. 소실된 〈서 있는 에로스〉와 현재 피렌체 바르젤로 미술관에 있는 〈바쿠스Bacchus〉인데, 두 작품 모두 〈잠자는 에로스〉를 만들고 얼마 지나지 않아 제작됐다. 비슷한 이야기는 그 뒤로도 반복된다. 전문가라 자칭하는 이들을 멋지게 속이는 일이 항상 화를 불러일으키는 것은 아니다. 이를 계기로 전문가가 그 위조꾼을 높이 평가하게 되기도 한다.

리아리오가 애초에 〈잠자는 에로스〉를 고대 로마의 대리석상이라 믿고 구입했다는 데에는 의심의 여지가 없다. 그러나 미켈란젤로의 궁극적인 동기는 확신할 수 없다. 왜냐하면 이 사기극의 책임이 미켈란젤로에게 있는지, 아니면 약삭빠른 미술 중개상 발다사레 델 밀라네세에게 있는지에 대해서는 16세기 전기 작가들도 견해가 엇갈리기 때문이다. 유명한 전기 작가 조르조 바사리Giorgio Vasari는 탁월한 저서 『미술가 열전』(1550년)에서 이 이야기를 언급하지 않았다. 그러나 바사리는 확실히 토스카나 미술에 우호적이고 미켈란젤로 화풍을 따른 이로서 그와 가까운 사이였다. 실제로 『미술가 열전』은 미켈란젤로에게 시대를 초월한 위대한 미술가의 왕관을 씌우는 홍보 책자처럼 읽히곤 한다.

당대의 또 다른 전기 작가 아스카니오 콘디비Ascanio Condivi, 1525~1574는 미켈란젤로의 위조를 이야기했다. 그러나 반전이 있다. 미켈란젤로는 〈잠자는 에로스〉를 피렌체에서 작업했는데, 중개상 델 밀라네세가 이 작품을 로마에 가져가 고대 로마 조각품으로 팔면 로마에

서 독립할 수 있다고 설득했다는 것이다. 그래서 미켈란젤로가 〈잠자는 에로스〉를 로마로 가져갔고 우선 리아리오 추기경을 위해 일하게 되었다는 것이다.[21] 여기서 명심할 것이 있다. 미켈란젤로가 이 전기 내용을 통제한다는 조건으로 저자에게 협력했다는 점에서 콘디비의 전기가 '허락된' 진술이라는 점, 그리고 미켈란젤로 입장에서는 사기극의 책임을 파렴치한 중개상에게 돌리는 것이 유리했을 거라는 점이다.

미켈란젤로가 위조 스캔들을 공모했을 수도 있다는 건 분명 놀라운 일이다. 하지만 과연 그가 만든 가짜가 〈잠자는 에로스〉뿐이었을까? 그렇지 않았다. 바사리는 이렇게 말한다.

"고대 거장의 드로잉을 얼마나 완벽하게 베껴 그렸는지, 도저히 원작과 구분할 수 없을 정도였다. 세월의 흔적을 입히기 위해 종이를 연기에 쏘여 바랜 것처럼 만들었기 때문이다. 그는 종종 원작을 보관해두고 대신 베껴 그린 그림을 빌린 사람에게 돌려주기도 했다."[22]

아쉽게도 이 르네상스식 미끼 상술에 관해서는 더 알려진 내용이 없다. 그러나 바사리의 이야기는 어쩌면 탁월한 위조꾼이자 미술품 도둑이기도 한 위대한 미술가의 심리를 엿보게 해주는 동시에, 천재성과 범죄성을 가르는 선이 얼마나 모호한지를 보여준다.

거장이 거장을 위조할 때_
루카 조르다노의 뒤러

'어둠 속 미술'에 손댄 위대한 미술가는 미켈란젤로만이 아니었다. 1692년, 이탈리아의 루카 조르다노Luca Giordano, 1634~1705는 정치적인 약속과 함께 금전적으로도 후한 제안에 혹해 합스부르크 왕가의 카를로스 2세의 초상화를 그리러 스페인으로 떠났다. 그리고 마드

리드 외곽의 거대한 수도원이자 궁전인 엘 에스코리알에서 눈부신 프레스코 연작을 그렸다. 당시 그는 유럽에서 매우 유명한 화가였다. 스페인으로 초빙되기 전부터 이미 스페인 치하의 나폴리에서 명성이 자자했다. 그렇게 국제적인 화가였음에도 조르다노는 다른 사람의 작품을 흉내 내는 재주를 자랑하던 짓궂은 장난꾸러기였다.

나폴리에서 이름 없는 화가의 아들로 태어난 조르다노는 운 좋게도 주세페 데 리베라Jusepe de Ribera의 도제가 되었다. 리베라는 나폴리에 잘나가는 대형 공방을 운영하면서 카라바조의 영향을 받은 작품을 만들고 있었다. 카라바조는 대단히 극적인 조명, 그림자와 빛을 대비시켜 인물을 드러내는 키아로스쿠로chiaroscuro, 두드러진 사실주의가 특징이었다. 리베라는 카라바조에게서 영감을 받아 한눈에 알아볼 만한 자기만의 형식을 만들었다. 카라바조의 화풍을 모방한 추종자들, 이른바 '카라바지스티Caravaggisti'를 통틀어 이 거장과

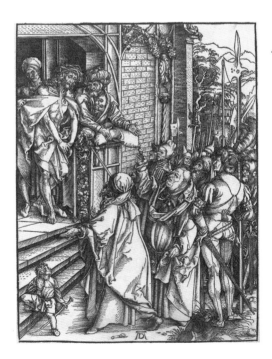

알브레히트 뒤러,
〈에케 호모〉,
'대수난' 연작 여섯째 판,
목판, 38.7×27.3cm,
국립미술관, 워싱턴 DC.

견줄 만한 사람은 오직 리베라뿐이었다. 그런 리베라가 총애한 제자였으니 조르다노는 스승에게 배우고 또 나폴리에서 스승의 핵심 인맥 덕에 특혜까지 누리는 모든 기회를 얻었다.

조르다노가 장난을 쳤는지, 아니면 다른 화가들의 화풍으로 그림을 그려 돈을 만질 심산이었는지는 분명하지 않지만 한번은 재판에 회부된 적도 있었다. 1653년에 조르다노는 알브레히트 뒤러 화풍으로 〈불구자를 치료하는 그리스도〉를 그려 뒤러의 작품이라며 팔았다. 이 그림을 손에 넣은 수집가는 수상쩍다는 생각에 전문가에게 보이기로 했다. 그런데 이때 불려간 전문가가 바로 루카 조르다노 본인이었다. 조르다노는 그림 뒷면에 감춘 자기 서명을 가리키며 자기가 그렸노라고 밝혔다.

조르다노와는 달리 이 일을 재미있다고 여기지 않은 수집가는 그를 법정에 세웠다. 조르다노가 자랑스레 자기 서명을 내보이자 재

루카 조르다노, 뒤러 화풍으로 그린 〈에케 호모〉, 1650~1659년, 나무 판에 유채, 45.1×69.7cm, 월터스 미술관, 볼티모어. 조르다노가 뒤러 화풍으로 그린 사례로 이 가운데 가장 유명한 것은 〈불구자를 치료하는 그리스도〉다.

판관들은 이 일이 재미있었던 모양이다. 그들은 뒤러만큼이나 잘 그렸으니 처벌해서는 안 된다며 조르다노를 풀어주었다. 조르다노가 수집가에게 그림을 팔면서 뒤러의 작품이라고 똑똑히 말했는지는 알 수 없다. 그랬다면 의도적인 사기가 될 테지만, 단지 뒤러의 그림이라는 수집가의 추측을 바로잡아주지 않은 것일 수도 있다.[23]

미술학도들은 지금도 거장들의 작품을 베끼면서 솜씨를 갈고닦는데, 조르다노 이야기는 유명 미술가의 작품이나 화풍을 모방하는 미술가들과 이를 다른 화가의 작품으로 속이려는 미술가 사이의 아슬아슬한 경계를 강조해 보여준다. 여기서 조르다노의 동기는 장난 반, 자기 능력에 대한 시험 반이었던 것 같다. 그가 뒤러의 이름으로 그림을 팔아 챙긴 돈이라고 해봐야 이미 유명세를 누리던 자기 작품을 팔아서 받는 돈보다 많지 않았을 것이다.

이 재판이 조르다노의 명성에 영향을 주지는 않았던 것으로 보인다. 스페인의 전 국왕 펠리페 4세는 조르다노의 작품을 열렬히 숭배했지만 여러 차례 시도하고도 조르다노를 스페인으로 데려오지는 못했다. 펠리페의 아들 카를로스 2세는 간교한 꾀로 부왕의 숙원을 이루었다. 조르다노의 아들은 스페인 합스부르크 왕가 통치하의 나폴리 정부에서 직책을 맡아 일하고 있었다. 조르다노가 카를로스 2세에게 아들의 임기를 연장해달라고 간청하자 카를로스는 그러마고 했다. 대신 조르다노가 스페인 공식 궁정화가로 와야 한다는 조건이 붙었다. 조르다노가 마음을 정하지 못하자 카를로스 2세는 유명 밀수업자인 조르다노의 장인을 포함해 수많은 친인척에게 돈 되는 왕실 일자리를 주기로 했다. 카를로스 2세가 조르다노를 포섭하기 위해 기울인 숱한 노력은 위대한 예술 후원자로서 유산을 확보해두려는 의지였다. 그만큼 조르다노는 가치 있는 투자 대상이었고, 그는 1692년부터 카를로스 2세가 죽은 뒤에도 1702년까지 마드리드의 궁정에서 일했다.

르네상스 귀금속 장인 _
라인홀트 파스터스

독일의 금세공 장인이자 복원가인 라인홀트 파스터스Reinhold Vasters, 1827~1909는 공방에서 르네상스풍 장신구를 만들었다. 수십 명에 달하는 수집가들은 그의 제품이 르네상스 시대 것이라고 믿고 물건을 사갔다. 유명하지는 않아도 솜씨가 좋았던 파스터스는 자기 이름으로 작품을 만드는 것보다 이런 사기술로 돈을 많이 벌 수 있다는 사실을 깨달았고, 나아가 남다른 손재주와 기술을 발휘한다면 그간 모방하고자 했던 르네상스 거장들을 능가하지는 못하더라도 동등한 수준에 오를 수 있다고 확신했다.

　파스터스가 가진 능력의 실질적인 범위, 그리고 그가 벌인 일의 규모가 세상에 드러난 것은 한참 뒤였다. 1979년, 런던 빅토리아 앨버트 박물관 문서과 소속인 찰스 트루먼Charles Truman은 1천여 점에 이르는 파스터스의 드로잉과 그의 공방을 찾아냈다. 섬세한 드로잉 대다수가 세계 주요 박물관에 버젓이 르네상스 작품으로 진열된 세공품들의 사전 스케치였다. 스케치에는 제품 조립 설명까지 매우 상세하게 적혀 있었는데, 로스차일드 가문 소장품의 별이나 다름없는 두 작품, 성 후베르투스의 굽 달린 접시와 금띠 펜던트 스케치도 있었다. 파스터스가 만든 것 가운데 최고의 위작은 '첼리니 잔'이라고도 불리는 〈로스필리오시 잔Rospigliosi Cup〉이다.

　〈로스필리오시 잔〉은 금과 칠보로 만든 걸작이다. 이 잔은 1913년 유증품 가운데 하나로 뉴욕 메트로폴리탄 미술관이 입수했고, 르네상스 시대 최고의 금세공인 벤베누토 첼리니Benvenutto Cellini의 작품으로 여겨졌다. 메트로폴리탄 미술관 학예사인 이본 하켄브로흐 Yvonne Hackebroch는 1969년에 발표한 논문에서 이 잔이 첼리니의 것이라기에는 양식상 지나치게 근대적이긴 하지만 현대 위작이라 생

라인홀트 파스터스, 벤베누토 첼리니풍으로 만든 〈로스필리오시 잔〉, 1840~1850년경,
칠보 세공된 금과 진주, 19.7×21.6×22.9cm, 메트로폴리탄 미술관, 뉴욕.

각하지는 않는다고 했다. 하켄브로흐는 이 잔이 16세기 말 메디치
가문을 위해 일하던 델프트의 금세공 장인 야코포 빌리베르트Jacopo
Bilivert의 작품이며, 이후 잔을 소유한 것으로 보이는 로마인 가문의
이름을 따 '로스필리오시 잔'이라 불리게 되었다고 보았다. 로스필
리오시 잔은 메트로폴리탄 미술관에서 가장 중요한 보물이 되었고
이후에도 줄곧 세계의 전문가들을 속이고 있었다. 그러다가 이 잔
을 그린 파스터스의 스케치가 빅토리아 앨버트 미술관에서 발견되
면서 비로소 그 진위가 다시금 도마에 올랐다. 1984년 이후 이 잔은
파스터스가 제작한 최고의 위작으로 여겨지고 있다.[24]

파스터스는 아헨 근처에서 성장했고 1853년에 아헨 대성당 보
고寶庫의 복원가로 임명되었다. 그는 교회에서 사용하는 고대 양식
은제품을 만들면서 경력을 쌓기 시작했는데, 처음에는 자기 작품에
'R. Vasters'라고 또렷하게 표시를 새겨넣었다. 1860년대에는 이미

라인홀트 파스터스의 금띠 디자인 드로잉, 1870년경, 빅토리아 앨버트 박물관, 런던.

고딕 양식과 르네상스 양식을 이용해 세속적인 제품을 만들었고, 이런 작품에는 서명을 넣지 않았다. 1865년 아헨 대성당 측은 파스터스에게 16세기 초기에 제작된 성상패의 걸쇠를 교체해달라고 의뢰했다. 파스터스는 이 작업을 하면서 걸쇠 복제품을 열두 개 만들었는데, 그중 하나가 파리의 개인 수집가 차지가 되었다.[25] 1860년대부터 1880년대까지 파스터스는 큰돈을 벌어 상당한 작품을 사 모았고, 1902년에 뒤셀도르프에서 열린 그의 소장품 전시에서 무려 5백 점을 선보였다. 이 가운데 진작은 얼마나 되고 '파스터스 작품'은 과연 얼마나 되는지, 그 진실은 지금까지도 파악되지 않는다.

　아헨과 파리를 오가며 활동하던 사업가이자 미술품 중개상, 골동품 수집가였던 프레데리크 스피처 Frédéric Spitzer, 1815~1890는 파스터스를 부추겨 위조품을 만들게 하면서 동업자로 일한 것으로 보인다. 파스터스는 스피처가 수집한 작품 상당수를 복원해주었고, 스피처

의 소장품은 파리에 있는 같은 이름의 박물관에 전시되었다. 스피처는 파스터스의 위작들을 미술 시장에 소개한 듯하다. 그런 한편 스피처는 또 다른 위조꾼 두 사람과도 작업했다. 쾰른 출신 칠보 전문가 가브리엘 헤르멜링Gabriel Hermeling, 1833~1904과 파리의 금세공인 알프레드 앙드레Afred André, 1839~1919였다. 앙드레는 복원가로 크게 명성을 누려 1885년에는 스페인의 엘 에스코리알 궁전에 고용되었고, 노고를 인정받아 스페인 왕실이 주는 카를로스 3세 훈장까지 받은 인물이었다. 그가 위조꾼으로 활동했다는 사실은 사후에야 들통났다. 르네상스 진작으로 여러 소장품에 포함된 칠보 제품과 보석류의 스케치, 거푸집이 그의 공방에 가득했던 것이다.[26]

파스터스의 성공으로 과연 그의 재능이 벤베누토 첼리니보다 떨어지는지 의문이 생긴다. 수십 년이 지나도록 파스터스가 〈로스필리오시 잔〉을 위조해 피해를 봤다고 주장하는 사람은 없었다. 1913년에 이 물건을 메트로폴리탄 미술관에 유증한 원래 주인은 끝까지 첼리니의 걸작을 소유했다고 믿으며 무덤에 들어갔다. 메트로폴리탄 미술관은 이 잔을 선물로 받았고, 진위 감정으로 명성에 피해를 본 사람도 없었다. 이 잔이 파스터스의 위작이라는 사실을 알고 메트로폴리탄 미술관이 당황한 것은 사실이다. 필립 드 몬테벨로Philippe de Montebello 미술관장은 결코 이 일을 재미있어 하지 않았다.

"아마 르네상스 시대의 보석과 금속 제품, 세공 크리스털을 모아둔 주요 저장고 소장품 가운데 충격적일 만큼 많은 수가 16~17세기 것이 아니라 19세기 것임을 알게 될 것이다. 거장 파스터스의 드로잉이 실제로 있기 때문에 반박할 수가 없다."[27]

계속해서 드 몬테벨로는 이 위조꾼을 칭찬할 수밖에 없을 거라는 말을 덧붙였다.

"르네상스 양식을 너무도 잘 간파했기 때문에, 심지어 오늘날에도 파스터스의 작품과 르네상스 작품을 나란히 놓고 보면 육안으로

식별할 수 있는 큐레이터가 거의 없을 것이다. 그만큼 훌륭했고 바로 그렇기 때문에 모든 소장처가 속아넘어갔다."

자기 작품이 아니라 더 가치 있게 팔릴 속임수 작품에 시간을 바쳤다는 이유로 파스터스 작품의 질이 떨어지지는 않는다. 미술품을 무려 5백 점이나 모았을 정도로 그는 복원가로서, 또 자기 이름을 건 보석 상인으로서 충분히 돈을 모은 만큼 금전적인 동기 때문에 위조에 발을 담근 것은 아니었다.

파스터스는 이 책에 등장하는 여러 위조꾼처럼 흔한 콤플렉스를 겪지도 않았다. 그는 자기의 능력, 부, 소장품 목록에 만족한 것으로 보이며, 그의 위조 행각은 사후 100년이 지나서야 세상에 알려졌다. 이렇게 자신만만하고 대담한 미술가이자 위조꾼은 극히 드물다. 옛 거장의 작품을 모사할 능력이 있는 미술가들에게 19세기는 풍요로운 시기였지만, 라인홀트 파스터스보다 더 솜씨 좋고 더 크게 성공한 사람은 드물었다.

베런슨의 애증의 친구 _
이칠리오 조니와 시에나 위조파

미국의 미술사학자 버나드 베런슨(29쪽 참조)은 남다른 전문성을 내세웠지만 과거의 실수를 인정하려 하지 않았다는 점에서 별로 자랑스러울 게 없었다. 출처가 다소 미심쩍지만 베런슨이 애증 어린 친구이자 위조 대가인 이칠리오 조니와 어떻게 인연을 맺게 되었는지 알려주는 이야기가 있다. 조니는 상상할 수 없는 일을 해냈다. 그림으로 베런슨을 속인 것이다.

시에나 출신 화가 이칠리오 페데리코 조니Icilio Federico Joni, 1866~1946는 13~15세기 시에나 화파의 작품을 전문으로 위조했다. 그는

또 20세기 초반에 시에나에서 활동하던 소규모 위조단의 우두머리이기도 했다. 이지노 조타르디Igino Gottardi, 지노 넬리Gino Nelli, 움베르토 준티Umberto Giunti, 브루노 마르치Bruno Marzi, 아르투로 '핀투리키오' 리날디Arturo 'Pinturicchio' Rinaldi가 그 일당이다.[28]

세냐 디 보나벤투라, 〈성모자〉,
1325~1330년경, 패널에 템페라와 금,
85×52cm, 산타 마리아 데이
세르비 교회, 시에나.

이칠리오 조니, 시에나파 화풍으로
금박을 입힌 〈성모자〉, 1900년대 초,
목판에 템페라와 금, 89.9×54cm,
인디애나폴리스 미술관.

조니는 시에나의 산타 마리아 알라 스칼라 고아원에서 자랐다. 미술을 공부한 뒤에는 어느 금박사의 도제가 되어 골동품 액자 복원 일을 했다. 거기서 시에나 화파의 회화에 관심을 갖게 되었는데, 마침 19세기 말 복고 바람이 불면서 시에나 화풍이 인기를 끌고 있었다. 조니는 화가로서도 활동할 겸, 진작을 구입할 형편이 안 되는 수집가들의 의뢰도 있었으므로 양식적인 복제화를 그리기 시작했다.

그러다가 의도적으로 그림에 옛 색을 입혀 진작으로 시장에 내놓으면서 범죄에 발을 들이게 되었다.

조니는 기존 작품을 복제한다거나 기록만 남기고 사라진 작품을 새로 제작하기보다는 시에나 거장들의 화풍으로 새로운 작품을 그렸다. 그가 즐겨 모방했던 화가는 두초Duccio, 피에트로 로렌체티Pietro Lorenzetti, 프라 안젤리코Fra Angelico 등이었다. 그가 네로초 디 바로톨로메오 데 란디Neroccio di Bartolomeo de'Landi풍으로 그린 〈성 마리아 막달레나, 세바스티안과 함께 있는 성모자〉는 뉴욕 메트로폴리탄 미술관에 있다.

조니 일당의 작품이 처음 문제가 된 것은 1930년이다. 영국인 수집가 리 오브 페어럼Lee of Fareham 자작은 이탈리아 중개상인 루이지 알브리기Luigi Albrighi에게서 〈베일을 쓴 성모〉라는 보티첼리의 그림을 구입했다. 자작은 전문가들을 불러들여 그림이 진짜인지 확인한 뒤 2만 5,000달러를 주고 그림을 샀다. 그러나 1950년대 들어 과학적 분석과 X선 촬영법이 등장하면서 정밀 검사가 가능해졌고, 유명한 미술사학자이자 텔레비전 프로그램 진행자인 케네스 클라크Kenneth Clark가 이 그림에 의문을 제기하고 나섰다. 활발하게 생산 활동을 하던 위조단의 고리를 밝혀낼 최초의 의혹이었다. 결국 〈베일을 쓴 성모〉는 보티첼리의 작품이 아니라 위조꾼 움베르토 준티, 즉 조니의 위조 공방 제자가 그린 '걸작'임이 밝혀졌다. 준티는 자기 할머니의 얼굴을 성모의 모델로 삼았다. 준티의 또 다른 작품 가운데 프레스코 일부는 더블린에 있는 아일랜드 국립미술관에 있다.

조니는 제 능력을 자랑스레 여겼다. 위대한 거장들을 양식적으로 흉내 내는 능력, 그리고 인공적으로 그림을 낡게 만든 뒤 시장에 유통시키는 능력이었다. 그에게 위조는 돈벌이라기보다는 짓궂은 장난이자 능력 과시에 가까웠다. 1932년에 조니는 회고록『어느 고미술 화가의 회상 *Le Memorie di un Pittore di Quadri Antichi*』을 출간해 자기

네로초 데 란디, 〈성 히에로니무스와 베르나르디노와 함께 있는 성모자〉, 1476
년, 패널에 템페라, 98×52cm, 국립미술관, 시에나.

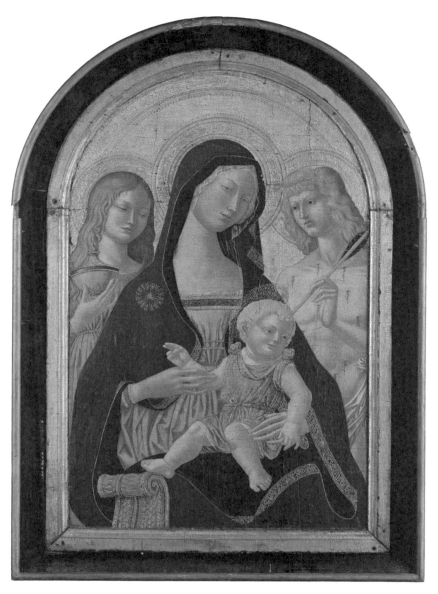

이칠리오 조니, 네로초 데 란디풍으로 그린 〈성 마리아 막달레나, 세바스티안과
함께 있는 성모자〉, 연대 미상, 목판에 템페라, 금, 109.5×72.4cm,
메트로폴리탄 미술관, 뉴욕.

가 만든 위작들을 자세하게 설명했다.[29] 이 회고록은 이탈리아 미술계에서 엄청나게 주목받았고, 당장 시에나 화파 작품 수집가들은 혹시라도 소장품 중에 조니 일당의 위작이 있을지 모른다고 걱정하기 시작했다. 심지어 한 지역 수집가 협회에서는 자금을 모아 조니에게 이 회고록을 출간하지 말라고 돈을 건넸다는 이야기도 전한다.

조니는 회고록에서 버나드 베런슨이 자기의 위작을 시에나 화파의 작품이라 믿고 구매한 과정을 자랑스레 밝혔다. 베런슨은 이 작품을 몇 주나 집에 두고 살핀 끝에 결국 속았다는 사실을 깨달았다. 그러나 그는 화를 내기는커녕 흥미를 느꼈다. 자신을 멋지게 속여 넘긴 위조꾼을 무조건 만나야 했다. 결국 그림을 판 중개상을 통해 조니를 추적했고, 직접 시에나로 가 조니를 만났다.

있을 법하지 않은 우정이 싹텄고, 두 사람의 관계에서 조니는 유쾌한 장난꾸러기 같았다. 조니는 작은 교회의 성구실처럼 눈에 띄지 않는 곳에 자기 작품을 몰래 가져다 놓고서, 진위 판별을 위해 베런슨을 부르고는 이 친구가 속아넘어가는지 아닌지 열심히 귀를 기울이곤 했다. 이런 장난이 한두 번이 아니었다.[30] 발랄하긴 하지만 다소 심한 유머 감각을 증명하듯, 조니는 종종 작품에 'PAICAP'이라는 비밀스러운 머리글자로 서명하곤 했다. 이는 'Per Andare in Culo Al Prossimo', '미래에 엿 먹이기 위하여'라는 뜻이다.

런던 국립미술관의 〈단체 초상〉은 작자 미상의 이탈리아 작품으로 남아 있다. 하지만 이 그림은 수백 년 동안 15세기 말의 유명 화가 멜로초 다 포를리Melozzo da Forli 작품으로 알려졌다. 런던 국립미술관은 우르비노 공작 몬테펠트로 가문의 식구들을 그렸다는 이 작품을 1923년에 구입했다. 그러나 의혹이 싹트기 시작했고 1960년에야 비로소 위작임이 밝혀졌다. 복식사학자인 스텔라 메리 뉴턴Stella Mary Newton은 그림 속 세 사람의 옷이 15세기 말 복장이 아니라는 데 주목했다. 남성의 옷소매는 여성복에만 쓰이던 것이고, 모자에도

1913년경 여성 패션지에서 인기를 끌던 이상한 체크무늬가 있는
등 남녀 복식이 뒤섞여 있었다. 이런 시대 착오에 이어, 이후 과학
분석 기법으로 그림에서 현대 안료도 발견되었다. 19세기 이전에는
구할 수 없는 안료들이었다. 많은 이들이 이 그림 뒤에는 궁극적으
로 이칠리오 페데리코 조니가 있다고 의심했다.[31]

　몇몇 위조 대가의 작품들이 그랬듯이 조니의 작품은 그 나름대
로 가치를 지니게 되었다. 2004년에는 세간의 이목을 끌며 그의 위
작 전시회가 열렸다. 시에나가 배출한 자랑스런 아들을 과시하듯,
시에나의 팔라초 스콰르찰루피에서였다.[32]

작자 미상, 〈단체 초상〉, 20세기 초, 목판에 유채와 템페라, 40.6×36.5cm, 국립미술관, 런던.

보존 전문가인가, 위조꾼인가 ―
제프 반 데르 베켄의 위압적인 손길

제2차 세계대전 이전까지 복원가는 훼손된 작품을 최대한 완벽한 상태로 되돌리기 위해 물감을 아낌없이 칠하는 경향이 있었고, 때로는 화가가 의도한 디자인을 자기 시대의 기준에 맞추는 일도 있었다. 예를 들면 빅토리아 시대의 보존 전문가들은 런던 국립미술관에 있는 브론치노의 〈사랑과 욕망의 알레고리〉가 지나치게 성적이라고 생각해 혀, 젖꼭지, 사타구니, 엉덩이에 물감을 덧칠했다.

오늘날 보존 전문가들은 작품 상태가 나빠지지 않도록 복원하되 되도록 작품에 손을 적게 대려 애쓴다. 훼손된 부분을 채울 때는 원작에 맞는 방법으로 덧칠한다. 그러면서도 굳이 복원되지 않은 것처럼 보이려고 하지는 않는다. 복원 과정을 엄격하게 촬영하고 기록하며, 물감은 화학적으로 원작의 물감과 구분되게 만들어 필요하다면 미래의 전문가들이 원작을 손상하지 않고도 덧칠한 물감을 제거할 수 있게 한다. 복원 전문가에게 거장의 원작을 흉내 내는 능력은 직업상 갖추어야 할 중요한 요소다. 그런 만큼 위조 음모의 배후에 보존 전문가가 있는 경우도 많다. 옛 미술가들의 기술 분석과 도구, 역사적 방법론을 훈련받은 이들이니 놀랄 일도 아니다. 대표적인 이가 벨기에 왕립미술관의 보존 전문가 요제프(제프) 반 데르 베켄Josef[Jef] van der Veken, 1872~1964이다.

안트베르펜에서 태어난 반 데르 베켄은 아마추어 초현실주의 화가이자 명성 드높은 보존 전문가였다. 15세기 플랑드르 거장들의 작품 전문이던 그는 벨기에에서 가장 위대한 몇몇 걸작 복원을 맡았다. 이 중에 얀 반 에이크Jan van Eyck의 〈참사회원 반 데르 바엘레와 함께한 성모〉와 로히르 반 데르 베이던Rogier van der Weyden의 〈성모자〉가 있었다. 〈성모자〉는 1999년에 X선과 적외선 스펙트럼 시험 결과 반

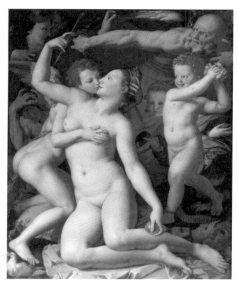

브론치노, 〈사랑과 욕망의 알레고리〉,
1545경, 목판에 유채, 146.1×116.2cm,
국립미술관, 런던.

〈사랑과 욕망의 알레고리〉의
복원 전 사진. 혀, 젖꼭지, 사타구니,
엉덩이를 덮은 빅토리아 시대의
수정 작업이 나타나 있다.

데르 베이던이 아니라 반 데르 베켄의 작품으로 판명되었다. 경이로
울 정도로 능숙하고 위압적인 반 데르 베켄의 복원술은 2004년과
2005년 브뤼헤의 흐루닝어 미술관에서 《가짜인가 아닌가Fake or Not
Fake》라는 전시회로 공개되기에 이르렀고, 용인할 수 있는 복원 관행
의 한계를 고민하는 계기가 되었다.

　　이 위대한 복원가는 탁월한 전문 기술과 감식안 덕분에 벨기에
의 부유한 은행가 에밀 랑드르스Emile Renders가 믿고 찾는 조언가가
되었다. 제2차 세계대전 이전, 15세기 플랑드르 회화를 수집한 랑드
르스는 중요한 소장가였다. 그러나 소장 회화 가운데 여러 점이 대
체로 사실상 반 데르 베켄의 작품으로 밝혀졌다. 애초 로히르 반 데
르 베이던의 〈삼면화〉 복제품이라고 여겨진 15세기 작품 〈성 마리
아 막달레나〉도 그중 하나였다.[33] 탐욕스럽게 도난 미술품을 수집

했던 헤르만 괴링Hermann Göring은 1941년, 금 300킬로그램(약 400만 ~500만 달러)을 주고 랑드르스 소장품 전체를 사들였다. 그는 슈미트-슈텔러Schmidt-Staehler 조직의 도움을 받았는데, 이 조직은 알프레트 로젠베르크Alfred Rosenberg가 이끈 나치의 미술품 절도단 ERR의 네덜란드 지부 격이었다. 이렇게 손에 넣은 작품 중에는 반 데르 베켄이 그린 한스 멤링 위작도 있었는데, 괴링은 이 그림을 대단히 아껴 전쟁 말기에 연합군을 피해 도주할 때 다른 몇 점과 함께 챙겨갔다.

반 데르 베켄은 부업 삼아 '새로운' 플랑드르 초기 회화를 그렸다. 수백 년 묵은 패널에 유명한 회화나 그 일부를 복제한 것이다. 그런 다음에는 오래된 작품으로 보이도록 그럴듯한 크래큘러와 고색을 입혔다. 반 데르 베켄이 여타 위조꾼과 다른 점은 결코 자기 작품을 르네상스 진작이라고 주장하지 않았다는 것이다. 그런데도 랑드르스와 괴링은 모두 속아넘어갔다. 비단 이들뿐만이 아니었다.

1939년, 반 데르 베켄은 5년 전 반 에이크의 〈헨트 제단화〉에서 도난당한 부분을 복제화로 그리기 시작했다. '정의로운 재판관'이라는 이 패널은 거대한 제단화의 중심에 있는 양을 향해 우아한 신사들이 말을 타고 다가가는 장면이었다. 제단화의 한가운데, 그리스도를 나타내는 양은 천국과도 같은 들판에서 수많은 예언자, 성인, 은둔자, 순교자, 기사에게 둘러싸인 채 제단에서 피를 흘리고, 이 피가 성배로 떨어지는 것이다.[34]

1432년에 완성된 〈헨트 제단화〉는 미술사상 가장 영향력 있는 작품으로 꼽힌다. 이 작품은 대규모 유화 작품으로는 처음으로 세계적인 찬사를 받으며, 당시로서는 비교적 새로운 매체의 가능성을 보여주었다. 유럽 전역에서 미술가와 숭배자 들이 제단화를 보러 찾아왔고, 이 작품에 감화된 화가들은 이후 5세기 동안 회화 세계를 지배한 유화를 선택했다. 말의 눈에 반사된 햇빛부터 너무나 섬세하게 묘사해 학문적 분류마저 가능한 식물들까지, 열두 폭 패널 제단

1934년 도난당하기 전 반 에이크의 원작 '정의로운 재판관'을 보여주는
〈헨트 제단화〉 일부(왼쪽)와 제프 반 데르 베켄의 복제화(오른쪽).

안과 휘베르트 반 에이크, 〈헨트 제단화〉,
1423~1432년, 패널에 유채, 3.5×4.6m,
성 바프 대성당, 헨트.

화는 어느 하나 빠지지 않고 현미경에 준하는 세심함을 과시했다. 전에 없던 사실주의를 보여준 것이다. 이 작품은 또 여느 미술품보다 자주 도난당하는 수상쩍은 영예도 갖게 됐는데, 600년 동안 최소 13번이나 범죄의 표적이 되었다. 1934년, 당시 헨트의 바프 대성당 제단에 있던 열두 패널 중 하나가 사라졌다. 이후 주교는 이 양면 패널을 돌려줄 테니 대가를 내놓으라는 요구를 여러 차례 들었지만 성사된 적은 없었다. 도둑은 선의의 표시로 세례 요한을 묘사한 뒷면 패널을 돌려주었다. 하지만 '정의로운 재판관'을 묘사한 앞면은 여전히 실종 상태다. 경찰은 아무 단서도 찾지 못했다.

금품 요구가 중단되고 여러 달이 지난 뒤 아르센 후더르티르 Arsène Goedertier라는 중년의 증권 중개인이 심장마비를 일으켰다. 그는 자신이 도둑맞은 패널이 어디 있는지 아는 마지막 사람이라고 변호사에게 속삭였으나, 그 이상은 말을 잇지 못한 채 숨을 거두고 말았다. 지금까지도 패널은 발견되지 않았다. 임종을 앞둔 이의 고백을 포함해 〈헨트 제단화〉 패널 도난 사건은 많은 의혹을 샀고, 증거는 후더르티르가 도둑이자 인질임을 가리키는 듯했다. 그러나 나중에 훨씬 복잡한 일이 진행되고 있음을 암시하는 또 다른 증거들이 발견되었다.[35]

제2차 세계대전이 일어나기 전, 헨트 경찰은 이 사건을 공식적으로 미결로 종결지었다. 벨기에의 대표 보존 전문가 반 데르 베켄은 사라진 패널을 대체할 복제품을 그리겠다고 자원했다. 아니, 그는 이미 작업에 착수한 터였다. 200년 된 찬장 문짝을 정확한 치수로 잘라 패널로 썼고, 여러 사진과 함께 미셸 콕시Michel Coxcie가 16세기에 제작한 이 패널의 복제화를 참고했다. 반 데르 베켄은 원작과 복제화를 구분할 수 있도록 딱 세 가지를 바꾸었다. 우선 그림 속 재판관 중 한 명의 얼굴에 벨기에의 새 왕인 레오폴드 3세의 옆얼굴을 덧붙였다. 그리고 또 다른 재판관의 손가락에서 반지 하나를 없애고,

한 재판관의 머리를 움직여 얼굴이 모피 모자에 가리지 않게 했다.

반 데르 베켄은 반 에이크 패널 복제화를 1945년에 완성했다. 1950년, 복제된 패널은 원래 연작의 섬세한 틀 안에, 되찾은 세례 요한 패널을 비롯해 나머지 원작 패널과 나란히 끼워졌다. 그의 복제 패널은 지금도 열한 개 원작 패널과 함께 전시되고 있다.

반 데르 베켄이 처음부터 '정의로운 재판관' 도난 사건에 연루되어 있다는 주장은 계속 제기됐다. 대체할 복제화를 알아서 먼저 그리기 시작했다는 것이 이상했고, 여전히 실종 상태인 데다 배상금을 요구하는 마지막 시도가 있은 지 불과 1년밖에 되지 않은 패널의 복제본을 작업한다는 결정도 어딘가 미심쩍었다. 무엇보다 수상한 것은 대체된 패널 뒤에 적은 글이다. 반 데르 베켄이 쓴 이 글은 플랑드르어로 운율을 맞춘 시였다.

사랑 때문이었네
그리고 의무감에서
그리고 복수를 위해
교활한 붓질은
사라지지 않았네[36]

그리고 이런 서명도 있다.

"제프 반 데르 베켄, 1945년 10월."

반 데르 베켄은 인터뷰를 수없이 했지만 그때마다 1934년의 도난 사건에 대해서는 남들 이상 아는 바가 없다며, 더 이상 헌정사의 의미를 설명하지 않겠다고 거부했다. 이 묘한 과묵함과 헌정사는 분명 그가 많은 것을 안다고 짐작하게 했지만 구체적인 증거는 없었다.

1974년, 또 다른 보존 전문가 요스 트로테인Jos Trotteyn이 놀라운 고발을 했다. 자기가 '정의로운 재판관'을 마지막으로 본 이후 몇 달

보존 전문가 제프 반 데르 베켄.

지나지 않았는데 마치 몇 세기는 지난 것처럼 보인다는 것이었다. 작품은 수십 년이 아니라 수백 년 된 균열과 고색을 지니고 있었다. 다른 보존 전문가들도 이 견해에 동의하면서 언론까지 나서 대소동이 일었다. 사람들은 반 데르 베켄이 1934년 절도 사건 일당이었고, 그림을 은밀하게 돌려놓으려는 방편으로 어떻게든 원작 패널 위에 덧그린 게 아닌가 의심하기 시작했다. 성 바프 대성당의 주교단 역시 1934년 절도 사건에 연루되어 있었다. 그렇다면 이것은 그림 값을 받아내는 데 실패한 범죄를 되돌리기 위한 방편이었을까?

　제단화가 온전히 원래 작품인지 아닌지 하는 문제는 2010년에 일단락되었다. 게티 보존연구소와 플랑드르 정부는 〈헨트 제단화〉를 철저하게 분석, 복원했다. 그리고 '정의로운 재판관' 패널이 실제로 반 데르 베켄의 복제품이며 도둑맞았다가 덧그려진 것이 아니라고 확인했다. 원작 패널은 여전히 어디선가 발견되기를 기다리고 있다.

자존심

자존심

PRIDE

미술사학자라면 누구나 사라진 걸작을 발견하기를 꿈꾼다.
미술사는 탐욕스러운 갈망과 아드레날린, 그리고 전문성이 가미된
어른들의 보물찾기 같다고 할 수 있다. 이런 집단적인 염원은
미술계를 괴롭힐 때도 있고 즐겁게 할 때도 있다.
사라진 미술품을 추적하는 사람들은 희망의 불씨가 기세 좋게 타오를 때면
모순되는 단서를 무시하거나 얼토당토않은 세부를 지나쳐버리기도 한다.
위조 성공은 때때로 위조꾼이 아니라, 열정이 지나친 나머지
훌륭한 복제화나 유명 화가의 화풍을 따른 작품의 작가를 헛짚는
소유주나 발견자의 간절함에 좌우되기도 한다.
수집가, 학계, 심지어 기관이 작품에 대해 기득권을 쥐고 있다면
이들의 자존심은 고의적인 원작자 확인 오류를 일으키는 데
막강한 역할을 한다. 반대로 자존심을 앞세운 인증위원회나 미술가 재단은
명성 때문에 진작으로 여겨지는 작품을 불신하는 경우도 있다.
이번 장에서는 소유주, 미술가, 중개인이나 전문가 들의 자존심이
원작자 확인에 오류를 불러온 사례를 살펴본다.

간과된 보물을 찾아서

수집가와 감정가 들은 사라진 지 오래된 걸작을 발견할지 모른다는 가능성에 매혹되곤 한다. 실제로 그런 일이 종종 일어난다. 별로라고 무시당하던 작품이 눈 밝은 감식가와 과학 검증을 거쳐 엄청난 가치를 지닌 작품으로 판명된 일도 있다. 한번은 카라바조 전문가 세르조 베네데티Sergio Benedetti가 더블린에 있는 예수회 신학교의 그늘진 구석에서 때 묻은 그림에 주목했다. 이 그림은 결국 카라바조의 사라진 〈붙잡힌 그리스도〉로 판명되었고, 지금은 더블린 국립미술관의 스타로 자리매김했다. 또 영국이 2,200만 파운드에 사들여 런던 국립미술관에 전시한 라파엘로의 〈분홍 마돈나〉는 사라진 라파엘로 작품의 모작이라고 여겨졌다. 하지만 1991년에 출처 조사와 과학 검증을 마친 결과 이 그림은 진작으로 입증되었다. 적외선 촬영을 하면 그림 표면 아래를 엿볼 수 있는데, 완성된 그림 아래로 밑

라파엘로, 〈분홍 마돈나〉,
1506~1507년경, 주목에 유채,
27.9×22.4cm, 국립미술관, 런던.

〈분홍 마돈나〉 적외선 촬영 이미지.
뾰족한 금속으로 그린
밑그림이 보인다.

그림이 보인 것이다. 이렇게 드러난 드로잉은 라파엘로가 구도를 바꾸면서 마돈나의 위치가 진화했음을 보여주었다. 모작은 대부분 밑그림이 없다. 완성된 진작을 그대로 따라 그리기 때문이다. 밑그림 발견 덕분에 수십만 달러에 불과하던 라파엘로 모작은 수천만 달러에 달하는 라파엘로 진작이 되었다.[37]

사라진 작품을 발견한다는 것은 자존심만 충족시키는 게 아니다. 엄청나게 수지맞는 일이기도 하다. 2010년에 레오나르도 다빈치의 작품으로 입증된 신비스러운 〈살바토르 문디(Salvator Mundi, 세상의 구세주)〉는 그 가치가 극적으로 뛰어올랐다. 많게는 1만 배까지 치솟았을 것이다. 1958년에 〈살바토르 문디〉는 다빈치 화파의 작품, 다빈치의 제자인 볼트라피오Boltraffio의 것으로 추정되었다. 이 그림은 125달러에 팔렸다. 카라바조의 작품을 이 정도 소소한 액수로 사들일 수 있던 무렵이었고, 아마도 주요 미술가들이 '숨겨진' 재능의 소유자로 여겨질 수 있는 마지막 시기였을 것이다. 디지털 시대가 되면서 전 세계에서 정보를 구하게 되었고 이런 수지맞는 거래가 이뤄질 가능성도 매우 낮아졌다. 지금은 만천하가 레오나르도 다빈치를 숭배하고 시장에 나온 다빈치의 작품도 전혀 없으므로, 같은 그림이 나온다면 추측컨대 1억 달러 이상 호가할 것이다.[38] 바뀐 것이라곤 그 그림을 누가 그린 것인가 하는 인식뿐이다.

〈살바토르 문디〉는 다빈치의 작품으로 모두의 찬사를 받는 반면, 같은 시기에 발견되고 비슷하게 설득력 있는 증거까지 갖춘 또 다른 작품은 아직 진작으로 받아들여지지 않았다. 적어도 '모든 사람'에게 인정받지는 못하고 있다.

2010년, 옥스퍼드 대학교의 마틴 켐프Martin Kemp 박사는 〈살바토르 문디〉와 함께 〈아름다운 공주La Bella Principessa〉를 다빈치의 사라진 작품으로 인정했다. 이듬해에 런던 국립미술관은《레오나르도: 밀라노 궁정 화가》전시에 〈살바토르 문디〉를 선보였고 이 전시는

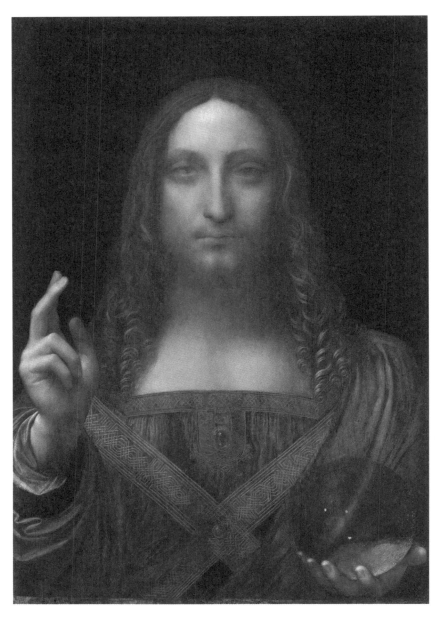

레오나르도 다빈치, 〈살바토르 문디〉, 1490~1519년,
호두나무에 유채, 45.5×65.6cm, 개인 소장.

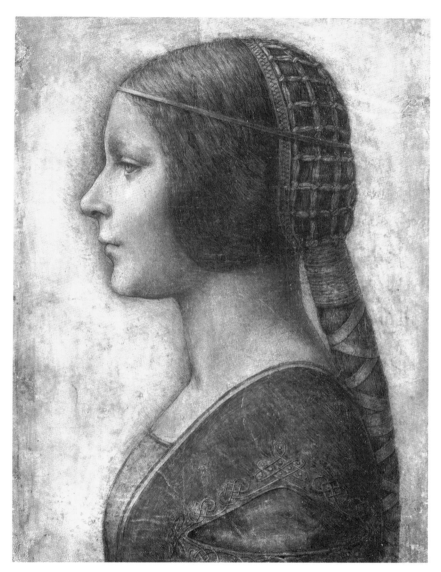

레오나르도 다빈치 추정, 〈아름다운 공주〉, 15세기,
벨럼에 분필과 잉크, 33×22cm, 개인 소장.

매진을 기록했다. 〈살바토르 문디〉는 다빈치의 작품으로 보일 뿐만 아니라 막강한 출처까지 보유하고 있었다. 이 그림은 잉글랜드 왕 찰스 1세의 왕실 소장품에서 마지막으로 보인 뒤 몇 세기 동안 사라진 과거가 있었다. 그러나 고급 피지 벨럼에 그린 책의 삽화 〈아름다운 공주〉에 대해선 학자들의 의견이 엇갈렸다.

켐프는 〈아름다운 공주〉가 다빈치의 사라진 걸작이라고 주장했다. 그는 한 저서에서 이 벨럼 페이지가 삭제된 것으로 보이는 책을 알아냈다는 사실을 포함해 조목조목 주장을 펼쳤다.[39] 켐프는 이 그림이 1495년경 비앙카 스포르차Bianca Sforza를 그린 초상화이며, 현재 바르샤바 국립도서관에 소장된 결혼 시집 『스포르차드Sforziad』에서 잘려나온 것이라고 믿고 있다.

그러나 다른 다빈치 전문가들은 다빈치의 작품이 아니라고 판단한다. 1988년 크리스티 경매에서는 다빈치 화풍으로 그린 19세기 독일 회화로 팔렸으며, 2007년 크리스티 카탈로그에 '이탈리아에서 공부한 독일인 화가가 다빈치의 여러 회화를 토대로 그린 것으로 보이는' 초상화로 다시 거래되었다는 기록이 있다. 이 그림은 2011년 런던 국립미술관의 다빈치 전시에서 제외됐고 논쟁은 지금도 계속되고 있다.[40]

만약 정말 다빈치가 그린 것이라면 일생 동안 완성한 회화가 불과 몇 점 되지 않는 그의 귀한 전작에서 매우 중요한 요소가 될 것이다. 그리고 현재 소유주에게는 엄청난 가치를 선사할 것이다. 이렇게 존경받는 학자들의 견해가 갈리고 첨단 기술조차 한쪽으로 결정을 내리지 못한다면 작품은 원작자 추정의 회색지대에 남을 수밖에 없다. 이 작품을 진작으로 볼 것인지 아닌지는 보는 사람의 판단에 달렸으며, 작품을 온전히 정전에 통합하는 것도, 속 편하게 무시하는 것도 불가능할 수 있다.

작가가 누구냐는 인식에 따라 작품의 가치는 올라가기도 한다.

또는 드물게 가치가 떨어지는 경우도 있다. 작가가 확실하게 밝혀지고 여기에 이의가 없는 한 미술품은 안전한 투자 대상이다. 불황기에도 미술품은 다른 재화보다 가치가 잘 유지되는 경향이 있다. 물론 위작이라고 판명되지 않는 한 그렇다. 〈아름다운 공주〉와 〈살바토르 문디〉는 둘 다 '레오나르도 다빈치 작'이라기보다 '다빈치 화풍' 그림으로 과소평가되었다. 따라서 가치가 오를 수밖에 없었다. 그러나 〈살바토르 문디〉의 잠재 가격이 하늘 높은 줄 모르고 치솟은 반면, 〈아름다운 공주〉의 최종 가격은 여전히 결정되지 않고 있다.

수집가의 자존심 대 감정가의 자존심 __ 미국의 다빈치

다빈치가 그린 초상화 〈아름다운 철물상 여인La Belle Ferronnière〉은 몇 세기째 파리의 루브르 박물관에 걸려 있다. 이 그림은 다빈치를 후원한 루도비코 스포르차Ludovico Sforza의 아내 베아트리체 데 스테Beatrice d'Este의 초상으로 추정되며, 다빈치가 밀라노에 있던 1493~1496년 사이에 그린 것으로 여겨진다. 그러나 20세기 초에 캔자스 출신 미군 해리 한Harry Hahn은 루브르에 있는 이 초상화가 모작이라고 주장했다. 진작은 자기에게 있다는 것이었다.

　해리와 안드레Andrée 한 부부는 이름을 밝힐 수 없는 친척에게 결혼 선물로 이 그림(매우 훌륭하다고 인정할 수밖에 없는)을 받았다고 했다. 1919년에 이들은 그림을 다빈치 작품으로 22만 5,000달러에 팔려 했지만 거래가 성사되지 않았다. 저명한 미술품 중개인 조지프 듀빈 경이 그림을 직접 보지도 않고서 모작이라고 확언했기 때문이다. 자기네 소유물의 가치를 무참히 깎아내린 데 화가 난 부부는 듀빈을 상대로 50만 달러 배상 소송을 제기했다.[41] 소송은 위작 논쟁

보다 진작을 판단하는 전문가들의 권력에 대한 것이었다. 듀빈은 영향력 있는 전문가였고 그가 고용한 사람은 감정가들의 감정가 버나드 베런슨이었다.

해리 한 부부와 세계적인 미술 전문가들의 법정 공방은 언론을 들썩이게 한 대단한 사건이었다. 베런슨은 진위 감정의 '육감'을 주장했고, 아울러 『뉴욕타임스』는 베런슨 같은 전문가에겐 '자신의 느낌을 기억하는 특별한 재주가 있다'고 장담했다.[42] 감정가들에게는 초자연적이라 할 만한 감수성이 있어서 진작이 그들에게 '말을 걸어온다'는 여론이었다. 감정가들의 말은 곧 법이었고, 이런 견해는 오늘날에도 상당히 유효하다. 작품이 팔리기 전에 엄정히 과학 검증을 받는 경우는 의외로 드물며, 대부분은 그저 전문가들의 주장만을 근거로 판매되고 있다.

재판은 1920년에 열렸다. 아직 믿을 만한 과학적 분석 기술이 (솔직히 말하면 어떤 과학적 분석 기술도) 등장하기 전이었고, 출처가 미술품의 진위 여부를 가리는 핵심 요소가 될 수 있다는 생각조차 확립되기 전이었다. 과학적 분석이나 출처 연구는 1932년 바커 재판에 가서야 비로소 등장했다. 질 좋은 컬러 사진 시대가 오기 전까지 작품 하나를 보려면 상당한 수고를 들여야 했기 때문에, 작품을 직접 검토한 전문가에게 의지할 수밖에 없었다. 설상가상으로 듀빈은 직접 작품을 보지도 않고 '미국의 다빈치'가 위작이라고 선언했다. 그가 이 그림을 퇴짜 놓는 데는 흑백사진 한 장과 베런슨의 견해만으로 충분했다. 듀빈이 처음으로 이 그림을 직접 본 것은 재판 과정에서였다.

재판은 곧 자존심 싸움이었다. 해리 한 부부는 소중한 재산이 평가절하되면서 입은 손해를 보상받으려 했고, 이들의 평판과 자존감도 그만큼 손상되었다. 이들은 다빈치 작품을 갖게 되면서 노다지를 캔 것이나 다름없던 노동 계급에서 졸지에 위조꾼에게 깜빡 속은 바

보가 되어버렸다. 듀빈과 베런슨도 똑같이 고집을 꺾지 않았다. 이들에게도 자존심이 걸린 문제였고, 이들에게는 절대 틀리는 법이 없다는 직업적 평판이 달려 있기 때문이기도 했다.

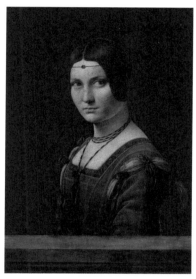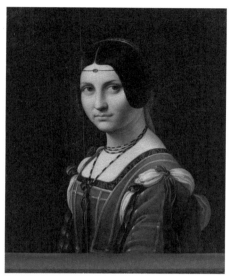

레오나르도 다빈치, 〈아름다운 철물상 여인〉, 1495~1499년, 목판에 유채, 63×45cm, 루브르 박물관, 파리.

레오나르도 다빈치 모작, 〈아름다운 철물상 여인〉, 1750년 이전, 캔버스에 유채, 55×43.5cm, 개인 소장.

해리 한 부부는 돈 많은 듀빈을 고소했고 베런슨도 증언을 위해 소환되었다. 베런슨은 이 그림이 다빈치의 〈아름다운 철물상 여인〉을 보고 그린 16세기의 훌륭한 모작일 가능성이 높으며, 아마도 다빈치 공방에 있던 누군가의 작품일 수 있다고 주장했다. 이들 부부의 그림이 다빈치의 진작이라면 그 가치가 엄청나겠지만, 진작임이 입증되지 않는 이상 이는 '매수자 위험 부담' 상황이었다. 즉 위험을 감수하느냐 마느냐는 잠재적 구매자가 결정할 일이라는 거였다. 이제 듀빈처럼 유명한 전문가가 그림을 사실상 위작으로 선언한 이상 구매자가 나타나기는 매우 힘들 터였다.

081

자존심

이 논쟁에는 계급적인 요소도 있었다. 당시 듀빈과 베런슨은 사회적 엘리트로 비쳤고, 마치 이들과 그 동료만이 위대한 미술을 이해하는 사람들이자 걸작을 소유할 '자격이 있는' 사람들이라는 분위기가 있었다. 반면에 한은 보통사람을 대표했고, 언론에서는 그를 무지하고 돈에 굶주린 사람으로 표현했다.

재판이 끝날 때까지 어느 쪽으로도 결론이 나지 않았다. 배심원들은 한 부부를 동정했지만 전문 지식이 없어 이쪽으로도, 저쪽으로도 판단하기가 어려웠다. 재심을 원한 한 부부와 달리, 듀빈은 이런 일을 질질 끌고 싶지 않았다. 그는 한 부부와 6만 달러에 합의를 보았다.

만약 '미국의 다빈치'가 정말 다빈치의 작품이라면 이는 루브르의 원작을 모사한 것이다. 오늘날 이 그림이 아주 훌륭한 모작 이상이라고 생각하는 학자들은 거의 없다. 그러나 다음과 같은 사실을 묵살해서는 안 된다. 아주 훌륭한 모작은 엄청난 가치를 지닐 수 있다는 것이다. 베런슨은 원래 루브르의 〈아름다운 철물상 여인〉이 16세기 파비아의 화가 베르나르디노 데 콘티Bernardino de' Conti의 작품이라고 생각했다.

2010년 1월 29일, 한 부부가 가지고 있던 〈아름다운 철물상 여인〉은 '다빈치의 제자'가 '아마도 1750년 이전'에 그린 그림으로 경매에서 거래됐다.[43] 구매자는 익명으로 남기를 원했지만 오마하의 개인 수집가로 짐작된다. 그림의 가치는 50만 달러로 추정되었음에도, 이 재판에 얽힌 흥미로운 이야기 때문인지 130만 달러에 팔렸다. 이로써 한 부부의 자존심은 분명 충족되었을 것이다. 다빈치의 작품일 가능성이 있는 그림을 소유했다는 것이 이들의 사회적 지위를 격상시켰을 터이니 말이다. 그렇지만 무엇보다 중요한 건 돈이었다. 만약 작품이 진짜 다빈치의 것으로 밝혀진다면 2010년의 판매가는 엄청나게 싼 가격이 된다. 그러나 다빈치의 것이 아니라 해도 이 그림은 매혹적인 과거를 지닌 작품으로 남는다.

미술가의 자존심 __
살바도르 달리와 제2의 달리, 안토니 피트쇼트

살바로드 달리Salvador Dalí, 1904~1989의 '늘어진 시계'로 유명한 〈기억의 지속Persistencia de la Memoria〉은 1934년 뉴욕 전시에서 엄청난 반향을 불러일으켰다. 달리는 장안의 화제가 됐고 지식인층과 맨해튼 미술계에서 엄청난 인기를 누리며 작품이 팔려나갔다. 심지어 달리를 기념하는 무도회도 열렸는데, 아무도 흉내 내지 못할 개성을 자랑하던 달리는 브래지어가 든 유리 상자를 가슴에 차고 연회장에 도착했다. 달리는 2년 뒤 《국제초현실주의전International Surrealist Exhibition》에서 강연할 때는 거대한 러시아산 울프하운드 두 마리를 데리고, 심해 잠수복과 헬멧을 쓰고 당구 큐대를 들고 나타났다. 초현주의자들에게 이런 정도는 기본이었다. 고개가 절로 돌아가고 두 번 쳐다볼수밖에 없는, 혼란을 불러오고 경탄을 자아내는 것이라면 무엇이든 당연하고 예사로운 일이었다. 더욱이 달리만큼 초현실주의적으로 멋진 삶을 산 사람도 없다.

1934년, 달리와 아내 갈라는 뉴욕의 한 사교 모임에 린드버그 베이비와 그 유괴범[1] 복장을 하고 나타났다. 이에 분개한 언론은 이들에게 공개 사과를 요구했다. 달리는 정식으로 사과했지만, 초현실주의자가 초현실주의적인 행동을 사과했다는 이유로 결국 초현실주의 집단에서 쫓겨났다. 달리는 "나는 초현실주의다"라고 항변하며 탈퇴해버렸다.

달리는 여러 매체를 사용해 수없이 많은 작품을 만들었다. 그가 자기 이름을 붙인 프로젝트는 나이를 먹을수록, 그리고 돈을 더 많이 벌겠다는 욕망과 함께 날이 갈수록 늘어갔다. 하지만 엄청난 생산량은 그의 생활방식과 점점 쇠약해지는 정신 기능에 비추어 맞지 않아 보였다. 사실 이상할 것도 없었다. 벨기에 범죄소설가 스탕 로

자존심

리상Stan Lauryssens은 2008년에 회고록을 출간해 과거에 달리의 가짜 판화 중개상이었음을 고백했다. 이 책에서 그는 달리의 사기 작품을 생산하는 '산업'이 있으며, 특히나 피카소, 미로, 샤갈 등이 '제작'한 작품들과 함께 달리의 석판화는 모든 미술품 중에서 가짜가 가장 많다고 폭로했다.[44] 불과 한 차례 조사로 달리의 가짜 판화 1만 2,000점이 압수되었다.[45]

살바도르 달리, 1973년.

달리는 피카소에 이어 두 번째로 가장 빈번하게 위조되는 미술가였고,[46] 심지어 달리는 나중에 다른 미술가들이 그림을 그려넣도록 서명만 한 빈 캔버스를 많이 가지고 있었다고 알려졌다. 다른 화가들이 자기 화풍으로 그린 위작을 직접 그렸다고 인증하기도 했는데(진짜로 자기 작품이라 믿은 것으로 보인다), 이익을 나누는 대가로 작품 위조를 승인했을 가능성도 있다.[47] 달리는 이미 산업이었다. 그는 제품 디자인도 했다. 수많은 디자인 작품 중에 추파춥스 막대사

탕 포장지와 진열대가 있다.

안토니 피트쇼트Antoni Pitxot, 1934~2015의 삶은 절친했던 달리와 떼어놓고 설명할 수 없다. 우선 두 사람 모두 카탈루냐의 피게레스에서 태어났다. 피트쇼트는 달리보다 한 세대 아래였지만 둘 다 카다케스에 부동산이 있었다. 가족끼리 서로 친하게 지냈고, 달리는 젊은 피트쇼트의 작품을 초반부터 지원했다. 피트쇼트도 화가로서 수상 경력이 있는데, 그의 회화에도 달리처럼 종종 초현실주의적인 기억의 알레고리가 특징적으로 나타난다. 피트쇼트는 1968년에 설립된 달리 박물관을 공동 설계했으며, 달리가 죽은 뒤에는 이 박물관 관장이 되었다.

피트쇼트는 작품성을 인정받아 2004년 스페인 국왕에게서 미술 황금훈장을 받았다. 그러나 1966년, 피트쇼트가 달리의 저택으로 들어가 상근하면서 음모설이 피어나기 시작했다. 개인적으로나 화풍으로나, 혹은 지리적으로 가까운 이들의 관계 때문에 달리와 친분 있던 사람 몇몇은 이 무렵 기량이 쇠하던 달리 대신 피트쇼트가 그림을 그리면 달리가 승인하는 방식으로 작품이 만들어진다고 믿게 되었다.

미술가가 팔릴 만한 작품을 계속 생산하려는 금전적인 동기는 명확하다. 특히 돈에 집착이 심한 것으로 유명한 달리는 말할 것도 없다. 초현실주의 동료인 앙드레 브르통André Breton은 살바도르 달리 이름 철자를 뒤바꿔 '아비다 돌라르(Avida Dollars, 돈에 환장한)'라고 장난 친 적이 있고, 달리는 자기의 서명 하나하나가 돈이 된다는 걸 알고 너무 많이 서명하다가 손목터널증후군을 앓기도 했다.[48] 하지만 달리는 이미 부자였고, 작품 인세로 꾸준히 수입이 있었다. 따라서 제자에게 몰래 자기 이름으로 작품을 만들게 했다면 이는 돈보다는 예술적 마력을 상실했다는 것을 인정하지 않으려는 자존심 때문인 것으로 보는 게 타당할 것이다.

085

저준심

안토니 피트쇼트, 〈기억의 알레고리〉, 1979년, 캔버스에 유채,
180.3×90.4cm, 달리 극장박물관, 피게레스.

살바도르 달리, 〈무제: 미켈란젤로의 '모세'를 그림〉, 1982년, 캔버스에 유채,
100.5×100cm, 갈라-살바도르 달리 재단. 달리 후기 작품이지만
일부 전문가는 피트쇼트가 그렸다고 여긴다.

그러나 이런 추측에는 의문이 뒤따른다. 만약 피트쇼트가 달리를 대신해 '달리' 회화를 그렸다면 이 그림도 위작일까? 또는 달리가 캔버스에 서명을 함으로써 다른 누군가의 그림을 자기 것으로 만들었으니 가짜로 봐야 할까? 다른 위조 사건과 다르게, 이것으로 달리가 손해를 보지 않는다는 건 분명하다. 하지만 어떤 수집가나 박물관이 달리의 진작이라 믿고 그림을 산다면 이런 행위는 범죄가 아닐까?

원칙적으로 이런 작품은 사기 범죄로 공급되고 그 작품의 가치는 떨어진다. 그러나 미술사를 통틀어 보면 미술가들은 대부분 공방을 두었고 지금도 마찬가지다. 거장은 공방에서 제작되는 모든 작품을 감독하지만, 사실상 디자인만 제시했을 뿐 전혀 손도 대지 않은 작품은 늘 있어왔다. 화가들이 감추려 하거나 은폐하려 한 관행이었다.

거장이 실제 작업에 가담하는 정도는 의뢰인이 얼마를 지불하느냐에 달려 있다고들 생각하게 되었다. 달리의 상황은 공방 체제가 확장된 예에 불과하지 않을까? 설사 달리가 그림 그리기에 투자한 시간이 무시해도 무방할 만큼 적다 해도, 피트쇼트는 '달리 작'이라고 꼬리표 붙은 그림을 생산하는 달리의 공방에서 그저 조수 역할을 한 것일 수 있다.

이런 해석에 반대되는 속임수(그 자체로 자존심의 사례일 수 있는)의 의혹도 만만치 않다. 아마도 달리는 예전만큼 많이 그릴 수 없어서 조수에게 맡기고 있다는 걸 인정하기 싫었고, 설사 솜씨가 예전보다 못할지라도 계속 다작을 낸다는 환상을 유지하고 싶었을 것이다. 그러나 이런 작품들에 부정직한 기운이 어려 있다 할지라도 가짜나 위작이라고 주장하기는 쉽지 않다.

화가의 유산 _
바스키아 문과 브루노 B 대 워홀 재단

위대한 미술가의 자산은 해당 작가의 유산을 확인하고 보호하기 위해 미술가의 이름으로 세운 재단에서 관리하는 경우가 많다. 재단에서는 대체로 문제의 소지가 있는 미술품을 파악하고 진짜 그 작가의 작품인지 판단(전문적이지만 결국은 주관적인)하는 일을 전문 이사회에 맡긴다. 이사회가 작품을 진작이 아니라고 판단하면 사실상 달리 호소할 곳도 없고 다른 의견을 재고할 기회도 없다. 마찬가지로 이 위원회가 진작이라고 선언하면 이는 최고 권위를 지니고 정전의 반열에 오르게 된다. 미술품 중개상, 큐레이터, 학자, 또는 작가의 지인이나 조수 등으로 구성된 위원회에서 중요한 것은, 예전 버나드 베

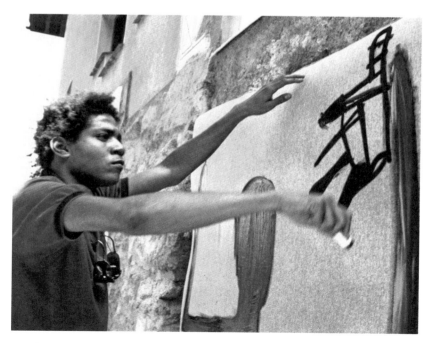

작업 중인 장-미셸 바스키아, 1983년.

089

저작권

런슨처럼 일인 감정단 역할을 하던 개인의 주관성을 방지하는 것이다. 그러나 때로는 이런 위원회도 미술가의 유산 보존이라는 목적이 아니라 다른 여러 이유 때문에 타당해 보이는 작품을 진작으로 인정하지 않는 경우가 있다.

뉴욕의 화가 장-미셸 바스키아Jean-Michel Basquiat, 1960~1988는 헤로인 과다복용으로 불과 28세 나이에 세상을 떴다. 죽기 몇 달 전, 그는 평소 친하게 지내던 브루클린의 한 마약 거래상에게 그의 거처 앞 골목의 철문에 그림을 그려도 되느냐고 물었다.[49] 마약상은 바스키아가 일을 끝내고 문을 잠그기만 한다면 괜찮다고 했다. 그 결과로 나온 것이 악마의 뿔을 가진 형체였는데, 급하게 그려진 이 그림에는 서명이 없었다. 바스키아는 몇 달 후인 1988년 8월 12일에 사망했다.

바스키아가 죽고 몇 년 후, 지나가던 행인들이 그 문을 살 수 있는지 묻곤 했지만(최고 제안가는 7천 달러였다) 마약상은 문을 팔지 않았다. 그러나 바스키아의 그림들이 1천만 달러 이상 호가하는 시대가 오자, 중년의 가장이 된 마약상은 그 문의 잠재적 가치를 알게 되었다. 2009년 그는 문 사진을 찍어, 바스키아의 아버지 제러드가 운영하는 바스키아 유산 관리 위원회에 보냈다.

바스키아의 작품은 예전에도 위조된 적이 있다. 1994년에 FBI가 중개상이자 바스키아가 사망할 당시 대리인 역할을 했던 브레지 바구미언Vrej Baghoomian을 조사해 바스키아의 가짜 작품 다섯 점을 판 죄로 기소했지만, 바구미언은 유죄를 선고받지는 않았다.[50] 또 한번은 알프레도 마르티네스Alfredo Martinez가 바스키아 작품을 대거 위조했다가 2002년에 수감된 적이 있다.[51] 이 경우는 출처의 함정을 사용한 예였다. 바스키아의 진작을 가진 소유주에게서 바스키아 작품임을 입증하는 인증서를 구해, 그것을 자신의 위작에 맞춰넣은 것이다.[52]

철문을 찍은 몇 장의 사진만을 보고서 바스키아 위원회는 바스

키아가 그린 게 아니라고 판단했다. 그 그림에 서명이 없다는 점, 그리고 바스키아가 종종 자기 그림에 그려넣은 트레이드마크 왕관과 저작권 표시 등 여러 상징이 결여되어 있다는 주장이었다. 그러나 그림에 씌어 있는 문장이 바스키아가 그림에 즐겨 써넣던 "눈에는 눈을 외쳐라Yell an eye for an eye"와 비슷하다고 생각하는 전문가들도 있다. 그럼에도 위원회는 그 문의 그림이 바스키아 작품이 아니라는 선언 편지를 전직 마약상에게 보냈다. 그것은 작품의 가치가 잠재적으로 1백만 달러에 이른다 해도, 위원회와 견해가 다른 구매자를 찾을 수 없다면 작품은 겨우 몇천 달러짜리가 된다는 뜻이었다.

공식적으로 논쟁은 그렇게 끝났다. 위원회의 판결을 뒤집을 공식적인 방법은 없었다. 그러나 수많은 전문가들은 여전히 위원회의 결정에 동의하지 않으며, 어찌 보면 약물 과다복용으로 숨진 바스키아의 죽음에 한몫했을 전 마약상의 손에 수백만 달러를 쥐어주고 싶지 않은 마음이 더 크게 작용했을 거라고 생각하고 있다.[53] 위원회는 이 문을 직접 조사하지는 않기로 결정했다. 거의 한 세기 전 조지프 듀빈 경이 '미국의 다빈치'를 판단할 때 그랬던 것처럼, 그저 사진만 보고서 아니라고 하는 것은 노골적으로 묵살하는 낌새가 역력했다. 어쩌면 이 경우는 미술 자체의 문제보다는 개인적인, 또는 도덕적인 이유가 더 크게 작용했을 것이다.[54]

위원회와 수집가의 자존심 싸움 이상으로 보이는 두 번째 사건이 있다. 앤디 워홀의 작품으로 통하는 판화 〈붉은 자화상〉으로, '브루노 B에게, 앤디 워홀 1969'라는 서명이 있다.[55]

이 작품은 1965년에 제작된 실크 스크린 초상화 열 점 가운데 하나였고, 문제의 '브루노 B'는 워홀의 사업 파트너이자 미술품 중개상인 브루노 비쇼프베르거Bruno Bischofberger였다. 워홀의 서명이 있는 이 판화는 심지어 1970년에 레이너 크론Rainer Crone이 출간한 위

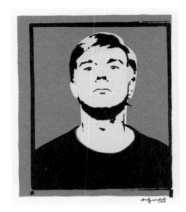

위홀 재단이 위작으로
판단한 〈붉은 자화상〉.

위홀이 비쇼프베르거에게 써준 것으로 확인된
브루노 B 자화상 뒷면의 서명.

홀 전작 도록 표지로도 사용되었고,[56] 이후 미술 수집가 앤서니 도페
이Anthony d'Offay에게 넘어갔다.

전작 도록은 특정 미술가의 알려진 작품 전체, 즉 사라진 작품이
든 현존하는 작품이든 빠짐없이 수록하려고 한다. 따라서 전작 도록
은 미술가의 모든 작품을 확인할 수 있는 문헌이며, 흔히 연구원들
이 작품을 조사할 때 출발점이 된다. 연구원들은 확인할 작품이 사
라진 작품 설명과 일치하는지 알아보기 위해 전작 도록을 참고한다.
사진 작품까지 포함된 위홀의 전작 도록이 있다면 진정 브루노 B 논
쟁은 해결되었을 것이다.

그러나 위홀 감정위원회는 비쇼프베르거에게 서명해준 작품을
포함해 실크스크린 자화상 열 점 모두 진작이 아니라고 선언했다.
1995년에 위홀의 유산을 보호하기 위해 설립된 이 위원회는 심지
어 2003년 진위 감정에 제출된 이 판화들의 뒷면에 '불인정Denied'이
라는 도장까지 찍어버렸다.

위원회가 내세운 근거는 이 작품들을 프린트할 때 위홀이 현장
에 없었다는 것이다. 만약 이런 기준이라면 마르틴 숀가우어Martin

Schongauer, 골치우스Goltzius, 뒤러, 렘브란트 같은 옛 거장의 판화도 마찬가지로 '진작 아님'이라는 꼬리표가 달려야 하지 않을까? 거장들의 판화가 제작되던 그 순간에 이들이 정말 현장에 있었다고 누가 말할 수 있을까? 루벤스부터 쿤스까지, 조슈아 레이놀즈Joshua Reynolds부터 데이미언 허스트까지, 미술가들은 작품을 디자인하긴 해도 이 모든 것을 제작하지는 않으며, 어떤 경우는 창작을 감독하는 데서 그친다. 피라네시Piranesi 사후에 제작된 판화 작품은 생전에 인쇄된 판화보다 가치는 덜할지라도 여전히 피라네시의 판화로 간주한다. 심지어 비쇼프베르거가 문제의 판화를 들고 워홀 옆에 서서 찍은 사진까지 있다. 더욱 곤혹스럽게도 워홀 위원회는 서명과 헌사는 '진짜'라고 확인했다. 판화만 진짜가 아니라는 것이다.

이런 결정에 해명을 요구하자 워홀 위원회는 문제의 시기, 즉 1964~1965년에 "워홀이 누구에게든 이 작품을 제작하도록 승인하거나 권한을 주었음을 입증해줄 확인 가능한 기록이 없는 걸로 안다"고 대답했다. 미술비평가 리처드 도먼트Richard Dorment는 『뉴욕 리뷰 오브 북스New York Review of Books』에 기고한 글에서 이는 말이 되지 않는다고 지적했다. "브루노 B 〈자화상〉에 대한 결정 같은 것은 잘해봐야 이 위원회의 실력에 의구심을 갖게 하고, 최악에는 진실성마저 의심하게 만든다."[57] 이 위원회에 소속된 외부 전문가 상당수도 위원회의 결정에 동의하지 않는 것으로 보인다. 2008년, 도페이는 영국에 소장품을 팔면서 이 판화도 함께 팔았다. 소장품 가치가 1억 2,500만 파운드로 평가되던 시기에 2,800만 파운드를 받고. 바스키아 사례와 마찬가지로 이 일화는 미술품 진위 감정이 얼마나 주관적이고 때로는 도덕적으로 복잡해지는지를 분명하게 보여준다.

저준심

국가의 자존심 __
되살아난 반 고흐 논쟁

심지어 국가도 위작 스캔들이나 비난을 피해가지 못한다. 그뿐만 아니라 체면 앞에 자유롭지도 못하다. 1948년, 유니버설 스튜디오 영화사의 미국 사장 윌리엄 괴츠William Goetz는 새로 발견된 반 고흐의 〈촛불 옆 습작Study by Candlelight〉을 사들였다. 반 고흐 전문가 바르 드 라 파유는 이 작품이 반 고흐의 걸작이라고 주장했지만 암스테르담 국립미술관 관장 빌렘 산드베르흐Willem Sandberg는 위작으로 여기고 있었다. 화가 치밀어오른 괴츠는 암스테르담으로 변호사를 보내 그림에 대한 전문적 검토를 요구하고 이와 함께 명예훼손 보상금으로 상징적 액수인 10센트를 청구했다.

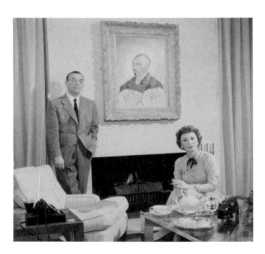

비벌리힐스 자택에서 할리우드 영화 제작자 윌리엄 괴츠와 아내 이디스. 반 고흐 위작으로 의심되는 〈촛불 옆 습작〉이 걸려 있다. 1953년.

국립미술관을 운영하는 암스테르담 시는 산드베르흐와 괴츠 사이의 개인적인 견해 문제라고 잘라 말하면서 이 사건에 끼어들기를 완강히 거부했다. 암스테르담 시 당국은 네덜란드와 미국의 관계가 틀어질 경우 미국 순회 제안을 받은 반 고흐 블록버스터 회고전이

무산될까봐 가슴을 졸였다. 이 소동의 와중에 미국 언론은 산드베르호가 감히 미국인의 소장품을 비난했다며 그를 공산주의자로 몰아갔다.[58] 한편 네덜란드 정부는 산드베르흐에게 국제관계를 생각해서 미술에 관한 개인적인 의견 공개는 자제해달라고 요구했다. 개인이나 국가를 가릴 것 없이 미술품 거래의 불문율은 똑같다. 진위 감정 문제에서 공공연히 의견을 말해선 안 된다는 것이다.

여전히 괴츠 가문의 재산인 〈촛불 옆 습작〉이 반 고흐의 작품이냐, 아니냐에 대해선 학자들의 견해가 갈리고 있다. 2013년 네바다 미술관은《반 고흐의 진작인가? 미술계의 풀리지 않은 수수께끼》라는 작은 전시회에서 이 그림을 선보였다. 진위를 둘러싼 논쟁과 소동 끝에 작품이 이전보다 훨씬 유명해진 사례다. 만약 이 그림이 깔끔하게 반 고흐의 작품 수백 점 가운데 하나로 판명 났다면 오히려 더 중요하고 인상적인 작품에 밀려 주목받지 못했을 것이다.

이 그림을 둘러싼 이야기는 작품에 대한 미학적 관심과 혹여 있을지 모를 역사적 중요성에 대한 병적 호기심을 더해준다. 위작이라는 의심은 사실상 미술품의 가치를 크게 떨어뜨리지만 늘 그런 것은 아니다. 한 부부의 '미국의 다빈치'처럼, 〈촛불 옆 습작〉은 이도 저도 아닌 채로 남았다. 그리고 그래서 더욱 매력적이다.

기관의 자존심_
주요 박물관의 위작들

세계 어느 미술관도 모든 소장 미술품의 작가를 정확히 안다고 장담하지 못한다. 미술관이 위작 몇 점을 소유했다는 건 부끄러운 일도 아니다. 심지어 일부 미술관은 그런 현실에 유머로 대응한다. 2010년《세밀한 검토: 가짜, 실수, 발견Close Examination: Fakes, Mistakes and Discoveries》

전시를 연 런던 국립미술관이 그랬다. 그러나 미술관 측이 인증한 작품을 문제 삼으면 대체로 과민 반응을 보이는 경우가 많다. 때로는 미술관의 명성과 자존심을 지키는 과정에서 공격적이고 파괴적으로 나오기도 한다. 설득력 있는 증거에 미술관이 귀를 닫는 태도를 보일 때, 보통 바보로 보이는 것은 미술관이다.

캘리포니아 말리부의 장 폴 게티 미술관은 위대한 작품들을 소장하고 있다. 또 상당한 장학금과 기금을 운영하며, 관련 연구 기관과 신탁회사도 거느리고 있다. 그럼에도 게티 미술관은 위작이나 약탈 미술품을 둘러싼 스캔들에 여러 차례 얽히곤 했다. 한 가지 이유는 게티 미술관의 돈 때문이다. 이 미술관은 1982년, 장 폴 게티Jean Paul Getty가 12억 달러를 신탁 기증한 이래 세계에서 가장 부유한 미술관으로 꼽히게 되었다. 언젠가는 게티 미술관의 구매 예산이 무려 1억 달러였다는 말도 있었는데, 같은 해 구매 예산이 겨우 10만 파운드였던 영국박물관과 큰 대조를 이룬다. 따라서 게티 미술관은 새롭고 흥미로운 작품을 구매할 능력이 있고 실제로도 그렇지만, 때로는 신규 차입자금 공황 상태에 이르기도 한다.[59] 『뉴욕타임스』의 미술비평가 마이클 키멀맨Michael Kimmelman에 따르면 게티 컬렉션은 '소소하고 평범한 고대미술과 유럽 미술 컬렉션'으로 시작되었는데, 이 신탁회사와 새 미술관의 목표는 빠른 시간 내에 세계적인 수준으로 소장 품목 수준을 끌어올리는 것이었다.[60] 큐레이터들은 중요한 물건을 찾아 시장을 훑었고, 때로는 너무 급하게, 또는 충분히 주의를 기울이지도 않고 작품을 사들였다. 이들은 이런 흥미진진한 물품을 구매하면서도 작가 확인 여부가 문제될 수 있다는 가능성을 무의식적으로, 또 알면서도 간과했다. 전 메트로폴리탄 미술관장인 토머스 호빙Thomas Hoving은 회고록에서, 또 그가 편집한 잡지 『코너서Connoisseur』의 여러 기사에서 게티 미술관의 이러한 문제를 거론했다. 대표적인 사례로 호빙은 게티 측이 고대 그리스 조각가 스코

파스Skopas의 작품이라 생각하고 구입한 대리석 두상이 결국 위작으로 판명된 사건, 또 '아프로디테 거상'(역시 문제가 되어왔다)이라 불리던 작품을 2천만 달러에 구입했으나 『아프로디테를 찾아서Chasing Aphrodite』라는 책에서 이탈리아에서 불법 발굴된 것이 입증된 사건, 에우프로니오스Euphronios의 킬릭스 도기를 비롯해 다수가 약탈품이라는 점 등등을 지적했다.[61] 호빙의 지적은 정확했다. 그가 약탈품 또는 위작이라고 문제 제기한 작품은 대부분 그의 의심대로였다. 그러나 벼락부자 게티에 대한 호빙의 비난에는 계급적 편견으로 보일 법한 요소가 있었다. 호빙이 운영하는 메트로폴리탄 미술관처럼 그는 대단한 귀족 혈통에다 조상 대대로 부를 누린 상류층이었다. 어쨌거나 게티 미술관이 약탈품과 위조품을 알면서도 여러 차례 구입한 것은 사실이고, 나중에 그런 사실이 밝혀졌을 때도 잘못을 인정하지 않았다. 자존심 싸움이었다.

저명한 기관이 매우 유명하고 값비싼 미술품을 구입할 때 생기는 문제가 있다면 자칫 실수 하나가 세간을 떠들썩하게 하는 망신으로 이어진다는 것이다. 게티 미술관은 1985년 게티 쿠로스kouros를 700만~1,200만 달러에 구입해 언론의 헤드라인을 장식했다. 당시 고대 유물 가격으로는 엄청난 액수였다.[62] 그러나 전문가들은 대체로 이 쿠로스를 아르카익 헬레니즘 시대의 대리석상이 아니라 현대 위작이라고 여긴다.[63] 구매가 성사되기 전부터 미술관 직원 다수가 이미 위작이라고 보았다. 게티 미술관의 미술자문인 페데리코 체리Federico Zeri는 구매 사실이 발표되자마자 사임하기까지 했다.[64]

흔히 복수형으로 '쿠로이kuroi'라 일컬어지는 쿠로스는 이상적인 청년을 나타낸 등신상으로, 묘지 표석으로 사용된 기념상으로 추측한다. 쿠로스가 기원전 500년경인 아르카익기 헬레니즘 시대부터 등장했고, 전형적인 유형이 있다. 근육질 누드, 팔을 옆구리에 붙이고 왼발을 살짝 내민 자세, 살짝 미소 띤 표정(일명 '아르카익 미소'),

스포츠에 대비해 뒤로 땋아 묶은 머리 모양이다.

현존하는 쿠로스는 열한 점뿐이다. 게티 미술관의 쿠로스가 만약 진품이라면 열두 번째일 것이다.[65] 게티 쿠로스의 기원은 수상쩍은데, 이야기는 사기꾼이라고 소문난 악명 높은 미술품 중개상 잔프랑코 베키나Gianfranco Becchina와 함께 시작된다.[66] 1983년, 베키나는 게티 미술관의 고대 유물 큐레이터 지리 프렐Jiri Frel에게 이 쿠로스를 제시했다.[67] 당시 석상은 일곱 조각으로 나뉘어 있었고(파손된 채 발굴된 듯 보였다) 제네바의 수집가가 1930년에 그리스 중개상에게서 사들였다는 출처가 같이 있었다. 중요한 것은 반출 날짜였는데, 1970년 유네스코 문화재협약에 따라 고대 유물 반출 규제가 엄격히 강화되면서 어떤 문화유산이든 광범위한 허가와 서류 검토 없이는 발굴 또는 반출하지 못하게 되었기 때문이다. 그러나 1970년 이전까지 여러 회원국에서 제각각 법이 집행되고 있었으므로 협약 이전에 발굴되거나 반출된 물품은 사실상 눈감아주는 상황이었다. 따라서 1930년에 반출되었다는 서류가 있는 이상, 이 쿠로스는 미술관이나 수집가가 정당하게 구입할 수 있는 물품이었다.

그러나 출처는 의심스러웠고 분명 경고음이 울렸을 것이다. 서류 가운데는 대표적인 헬레니즘 미술 전문가 에른스트 랑글로츠Ernst Langlotz가 쓴 것으로 보이는 1952년 편지가 있었다. 편지에서 그는 게티 쿠로스를 아테네에 전시된 유명 쿠로스와 비교했다. 문제가 있다면 편지에 쓰인 우편번호가 1972년까지 존재하지 않았다는 것이었다. 그뿐 아니라 출처 문서로 1955년에 쓰였다는 편지가 하나 더 있었는데, 여기에 기재된 은행 계좌는 1963년에 개설된 것이었다. 물론 이 편지 두 통이 매우 의심스럽다고 해서 이 쿠로스가 가짜라고 단정할 수는 없지만 분명히 우려되는 일이었다. 석상을 구입하기 전에 게티 미술관의 누구든 이 시간 착오 두 건을 잡아낼 만큼 출처를 철저하게 검토했는지는 의문이다.

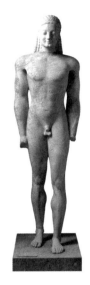

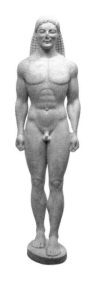

볼로만드라에서 나온 그리스 쿠로스,
기원전 560년(아르카익기), 높이
179cm, 국립고고학박물관, 아테네.

게티 쿠로스, 기원전 530년경,
백운암질 대리석, 높이 206cm,
장 폴 게티 미술관, 로스앤젤레스.

학자들도 게티 쿠로스에서 이상한 점 몇 가지를 찾아냈다. 머리
를 땋은 모양이 기존 쿠로스 열한 점과 달리 딱딱해 보였다. 쿠로스
는 기원전 7세기 말부터 기원전 6세기 초에 제작된 것까지 두루 발
견되었는데, 게티 쿠로스는 여러 시기의 요소가 섞였으면서도 전체
적으로 어느 한 시기에 들어맞지 않았다. 재료인 타소스 대리석과
인물 비례는 정확했지만, 조각상에는 대리석의 균열 같은 미세한 흠
집이 많았다. 이 역시 의혹을 불러일으켰다. 왜냐하면 헬레니즘 시
대 조각가들은 대리석에서 이런 흠이 발견되면 조각을 하다가도 중
도에 작품을 포기해버렸다고 알려졌기 때문이다.

게티 미술관은 이 쿠로스에 대해 과학 분석 두 건을 의뢰했다.
조지아 대학교 지질학과의 노먼 허츠Norman Herz는 X선 회절을 사용
해 돌 속 탄소와 산소 동위원소를 측정했고, 이 쿠로스에 사용된 대
리석(백운암질 88퍼센트와 방해석 12퍼센트)은 그리스의 타소스 섬에

서 나왔을 가능성이 90퍼센트라는 결론을 내렸다. 한편 데이비스에 있는 캘리포니아 대학교의 스탠리 마골리스Stanley Margolis는 이 대리석이 이른바 탈백운석화de-dolomitization 과정을 거쳤다고 판단했다. 탈백운석화란 암석에서 마그네슘이 빠져나가는 것으로, 마골리스는 자연 조건에서는 매우 오랜 세월에 걸쳐 이 과정이 일어난다고 판단했다. 풍부한 자금, 작품 구매욕과 함께 이를 긍정적으로 뒷받침할 과학적 결과로 무장한 게티 미술관은 쿠로스 구매를 추진했다.

그러나 의혹이 다시 불거졌다. 1990년대 초, 화학자 미리엄 캐스트너Miriam Kastner가 실험실에서 인위적으로도 탈백운석화 과정을 유도할 수 있다는 사실을 증명한 것이다. 이후 마골리스도 그 결과를 확인했지만, 그럼에도 시간을 많이 잡아먹는 그 복잡한 과정을 위조꾼이 해낸다는 건 무리라고 보는 듯했다. 여전히 많은 학자들은 이 쿠로스가 미심쩍다는 느낌을 지울 수 없었다. 이를테면 토머스 호빙은 게티 쿠로스를 보자마자 곧 위작이라고 느꼈다.[68]

한편 1990년, 제프리 스파이어Jeffrey Spier 박사가 위조가 명백한 쿠로스의 토르소(몸통)를 발견했다고 발표했다. 이 토르소는 게티 쿠로스와 똑같은 대리석이었고 부분적으로 똑같은 조각 기술이 나타나 같은 위조꾼이 조각했을 가능성이 높았다. 세월에 손상된 인상을 주려고 산酸에 담가 세척하는 등 인위적으로 노화시킨 흔적이 뚜렷했고, 일부 작업에는 전동 공구가 사용된 것이 분명했다. 나중에 게티 미술관은 연구 목적으로 이 토르소를 사들였다. 이는 교육기관으로서 주어진 역할에 부응한 것이지만, 이후에 교훈적인 이유를 들어 일부러 위조품을 사들인 것은 애초에 자신들이 모르고 위작을 구매한 사실을 기꺼이 인정한다는 의미인지도 모르겠다.[69]

게티 쿠로스의 외관에 대한 감정가들의 의혹, 인위적으로 탈백운석화를 유발할 수 있다는 증거, 그리고 틀림없이 위조된 출처 등은 모두 게티 쿠로스가 겉보기와 다르다는 걸 암시한다. 체면을 구

긴 전임 고대 유물 큐레이터 매리언 트루Marion True는 약탈당한 고대 유물인 줄 알면서 구입한 죄로 이탈리아에서 재판을 받았는데, 이때 이런 말을 했다. "그 쿠로스는 모든 것이 의심스러웠다."[70] 그러나 쿠로스 옆 벽에 붙은 표찰은 여전히 패배를 인정하지 않고 있다. '기원전 530년경 또는 현대 위작.'

게티 미술관을 둘러싼 스캔들은 또 있다. 이번에는 드로잉 작품들로, 미술관과 소속 큐레이터의 자존심 싸움이었다. 이 이야기는 2001년 『뉴욕타임스 매거진』에 피터 랜즈먼Peter Landesman이 쓴 특종 기사 「가짜의 위기A Crisis of Fakes」로 폭로되었다.[71] 랜즈먼은 1993년 당시 게티 미술관의 유럽 드로잉 큐레이터 발령을 앞둔 니컬러스 터너Nicholas Turner가 미술관에 전시할 거장들의 드로잉 작품을 검토하던 이야기를 소개했다. 터너는 라파엘로의 작품으로 분류된 잉크 스케치 〈티비아를 든 여인〉을 꺼내들었다. 어딘가 맞지 않는 것처럼 보였다. 터너는 위작이라고 의심했고, 왠지 범인을 알 것 같았다. 영국의 위조 대가 에릭 헵번Eric Hebborn, 1934~1996이었다.

이듬해에 게티 미술관 큐레이터로 임명된 터너는 이윽고 옛 거장 컬렉션에서 위작이라 의심되는 드로잉을 여섯 점이나 찾아냈다. 모두 에릭 헵번이 그린 게 분명했다. 그 여섯 점은 각각 라파엘로, 데시데리오 다 세티냐노Desiderio da Settignano, 프라 바르톨롬메오Fra Bartolommeo, 마르틴 숀가우어, 그리고 작자 미상으로 분류된 두 점이었고, 전임자가 1988~1992년 사이에 총 100만 달러 이상 주고 사들인 것이었다. 데시데리오 다 세티냐노의 드로잉은 가장 최근인 1994년, 34만 9,000달러에 구입한 것이었다.[72]

감정가 대부분이 그렇듯 터너는 처음부터 이 드로잉들이 어색하다는 '느낌'을 받았다. 더불어 부정확해 보이는 특정 요소를 지적하기도 했다. 종이가 지나치게 바랜 것, 부자연스럽게 노화된 느낌, 잉크 역시 연대에 비해 지나치게 바랬다는 것이었다. 보통 아이언갤

라파엘로, 〈프시케에게 불멸의 잔을 건네는 메르쿠리우스〉, 1517~1518년,
붉은색 분필과 첨필, 26.9×22.7cm, 국립 그래픽박물관, 뮌헨.

라파엘로 것으로 분류된 〈티비아를 든 여인〉, 1504~1509년경, 펜과 갈색 잉크,
30.5×44.5cm, 장 폴 게티 미술관, 로스앤젤레스. 에릭 헵번의 위작으로 의심된다.

잉크iron-gall ink는 시간이 흐르면서 옅어지는 게 아니라 오히려 짙어진다. 이뿐 아니라 터너는 드로잉 여섯 작품에 있어서는 안 되는 양식적 유사성을 감지했다. 화가는 자연스럽게 흐르듯 매끄럽게 선을 그리기 때문에 드로잉에는 더 가볍고, 더 성기고, 덜 집중된 선이 나오는 반면, 위조꾼은 한 화가의 스타일을 베끼면서 천천히 주의를 기울이게 마련이다. 이런 '무거운' 선은 위조를 드러내는 징표였다. 더욱이 여섯 점 가운데 네 점은 전체적인 느낌이 똑같았는데, 음영을 나타내는 크로스해칭이 놀랄 만큼 어설퍼 보인다는 것도 그중 하나였다.

또 프라 바르톨롬메오의 작품이라는 드로잉 속 아기 머리도 이상했다. 터너는 독일의 어느 미술관에서 똑같은 아기가 머리를 오른쪽으로 향한 프라 바르톨롬메오의 드로잉을 본 적이 있었다. 게티 미술관의 드로잉 속 아기는 방향만 바꾸어 왼쪽을 향했을 뿐 똑같은 얼굴이었다. 이외에도 터너는 이름 모를 '북부 이탈리아인'의 드로잉 역시 언젠가 베를린의 판화 드로잉 미술관에서 본 젠틸레 벨리니의 자화상을 뒤집은 것에 불과하다고 생각했다.

이 밖에도 터너는 프라 바르톨롬메오의 드로잉에서 오른쪽 가장자리를 따라 군데군데 변색된 부분에 주목했고, 이는 잉크가 종이에 흡수되는 걸 방지하기 위해 사용한 밀랍이나 수지 때문일 수 있다고 의심했다. 꼼꼼한 프라 바르톨롬메오라면 쓰지 않았을 기술이었다. 터너는 전문가와 수집가 들이 흔히 사용하는 간단한 감별법을 써보았다. 전체적인 인상에 흔들리기보다는 드로잉의 여러 부분을 확실히 검토하기 위해 그림을 거꾸로 놓은 것이다. 이렇게 보자 라파엘로의 드로잉 속 여인이 더 이상했다. 겨드랑이와 발에서 엉성하다고 느낀 선이 더욱 두드러진 것이다. 터너는 랜즈먼에게 이렇게 말했다.

"드로잉도 사람과 마찬가지로 상대를 알기까지 시간이 오래 걸립니다. 만약 이 작품이 진작이라면 모든 것이 한 가지 진술로 딱 들어맞지요. 이상한 점이라곤 전혀 없이, 작품은 유기적이고 일관되죠. 하지

만 자세히 봤을 때 실망을 주는 그림이라면, 그건 계속해서 실망을 안겨줄 겁니다. 작품을 다시 보면 볼수록 약점은 더 많이 드러나죠."[73]

터너는 의심스러운 드로잉 여섯 점의 출처를 조사하기 시작했고, 결국 20세기 이전에 기록된 문서가 하나도 없다는 사실을 발견했다. 한두 점에 관한 문서 기록이 비정상이라면 그러려니 할 수도 있지만 여섯 점 모두 그렇다는 것은 이상했다.

터너는 다음 단계로 과학 분석을 진행하기 위해, 게티 미술관 이사회에 이런 우려 사항을 발표하도록 허락해달라고 요청했다. 이사회는 마지못해 동의하는 듯하더니 곧이어 태도를 바꿔 아무 말도 하지 말라고 종용했다. 경영진은 바보로 비치길 원치 않았고, 드로잉들이 의심스러울지라도 차라리 위작인지 아닌지 모르는 채로 남기를 택한 것이다. 만약 과학 검증을 해 진작으로 밝혀진다면 이들 입장에서는 큐레이터를 공개적으로 망신 주고 자기들이 선언한 대로

데시데리오 다 세티냐노 또는 그 공방, 〈성모자 습작〉, 1455~1460년,
첨필 밑그림에 갈색 잉크, 19.4×27.9cm, 장 폴 게티 미술관, 로스앤젤레스.
에릭 헵번의 위작으로 의심되는 드로잉이다.

드로잉들이 진짜라는 것을 증명하는 데 그칠 것이다. 그러나 분석 결과 신입 큐레이터가 옳다는 게 증면된다면 위작을 구매한 게티 미술관은 바보가 될 것이고 헛돈을 쓰며 무지를 자랑한 셈이 된다. 경영진이 처음부터 실수가 있을 가능성을 인정했다면 그나마 구제받을 수 있었겠지만, 이래도 저래도 득이 될 것은 없는 상황이었다. 그러나 이미 책과 관련해 스캔들이 있었으므로 이사회는 위기에 대비하며 싸울 준비를 했다.

성 베드로의 유골을 검증하지 않기로 한 것도 이와 비슷하다. 1941년 9월, 로마의 성 베드로 대성당 아래 묻힌 성 베드로의 유골이 발견되었다. 기독교계에서는 기독교를 설립한 성 베드로가 그곳에 묻혀 있다는 말이 오랫동안 전해지고 있었다.[74] 유골은 거대한 로마 묘지와 가까운 주 제단 바로 아래에서 발견되었다. 그러나 유골을 검증한 적이 전혀 없기 때문에 관광 가이드들은 바티칸 관광객들에게 '성 베드로의 유골'이라고 단정적인 말을 하지 않으려 주의하곤 한다. 만약 과학 검증으로 이 유골이 서기 1세기 것으로 입증된다 해도 진짜 성 베드로의 유골인지는 알 수 없다. 그저 '그럴 수 있다'는 가능성만 남을 것이다. 만약 당시 유골이 아니라고 밝혀진다면 믿음을 토대로 한 종교 기관과 수백만 순례자들의 찬양, 그리고 2천 년 전통은 붕괴될지도 모른다.

게티 미술관이 드로잉 검증 요청을 거절한 것은 터너에게는 시련의 시작에 불과했다. 이후 터너는 자기 부서에 자금이 제대로 지급되지 않고 전시 공간 할당도 부족하다고 불만을 토로하기 시작했으며, 이것이 의혹 표시에 대한 보복이라고 주장했다. 결국 터너는 미술관을 상대로 소송을 제기하기에 이르렀다. 1998년에 그는 수십만 달러에 이르는 보상금과 함께 미술관으로부터 문제의 드로잉에 관한 의혹을 밝히는 책을 출간해도 좋다는 약속을 받고 사직을 합의했다. 사건은 이렇게 마무리됐다.

젠틸레 벨리니, 〈남자의 초상〉,
1496년경, 종이에 목탄, 23×19.4cm,
판화 드로잉 미술관, 베를린.

북부 이탈리아 화가, 〈남자의 초상〉,
1490년경, 갈색 잉크, 21×16cm,
장 폴 게티 미술관, 로스앤젤레스.
헵번의 위작으로 의심되고 있다.

　터너와 게티 미술관 사이의 골은 분명 돌이킬 수 없는 것이었다.
그리고 드로잉들의 진위는 여전히 아무도 모른다. 게티 미술관이 외
부 학자 두 사람에게 의견을 구했는데, 케임브리지 대학교의 폴 조
애니디스Paul Joannides는 터너의 의심 일부에만 동의했고, 터너의 분석
을 가리켜 '세계적으로 저명한 전문가의 훌륭한 작업'이라고 했다. 하
버드 포그 미술관의 윌리엄 W. 로빈슨William W. Robinson은 전문가로
서는 아무 견해도 밝히지 않았지만 드로잉들의 사진만 보고도 '무언
가 미심쩍은 점'이 있으며 "터너가 중대한 걸 발견했을 수 있다"고만
말했다.

　실제로 그럴 가능성이 높아 보이지만, 만약 터너가 옳다면 기관
으로서 게티 미술관은 물론, 그 여섯 작품을 구입하면서 제대로 검
토하지 않고 도장을 찍은 전임자 조지 골드너George Goldner도 타격을
입었을 것이다(이 무렵 그는 뉴욕 메트로폴리탄 미술관 드로잉 큐레이터

로 있었다). 미술계에서 위작을 진작으로 판정하는 것은 작가를 오인하는 것보다 훨씬 중대한 죄악이다.

골드너는 터너가 우려한 내용 가운데 몇 가지에 이렇게 답했다. 프라 바르톨롬메오 작품에서 뒤집힌 아기 얼굴은 화가가 제단화에 여러 명 그리려고 계획한 아기 천사 푸토putto들의 기준형일 수 있다는 것이다. 골드너는 라파엘로 드로잉의 여러 가지가 의심스럽다는 데에는 동의하면서도 이렇게 말했다.

"내가 구매한 드로잉이 모두 빼어난 것은 아니지만, 평범한 드로잉과 에릭 헵번의 위작에는 차이가 있다."[75]

2001년 6월, 터너는 다시 게티 미술관을 고소했다. 이번에는 위작으로 보이는 작품을 폭로하는 책을 낼 권리를 탄압했다는 이유였다. 점점 진흙탕 싸움이 되어갔다. 코톨드 미술관의 드로잉 큐레이터로 근무한 새라 하이드Sara Hyde는 랜즈먼에게 이렇게 말했다.

"전문가들은 보고 싶은 것을 봅니다. (⋯)전임자를 신뢰하고 싶지 않을 때는 위작을 보고 싶어 하고, 전임자를 신뢰하고 싶을 때는 진작을 보고 싶어 하죠."[76]

문제의 드로잉 여섯 점에 대해 인터뷰한 전문가 대다수는 언급하지 않는 편을 택했다. 동료의 평판에 누를 끼치지 않기 위해서였다. 또는 섣불리 말했다가 나중에 틀렸다고 판명될 경우 자기 명예까지 위험해질 수 있기 때문이었다. 의견을 밝힌 전문가들은 이 드로잉들이 설사 진작이라 하더라도 기준에 못 미치는 작품이라고 생각하는 경향이 있었다.

게티 드로잉 사건과 같은 위작 스캔들은 전문가의 경력에 오점을 남기고, 수백만 달러의 손해를 입히고, 범죄자의 배를 불리고, 명성을 손상시킬 수 있다. 동시에 과거에 대한 올바른 이해를 가로막고 당장의 영향력 범위를 넘어서 역사 연구를 왜곡하기도 한다. 왜냐하면 전문가들의 전문 지식을 자꾸만 의심하게 만들기 때문이다.

체면 때문에 증거에 맞서 힘겹게 싸운 기관이 게티 미술관뿐만은 아니다. 뉴욕 메트로폴리탄 미술관은 키클라데스 문명 유물인 작은 〈하프 연주자〉 상을 둘러싸고 비슷한 논쟁에 휘말렸다.

1940년대 말, 앙겔로스 쿠트수피스Angelos Koutsoupis라는 그리스의 양치기가 『더 타임스 오브 런던The Times of London』에 글을 쓰던 영국 화가 존 크랙스턴John Craxton에게 비밀을 털어놓았다. 메트로폴리탄 미술관에 전시된 높이 30센티미터가량의 석상이 자기가 만든 위조품이라는 것이었다. 이 석상은 약 4천 년 전에 만들어진 키클라데스 문명의 최고 작품 중 하나로 찬양받고 있었다. 쿠트수피스는 아테네 박물관에 있는 작품을 토대로 석상을 만들었으며, 여섯 달 동안 강둑에 묻어두고 석회질 찌꺼기가 덮이게 해 적당히 오래돼 보이게 만들었다고 설명했다. 메트로폴리탄 미술관의 오스카 화이트 머스커렐라Oscar White Muscarella는 『뉴욕타임스 매거진』의 「가짜의 위기」 기사를 취재하던 피터 랜즈먼에게 이미 오래전부터 그 석상이 위작이라고 생각해왔다고 말했다. 첫째 이유는 석상이 든 하프가 고대 하프가 아니라는 것이었다.[77]

한편 메트로폴리탄 미술관 측은 과학 검증 결과 석상이 진품으로 확인되었다고 주장하면서도 검증 내용을 공개하는 것은 거절했다. 미래의 위조꾼들을 돕는 결과를 가져올지 모른다는 이유였다. 이 미술관의 그리스·로마 미술 큐레이터인 조앤 머턴스Joan Mertens는 문제의 석상 일부가 다른 부분보다 약간 밝은 점을 지적하면서, 한때 작은 석상 전체를 덮었던 물감의 흔적이라고 했다. 키클라데스 인물 조각들은 상대적으로 형태가 단순하기 때문에 가장 빈번하게 위조되는 유형이다. 이들 석상이 원래 물감으로 채색되었다는 사실은 1970년대에야 비로소 밝혀졌으므로 양치기가 1940년대에 그 사실을 알 리 없었고, 이는 그가 물감의 흔적을 덧붙이지는 않았을 거라는 얘기였다. 나머지 전문가들은 이 주장에 반박했다. 19세기

의 미술사 문헌에도 고대 그리스 조각상이 채색되어 있었다는 언급이 있으며, 따라서 물감 주장은 〈하프 연주자〉가 진품이라는 증거로 충분치 못하다는 것이었다. 실제로 이르게는 1890년대에 그리스에서 색칠된 키클라데스 조각상의 머리가 발견된 적이 있었다.

〈하프 연주자〉,
키클라데스 I기 전기 말~
키클라데스 II기 전기,
기원전 2800~2700년경,
대리석, 높이 29.2cm,
메트로폴리탄 미술관,
뉴욕.

학자들의 의견은 여전히 분분하지만, 이 작품은 '하프 주자 좌상, 기원전 2800~2700년경, 키클라데스 전기'라는 이름표를 단 채 그대로 미술관 소장품으로 남아 있다. 진작이라고 믿느냐 아니냐 하는 것은 대체로 누구의 주장을 가장 설득력 있다고 보느냐에 달렸다. 그러나 진짜가 아니라는 의혹만으로도 작품은 영원히 빛을 잃을 수 있으며, 또한 아니라고 판명된 것을 전문가가 진작이라 선언하는 것도 그만큼 중대한 죄악이다. 이는 자칫 경력을 끝장내버리는 과오가 될 수 있으며, 이런 이유 때문에 전문가나 기관 가릴 것 없이 미술품의 진위에 관해 처음에 공언했던 발언을 계속 고집하곤 한다. 자존심과 명성이 걸린 문제인 만큼 미술계는 실수를 인정하기보다는 전쟁으로 치닫는 경향이 있다.

복수

복수

REVENGE

성공하지 못한 미술가들은 흔히 미술계가 배타적인 속물이라고 말한다.
일부 경우, 이렇게 거부당한 미술가들은 자기 작품을 무시했다고,
또는 어떤 식으로든 자기를 부당하게 대한다고 생각되는 기관에
복수하기 위해 아이디어를 짜낸다. 그리고 자기 작품을 퇴짜 놓은
그 '전문가'를 속일 만한 위작을 만듦으로써 수동적인 공격 방식으로
미술계에 복수한다. 이들은 미술계를 집합적인 '타자',
자신들이 초대받지 못한 클럽으로 보는 경향이 있으며,
따라서 공모의 표적이 되어 마땅하다고 여긴다.
이런 복수에는 두 가지 의미가 담긴다.
첫째는 위대한 거장들의 작품으로 오인될 만한 작품을 만들어
위조꾼의 실력이 거장만큼 훌륭하다는 것을 과시하는 것이다.
둘째는 퇴짜 놓은 이들이 진작과 위작을 구분도 못 한다는 것을
폭로함으로써 '전문가들'의 어리석음을 보여주는 것이다.
이 책에서 소개하는 위조꾼 가운데 많은 이가 처음에는
복수를 위해, 그리고 그 첫 충동 이후 다른 동기들이 잇따르면서
위조에 발을 들였다. 이들에게 위조는 더러는 장난이요,
더러는 기존 미술계를 골탕 먹이는 일이다.
그리고 본인의 기량까지 시험해보는 이들의 복수는
미술품 경매소에서 가장 달콤하게 실현된다.

목숨을 위해 위조한 한 반 메헤렌

페르메이르 위조의 대가 헨리쿠스 안토니우스 반 메헤렌Henricus Anthonius van Meegeren, 1899~1947은 미술계에 복수하기 위해 페르메이르의 작품을 흉내 내기 시작했다. 그러나 결국엔 자기가 만든 페르메이르 작품에게 보복당하고 말았다.

반 메헤렌은 야망이 큰 화가였으나 비평가나 대중의 찬사를 받지 못했다. 기술적으로는 괜찮았지만 무거운 느낌이었고, 선호한 주제도 초현실주의와 소프트코어 에로물을 뒤섞은 것이어서 그다지 수준 높은 취향이 아니었다. '한 반 메헤렌'으로 알려진 그는 화가로서 실패한 뒤 미술계와 맞붙어보기로 했다. 그리고 성공을 거둬 결국 20세기 미래의 위조꾼들을 고무시켰다.[78]

반 메헤렌에 관해서는 꽤 많이 알려졌는데, 제2차 세계대전 이후 반역죄로 공개 재판을 받았기 때문이다. 그는 네덜란드의 문화유산인 페르메이르의 〈간음한 여인과 그리스도〉를 나치의 탐욕스러운 수집가, 주로 훔쳐낸 걸작을 수집한 헤르만 괴링에게 팔아넘긴 혐의로 기소되었다. 독일 공군 최고 사령관이자 아돌프 히틀러의 2인자인 괴링은 수천 점에 달하는 걸작 컬렉션을 만들었다. 요원들이 훔치거나 나치의 미술품 절도 부대 ERR이 전쟁 중에 훔친 작품, 또는 절박해진 사람들에게서 헐값에 사들인 작품들이었다.[79] 괴링은 멤링, 반 에이크, 페르메이르 같은 튜턴 족이나 스칸디나비아인 화가, 또는 그쪽 주제를 좋아했다(그가 제프 반 데르 베켄의 작품을 한스 멤링의 작품이라 생각하고 구입한 이야기를 떠올려보자). 다른 나치 엘리트들도 마찬가지였지만 괴링은 페르메이르를 이상적인 화가로 꼽았고, 그의 작품은 엄청난 가치가 있다고 여겼다. 그러나 네덜란드 사람들은 페르메이르의 작품을 문화재로 여겼기 때문에 괴링이 반 메헤렌에게서 〈간음한 여인과 그리스도〉를 구입했다는 기록을 연합

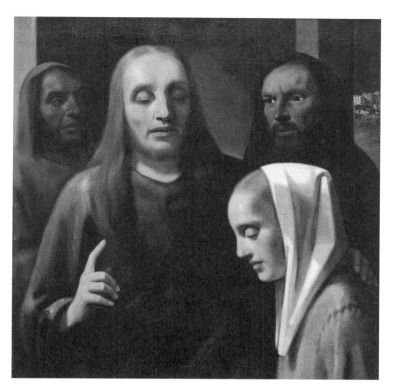

한 반 메헤렌, 페르메이르의 화풍을 본뜬 〈간음한 여인과 그리스도〉, 1942년,
캔버스에 유채, 100×90cm, 네덜란드 문화유산연구소.

군 미술위원회가 발견하자 반 메헤렌을 반역죄로 재판에 회부했다.
사형 선고가 내려질 수도 있었다. 반 메헤렌은 사실 자기는 미술품
위조꾼이며, 페르메이르의 그 작품(그리고 전쟁 이전에 로테르담의 보
이만스 반 뵈닝언 미술관이 구입한 또 다른 작품)은 자기가 그린 것이라
고 변론을 폈다.

　반 메헤렌은 애초에 자기 이름으로 그림을 그려 어느 정도 성과
를 보이면서 1917~1922년 사이에 몇 차례 전시회를 열기도 했다.
그는 자기 재능이 비평가들이 보는 것보다 훨씬 높다고 생각했다.
그래서 비평가들의 무지를 폭로하는 동시에 솜씨를 과시할 만한 위

요하네스 페르메이르, 〈열린 창가에서 편지를 읽는 처녀〉, 1657~1659년,
캔버스에 유채, 83×64.5cm, 회화 미술관, 드레스덴.

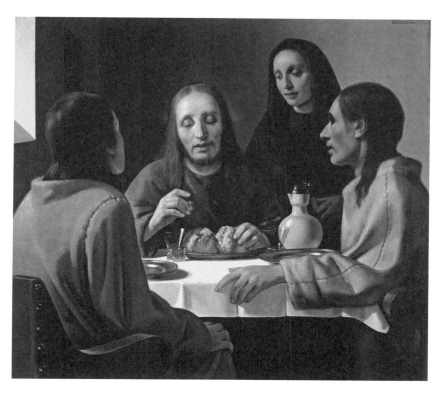

한 반 메헤렌, 페르메이르의 화풍으로 그린 〈엠마오에서의 저녁 식사〉, 1937년.
캔버스에 유채, 118×130.5cm, 보이만스 반 뵈닝언 미술관, 로테르담.

작을 만들어 그들이 틀렸다는 걸 증명하기로 결심했다.

반 메헤렌은 대단한 과대망상증에 사로잡혔다. 거금을 들여 부동산을 여럿 구입하고 모르핀에 중독되었으며, 여기저기 현금을 숨기고 쌓아놓았다.[80] 프로방스의 대저택에서 은둔하던 그는 우선 페르메이르의 젊은 시절 화풍으로 〈엠마오에서의 저녁 식사〉를 그린 다음 오래된 것처럼 보이도록 일부러 훼손시켰다. 17세기 네덜란드 회화에 관한 대표 권위자 아브라함 브레디우스Abraham Bredius는 이 그림을 보자마자 페르메이르 초기 미술에서 사라진 위대한 작품일 뿐 아니라 페르메이르 전작 가운데 가장 중요한 회화라며 찬양했다. 1938년에 보이만스 미술관이 이 그림을 공개했을 때는 매체마다 대서특필하기도 했다. 이렇게 성공에 도취된 반 메헤렌은 페르메이르와 피테르 데 호흐Pieter de Hooch 같은 네덜란드 거장의 유연한 화풍으로 또 다른 작품들을 위조하기 시작했다. 이 위작들은 오늘날 가

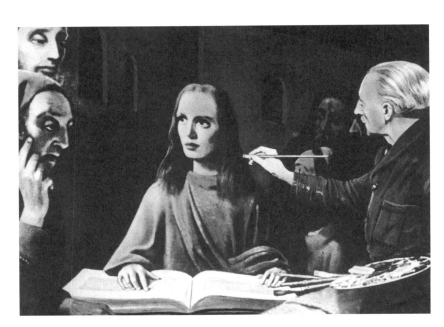

〈박사들 사이의 그리스도〉를 그리는 한 반 메헤렌.
1945년 재판 중에 페르메이르의 화풍으로 그려 보이고 있다.

치로 대략 6천만 달러나 되는 거금을 안겨주었다.[81]

　반 메헤렌의 페르메이르 그림을 본 사람들은 대부분 이 그림들이 전혀 페르메이르의 것처럼 보이지 않는다는 인상을 받았다. 이 그림들과 진짜 페르메이르의 공통점이라곤 그림 속 창문에서 퍼지는 빛의 효과뿐이다. 반 메헤렌의 그림은 크고 지나치게 색이 강조되었으며 무척 투박해서 페르메이르의 화풍이라 보기 힘들다. 또 종교적인 장면을 보여주지만 페르메이르가 그린 종교화는 현존하는 것이 없다.

　그러나 브레디우스(그리고 1930년대의 다른 사람들)는 페르메이르가 초기에 카라바조의 영향을 받아 종교화 시기를 거쳤다는 이론을 지지했다. 브레디우스는 이 이론이 옳다는 걸 증명하는 듯한 페르메이르의 작품 하나를 갑자기 시장에서 발견하고 특히 기뻐했다. 그리고 반 메헤렌의 작품을 진작이라 인정했다.

1947년 재판에서 선고를 받는 한 반 메헤렌.

위조꾼 반 메헤렌의 성공을 확정 지은 이 장본인은 법정에서 치명상을 입으며 대가를 치렀다. 증인으로 법정에 불려온 브레디우스는 자기가 진작이라고 인정한 페르메이르를 누군가 위조했을 리 없다며 불가능하다고 펄쩍 뛰었다. 결국 그의 명성은 위기에 처했다. 브레디우스는 미술사 월간지 『벌링턴 매거진*Burlington Magazine*』에 〈엠마오에서의 저녁 식사〉에 대해 이렇게 쓴 적이 있다.

"위대한 거장의 알려지지 않은 회화를 마주하고 있다는 사실을 불현듯 깨닫는다는 건 미술 애호가에게 경이로운 순간일 수밖에 없다. (…)실로 얼마나 대단한 그림인가! 여기 바로 우리 앞에―이렇게 말하지 않을 수 없다―델프트의 요하네스 페르메이르의 걸작이 있다."[82]

이제 반 메헤렌은 판사 앞에서 그림을 그린 과정을 일일이 설명하고 위조꾼으로서 자신을 증명해야 할 터였다.

위조꾼이 발각된다는 것은 남다른 재능을 더 많은 대중에게 알리는 기회가 되지만, 많은 위조꾼과 달리 반 메헤렌은 익명으로 남기를 바랐던 것 같다. 그에게 복수는 사적인 일이었기 때문이다. 그는 체포된 뒤에도 한 달 동안 감옥생활을 하다가 목숨이 달렸다는 걸 깨달은 후에야 위조 행각을 밝혔다. 결국 그는 이렇게 외쳤다고 한다.

"어리석은 양반들, 값을 따질 수 없을 만큼 소중한 페르메이르 작품을 내가 괴링한테 팔아넘겼다고 생각합니까? 페르메이르 작품은 애초에 없었소. 그 그림은 내 손으로 그린 거요!"[83]

반 메헤렌은 법정에서 자기도 페르메이르가 사용한 것과 똑같이, 구하기 힘들고 값비싼 군청색을 포함해 모두 천연 물감으로 그렸다고 설명했다. 그는 일단 그림을 완성한 뒤 인위적으로 캔버스를 '노화'시키면서 자잘한 크래큘러를 재현하고 유화 물감을 말렸다. 보통 이 과정은 몇 년이 걸린다. 그는 유화 물감의 연대를 판단하는

간단한 검증이 있으리라는 걸 알고 있었다. 물감 위에 순수 알코올 몇 방울을 떨어뜨리면 미처 마르지 않은 유화 물감 층은 녹아버린다. 따라서 반 메헤렌은 속성 건조를 위해 합성수지 베이클라이트와 라일락 오일이 포함된 유화 물감을 배합해 노화와 건조 속도를 높였다. 그는 물감을 말리고 또 원하는 만큼 균열을 만들어줄 정확한 온도와 시간을 알아내기 위해 급하게 대충 그린 캔버스를 수십 개씩 오븐에 굽곤 했다.

반 메헤렌이 교묘한 위작에 사용한 그럴듯한 배합법을 차근차근 설명했음에도 불구하고 사람들은 믿지 않았다. 브레디우스는 자기가 실수했을 가능성은 전혀 고려하지 않는 듯 자기 판단이 옳다는 아집을 버리지 못했다. 그러던 가운데 마치 영화처럼 재판이 전개되었다. 한 담당관이 주장하기를, 만약 반 메헤렌이 괴링의 페르메이르 작품을 직접 그렸다면 감금된 동안에도 기억을 되살려 똑같은 복제화를 그릴 수 있어야 한다고 한 것이다. 콧대 높은 반 메헤렌은 이렇게 대답했다.

"복제화를 그리는 건 결코 예술적 재능의 증거가 못 됩니다. 내 평생 단 한 번도 복제화를 그린 적은 없어요! 하지만 여러분께 새로운 페르메이르 작품을 그려 보이지요. 걸작을 그려내겠습니다!"[84]

그리고 반 메헤렌은 해냈다. 그는 그렇게 자신이 위조꾼임을 증명함으로써 사형을 면했다. 이렇게 친 파시스트 반 메헤렌은 '나치 협력자'에서 '괴링에게 사기 친 남자'라는 꼬리표를 얻으며 대중의 영웅이 됐다. 반 메헤렌이 새로운 위상을 얻었다는 소식과 함께, 그토록 애지중지하던 페르메이르 작품이 위작이라는 소식이 처형을 기다리던 괴링의 귀에 들어갔다.[85] 미술계에 복수하려던 반 메헤렌의 위작은 결과적으로 괴링에 대한 복수의 일격이었다.

솜씨 좋은 최고의 위조꾼 __
에릭 헵번

에릭 헵번은 작품을 팔기 위해 발버둥치던 런던의 화가였다.[86] 그가 위조의 길에 들어선 것은 런던의 유명 갤러리인 콜나기에 복수하기 위해서였다. 헵번은 콜나기 갤러리가 의도적으로 자기를 속였다고 믿었다. 헵번은 벼룩시장에서 산 드로잉 몇 점에 대해 콜나기 측의 감정을 받은 일이 있었다. 이 갤러리의 전문가들은 작품들이 타당하다고 판단하고 구매하기로 했다. 헵번은 투자한 금액의 두 배 이상 벌게 되어 기분이 좋았지만, 얼마 뒤 콜나기 갤러리를 다시 찾아갔다가 바로 그 드로잉들이 수천 파운드에 매물로 나왔다는 사실을 알았다. 그에 비하면 그가 받은 금액은 터무니없이 적었다.

몹시 화가 난 헵번은 교활한 전문가들에게 복수하기로 결심했다. 우선 콜나기 갤러리가 첫 번째 목표였고, 곧 대상을 넓혀 엘리트주의에 빠진 속물에 지나지 않는다고 생각되는 미술계 전체를 골탕 먹이기로 하고 이 배타적인 세계의 바깥에 있는 사람들을 이용하기로 했다.

헵번은 자기가 그린 그림을 옛 거장들의 작품이라고 속이면서 작게는 미술품 거래의 전문성 부족을 폭로하는 동시에, 위대한 거장과 구분되지 않는 작품으로 자신의 기교에 대한 소리 없는 찬사까지 누렸다. 금전적인 이득은 부차적인 동기이자 보너스였다.

1950년대 말부터 1996년 사망할 때까지, 헵번은 시기와 양식을 넘나드는 그림을 1천 점 넘게 그렸다. 그의 전문 분야는 옛 거장들의 드로잉이었다. 위대한 위조꾼이 다 그렇듯 헵번은 알려진 작품을 모사하는 데 그치지 않았다('미술품 위조' 하면 흔히 떠올리는 〈모나리자〉 사건처럼, 복제품을 원작과 바꿔치기 하는 일은 설사 있다 해도 아주 드물다). 최고의 위조꾼은 자기 작품을 뒷받침하기 위해 여러 출처의 함정을 이용한다.

헵번은 현존하는 회화들의 출처를 이용해 작품을 만들었다. 그는 런던의 영국박물관과 피렌체의 우피치 미술관을 자주 찾아가 주요 미술가의 작품을 연구하고, 이어서 널리 알려진 그들 회화의 밑그림으로 보일 만한 그림들을 그렸다. 옛 거장들은 드로잉을 남에게 보여주기는커녕 보관할 가치조차 없다고 생각했기 때문에 현존하는 드로잉이 드문 편이다. 따라서 특정 화가의 밑그림이 어떤 형태일지도 구체적으로 예상하기 어렵다. 헵번은 안토니 반 다이크 Anthony van Dyck 화풍으로 드로잉을 그릴 때, 이를테면 반 다이크의 〈가시관을 쓰심〉 습작을 흉내 낼 때는 완성된 작품의 여러 부분을 대충 묘사해 습작으로 보일 만한 그럴듯한 드로잉을 그렸다. 습작 드로잉을 그리는 이 속임수는 게티 미술관의 니컬러스 터너가 의심한 바로 그 방식이었고, 헵번에게 수백 번이나 성공을 안겨준 공식이었다.

기존 모티프를 변경하는 것은 새로운 반 다이크 작품을 만들어내는 것보다 쉽고 깔끔했다. 완성된 그림과 '새로 발견된' 드로잉의 연관성을 알아서 끌어내는 전문가들이 있으므로, 기존 작품을 출처로 삼아 함정을 만든 것이다. 영국박물관은 반 다이크의 진작이라고 흡족해하며 헵번의 스케치를 구입했다.

여기서 더 큰 문제는 그 후 헵번의 위작이 정전 대열에 들어가면서 학자들이 반 다이크의 진작 드로잉들과 나란히 놓고 연구하게 됐다는 것이다. 발각되지 않은 위작은 이런 식으로 역사를 바꾸면서 문서보관소를 거짓으로 오염시킨다. 위작 하나가 밝혀지면 그 위작을 참조한 모든 연구를 재고해야 한다. 더욱이 그 위작 하나로 진위 판별 기관은 신뢰를 잃고, 학자나 대중이나 똑같이 그 기관의 적법한 소장품들까지 의심하게 된다.

헵번은 카리스마가 있는 데다 재치 있고 똑똑한 사람이라 범죄자라는 사실이 종종 잊히곤 한다. 그러나 그는 결국 소름끼치는 종

안토니 반 다이크, 〈가시관을 쓰심〉, 1618~1620년, 캔버스에 유채,
225×197cm, 프라도 미술관, 마드리드.

말을 맞았다. 1996년 로마에서 살해된 것이다. 이 살인사건은 미제
로 남았지만, 때 이른 죽음을 불러온 음지의 사람들과 함께 그가 미
술계의 어두운 이면에 관여한 인물이었음을 상기시키곤 한다.

　　오늘날의 위조 연구는 헵번에게 어느 정도 빚을 진 것이 사실이
다. 그는 흥미롭고 정보가 풍부한 책을 여러 권 써 경력을 밝혔다. 위
조 수법을 직접 설명한 『미술 위조꾼 안내서 The Art Forger's Handbook』는
이후 수많은 위조꾼의 작업실에서 발견되곤 했다.[87] 위작을 만들며
사용한 '레시피'를 차근차근 글로 소개한 헵번과 한 반 메헤렌 사이

에릭 헵번, 반 다이크의 〈가시관을 쓰심〉 습작 위작, 1950~1970년,
종이에 잉크, 26×28.5cm, 영국박물관, 런던.

에서, 독자는 위조꾼들이 어떤 방식으로 작업하는지 충분히 이해하
고 또 이들의 덫에 걸리지 않으려면 무엇을 봐야 하는지 알게 된다.

　위작 감정에 사용되는 과학 검증법을 잘 알던 헵번은 뛰어난 기
교와 예측, 침착함을 결합시켜 과학의 시험대에 올라서도 검증 장치
대부분을 무력화시킬 작품을 만들어냈다. 헵번은 위조꾼의 '주방',
즉 작업실에서 쓰이는 훌륭한 '재료'들을 설명했다.

　우선 물과 달걀은 템페라에 사용한다. 우유는 연필, 초크, 파스텔
드로잉에 고착제로 쓴다. 빵 부스러기는 전통적으로 지우개 역할을
하지만 초크 위에 사용하면 손가락으로 음영을 준 듯한 효과를 내기

도 한다. 그리고 바니시, 왁스, 기름, 수지 등을 칠한 종이에 얇게 썬 감자를 문지르면 그 부위에는 잉크를 쓸 수 있다. 커피와 차는 오래된 듯 착시효과를 주기 위해 종이를 누렇게 물들이는 데 사용한다. 올리브유는 진짜 오래된 것처럼 얼룩을 만드는 데 쓴다. 젤라틴과 밀가루로는 반죽과 풀을 만든다. 그리고 팔레트 대신 얼음틀을 사용해 칸마다 잉크 색조를 구분한다. 난로는 재료들을 섞고, 안료를 굳히고, 크래큘러를 내기 위해 직물과 화포를 가열할 때 쓴다.

헵번은 원래 화가들이 사용한 원재료와 과정에 충실했다고 주장했다. 〈가시관을 쓰심〉 같은 잉크 드로잉을 위해서는 독창적인 재료로 잉크를 만들었는데, 현대 잉크에는 반짝이게 만드는 바니시가 들어 있기 때문이다. 카본블랙 잉크는 숯검정에 기름이나 풀, 고무질 같은 고착제를 섞어 간단히 만들 수 있다. 그 밖에 헵번의 특기인 르네상스 드로잉에 가장 흔히 사용된 아이언갤 잉크도 있다. 불에 탄 나무로 만드는 암갈색 비스터bistre는 17~18세기에 렘브란트를 비롯해 여러 화가가 사용했다. 갑오징어 먹물로 만드는 세피아는 18세기부터 널리 사용되었다.

헵번은 흐르듯 자연스러운 선을 만들려면 깃펜이나 갈대 펜을 사용하라고 권한다. 그는 새의 날개 끝 칼깃을 잘라 깃펜을 만들었다("우선 얌전한 새 한 마리를 찾아라"라고 딱딱하게 지시한다). 또 위작을 그릴 때는 긴장을 풀고 유려한 선이 나오도록 술을 마시라고 제안한다. 천천히, 지나치게 꼼꼼하게 그린 선은 부자연스럽게 마련이며, 선 하나에 들어간 잉크의 양과 분포는 전문가들에게 복제되었다는 단서를 줄 수 있다. 헵번은 화가의 선을 완벽하게 익히기 위해 끊임없이 연습한 뒤, 살짝 취기가 올랐을 때 빠른 속도로 그림으로써 자연스럽게 흐르는 원작의 느낌을 재현했다.

화학을 이해한 헵번은 아이언갤 같은 일부 잉크는 종이 화포를 부식시킬 수 있다는 것, 그리고 예리한 전문가라면 아이언갤 잉크

드로잉에서 좀더 깊은 홈을 볼 수도 있다는 것을 알고 있었다. 그는 잉크가 가장 많이 묻을 부분을 정하고 황산을 적신 깃펜이나 갈대 펜으로 그 부분을 그려 마치 종이가 수백 년 동안 아이언갤 잉크에 부식된 것처럼 효과를 내라고 설명했다.

헵번은 근세 초기 고서들을 사서 빈 면을 잘라내고는 이를 화포로 활용했다. 구할 수 있는 재료를 기준으로 위조할 화가를 선택했고, 구할 수 있는 종이에 화가 한 명을 연결 지었다. 헵번은 매우 다양한 화풍에 자신이 있었으므로 과학이 안내하는 대로 따라갈 수 있었다. 17세기 네덜란드에서 출간된 책의 빈 종이 몇 장을 손에 넣으면 그 무렵 네덜란드 화가를 선택해 의도한 시기와 재료가 맞아떨어지게 했다. 1798년에 루이-니콜라 로베르Louis Nicholas Robert가 프랑스에서 제지 기계를 발명하기까지 모든 종이는 수작업으로 생산됐다. 기계가 발명된 뒤부터 종이를 만드는 데 넝마보다 목재 펄프가 더욱 많이 쓰이게 되었다. 따라서 위조꾼은 해당 시기와 화포를 맞추는 것이 무엇보다 중요하다.

헵번은 또 원하는 시기의 종이에 비침 무늬를 위조하는 법, 종이가 잉크나 수채물감을 먹도록 특별히 조치하는 법, 벌레 먹은 구멍을 보수하거나 만드는 법, 수지 얼룩을 없애는 법, 종이를 깨끗이 하는 법, 종잇장의 크기를 바꾸는 법, 새 종이를 노화시키는 법 등도 구체적으로 소개했다.

전문 분야는 드로잉이지만 헵번은 회화도 그렸다. 그의 안내서에는 회화를 준비하는 방법도 있다. 헵번이 세부에 쏟은 정성이 주목할 만한데, 유명 화가들이 즐겨 사용한 색까지 목록으로 정리해 놓았다. 그의 분석에 따르면 티치아노가 가장 흔히 쓴 안료는 연백flake white[2], 순수 울트라 마린ultra marine[3], 매더 레이크madder lake[4], 번트 시에너burnt sienna[5], 말라카이트malachite[6], 옐로 오커yellow ochre[7], 레드 오

커red ochre[8], 오피먼트orpiment[9], 아이보리 블랙ivory black[10] 등이다. 이 아홉 가지는 티치아노의 모든 그림에 사용됐다. 그리고 프란스 할스Frans Hals는 연백, 옐로 오커, 레드 오커, 차콜 블랙charcoal black 등 네 가지 안료를 주로 사용했다고 한다. 루벤스는 열네 가지를 썼다. 대체로 열성적인 미술사 교수들이나 관심을 가질 만한 내용이지만 헵번은 이런 세세한 것에 흠뻑 빠져 있었다.

이렇게 역사적인 안료 분석을 토대로 헵번은 거장의 작품을 위한 이상적인 '위조꾼의 팔레트'를 추천했다. 연백, 옐로 오커, 크롬 옐로chrome yellow, 로 시에나raw sienna[11], 레드 오커, 번트 시에나, 버밀리언vermillion[12], 로 엄버raw umber[13], 번트 엄버burnt umber, 테르 베르데terre verde[14], 순수 울트라 마린, 아이보리 블랙 등 열두 가지 안료다.

에릭 헵번, 1994년.

나아가 헵번은 흰색은 기름에 연백 50퍼센트를 섞는다는 식으로 유화 안료와 기름 배합 비율까지 소개했다.

위조 미술품 대다수가 20세기 작품 형태로 등장하는 이유 중에는 재료를 구하기가 훨씬 쉽고 심하게 노화시키는 수고를 하지 않아

도 된다는 편의성이 있다. 수백 년 된 회화를 새로 만든다는 것은 특히 까다로운데, 시간은 그림에 두 가지 작용을 하기 때문이다. 우선 시간은 색조를 약화시키고 크래큘러를 만든다. 이 과정을 복제하기 위해 헵번은 유화 물감을 어둡게 만들라고 추천했다. 그는 루벤스가 1629년에 친구에게 쓴 편지를 인용하면서 루벤스는 위조가 아니라 효과를 위해 같은 기술을 사용했다고 설명했다. 아마씨 기름이나 견과 기름에 리사지litharge, 즉 일산화납이나 연백을 넣어 중탕하면 기름이 짙어진다. 이 과정은 휘발성이 매우 강하기 때문에 특히 주의를 기울여야 한다. 헵번은 또 오래된 회화의 차분한 느낌을 위해 더욱 풍부하고 더 가라앉은 색조를 사용하라고 제안했다.

크래큘러는 그림을 백 년, 또는 그 이상 지난 것으로 보이게 만드는 핵심이다. 시간이 흐르면서 습도 변화로 그림이 수축되고 안료 표면에는 자연스럽게 잔금이 퍼진다. 이렇게 되면 그림은 쉽게 부서지게 된다. 또 아래쪽 칠이 완전히 마르기 전에 물감을 새로 덧칠한다든지, 바탕 칠의 흡수력이 지나치게 좋다든지, 바니시와 안료가 고르게 섞이지 않아 건조 속도가 일정치 않다든지 하는 다른 이유로도 잔금이 생긴다. 이 미세한 균열의 그물망에 먼지가 끼면 맨눈에도 섬세하고 어두운 선들이 보이게 된다.

크래큘러를 빨리 만드는 방법은 여러 가지가 있다. 하나는 그림 쪽에 막대기를 두고 둘둘 감아두는 것이다. 그렇게 하면 막대기와 평행하게 균열이 생기는데, 이 과정을 여러 각도에서 반복하면 거미줄 같은 균열이 형성된다. 한 반 메헤렌도 '페르메이르 작품들'을 만들 때 완성한 그림을 굽는 방법과 함께 이 방식을 사용했다. 급속한 온도 변화가 균열을 만들기도 하지만, 낮은 온도에서 굽는 것은 그림을 빠르게 말리는 효과도 있다. 굽지 않을 경우 유화 한 점이 완성되기까지 몇 달, 심지어는 거장들의 작품이 그랬듯이 몇 년이 걸리기도 한다. 그렇게 인내심이 있는 위조꾼은 거의 없다.

반 메헤렌은 섭씨 100~105도로 일정한 온도로 두세 시간 동안 그림을 구웠다. 그런데 이 과정에는 인내심이 좀 필요하다. 적어도 그림을 완성하고 굽기까지 1년은 지나야 하는데, 만약 물감이 완전히 마르지 않았다면 끓을 위험이 있고 따라서 균열이 아니라 거품이 생길 수 있기 때문이다. 그는 캔버스를 틀에서 떼어내 오븐 한가운데 놓아 뜨거운 공기가 그림 주변으로 최대한 고르게 순환하도록 했다.

균열을 일일이 그려넣을 수도 있지만 이는 엄청나게 공이 드는 작업이다. 헵번은 특히 크래큘러를 재현하기 위해 프랑스 회사인 르프랑 에 부르주아Lefranc et Bourgeois에서 생산된 바니시를 선호했다. 베르니 크라켈뢰르vernis craqueleur 제품은 약 20분이 지나면 그 아래 물감에 균열을 유발했다. 이 바니시가 마른 뒤 흙을 약간 덧바르면 비교적 그럴듯하게 균열을 메울 수 있었다.

이런 방법으로 탄생한 대가다운 작품에 세계적인 전문가들이 깜빡 속아 넘어갔다. 헵번의 위작 중 다수는 코톨드 미술관 관장이자 왕실 미술품 컬렉션 감정가인 앤서니 블런트Anthony Blunt 경에게서 진작 인증을 받았다. 블런트는 나중에 악명 높은 케임브리지 스파이 단원으로 더 유명해졌지만, 무엇보다 이탈리아 미술의 권위자로 국제적인 찬사를 받았다. 헵번이 곧잘 암시했듯이 블런트가 다 알면서도 헵번과 협력한 건지, 아니면 진짜로 속아넘어간 건지는 확실치 않았다. 그러나 수많은 위작 드로잉에 찍힌 블런트의 인증 도장은 헵번에게 새로 만든 옛 거장의 작품을 팔기 위한 확실한 티켓이 되어주었다.

헵번은 감정가들의 감정 기법을 이해했고 과학적 검증법과 출처 관련 조사에 대해 지식이 있었으므로 위작을 유명 화가의 작품으로 속일 수 있었다. 알려진 위조꾼 가운데 헵번만큼 신중하고, 연구에 열정적이고 예술적으로도 능숙한 이는 없었다. 아마도 그는 현대

의 모든 위조꾼 가운데 가장 영향력 있는 사람일 것이다. 위조 방법을 자세히 소개한 저서는 그의 발자취를 따르려는 위조꾼들에게 필독서가 되었기 때문이다.

비록 솜씨가 좋기는 했지만, 헵번을 위대한 미술가로 볼 수 있을까?

아리스토텔레스가 호메로스를 찬양한 건 '능란한 거짓말 기술' 때문이었다.[88] 그의 말은 미술품 위조꾼들에게도 적용될 수 있을 것이다. 미디어는 위조꾼들을 칭송하는 경향이 있는데,[89] 악의적인 의도에도 불구하고 많은 위조꾼이 찬탄할 만한 솜씨를 보였기 때문이다. 하지만 대부분은 전통적인 의미에서 보면 위대한 미술가라고 하기 어려우며, 그들의 사기 '판매' 수법이 아니었다면 아무도 속지 않았을 것이다. 에릭 헵번은 자기가 위조한 르네상스 대가들 틈에 굳건히 설 수 있었지만 다른 위조꾼들에게는 그만한 역량이 없다.

우리가 기억해야 할 것이 또 하나 있다. 위작이 아무리 그럴듯하더라도 위조꾼의 작품은 본질상 파생적이라는 것이다. 르네상스 미술가들은 미술 작품을 위대하게 만드는 것이 무엇인지 알기 위해 아리스토텔레스를 참조했다. 아리스토텔레스는 세 가지 기준을 제시했다. 첫째, 미술품은 선해야 한다. 즉 작품이 내보이는 기술이 훌륭해야 하고, 미술가가 의도한 것이 성공적으로 완수되어야 한다는 것이다. 둘째로 미술품은 아름다워야 한다. 미학적으로 쾌감을 주거나 도덕성을 고양시켜야 한다는 의미다. 마지막으로 미술품은 흥미로워야 한다. 이는 작품에 담긴 관념과 내용, 그것이 불러일으키는 생각이나 감정과 관련 있다.

실제보다 더 위대한 예술인 척 행세하는 속임수와 사기술이 따로 있는 것처럼 위조에도 기술이 있다는 데는 의심의 여지가 없다. 그러나 대체로 위조꾼들은 위대함이라는 요소를 갖추지 못한 실패한 미술가들이다.

외딴 시골 창고에서 _
그린핼시 가족 위조단

2007년 11월 16일, 실패한 현대 미술가 숀 그린핼시Shaun Greenhalgh, 1961~는 미술 범죄 역사상 전례 없이 다양한 위조 계획으로 유죄 선고를 받았다. 그의 팔십 대 노부모인 올리브와 조지 역시 숀의 위작을 팔기 위해 치밀한 사기극에서 얼굴마담 역할을 한 혐의로 유죄를 선고받았다. 그린핼시 가족은 17년에 걸쳐 가짜 미술품 120여 점을 제작해 최소한 82만 5,000파운드를 벌어들였고, 크리스티, 소더비, 영국박물관 같은 기관 전문가들을 속여 넘겼다. 런던 경찰국은 이들의 위조품 가운데 1백여 점은 지금도 진작이라는 표찰이 붙은 채 걸려 있을 것으로 추측하고 있다.[90]

위조꾼 대부분은 특정 화가나 특정 시기의 양식에 국한해 위작을 만들곤 한다. 그린핼시는 고대 이집트 조각부터 18세기 망원경과 19세기 수채화, 20세기 중반 바버라 헵워스Barbara Hepworth의 오리 조각품까지 손대지 않은 게 없었다. 결국 그린핼시 가족은 단순한 실수로 발각됐다. 고대 아시리아 부조를 위조하면서 설형문자 몇 단어를 잘못 표기한 것이다.

숀 그린핼시는 영국 볼턴의 가난한 공영주택 단지에서 자랐다. 공식적인 미술 훈련은 받지 못했지만 기술 드로잉 강사였던 아버지 조지의 격려를 받으며 전문적으로 그림을 그리고 싶다는 열망을 키웠다. 그러나 여러 갤러리에서 계속 퇴짜를 맞으면서 자기의 재능을 인정하지 않는 미술계에 원한을 품게 되었다.

그린핼시 가족은 숀이 미술계에 복수하는 동시에 빠듯한 수입까지 보충할 계획을 꾸몄다. 그리고 출처의 함정을 이용해 숀이 만든 위작들을 팔았다. 이들은 오래전 발간돼 다소 모호한 경매 카탈로그를 구해, "고대 화병, 로마 시대로 추정됨"처럼 설명이 불명확한 품

목을 골랐다. 숀은 새로운 미술품을 만들어 이 경매 카탈로그에 실린 출처에 어울리게끔 노화시켰다. 그러면 전문가들이 미끼에 걸렸고 알아서 물건에 대한 옛 출처를 발견하곤 했다. 확실한 출처가 존재하고 연결 고리를 발견했다는 흥분에 사로잡힌 전문가들은 숀이 만든 위작의 정통성을 확신해버렸다. 범죄를 성공시킨 것은 숀의 재능이 아니라 바로 이런 사기술이었다. 숀의 말을 빌리면 그의 작품들은 그저 "외딴 시골 창고에서 뚝딱거린" 것에 지나지 않았다.[91]

2007년 그레이터맨체스터에서
법정 심리를 마치고 나온
숀 그린핼시.
84세인 부친 조지의
휠체어를 밀고 있다.

이 사기술의 백미는 휠체어 신세를 지던 숀의 아버지 조지의 연기에 있었다. 호인형에 매력적인 장애인으로 변장한 조지는 전문가들에게 위작을 내밀면서 집안 대대로 내려오는 유산이라고 말하곤 했다. 조지는 이 물건이 이러저러한 것이라고 굳이 주장하지 않으면서도 어디서 나왔는지 암시를 흘리곤 했다. 중요한 발견의 냄새를

쫓는 전문가들은 이런 암시에 이끌려 실제 출처를 찾아냈다. 조금만 여지를 주면 전문가들은 알아서 결론에 도달하곤 했다. 눈앞의 물건은 출처에 언급된, 사라진 바로 그 물건이라고 말이다.

숀의 위작 가운데 하나가 이 가족의 수법을 잘 보여준다. 고대 로마인이 브리튼 섬을 점령했을 때 제작된 장식용 은접시가 1736년 더비셔의 리즐리 파크에서 발견되었다. 접시를 발견한 농부는 이 접시를 쪼개 동료 일꾼들에게 조각을 기념품으로 나누어주었다. 이후 리즐리 파크 접시에 관한 기록은 전해지는 게 없다. 1991년, 그린핼시 가족은 로마 시대의 은접시 하나를 영국박물관에 가져갔다. 이들은 상대적으로 덜 비싼 진짜 로마 은화를 구해 냉장고 위에 보관해 온 소형 풍로로 녹였다. 이것을 녹여 붙여 땜질 자국이 선명한 접시를 만드니 마치 18세기에 윌리엄 스터클리William Stuckeley가 묘사한 리즐리 파크 접시가 완전히 복원된 것 같았다. 영국박물관은 이 접

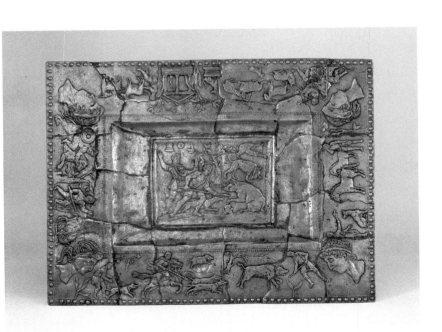

숀 그린핼시, 〈리즐리 파크 접시〉, 연도 미상, 은, 38×51cm.

시를 사들였다.

　그린핼시가 만든 다른 위작으로는 콘스탄틴 브랑쿠시와 고갱, 만 레이 등이 '제작한' 조각, 존 애덤스와 토머스 제퍼슨의 흉상, 오토 딕스Otto Dix. L. S. 로리Lowry, 토머스 모런Thomas Moran 등의 회화가 있다. 숀은 토머스 모런의 작품은 "30분 만에 후다닥" 그릴 수 있다고 자랑했다. 가장 큰돈이 된 위작은 기원전 1350~1334년 것으로 꾸민 20인치짜리 이집트 방해석 조각 〈아마르나 공주〉와 아시리아 돌 부조판기원전 700년경이다. 메소포타미아 센나케리브 왕의 궁전에서 나왔다는 아시리아 부조는 이들 가족이 의심을 산 첫 작품이었고 결국 이들은 체포되기에 이르렀다. 그린핼시 가족은 진품 판정을 받기 위해 영국박물관의 전문가들에게 의뢰했는데, 전문가들은 부조판에 잘못 표기된 설형문자들을 주목한 것이다.

　숀 그린핼시와 그 가족 이야기는 이번 장에서 다루는 주제를 잘 보여준다. 위조꾼들은 자기 작품을 퇴짜 놓은 데 복수하기 위해 미술계를 속이려 한다. 런던 경찰국 소속 형사 이언 로슨Ian Lawson의 말처럼 "(숀은) 본인이 여느 사람들보다 뛰어나다고 생각했고 그런 만큼 더 유명해져야 옳다고 여겼다. 이 사건은 미술계에 대한 보복 성격이 강하며, 그럴 수 있다는 걸 증명하려 한 것이다."[92] 그러나 출소 이후 유명인의 지위를 즐기는 듯한 위조꾼들과 달리 숀 그린핼시는 2011년 석방된 뒤 모든 인터뷰를 거절하고 스포트라이트를 피했다.

　미술계에서 소외당했다고 느끼는 이들에게 숀은 엘리트주의적이고 동정할 가치조차 없는 집단을 상대로 본때를 보여준 영웅과도 같다. 그린핼시 가족에게 돈은 최우선 동기가 아니었다. 위작으로 수익을 거두면서도 이들은 계속 비교적 가난하게 살았고 불법으로 벌어들인 수익은 거의 쓰지 않았다. 그린핼시 가족을 체포한 런던 경찰국 미술품·골동품 분과 과장 버넌 래플리Vernon Rapley가

"은행에 그렇게 돈을 쌓아두고도 왜 그렇게 소박하게 사느냐"고 물었을 때 숀은 담백하게 대답했다. "서랍에 새 양말 다섯 켤레가 있어요. 더 뭘 바라겠습니까?"[93] 숀은 출처의 함정이라는 사기술로 미술계의 감식안을 능가하는 기술을 입증했다.

버넌 래플리는 미술품 위조를 다루는 몇 안 되는 전문 수사관 중 하나로, 이 수사에서 미래 수사관들이 사건에 어떻게 접근해야 하는지 모범을 보여줬다. 그는 세계에서 가장 효율적인 미술 수사팀을 이끌며 가장 큰 성과를 거둔 위조범 사냥꾼일 것이다.[94] 래플리가 재직한 8년 동안 런던의 미술품 절도 건수는 80퍼센트나 떨어졌고, 그의 팀은 보고된 도난 미술품 가운데 무려 60퍼센트를 회수했다.[95] 래플리 팀이 역사상 가장 성공적인 미술품 수사대라는 것을 보여준 성과였다. 래플리가 미술품 분과에서 일하던 말기에는 런던에서 미

숀 그린핼시,
L. S. 로리풍으로 그린
〈예배당〉, 연도 미상,
종이에 파스텔.
숀은 어머니 올리브가
갤러리 소유주인
친정아버지에게서
21세 생일 선물로
이 작품을 받았다고
주장했다.

술품 절도가 사실상 없는 것과 같았고, 덕분에 래플리는 위조꾼들에만 집중하면서 여기서 소개하는 유명 위조꾼 다수를 체포할 수 있었다. 런던 경찰국을 그만둔 뒤 래플리는 빅토리아 앨버트 미술관 보안과장으로 일했다. 도세나와 파스터스의 위작을 포함해 그곳의 수많은 위작과 가짜 소장품을 고려하면 딱 맞는 일터인 셈이다. 심지어 래플리는 이 미술관에서 매진을 기록한《가짜와 위작들Fakes and Forgeries》전시를 기획하기도 했다. 이 전시회에는 빅토리아 앨버트 미술관 소장품은 물론이고, 존 드루John Drewe가 출처를 위조할 때 사용한 타자기와 숀 그린핼시가 작업한 창고를 비롯해 런던 경찰국에서 수사 중 압수한 물품들까지 선보였다.

위작 수사의 난점 가운데 하나는 위작 감별에 세계의 학자 몇몇만 보유한 전문성이 필요하다는 것이다. 경찰에게 그런 기술을 기대

할 수는 없을뿐더러 미술사 전반에 지식이 있는 경찰도 없다. 그래서 경찰은 사건마다 적절한 외부 전문가들에게 의지해야 한다. 래플리는 이 점을 지적했다.

"미술품·골동품 분과의 문제는 초기에 아주 분명히 드러났습니다. 전문적인 도움이 필요하다는 것, 대개 경찰에게는 그런 전문 지식이 없다는 것이었죠. 해결책은 두 가지였습니다. 첫째는 경관과 직원을 훈련하는 것, 그게 안 되면 두 번째로 외부 전문가에게 의지하는 것이죠. 첫 번째 방법은 현실적이지 않았어요. 당시 경관 한 명을 훈련시키는 데 20주가 걸렸지만, 미술 전문가를 훈련시키는 데는 평생이 걸리죠. 그래서 저는 미술 전문가들을 경관으로 채용하기로 했습니다."

전문가 입장에선 내내 틀어박혀 있던 문서보관소나 도서관, 박물관을 나와 자원봉사자로 경찰에 합류하는 것이 신나는 일이었다. 래플리는 몇 년 만에 10~15명으로 구성된 특별수사팀을 만들었다. 모두 미술품과 골동품 전문가지만 거래에는 종사하지 않는 이들이었다. 이들은 심사를 거쳐 배경 조사까지 받았고 공직자 비밀 엄수법에 서약했으므로 래플리는 "우리 사람이라고 믿을 수 있다"고 판단했다. 이 팀은 '아트비트ArtBeat'로 불렸다.[96] 이 혁신적인 아이디어는 경찰 내부에도 도움이 되었을 뿐 아니라, 비록 규모는 작아도 미디어의 관심을 충분히 끌면서 '경찰이 문화재 범죄에 관심을 갖고 활동하고 있다는 실질적인 인상'을 주었다.

래플리의 성과 중 가장 돋보이는 것은 그린핼시 가족을 체포한 것이었다. 이들 가족은 몇 해 전에도 가짜와 위작을 소지해 발각되었지만, 그럼에도 늘 피해자이거나 모르고 위작을 구입한 사람들처럼 보였다. 이들이 결국 용의자로 몰린 것은 '부정직한 의도'가 분명해졌을 때였다. 기원전 7세기 아시리아 부조판으로 추정되는 물건의 설형문자가 틀린 것을 발견한 영국박물관은 래플리를 불렀고, 곧

숀 그린핼시의 정원에 있던 창고 작업실. 런던 경찰국 미술품·골동품 분과가
2010년 런던 빅토리아 앨버트 박물관의 위작 전시회를 위해 재현했다.

수사가 시작되었다. 래플리는 경찰이 가짜와 위작을 조사하지는 않
으며 가짜와 위작을 사용해 법을 위반하는 사기꾼들을 수사한다는
점을 중요하게 강조한다.

래플리는 충분한 증거를 수집하고 그린핼시 가족의 가택 수색
영장을 받아냈다.

"우리도 그런 것들을 발견하리라고는 기대하지 않았어요. (…)
그 집에 가보니 방마다, 어디에나 증거가 있었죠. 다락에, 창고에,
정원에 증거가 있었습니다. (…)위작을 숨기거나 위조품 제작을 숨
기려는 시도는 전혀 없었어요. 어떤 침대에는 은접시가 있고 그 옆
에는 날카로운 칼날과 은 부스러기가 있었습니다. 베개에는 고대
점토판 이미지가 있는 낡은 서류가 있었죠. 위조 현장 그 자체였습
니다!"

시한폭탄과 부비 트랩_
톰 키팅, 발각 이후의 인생역전

사랑받는 영국 화가 톰 키팅Tom Keating, 1917~1984은 미술품 복원가에서 위조꾼으로, 이어서 텔레비전 방송 명사로 남다른 인생역전을 이뤘다. 런던의 가난한 동네에서 자란 키팅은 제2차 세계대전이 끝난 뒤 회화를 복원하는 한편 주택 페인트칠로 근근이 생계를 이어갔다. 그에겐 인정받는 화가가 되겠다는 꿈이 있었다. 그림을 전시할 기회는 몇 번 있었지만 그림을 팔아 생활하기는 불가능했다. 그는 갤러리 시스템이 작품의 질을 희생시키고 아방가르드 작품 수요로 돌아가는 배타적인 집단이며, 갤러리 소유주와 운영자, 비평가 들이 화가와 수집가를 이용한다고 생각했다. 자기 자신을 포함해 생활고에 쪼들리는 화가들을 대하는 미술계의 태도, 알 만한 사람은 다 아는 태도에 분노를 느꼈고, 이 때문에 미술계를 전복시키려는 의도로 위조에 발을 들이게 되었다.[97]

키팅은 위작 제작에 그치지 않고 위작 속에 '시한폭탄'이라 부른 것을 숨겨두었다. 그림이 진짜가 아니란 것을 증명하지만 전문가라는 이들이 틀림없이 놓칠 만한 미묘한 단서였다. 발각되기를 바라는 무의식의 욕구라기보다는 전문가들을 골탕 먹이려는 의식적인 욕구였다. 다시 말해 발견되기를 유도한 것이다. 키팅은 그림에 일부러 시대착오적인 요소들을 집어넣었는데, 연백으로 글을 써넣은 위에 그림을 그려 X선을 쪼이면 드러나도록 한다든가, 17세기 회화에 20세기 물건을 그려넣는 식으로 시각적인 방법을 동원했다. 이런 속임수는 위조꾼들이 사기죄로 기소될 경우 자기 그림에는 시대착오적인 요소가 '명백하기' 때문에 아무도 속지 않을 거라고 주장할 속셈으로 사용해온 것이다. 키팅의 경우에는 전문가들의 오류를 보여주기 위한 의도였다.

키팅은 스스로 진정한 예술성을 표현해야 한다고 믿었고, 티치아노와 렘브란트를 토대로 한 유화 기법을 비롯해 전통적인 기법을 사용했다. 한 화가의 기법에 충실하다는 것은 더 나은 위작을 만드는 수단이자 그 화가에게 경의를 표하는 것이었다. 키팅은 절차를 무시하거나 대충하지 않았다. 그는 훌륭한 렘브란트 위작을 만들기 위해 렘브란트가 안료를 섞던 기법을 재현하곤 했다. 한번은 유화에 쓸 전색제를 얻기 위해 열 시간 넘게 견과류를 끓이고, 그 기름을 실크로 거른 적도 있었다.

키팅은 또 출처의 함정을 종종 사용했다. 그가 즐겨 사용한 방법은 뒷면에 경매소의 물품 번호가 남아 있는 오래된 틀을 찾아 벼룩시장을 뒤지는 것이었다. 그런 틀을 사들인 뒤에는 붙어 있던 그림을 찾아내 틀에 맞춰 복제하곤 했다. 그는 유화만큼이나 수채화 위조에도 능했는데 이는 매우 드문 일이다. 위조꾼 대부분은 특정 시기, 한 가지 양식, 단일 매체에 특화되지만 키팅은 모딜리아니부터

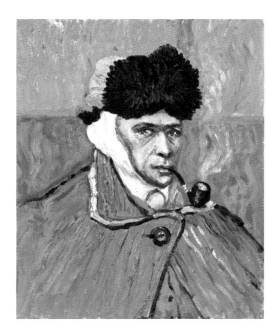

톰 키팅, 빈센트 반 고흐풍으로 그린 〈파이프를 문 반 고흐〉, 연도 미상, 종이에 파스텔.
톰 키팅이 훗날 다른 화가의 화풍으로 그려 자기 이름으로 판 그림 가운데 하나다.

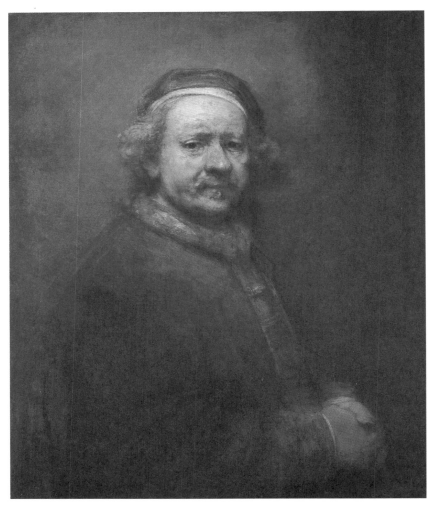

렘브란트, 〈63세의 자화상〉, 1669년, 캔버스에 유채, 86×70.5cm, 국립미술관, 런던.

톰 키팅, 렘브란트풍 〈티투스와 함께 있는 화가 렘브란트〉, 연도 미상, 캔버스에 유채.
키팅이 훗날 다른 화가의 화풍으로 그려 자기 이름으로 판 그림 가운데 하나다.

존 컨스터블, 〈건초마차〉, 1821년, 130×185cm, 캔버스에 유채, 국립미술관, 런던.

게인즈버러까지, 티치아노부터 렘브란트까지, 프라고나르부터 르누아르까지 여러 화가를 위조했다고 알려져 있다.

키팅은 그렇게 공을 들이면서도 가짜라는 것이 드러나는 과정에서 작품이 파괴되도록 이따금 '시한폭탄'에 부비 트랩을 장치하기도 했다. 때로는 글리세린을 한층 바른 위에 그림을 그려, 만일 그 위작을 청소하는 날에는 글리세린이 반응해 물감층이 녹아버리게 만들었다. 작품이 명백한 위작임을 드러내기 위해서였다. 이는 키팅에게 그림을 그리는 과정이 최종 결과만큼이나 즐거운 일이었음을 말해준다. 흔치 않은 위조꾼이 틀림없다.

키팅의 모든 '시한폭탄'이 째깍째깍 돌아가기 시작한 이상, 이제 문제는 위조가 언제 발각되느냐뿐이었다. 1970년 『더 타임스 오브 런던』은 어느 경매 관계자의 우려를 보도했다. 영국 화가 새뮤얼 파머Samul Palmer의 것으로 보이는 수채화 열세 점이 한꺼번에 경매에 나

1983년, 작품 앞에 선 톰 키팅. 컨스터블의 원작을 반대 방향으로 그려 유명한 〈거꾸로 본 건초마차〉다.

왔는데 모두 똑같이 쇼어럼 풍경이라는 것이었다. 그런 우연의 일치는 통계적으로 있기 힘든 일이고, 기사에서 공론화된 우려는 키팅이 바라 마지않던 무대가 됐다.

　그는 파머의 작품 열세 점 모두 자기가 그렸다고 자백했고, 나아 가 지금까지 적어도 화가 1백 명을 위조했으며 위작 2천여 점이 유 통되고 있다고 말했다. 키팅은 화가들을 희생시켜 배를 불린 미술업 계에 저항할 의도로 위조했다고 선언했다. 그리고 자신의 위작 목 록을 만들지 않겠다고 했다. 위작을 조사하고 발견하는 건 미술계의 몫이라는 것이다. 파머 위작을 산 사람이 없었으니 손해를 본 사람 도 없었다. 따라서 이 열세 점과 키팅이 관련 있다는 것 말고는 아무 근거도 없었기 때문에 당시 그를 기소할 명분은 없었다.

　키팅이 사기 모의 혐의로 체포되기까지는 다시 7년이 걸렸다. 그

러나 이번엔 그의 건강이 악화돼 기소가 유야무야되었다. 평생 흡연에 더해 그림에 사용되는 화학 약품을 오랜 세월 흡입한 결과였다. 같은 해인 1977년, 키팅의 자서전도 출간되었다.

톰 키팅, 1980년대 초 작업실에서.

1982년까지 건강을 회복한 그는 영국의 텔레비전 방송 채널 4에서 방영되는 극단적인 프로그램에 출연했다. 여기서 그는 매회 유명화가 한 명을 정해 그 기법과 작품 재현 방법을 소개하면서, 사실상여러 유명 화가들의 작품을 위조하는 법을 가르쳤다. 이때쯤 수많은수집가들은 일부러 키팅의 위작들을 수집하고 있었다. 키팅이 사망한 1984년, 크리스티는 그의 위작 204점에 위작이란 꼬리표를 붙여경매에 내놓았다. 불과 몇 년 만에 키팅은 생활고에 시달리던 화가에서 처벌을 면한 위조꾼으로, 유명 방송인으로, 그리고 세계 최고의 명망 있는 경매소에서 작품이 팔리는 화가로 변신했다.

명성

FAME

미술품 위조는 위협적이지 않을 뿐만 아니라 피해자도 없는 범죄처럼 보인다. 아니, 정확히 말하면 대단히 부유한 사람들에게만 피해를 주는 범죄로, 언론과 위조꾼들은 하나같이 이 엘리트주의 피해자들이 속임수를 당해 싸다고 암시한다. 따라서 위조 범죄자는 어찌 보면 마술사 같고 어찌 보면 짓궂은 장난꾼처럼 솜씨 좋은 건달, 벌거벗은 임금님인 미술계에게 손가락질한 바로 그 용기 있는 사람으로 여겨지곤 한다.

위조범이 받는 형량 역시 비교적 가볍고 위조범에게 몰리는 대중의 관심은 매우 크기 때문에, 돈벌이가 되는 경력을 보유한 일종의 영웅으로 등장하기까지 한두 해쯤은 허술한 교도소에서 지내도 괜찮다고 생각할 수도 있다. 위조꾼 상당수가 적발되어 처벌받은 뒤에 오히려 부와 명예를 거머쥐기 때문에 위조 시도를 방해하는 요인은 거의 없다 해도 지나치지 않다.

이번 장은 위조 경력이 드러난 뒤 명성을 좇은, 그리고 그만큼 명성을 누린 위조꾼들 이야기다. 이들이 애초에 유명해질 목적으로 위조를 시작한 것은 아니지만 그럴 기회가 생겼을 때는 여지없이 붙잡았다. 이 위조꾼들에게 명성과 찬사, 인정은 '양지로 나간다'는 결심에 중요한 열쇠가 되었다.

자기가 자기를 고소하다 _
로타르 말스카트

역사상 가장 유명한 위조꾼 몇몇은 범죄와 장난 사이에서 아슬아슬한 줄타기를 했다. 심한 장난꾼인 동시에 위대한 위조꾼이기도 한 이들 가운데 한 명이 독일 화가 로타르 말스카트Lothar Malskat, 1913~1988다. 말스카트가 인정한 내용이 맞다면 그는 고대부터 샤갈까지 적어도 화가 71명의 화풍으로 약 2천 점을 만들었다. 그러나 이 주장이 사실인지는 논쟁거리로 남아 있다.

말스카트는 여러 모로 미술품 위조꾼의 범죄 프로파일에 딱 들어맞는 인물이다. 그는 자기 솜씨가 세상에 드러나기를, 위조가 발각되기를 바란 것으로 보인다. 그런데 진실이 조만간 드러날 가망이 없자 세상에 위조 행각을 공표했다. 그러나 아무도 믿지 않았다. 결

1952년, 로타르 말스카트(오른쪽)와 디터 파이(가운데).
마리엔 교회에서 새로 발견된 프레스코를 살펴보고 있다.

국 말스카트는 전국을 당혹시킨 짓궂은 장난을 '청산하기' 위해 자수를 했다. 발각되고 싶다는 욕구에서 기인한 무모함이라고밖에 설명할 길이 없다. 이렇게 발각되자 그는 전문가들을 속일 새 회화를 완성하는 데 단 하루면 된다면서 오명을 활용해 자기만의 신화를 만들었다. 수채화라면 가능할 수도 있지만, 템페라화나 유화는 우선 건조시킨 뒤 인위적으로 노화시켜야 하기 때문에 말스카트의 주장은 미심쩍었으며 위작이 총 2천 점이라는 점도 의심스러웠다. 그러나 말스카트가 독일의 대표적인 중세 전문가들을 속이기 충분한 재능을 가지고 있었다는 것만은 분명하다.[98]

말스카트의 이름이 모르는 사람이 없을 만큼 널리 알려진 것은 1948년의 위조 사건 때문이다. 그와 동료 디터 파이Dieter Fey는 독일 뤼벡에 있는 마리엔 교회에서 손상된 프레스코 복원 작업을 맡게 되었다. 파이는 1942년 연합군의 소이탄 폭격으로 심하게 훼손된 이

로타르 말스카트가 시대착오적 요소(혹은 '시한폭탄')로 그려넣은 칠면조.
슐레스비히 대성당 프레스코.

프레스코의 복원 작업을 맡은 첫 번째 복원가였다. 파이는 함께 일할 사람으로 현지 화가인 말스카트를 고용했다.

파이와 말스카트가 맞닥뜨린 문제는 이 프레스코가 원래 어떻게 생겼는지 참고할 사진이 전혀 없다는 것이었다. 형태가 남은 프레스코들은 어떻게든 복원했지만, 클리어스토리[15]나 네이브[16]의 북쪽 벽 등 돌이킬 수 없이 훼손된 나머지 프레스코는 새로 상상해야 했다. 이렇게 상상해서 그린 프레스코는 교회 전체로 보면 일부에 지나지 않지만, 말스카트는 새로 그림을 그리면서 기본적으로 자기들만 아는 농담처럼 이미지 몇 개를 집어넣었다. 톰 키팅이라면 '시한폭탄'이라 했을 것들이었다.

이렇게 새로 그린 프레스코를 설명하기 위해 이들은 회반죽이 덧칠된 덕에 훼손되지 않은 과거의 프레스코를 발견했노라고 주장하기로 했다. 아주 터무니없는 주장은 아니었다. 교회들이 기존 프레스코 위에 회반죽을 덧씌우는 경우는 가끔 있었다. 슬로베니아의 요새화된 작은 중세 교회 흐라스토블리예 교회도 반종교개혁 당시 새 단장으로 벽이 뒤덮이면서 보존되었고, 오늘날 가장 완벽한 '죽음의 무도' 연작으로 꼽히는 프레스코도 20세기에 비로소 드러났다.

1951년 9월 2일, 마리엔 교회 복원 작업이 마무리되자 학자들은 이 복원가들이 마침내 임무를 완수했을 뿐만 아니라 그때까지 알려지지 않은 중세 프레스코화까지 발굴했다는 것을 알고 깜짝 놀랐다. 물론 새로운 발견물은 파이와 공모한 말스카트의 작품이었다.

말스카트는 위조 사실이 드러나기를 기다린 것으로 보이지만, 누구 하나 의심을 품는 사람이 없었다. 이런 상황은 수많은 위조꾼이 겪을 수밖에 없는 갈등을 잘 보여준다. 위조꾼은 전문가를 속였다는 사실에 한동안 수동적인 공격이 거둔 성공을 즐긴다. 그러나 어느 순간이 되면 공유할 수 없는 비밀을 알고 있다는 게 더 이상 재미없어지고 만다. 새로 발견된 프레스코를 그가 그렸다는 걸 알리

지 않는 이상, 위조꾼일지언정 화가로서 말스카트의 위대함은 인정받지 못할 터였다. 게다가 이 프레스코는 교회 설립 700주년에 맞춘 대규모 언론 보도 행사로 전 세계에 소개되지 않았는가. 독일 정부는 새로 발견된 프레스코의 세부 그림을 따 우표 400만 장을 찍어 이날을 기념했다.

말스카트의 위작을 담은
마리엔 교회 설립 700주년
기념우표. 독일 우체국 발행.

1952년, 불만에 찬 말스카트는 자기가 그 프레스코를 그렸다고 언론에 폭로했다. 그러나 믿어주는 사람이 없었다. 파이는 말스카트의 주장이 사실이 아니라고 했고, 말스카트와 공모한 것도 부인했다. 정부는 우표 발행으로 이미 프레스코를 승인한 상태였다. 따라서 말스카트의 주장은 묵살되었다. 격분한 그는 변호사를 찾아가 파이와 자기 자신을 사기죄로 고소하라고 큰소리쳤다.

파이와 말스카트는 1954년 법정에 섰다. 말스카트는 피고인 동시에 검찰측 증인이었다. 그러나 사람들은 여전히 그의 말을 믿지 않았다. 말스카트는 이런 반응에 미리 준비를 해둔 터였다. 그림을 그리기 전 벽을 찍은 짧은 영상을 내보이며 복원 작업을 시작할 때 원래 프레스코는 사실상 없는 거나 다름없었음을 증명했다. 그리고 살려낼 수 있는 부분이 거의 없었으므로 직접 원래 프레스코 위에 회반죽을 발라버렸다고 주장했다. 아울러 그는 비전문가들도 그

프레스코가 가짜임을 알아낼 만한 시대착오적 요소들을 일부러 집어넣었다고 밝혔다. 한 프레스코 작품에 칠면조를 그렸다는 것이다. 칠면조는 유럽인이 북아메리카에 정착한 뒤에야 유럽에 들어왔으므로 중세 작품으로 여겨지는 이 그림보다 수백 년 뒤에나 알려졌을 터였다. 그는 또 프레이다 수녀, 괴승 라스푸틴, 여배우 마를레네 디트리히 같은 중세 이후 인물의 초상도 그려넣었다. 이렇게 모든 증거를 제시했음에도 이 프레스코들이 중대한 미술사적 발견이 아니라고 믿는 사람은 없었다.

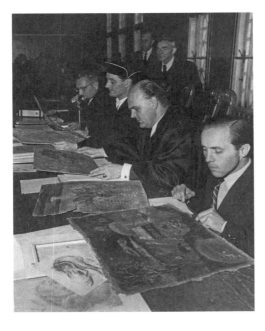

법정 배심원들이
로타르 말스카트 재판 중에
위조된 그림들을 살펴보고
있다. 뤼벡, 1954년 5월.

이 대혼란의 이면에는 시간적인 문제가 있었는지도 모른다. 제2차 세계대전이 끝난 직후, 자기혐오와 죄의식에 휩싸인 채 경제마저 산산조각 나 절뚝거리던 나라에서, 새로운 중세 독일 작품이 발견됐다는 사실은 오래도록 힘이 될 위안거리였다. 그런데 이것이 사기극이라니, 사실을 밝히는 것은 독일인들의 사기를 더욱 떨어뜨릴

뿐이었다. 위조된 프레스코들은 1986년 귄터 그라스의 소설 『쥐Die Rättin』에서 전후 독일 부패의 상징으로 등장한다.

이 재판에서는 예전 위조 계획까지 드러났다. 젊은 시절, 말스카트는 디트리히 파이의 아버지인 미술품 복원가 에른스트 파이Ernst Fey 교수의 견습생이었다. 1937년에 파이 교수와 그 아들, 그리고 말스카트에게 슐레스비히 대성당의 프레스코를 복원해달라는 의뢰가 들어왔다. 슐레스비히 주민들은 1888년에 다시 채색된 이 프레스코화가 중세시대의 위엄을 되찾기를 바란 것이다. 복원 첫 단계는 19세기에 덧칠된 표면을 제거해 그 아래 부분을 드러내는 것이었다. 그러나 막상 맨 위층을 벗겨내고 보니 원래 프레스코에서 남아 있는 부분은 거의 없었다.

세 복원가는 19세기의 칠을 벗겨내는 과정에서 원작 프레스코를 훼손시켰다고 비난받을까 걱정했다. 그런데 말스카트에게 계획이 있었다. 아무것도 없는 자리에 '고딕풍' 프레스코를 그려넣겠다고 한 것이다. 말스카트에 따르면 파이 부자도 이에 동의했다. 그리고 몇 달 뒤 그가 작업을 마치자 이 '원작' 프레스코가 얼마나 아름답게 복원됐는지 그 공로와 찬사는 에른스트 파이에게 쏟아졌다. 유명 미술사학자 앨버트 스트레인지Albert Strange는 이렇게 썼다.

"이 그림의 작가는 미술계에서 가장 위대한 화가 중 하나다. (⋯) 그는 1280년경 슐레스비히에서 일했고 호엔슈타우펜 왕가 시절부터 인정받았다. 그러나 우리는 그 이름을 알지 못한다."

그 이름은 사실 로타르 말스카트였다.

재판에서 말스카트는 전장에서 돌아와 함부르크에서 디트리히 파이를 다시 만난 일을 자세히 설명했다. 두 사람은 위조 작업실을 차렸고, 파이가 사업과 판매를 맡았다. 그리고 말스카트는 샤갈, 뭉크, 툴루즈-로트레크, 독일 표현주의 화가를 비롯해 여러 화가의 회화와 드로잉 등 팔아넘길 작품을 제작했다. 파이가 중개인들에게 작품을

팔면 그들이 어디에든 다시 팔았다. 이 2차 상인들은 과연 거래 물품이 위작이란 걸 알고 있었을까? 또는 알았다면 조심했을까? 이는 확실히 알 수 없다. 전쟁 직후 모든 중개상이 확인하고자 한 것은 그저 약탈품이 아니라는 것뿐이었다. 나치 통치기에 유럽 미술품들이 대규모로 재분배되고 수만 점이 실종됐기 때문에, 약탈품인가 아닌가는 중대한 문제였다. 말스카트는 그 작품들 중 어느 것도 도난품이 아니라는 서면 보증서를 제공했고, 실제로 도난품은 하나도 없었다.

말스카트는 내내 파이 부자의 그림자 속에서 일했다. 처음엔 아버지 파이가 슐레스비히 프레스코의 공을 가로챘고, 그다음엔 아들 파이가 마리엔 교회 프레스코의 공을 독차지했다. 정당하게 인정받고 싶다는 욕구는 말스카트가 동업자와 자기를 고소하게 된 주요 동기였던 것으로 보인다.

말스카트는 이 재판을 무대 삼아 나머지 위작들을 광고했다. 그 중에는 툴루즈-로트레크 같은 19세기 화가의 작품으로 속여 판 것들도 있었다. 그는 이에 대한 증거를 제시했지만, 2천 점이 넘게 그렸다는 주장을 입증하지는 못했다. 말스카트는 유죄 판결을 받고 징역 18개월을 선고받았다. 공모자로 밝혀졌지만 결단코 죄를 자백하지 않은 파이는 20개월을 선고받았다.

말스카트에게 비교적 짧은 이 정도 감옥살이는 할 만한 가치가 있었다. 결과적으로 예술적 명성을 얻었기 때문이다. 이후 그는 고풍스러운 작품을 그리면서 제법 성공적인 경력을 쌓았고, 이제는 유명해진 본명을 작품에 써넣었다. 그는 시골 여관 외벽에 르네상스 양식 프레스코를 전문적으로 그렸는데, 이런 프레스코 작품 일부는 스톡홀름의 트레 크로노르 여관 같은 곳에 여전히 남아 있다. 말스카트는 자기 이름으로 독일에서 전시회를 열었고, 그의 위작들은 관심 많은 수집가들을 중심으로 작은 시장을 형성했다. 안타까운 일이지만 말스카트가 마리엔 교회 프레스코에 덧붙인 요소들은 벽에서 지워졌다.

완벽한 커플 _
미술 위조꾼 엘미르 드 호리와 문학 위조꾼 클리퍼드 어빙

위조꾼 대다수는 놀랄 만큼 일관된 심리적 특징을 보인다. 교과서적인 사례가 엘미르 드 호리Elmyr de Hory, 1905~1976다. 그는 명성과 미술적 업적에 흠뻑 도취되어 자기 작업을 소개하려는 두 대중 매체의 관심에 열성적으로 응했다. 클리퍼드 어빙Clifford Irving, 1930~ 의 베스트셀러『위조하라! Fake!』와 이 책을 각색한 오손 웰스Orson Welles의 페이크 다큐멘터리《거짓과 진실F for Fake》(1973)이었다. 그러나 그의 이야기는 또 다른 위조꾼, 이번에는 문학 위조꾼 이야기와도 떼려야 뗄 수 없는 관련이 있다.

엘미르 드 호리는 본명이 엘메르 알베르트 호프만Elemér Albert Hoffmann으로, 그의 주장에 따르면 귀족 집안에서 태어났다고 한다. 그에 관한 이야기는 대부분 본인 진술에서 나온 것이기 때문에 확인하기는 힘들다.[99] 부모가 이혼한 뒤 엘미르(흔히 성을 빼고 이름만 부른다)는 부다페스트로 이주했고, 이어서 뮌헨에 건너가 추상화가 페르낭 레제 밑에서 미술을 공부했다. 헝가리로 돌아간 그는 영국 저널리스트이자 스파이로 의심되는 사람과 우정(추측컨대 사랑이 가미된)을 나눴는데, 그에게 협력했다는 의심을 받아 트란실바니아의 감옥에 수감되었다고 한다. 제2차 세계대전 중에 엘미르는 알 수 없는 상황 덕에 석방되었다가 얼마 후 재수감되었고, 이번에는 집단수용소로 보내졌다. 엘미르는 집단수용소로 간 것이 유대인이자 동성애자였기 때문이라고 주장했다. 그는 심한 구타 속에서 겨우 목숨을 건진 뒤 베를린 교소도 병원에 입원했고, 이곳을 탈출해 프랑스로 건너가서는 전후 파리에서 화가로 활동하며 출세를 꿈꿨다. 이 이야기는 다소 미심쩍은 면이 있다. 이를테면 집단수용소에서 병원으로 이송되어 보살핌을 받은 재소자는 거의 없기 때문이다. 확인된 바 없는 이야기들이다.

엘미르는 평론가들의 찬사를 받았지만 그의 작품을 사줄 시장은 없었다. 다른 화가, 특히 인상주의와 후기 인상주의 화가들의 작품을 베끼는 편이 더 수지맞는 부업이었다. 1946년에 한 친구가 그의 피카소 모작을 진작으로 착각한 일을 계기로, 엘미르는 위작을 만들어 파리의 여러 갤러리에 팔기로 작정했다. 처음에는 소소한 가격으로 그림 한 점당 100~400달러를 받았지만, 중개상 역할을 한 자크 샹베를랭Jacques Chamberlain과 함께 일하기 시작하면서 엘미르의 경력은 활짝 꽃을 피웠다. 피카소, 모딜리아니, 그리고 그의 전문 분야인 마티스 화풍 드로잉과 회화로 상당히 큰돈을 벌어들인 것이다. 비로소 위조는 엘미르의 본업이 되었다. 처음에는 갤러리들도 엘미르의 위작을 진작으로 받아들였으나 그가 작품을 점점 더 많이 들고 자꾸 찾아오자 의심하기 시작했다.

엘미르는 샹베를랭과 동업하면서 더욱 크게 성공해 유럽과 남아메리카에서 순회 판매까지 했다. 하지만 얼마 가지 않아 자기가 받을 몫을 충분히 받지 못한다는 걸 알게 됐다. 엘미르는 샹베를랭과 결별하고 1947년에 미국으로 건너갔다. 그는 우편 주문을 받아 익명으로 작품을 팔기 시작했고, 나중에는 마이애미로 이주했다.

엘미르는 위작을 속여 팔기 위해 애써 치밀하게 계획을 세울 필요가 없었다. 의도적으로 최근 50년 이내 작품만 그렸기 때문에 그에 맞는 재료를 찾는 건 문제도 아니었다. 아울러 제2차 세계대전이 미술계를 송두리째 뒤흔들어놓은 터라 출처 없는 작품이 시장에 나왔다고 해도 큰 의심을 사지 않았다.

그러나 1955년, 전문가들은 하버드의 포드 미술관이 구입한 엘미르의 마티스 작품을 보고 위작이라고 판단했다. 같은 해에 화상 조지프 W. 포크너Joseph W. Faulkner는 회화 한 점과 드로잉 여러 점을 구입했는데, 나중에야 이것이 엘미르의 위작이라는 사실을 알았다. 포크너는 연방법원에 엘미르를 고소했으나 위조 혐의가 아니었다.

위조 자체는 위법이 아니었기 때문이다. 그는 '개인적인 이득을 노리거나 타인에게 손해를 끼치려는 의도적인 사기'로 규정된 통신 사기 혐의로 고소했다.[100] 재판을 피하기 위해 엘미르는 멕시코시티로 도주했지만 거기서 경찰 조사를 받다가 적발되었고, 결국 멕시코 경찰에게, 그리고 경찰로부터 보호해달라고 고용한 변호사에게도 돈을 갈취당했다. 이후 미국으로 돌아왔으나 이미 범죄가 발각된 터라, 위조 석판화 방문판매로 버는 돈은 이전보다 한참 적을 수밖에 없었다. 낙담한 그는 자살을 시도했다. 그리고 뉴욕의 한 병원에서 재활치료를 하던 중 두 번째 중개상인 페르낭 르그로Fernand Legros를 만났다.

엘미르 드 호리가
앙리 마티스풍으로 그린
〈오달리스크〉. 1974년,
캔버스에 유채.
엘미르는 다른 화가의
화풍으로 그림을 그리고
자기 서명을 넣었다.

엘미르는 위험을 무릅쓰고 자신의 위작을 팔아주는 대가로 수익금의 40퍼센트를 주기로 르그로와 합의했다. 엘미르는 또 다른 중개상 레알 르사르Real Lessard와 로맨틱한 관계를 맺기도 했다. 그러나 예전에 샹베를랭이 그랬던 것처럼 르그로는 합의한 것보다 수익을 더 많이 챙기기 시작했고, 따라서 그가 엘미르를 따라 파리로 이주했을 때 이들의 제휴 관계는 르그로와 르사르가 엘미르에게 매달 정액 400달러(오늘날로 환산하면 3천 달러)를 주는 형태로 이어졌다.

1962년부터 엘미르는 거의 이비사의 호화 저택에서 지내다시피

아메데오 모딜리아니, 〈파란 눈 여인(에뷔테른 부인)〉, 1917년, 캔버스에 유채,
54.6×42.9cm, 필라델피아 미술관.

엘미드 드 호리가 모딜리아니풍으로 그린 〈여인 초상〉, 1975년경, 캔버스에 유채.
자기 이름을 서명한 엘미르 후기 작품.

했다. 호화로운 파티를 수시로 열곤 했는데 아마도 화가로 사는 데 지쳤던 것으로 보인다. 그 결과 작품의 질도 날이 갈수록 떨어졌다. 한편 그의 위작을 구입한 갤러리들이 경찰과 인터폴에 신고했고, 그의 중개상들 또한 쫓기고 있었다. 부유한 수집가 얼거 H. 메도스 Algur H. Meadows는 엘미르의 위작을 쉰여섯 점이나 구입했기 때문에 그 그림을 판 르그로를 기소하려고 단단히 벼르고 있었다. 르그로는 이비사에 있는 엘미르의 저택으로 피신했지만, 둘의 관계가 폭력적 으로 변하면서 엘미르는 섬을 떠났다.

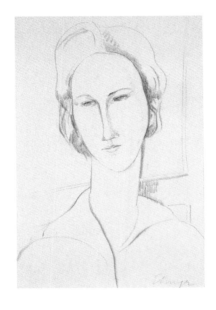

엘미르 드 호리가 그리고
자기 이름을 서명한 모딜리아니 드로잉.

도망자 신세가 된 엘미르는 매우 지쳐 우울증에 빠졌다. 결국 1968년 8월에 그는 스페인으로 돌아가 자수했고, 동성애 죄목과 범 죄자들과 협력한 죄로 유죄를 선고받고 2개월 복역한 뒤 스페인 본 토에서 추방되었다. 엘미르는 이비사로 돌아가 클리퍼드 어빙과 시간을 보냈다. 어빙은 나중에 엘미르의 전기 『위조하라! 우리 시 대 최고의 위조꾼 엘미르 드 호리 이야기』*Fake! The Story of Elmyr de Hory, the*

Greatest Art Forger of Our Time』를 출간했다. 이 책이 곧바로 베스트셀러 대열에 오르면서 엘미르는 정체가 탄로 난 전과자, 지친 위조꾼에서 새로운 유명인사가 되어 활기를 되찾았다. 오손 웰스는 어빙의 책을 영화화했다. 그는 1973년 이비사에서 호화롭게 지내는 엘미르의 모습을 담아 거짓에 관한 페이크 다큐멘터리《거짓과 진실》을 발표했다. 엘미르는 새로운 유명세를 이용해 마침내 자기 작품으로 전시회를 열었지만 곧 프랑스 당국이 그를 인도받아 프랑스 법정에 사기죄로 세우려 한다는 사실을 알게 되었다. 1976년, 오랜 협상 끝에 스페인은 프랑스의 인도 요구를 받아들였다. 겁에 질린 엘미르는 수면제 과다복용으로 사망하고 말았다.

엘미르는 자기 그림에 다른 화가의 이름을 서명한 적이 없다고 부인했다. 그림들은 모두 다른 화가의 화풍으로 그린 모작일 뿐, 그가 유도하지 않았음에도 사람들이 거장들의 작품으로 '인증'했다고 주장했다. 많은 위조꾼처럼 그는 자기가 가장 좋아한 화가이자 가장 그리기 쉬웠던 마티스의 드로잉을 몇 분 만에 뚝딱 그려낼 수 있으며 회화는 몇 시간이면 완성할 수 있다고 강조했다. 엘미르는 기교도 기교지만, 20세기 초 작품을 선택했기 때문에 기술적으로나 재료 면에서 수월하게 위작을 만들었다. 아울러 그는 피해자들에게 진작으로 확신시키려는 정교한 사기술을 동원하지도 않았다. 엘미르는 처음에는 생계 유지에 더 집중한 것으로 보인다. 그러나 클리퍼드 어빙의 책과 오손 웰스의 다큐멘터리가 안겨준 악명을 받아들였다는 사실은 화가로서 인정받고 명성을 누리고 싶어 한 욕망을 충분히 증명한다.

엘미르 이야기는 이 위조꾼에게 국제적 명성을 안겨준 책의 저자 클리퍼드 어빙의 문학적 위조와 따로 떼어 볼 수 없을 만큼 뒤얽혀 있다.『위조하라!』를 쓴 장본인 어빙은 훗날 문학적 위조꾼이

었던 것으로 밝혀졌다. 차기작으로 큰 기대를 모은 하워드 휴스[17]의 대필 자서전은 사실 휴스가 전혀 관여하지 않은 날조였다. 어빙은 은둔생활자로 유명한 휴스가 세상에 모습을 드러내가며 그 자서전─입증되지 않은 여러 전기를 짜깁기한─을 비난하지는 않을 거라고 계산했지만, 휴스가 예상과 달리 맥그로힐 출판사를 고소하면서 엄청난 스캔들로 확대되었고 어빙은 17개월 징역형을 살게 되었다.

어빙은 『뉴스위크 *Newsweek*』에 실린 휴스의 편지를 보고 필체를 흉내 내 편지들을 위조했고, 이것을 믿은 맥그로힐 출판사는 어빙이 휴스의 승인과 협조로 '자서전'을 대필할 거라 생각했다. 어빙은 출판사에게 진실성을 확인시키고 거액의 선금을 받아내기 위해 편지 세 통을 위조했다. 편지에는 선금 가운데 10만 달러는 어빙에게, 66만 5,000달러는 휴스에게 보내라고 되어 있었다. 어빙은 직접 계약서에 서명하고 휴스의 서명을 위조해 넣었다. 그러고는 아내를 시켜 헬가 R. 휴스Helga R. Hughes라는 가명으로 개설한 스위스 은행 계좌에 선금으로 받은 휴스 몫의 수표를 예치했다.

이 사기극에서 어빙을 도운 사람은 오랜 친구 리처드 서스킨드Richard Suskind였다. 그는 어빙과 함께 원고 하나를 썼다. 어빙은 휴스의 필체를 흉내 내 그 원고에 메모를 했고, 한 필적 전문가는 휴스의 글씨가 맞다고 단언했다. 이 자서전은 1972년 3월에 출간될 예정이었다.

어빙은 빈틈없는 사기꾼이었다. 그는 전문가, 출판업자, 잡지 경영진, 기자 들에게 자신이 휴스와 일한다고 믿게 만들었다. 『라이프 *Life*』지는 이 원고의 발췌문들을 실었다. 휴스와 마지막으로 인터뷰한 저널리스트 프랭크 맥컬록Frank McCulloch은 원고 내용이 정확하다며 끄덕였다. 어빙은 심지어 자서전 저작권에 관한 거짓말 탐지기 테스트까지 통과했다.

그러던 중 1972년 1월 7일에 휴스에게서 연락이 왔다. 그는 언론인 7명과 전화 인터뷰를 했고, 이 대화가 텔레비전으로 방송되었다. 휴스는 어빙을 만난 적이 없으며 책 전체가 사기라고 선언했다. 어빙은 이 통화가 가짜라고 맞받아쳤다. 전화기 너머 있는 사람이 진짜 휴스라고 누가 장담할 수 있단 말인가?

휴스의 변호사는 결국 어빙의 출판사인 맥그로힐과 『라이프』 잡지사, 그리고 어빙을 고소했다. 어빙은 이비사에 있는 저택에 틀어박혔다. 그러나 휴스의 인세로 받은 수표를 예치한 여자가 다름 아닌 어빙의 아내 이디스Edith라는 사실을 스위스 은행이 확인하면서 사기극은 막을 내렸다. 결국 어빙은 1972년 1월 28일에 모든 것을 자백했다. 그는 2년 형을 선고받아 17개월을 복역했고 총 76만 5,000달러를 출판사에 반납했다. 그의 동료 리처드 서스킨드는 5개월을 복역했고 이디스 어빙 역시 짧은 기간 수감되었다.

그러나 이 스캔들이 어빙의 책 판매나 작가로서 경력에 타격을 주

1969년, 작업실에서. 엘미르 드 호리와 그가 모방한 마티스 드로잉.

1972년, 클리퍼드 어빙. 하워드 휴스의 '자서전' 사건으로 심문을 받고 나오는 길에 연방검사 사무실 밖에서.

지는 않았다. 1981년 어빙은 『거짓말 *The Hoax*』을 출간해 휴스의 자서전 위조 이야기를 밝혔는데, 이 책은 매우 많이 팔렸고 심지어 2006년에 영화로도 제작되어 호평을 받았다. 아이러니는 거기서 그치지 않는다. 나중에 어빙은 이 영화가 "거짓말에 관한 거짓말"이라고 비난하면서 영화에서 자신과 아내, 그리고 서스킨드에 관한 묘사가 "부정확을 넘어선 엉터리"라고 주장했다.[101] 그럼에도 여전히 클리퍼드 어빙은 이 영화의 원작자로 여겨지고 있다.

엘미르 드 호리부터 클리퍼드 어빙과 오손 웰스, 하워드 휴스, 그리고 다시 클리퍼드 어빙까지, 아무리 할리우드라 해도 이만큼 다층적인 위조와 명성이 뒤얽힌 이상한 이야기를 꾸며낼 수는 없을 것이다.

스스로 명성을 위조하다 _
켄 페레니

놀랄 만큼 많은 위조범이 회고록을 썼고 이런 책들은 흥미로운 읽을 거리가 됐다. 이칠리오 조니부터 볼프강 벨트라치Wolfgang Beltracchi까지, 톰 키팅부터 에릭 헵번(헵번은 회고록 두 편에 후대 위조꾼들을 위한 안내서까지 집필했다)까지, 이들은 모두 특징적인 성격을 공유한다. 당연한 일이겠지만 위조꾼들은 자기 자신을 가능한 한 긍정적으로 묘사한다. 이들은 비행소년까지는 아니더라도 말썽꾸러기였던 유년기를 묘사하면서 일찍부터 미술을 사랑하고 재능이 있었다고 말하곤 한다. 그리고 하나같이 미술계가 신예 화가를 수용하지 않을 때 느낀 환멸, 복수나 돈 때문에 위조를 시작한 결단의 순간을 언급한다. 위조꾼들은 불법적인 이익을 노리고 이들의 재능을 이용한 누군가의 꾐에 넘어가서, 또는 순수한 이들의 마음에 잘못된 씨앗을 심은 누군가에 의해 어둠의 길로 들어서게 되었다고 주장하곤 한다. 또 대부분은 위조가 매우 쉬웠다고 말한다. 자기는 진짜 같은 작품을 빠른 시간에 만들어낼 수 있고 여러 양식과 화가를 위조할 수 있으며, 위작을 1천여 점이나 만들었노라고 자랑한다. 그렇게 오랜 기간 동안 그렇게 많은 이를 속이면서 기교를 과시한 이면에는 엄청난 자기 찬양과 자기 격려가 있다. 이는 앞서 사례들을 보아온 독자에게는 이미 익숙할 것이며, 회고록과 인터뷰, 다큐멘터리, 심지어 법정 진술을 보더라도 모든 위조꾼들이 놀랄 만큼 일관되게 보여주는 특질이다.

여기 딱 들어맞는 예가 켄 페레니Ken Perenyi다. 2012년에 그는 회고록『매수자 위험 부담Caveat Emptor』을 펴내면서, 자칭 가장 성공한 미국의 위조꾼으로서 '세상에 모습을 드러냈다.' 이 책이 나오기 전까지는 그에 관해 들은 사람이 거의 없었기 때문에 그는 다른 누군가가

먼저 말할 기회를 갖기도 전에 모든 것을 이야기할 수 있었다.[102]

위조꾼 대부분이 유럽 출신인 데 반해 페레니는 보기 드문 미국인 위조꾼이다. 그는 18~19세기 회화를 위조해 제법 돈을 벌었지만 FBI에게 추적당한다는 사실을 알고 전략적으로 작업을 바꾸었다. 경찰에 잡히기 전에 위조를 그만두고 인테리어 장식용으로 팔 만한 아름다운 고급 복제화를 그리기 시작한 것이다. 그는 회고록에서 위조꾼 경력을 자진해 알림으로써, 책 판매로 얻을 잠재적인 수익은 물론, 존 마이엇John Myatt, 1945~의 표현을 빌리자면 '진정한 가짜'에 대한 지대한 관심이라는 부가적 이득까지 얻어냈다. 나아가 그의 인생 이야기는 영화감독 론 하워드Ron Howard에게 판권이 팔렸다.[103]

페레니는 아주 유명한 화가들은 위조하지 않았는데, 그 덕에 수사를 피할 수 있었다는 점에서 영리한 선택이었다. 페르메이르를 위조하는 건 문제를 자초하는 일이지만 제임스 E. 버터스워스James E. Buttersworth, 존 F. 헤링John F Herring, 길버트 스튜어트Gilbert Stuart, 찰스 버드 킹Charles Bird King, 마틴 존슨 히드Martin Johnson Heade 같은 화가 위조는 레이더망을 피할 가능성이 훨씬 높다. 사실 페레니가 위조한 화가들은 이름조차 들어본 적이 없다 해도 무리가 아니다. 페레니가 위작으로 가장 큰돈을 번 것은 마틴 존슨 히드를 모방한 벌새 한 쌍 그림으로, 1993년 소더비에서 65만 달러에 팔렸다. 이 작품은 히드의 전작 도록에 실렸는데, 도록의 저자 시어도어 E. 스테빈스 주니어Theodore E. Stebbins Jr도 이것이 페레니의 위작이라고는 전혀 눈치 채지 못했다.[104]

페레니는 1967년부터 그림을 그리기 시작했다. 그는 자기 그림이 당시 뉴욕에 유행하던 추상표현주의보다는 옛 거장들의 작품을 떠올리게 한다는 친구들의 말을 칭찬으로 받아들였다. 돈이 몹시 궁하던 때, 화가 친구가 농담 삼아 그림 위조라도 해야 할 처지가 아니냐며 한 반 메헤렌에 관한 책을 주었다. 페레니는 그때를 이렇게 회

상한다. '굉장히 인상 깊었고 젊은 치기에 이런 생각이 들었다. 나도 할 수 있지 않을까?'[105] 이후 미술관을 찾은 그는 네덜란드 초상화 전시관을 둘러보면서 생각했다. '반드시 단순해야 한다…. 이런 걸로 시도하는 게 좋겠어.'

마틴 존슨 히드, 〈벌새 한 쌍: 코퍼 테일드 아마질리〉, 1865~1875년, 캔버스에 유채, 29.3×21.5cm, 브루클린 미술관, 뉴욕.

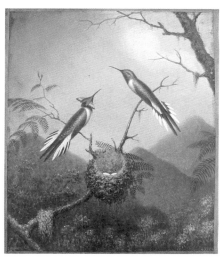

켄 페레니, 마틴 존슨 히드를 모방한 〈벌새 한 쌍〉, 연도 미상, 캔버스에 유채.

그는 상태가 그리 좋지 않은 17세기 가구 한 점을 찾아 나무판을 뜯어내고 그 위에 작은 초상화를 그렸다.

"이 그림을 뉴욕 57번가에 있는 갤러리에 팔아 800달러를 받았다. 나의 첫 번째 위작이었다. 그때부터는 위작을 또 그릴 것인가 말 것인가가 아니라, 언제 그릴 것인가가 문제였다."

페레니는 자기 그림이 충분히 훌륭하기 때문에 출처를 고민하지 않았다고 주장한다. 돌아가신 삼촌에게서 유산으로 받았다는 '사연'만 지어내면 됐다.

"추측컨대 미술상은 나를 훑어보고는, 이 얼뜨기는 출처가 뭔지 알 만큼 교양이 있어 보이지 않으니 사연을 믿어도 되겠다고 생각했을 것이다."

페레니의 작품은 실로 그럴듯해 보였다. 그는 새김 크래큘러 기술을 개발한 것을 자랑스레 여긴다.

"머리카락만큼 가느다란 선을 어떤 패턴으로든 원하는 대로 새겨넣을 수 있다. 매우 그럴듯한 기술이지만 지금은 그렇게 균열을 새기지 않는다. 이후 그림에 사실적인 균열을 입히는 더 세련된 방법을 개발했기 때문이다."

켄 페레니,
J. E. 버터스워스를
비롯해 여러 화가의
화풍으로 그린
작품 앞에서.

페레니의 작품에는 10여 년의 성공과 진정한 재능에서 우러난 자부심이 뚜렷이 담겨 있다. 그는 네덜란드풍 작은 초상화 정도는 '며칠', '길어야 일주일'이면 완성한다. 유화 물감을 말리려면 오래 걸리지만 그는 물감을 얇게 입히는 화풍을 선택한다. 아세톤 같은 용제를 묻히는 화학적 검증을 한다면 최근 그림이라는 사실이 밝혀질 거라고 인정한다. 페레니는 모든 작품을 사진으로 간직하는데, 이런 사진 자료가 "적어도 1천 점"이라고 한다. 그는 이 그림들을 진작으로 팔아넘긴 그림과 "명성이 어딘가 수상쩍은 중개상들"에게

판매한 그림으로 분류했다. 이들은 "가짜라는 걸 알면서 구입했고, 아마도 다른 사람에게 진작으로 팔아넘겼을" 것이다.

페레니의 전기는 전형적인 미술품 위조꾼의 삶을 보여준다. 공장 노동자의 아들로 태어나 온전히 독학으로 십대부터 소일거리 삼아 그림을 그렸다. 화가가 되려고 했지만 운이 따르지 않았고, 그래서 생필품과 먹을 것을 사기 위해 위조를 시작했다. 페레니의 그림 가운데 그나마 팔린 것은 위작뿐이었다.[106] 1960년대 뉴욕에서 집도 없이 빈털터리로 떠돌던 그는 도저히 작품으로 경력을 쌓을 수가 없었다.[107] 신중한 그는 진위 검사가 더 철저할 게 분명한 유명 화가들의 화풍은 택하지 않았다. 그는 『가디언』에서 이렇게 말했다.

"조지 스터브스의 그림을 위조할 생각은 없었다. 대개 그런 그림들은 설명이 많이 되어 있으니까. 그러나 존 F. 헤링이나 토머스 버터스워스 같은 화가라면, 누군가의 다락에는 아직도 그들의 그림이 충분히 있을 만했다."

마찬가지로 그는 특정 화가와 전혀 연관되지 않는 그림, 그럭저럭 가치는 있지만 누군가를 흥분시킬 가능성이 별로 없어 계속 "레이더망을 피할" 수 있는 포괄적인 19세기풍 그림도 많이 그렸다.[108]

성공한 위조꾼들이 많이들 그렇듯, 페레니는 자기 기교에 굉장한 쾌감을 느끼고 자아도취라고 할 만한 자부심을 키웠다. CBS 뉴스와의 인터뷰에서 그는 "성공에 흡족한 것 같다"는 말에 이렇게 대답했다.

"나라면 '흡족하다'고 말하지 않겠다. 그냥 정직한 거라고 말하고 싶다. 지금도 여전히 나는 그릴 수 있는 그림들을 생각하면 마음이 설렌다. (…)전문가들에 맞선 건 나다. 다시 그들보다 한 수 위에 설 수 있지 않겠는가?"[109]

결국 페레니는 위조를 명성으로 바꿔놓았다. 체포되지도 않았다. 회고록을 출간하지 않았다면 그의 경력은 아무도 알지 못했을

것이다. 존 마이엇과 톰 키팅 같은 위조꾼은 발각되어 처벌받은 이후에 돈벌이가 되는 경력으로 새출발했지만, 페레니에게는 그런 과거가 없었다. 그 대신 그는 직접 자기 이야기를 하기로 했다. 재판이나 처벌 과정을 건너뛰고 곧장 발각 이후의 명성으로 직행한 것이다. 그의 말처럼 실제로 그가 "미국의 넘버 원 미술품 위조꾼"이든 아니든 간에,[110] 홍보 관점에서 보면 분명 그가 가장 영리하다.

돈은 중요하지 않다 _
기증품 위조꾼 마크 랜디스

위조꾼에게는 돈이 곧 두 번째 동기일 때가 많지만, 스티븐 가디너, 아서 스캇 신부, 제임스 브랜틀리 신부 등으로 통한 마크 랜디스Mark Landis에게 돈은 이유가 아니었다. 랜디스는 많은 미술관이 기증품을 받아 벽을 채우는 현실을 토대로 계획을 세웠는데, 그가 얻고자 한 것은 명성과 인정이었다. 그는 미술계를 속였다는 걸 알면서도 바로 그 미술계가 주는 개인적인 만족감을 갈망했다.[111]

랜디스는 화가였고 한때는 자기 갤러리를 소유했었다. 2010년 9월, 그는 어머니 조니타 조이스 브랜틀리Jonita Joyce Brantley의 크고 빨간 캐딜락을 몰고 루이지애나의 힐리어드 대학교 미술관에 갔다. 검은 예수회 사제복을 입고 옷깃에 예수회 핀까지 달고 나타난 그는 '아서 스캇 신부'라며 자신을 소개했다.[112] 손에는 그림 한 점이 들려 있었다. 루이지애나 태생인 어머니 헬렌 미첼 스캇을 기리는 마음으로 미술관에 증정할 생각이라는 것이었다. 그러면서 아마도 이 그림은 미국 인상주의 화가 찰스 커트니 커란Chartles Courtney Curran의 작품일 거라고 덧붙였다.

그림은 얼핏 괜찮아 보였다. 뒷면에는 오래전에 문 닫은 뉴욕 어

느 갤러리의 표식이 누렇게 빛바랜 채 붙어 있었다(대개 그림 뒷면에는 표시, 라벨, 스티커, 그 밖에 과거 판매 기록과 소유주의 흔적을 비롯해 출처에 관련된 정보가 많이 있다). 스캇 신부는 액자가 없으니 액자 값을 지불하겠다고 제안했으며, 또 자기 집안 소장품에서 그림을 더 많이 기증할 수도 있다고 암시했다. 그러다가 미술관 직원이 근방 가톨릭교도 중에 혹시 서로 아는 사람이 있지 않을까 하며 이야기를 나누기 시작한 순간 의혹의 불꽃이 깜박였다. 스캇 신부는 긴장하더니 "저는 여행을 많이 합니다"라면서 그 지역 사람들을 모른다고 둘러댔다.

랜디스는 가짜 미술품을 그려 스캇 신부 말고도 여러 사람 행세를 하면서 수십 년 동안 미술관에 기증해왔다. 그는 허구의 인물에 대해, 그리고 그 인물의 소장품으로 꾸민 작품들에 관해 치밀하게 배경 이야기를 지어냈다. 그러나 그림 값은 한 푼도 받지 않았고, 심지어 그림 기증으로 받는 세금 공제마저 거절했다. 따라서 랜디스가 실제로 위법 행위를 했는지 여부는 한동안 분명하지 않았다. 2007년에 랜디스는 전 신시내티 미술관 직원인 매슈 라이닝어Matthew Leininger의 이목을 끌었다. 랜디스가 자기 이름으로 오클라호마 시립미술관에 미술품 여러 점을 기증하겠다고 제안했는데, 마침 라이닝어가 그곳에서 일하고 있었던 것이다. 라이닝어는 랜디스를 접촉하거나 목격했다는 자료들과 위작 관련 서류를 수집하기 시작했다. 라이닝어의 자료에 따르면 랜디스가 처음 위작을 기증한 것은 1987년으로, 뉴올리언스 미술관에 작품 하나를 넘겼다. 라이닝어는 4개 주를 넘나든 랜디스의 행적, 시카고 아트 인스티튜트 같은 주요 미술관을 비롯해 거의 50곳에 이르는 미술관과의 접촉을 추적해왔다.

랜디스는 거짓 주소와 가명만 남겼으므로 체포되지도 않았다. 스캇 신부가 마지막으로 모습을 보인 것은 2010년 11월, 노스캐롤라이나의 애클랜드 미술관에 드로잉 한 점을 기증하려 했을 때였다.

같은 달『아트 뉴스페이퍼Art Newspaper』는 랜디스의 사진과 함께 그의 계획에 관한 기사를 터뜨렸다.[113]

그 후 랜디스의 소식은 더 이상 들리지 않았다. 그러던 2011년 7월 25일, 라이닝어는 뉴올리언스의 커브리니 고등학교 교장에게서 이메일을 받았다. 랜디스를 닮은 제임스 브랜틀리라는 신부가 16세기 화가 한스 폰 아헨Hans von Aachen의 작품이라면서 동판에 유채로 그린〈성 안나와 성가족〉을 학교에 기증했다는 것이었다. 교장은 미심쩍은 생각이 들어 라이닝어에게 연락한다고 적었다.

라이닝어는 곧 제임스 브랜틀리가 마크 랜디스의 의붓아버지 이름이라는 사실을 알아냈다. 랜디스가 새로운 가명으로 활동하는 게 틀림없었다. 머잖아 라이닝어에게 다시 연락이 왔는데, 이번에는 조지아의 브레노 대학교였다. 제임스 브랜틀리라는 신부가 이 대학교에 이디스 헤드Edith Head의 드로잉 한 점을 포함해 그림 여러 점을 기증했고, 10만 달러 기부를 약속했다는 것이다. 라이닝어는 랜디스의 이메일을 찾아 이미 랜디스가 계속해온 활동과 새로운 가명을 알고 있다는 내용을 간략하게 써 익명으로 메일을 보냈다. 랜디스가

마크 랜디스, 찰스 커트니 커란풍으로 그린〈잔디밭에 앉은 여인들〉, 2000년경, 판지에 유채, 폴 앤드 롤루 힐리어드 대학교 미술관.

답장을 하지는 않았지만 이후 제임스 브랜틀리 신부를 보았다는 목격담은 뚝 그쳤다.

랜디스가 그린 작품들은 언뜻 보면 속을 만큼 양식적으로 충분히 훌륭했고, 가짜 커란 작품 뒷면에 붙은 낡은 상표처럼 초기의 검사를 통과할 정도로 세부 사항도 갖추고 있었다. 그러나 정밀 조사에는 어림없었다. 힐리어드 대학교 미술관 측은 현미경과 자외선 검사로 몇 시간 만에 그림이 가짜라는 사실을 알아냈다. 하지만 이미 랜디스가 떠난 지 한참 뒤였다.

랜디스는 과학 검증까지 속이려 하지는 않았다. 『파이낸셜 타임스』 기사를 쓰기 위해 랜디스를 조사한 존 개퍼John Gapper는 랜디스가 즐겨 쓴 방법을 소개했다. 우선 건축 자재 쇼핑몰인 홈 디포에서 6달러 정도를 내고 원하는 크기로 자른 판지 세 장을 사서는, 베끼려는 작품의 디지털 복제화를 판지에 붙인다. 그런 다음 디지털 복제화 위에 직접 그림을 그리는 것이다. 오래된 느낌을 주기 위해 가장 많이 사용한 방법은 표면을 살짝 긁듯이 비비는 것이었다.

랜디스의 목표는 오직 미술관을 속여 자기 작품을 소장하게 하는

자외선을 비춘 랜디스의 〈잔디밭에 앉은 여인들〉. 밑그림이 전혀 없는 것으로 보아 판지에 유기적으로 형태를 갖춰나갔다기보다 완성된 그림을 베꼈을 가능성이 높다.

것이었고, 대개 가족 중 죽은 사람을 기념해 기증한다고 설명했다. 일단 작품을 소장하는 것으로 얘기가 되면 랜디스는 현장을 떠났고, 작품이 가짜로 드러나든 말든 개의치 않는 것 같았다. 비전문가조차 뭔가 이상하다는 걸 눈치 챌 만큼 세부에 무심하게 가짜를 만들었다는 것은 그가 사기의 지속성에는 관심이 없었음을 말해준다.

마크 랜디스,
폴 시냐크풍으로
그린 〈무제〉,
연도 미상,
종이에 수채,
오클라호마
시립미술관.

인정받는 거장의 작품으로 오해할 만큼 기교가 뛰어난 위작은 위조꾼의 재주를 증명하는 한편 애초에 위조꾼의 작품을 퇴짜 놓은 '전문가들'을 웃음거리로 만든다. 그러나 랜디스의 경우, 빤한 위작을 기증하는 특이한 습관의 기원이랄까, 그 동기에 대해 아직 알려진 것이 없다.

소심하고 예술적이던 그는 열일곱 살에 정신분열증 진단을 받고 18개월 동안 보호시설에 수용되었다.[114] 이후 시카고에서 사진을 공부했고 나중에 샌프란시스코에서 화상이 되었는데, 1985~2000년에 샌프란시스코에서만 열여섯 번이나 주소지를 옮겨 다녔다.[115]

랜디스가 '완전히 자취를 감춘 것 같다'는 『뉴욕타임스』 보도가 나가고 얼마 후, 존 개퍼가 랜디스를 찾아냈다. 개퍼는 랜디스의 어머니가 사는 외부인 출입 제한 주택단지로 무턱대고 차를 몰고 갔는데, 그곳 관리인이 랜디스는 어머니와 낡은 아파트에 살고

있다고 말해주었다. 빨간 캐딜락이 바깥에 있고 안에서는 음악이 흘러나왔지만 랜디스는 대답하지 않았다. 일주일 뒤, 랜디스가 개퍼에게 전화해 찾아오라고 초대했다. 개퍼는 다시 루이지애나로 가 랜디스와 하루를 지냈고, 랜디스는 직접 그려 본명을 서명한 잔다르크 그림을 선물했다. 그는 이렇게 부탁하면서 만남을 마무리했다.

마크 랜디스, 오노레 도미에풍으로 그린 〈무제〉, 연도 미상, 혼합 매체, 오클라호마 시립미술관.

"사태를 수습할 수 있는지 알아봐주세요. 사람들에게 나는 나쁜 사람이 아니라고, 조금이라도 문제를 일으켰다면 몹시 죄송하다고 전해주시고요."[116]

랜디스의 가짜 그림들은 공개 미술 시장의 정밀 검사를 통과하지 못했을 것이다. 그가 성공한 것은 기증품에 의존하는 미술관의 관행을 이용했기 때문이다. 랜디스는 금전적으로 얻은 게 없으므로 법을 위반했다고 할 수 있는지는 여전히 의문이다. 라이닝어는 랜디스가 금전 사기에 유죄일 수도 있다고 생각한다. 랜디스는 2002년 에버릿 신Everett Shinn이 그렸다는 파스텔 드로잉 한 점을 자기 이름으로 로렌 로저스 미술관에 기증했다. 2008년 3월, 미시시피의 개인 수집가의 위탁으로 똑같은 파스텔 드로잉이 사우스캐롤라이나

2010년, 자택에서 마크 랜디스.

의 찰턴 홀 경매소에 나왔다. 그림은 약 2천 달러에 팔렸다. 경매소
는 위탁자의 신분을 공개하지 않았지만 만일 랜디스라는 게 증명된
다면 사기죄로 기소될 수 있다. 두 그림 모두는 아닐지라도 둘 중 하
나는 확실히 복제품이며, 따라서 그가 무려 2천 달러의 이익을 얻었
다면 결국 범죄를 저질렀다고 볼 수 있을 것이다. 그러나 상황은 아
직까지 미결로 남아 있다.[117]

하지만 2008년의 파스텔화를 예외로 한다면 지금까지 알려진
피해는 하나도 없다. 공식적으로 어느 누구에게도 피해를 주지 않는
매우 기이한 위조 계획을 오랫동안 성공적으로 수행한 뒤에도 마크
랜디스는 여전히 건재하다.

범죄

CRIME

흔히 위조는 절도, 골동품 약탈, 전시 약탈, 우상 파괴, 반달리즘 같은 다른 예술 범죄와는 다르다고 여겨진다. 이런 범죄들은 조직범죄와 관련되는 경우가 많고, 실제로 종종 조직범죄의 지원을 받는다. 거의 한 명, 기껏해야 두 명이 저지르는 위조는 조직범죄로 분류되지 않으며, 위조로 얻는 이익이 마약이나 무기 거래 등 범죄 집단이 연루된 다른 범죄 자금으로 들어가지도 않는다. 따라서 위조는 상대적으로 덜 해로운 범죄로 여겨지는데, 그로 인한 결과가 직접적인 피해자에게만, 그리고 속아넘어간 사람들의 명성에만 영향을 미치기 때문이다. 약탈당한 골동품을 산다면 테러리스트들의 수중에 현금을 쥐어주는 셈이 되겠지만 위조는 그렇지 않다. 그러나 규칙은 깨지게 마련이다. 이번에는 위조의 배후에 조직범죄 집단이 있었던 사건들을 보려 한다. 이들은 다방면으로 범죄적인 사업을 벌였다기보다는 위조에만 관여했기 때문에 조직범죄의 정확한 정의에 들어맞지는 않지만, 나머지 면에서는 모든 요건을 충족시킨다. 또 위조가 별개의 범죄인 미술품 절도 수단으로 사용된 몇 가지 경우도 살펴본다.

훔치기 위해 위조하고 위조하기 위해 훔친다 __
V 갱단·모네·마티스

2013년 영화《아트 오브 더 스틸The Art of the Steal》에서 커트 러셀과 맷 딜런은 주기적으로 미술품을 훔치는 이복형제를 연기했다. 그러나 이들은 번거롭게 직접 미술관에 침투하지 않는다. 대신에 도둑들이 미술관에서 막 훔쳐온 진작을 위작과 바꿔치기한다. 현실에서 미술품을 훔치기 위해 위작이 사용된 경우는 손에 꼽을 정도지만 위조 동기의 새로운 범주를 만들어도 될 만큼은 충분하다. 그 새로운 범주가 바로, 별개의 다른 범죄를 저지르기 위한 위조다.

미술품 절도와 위조가 밀접하게 관련 있다는 생각이 널리 퍼진 것은 1932년으로 거슬러 올라간다. 당시 칼 데커Karl Decker는 『새터데이 이브닝 포스트Saturday Evening Post』에 「모나리자는 왜, 어떻게 도난당했나」라는 기사를 썼다.[118] '허스트 신문 그룹을 위한 창의적 기자'[119]로 불리는 데커는 〈모나리자〉 절도 건을 비롯해 수많은 '특종'을 조작했다는 비난을 받아왔다.[120] 데커의 설명에 따르면 그는 1914년 모로코에서 아르헨티나 후작이라는 에두아르도 데 발피에르노Eduardo de Valfierno를 만났다. 발피에르노는 데커에게 1911년 루브르 박물관의 다빈치 걸작 〈모나리자〉 도난 사건이 자기가 꾸민 일이라고 했다는 것이다. 실제 그림을 훔친 사람은 이탈리아의 아마추어 화가이자 잡역부인 빈첸초 페루자Vincenzo Peruggia였다. 그는 2년 동안 그림을 보관하다가 몰래 피렌체로 가져가서는 우피치 미술관에 기증할 생각이었다. 페루자는 나폴레옹이 이탈리아에서 훔쳐간 그림을 되찾아오려 한 것뿐이라고 주장했다. 일리가 있는 추측이었는데, 나폴레옹은 이탈리아 군사 원정(1792~1802) 기간 동안 이탈리아에서 작품 수천 점을 가져가라고 명령했다. 그러나 〈모나리자〉는 프랑스 왕 프랑수아 1세가 합법적으로 구입한 것이고, 다빈치가

사망한 이상 프랑스의 정당한 재산이었다. 그러나 이 역사적 교훈을 놓친 페루자는 어쨌거나 그림을 훔쳤다. 페루자 이야기는 알려진 사실이지만, 1913년에 그가 피렌체에서 체포되기 전까지 절도 사건의 배후가 누구인지에 관해 세계의 신문들은 온갖 기발한 추측을 쏟아냈다. 그런데 1932년에 와서 데커가 역사상 가장 유명한 이 절도 사건의 배후로 한층 드라마틱하고 낭만적인 인물을 제시한 것이다.[121]

데커는 『새터데이 이브닝 포스트』에서, 그림을 훔치려고 페루자를 고용한 발피에르노 이야기를 하겠다고 선언했다. 발피에르노는 훔친 〈모나리자〉를 되팔 생각이 전혀 없었다. 그는 처음부터 쇼드롱Chaudron이라는 위조꾼을 시켜 〈모나리자〉를 여섯 점 복제하게 한 뒤, 복제화 각각을 둔감한 미국인 백만장자 여섯 명에게 팔 생각이었다. 이 피해자들은 〈모나리자〉 절도 사건에 관해 읽었을 테니 저마다 자기가 진작을 산다고 생각할 터였다. 누구도 도난당한 그림을 가지고 있다고 떠벌릴 수 없을 것이고, 따라서 그림을 샀다는 사실은 비밀에 부칠 수밖에 없었다. 결국 아무도 위작을 샀다는 걸 알아차리지 못할 터였다.

이 이야기에 진실은 하나도 없었다. 단 한 가지도 확인한 학자가 없을뿐더러 앞뒤도 맞지 않으며, 심지어 이 놀라운 이야기를 들은 데커가 18년을 기다린 뒤에야 세상에 알렸다는 점에서는 더더욱 말이 되지 않는다. 그러나 사람들은 이 이야기를 믿었고 지금도 많은 이들이 믿고 있다.

대개는 미술품 위조에 범죄 조직이 연관되지 않지만 몇 가지 예외가 있다. 우두머리 알프레트 포글러Alfred Vogler의 성을 딴 'V 갱단'은 1960년대에 주기적으로 바이에른의 여러 교회에서 조각상을 훔쳤다. 이들은 조각상의 팔다리와 머리를 잘라낸 뒤, 훔쳐온 다른 조각상의 부분과 바꿔치기하는 방식으로 도난당한 조각상이라는 걸 알아보지 못하게 만들고는 이런 프랑켄슈타인 괴물들을 팔아넘겼다.

위조

갱단 성원 중에는 목각에 기초 지식이 풍부한 캐비닛 제작자와 조각
가도 있었다. 이들이 목각상을 분리하거나 부위별로 잘라냈고, 팔다
리와 머리, 성자전 도상 등을 서로 바꿔치기하거나 크기를 바꾸었기
때문에 도난 미술품 데이터베이스에서 추적당하지 않을 수 있었다.

틸만 리멘슈나이더,
〈로사리오의 성모〉,
1521~1524년,
라임우드,
폴카흐 순례자교회,
독일.

V 갱단의 가장 유명한 절도 사건은 틸만 리멘슈나이더Tilman
Riemenschneider의 〈로사리오의 성모〉(1500년경) 절도 건이다. 1962년,
이들은 독일 폴카흐의 성 마리아 임 바인가르텐 성당에서 〈로사리
오의 성모〉를 훔쳤다. 포글러의 갱단 중 한 명인 조각가 프란츠 크사
비어 바우어Franz Xavier Bauer는 이 조각상을 훔쳐다가 자기가 만든 나
무 휘장을 마돈나에게 씌우면 도난 조각상과는 다른 작품으로 변신
시킬 수 있다고 제안했다. 계획에 가담한 혐의로 결국 남자 8명과

여자 1명이 체포되었는데(포글러는 없었다), 언론의 헤드라인을 장식한 것은 절도단이 아니라 〈로사리오의 성모〉였다. 체포된 갱 중 헤르만 슈테어Hermann Sterr는 1968년 3월 재판 직전에 밤베르크 교도소를 탈출해 외국으로 도주했다. 그러다가 1970년에 붙잡혔는데, 터키 경찰이 불심검문을 하다가 인터폴 게시판에 나온 얼굴을 알아보았기 때문이다. 곧이어 슈테어와 포글러가 동일인물임이 드러났다.[122]

진품을 훔치기 위해 위조한 예는 그 밖에도 여러 건이 있다. 1990년 프라하의 스테른베르크 궁전에서 루카스 크라나흐의 패널 유화 한 점이 도난당했다. 도둑은 그림이 있던 자리에 그 그림의 포스터를 바꿔치기해 넣었고, 따라서 도난 사실은 뒤늦게야 밝혀졌다. 이 그림은 1996년 독일 연방수사국BKA이 뷔르츠부르크에서 회수했다.[123]

2000년 9월 19일, 폴란드 포즈난의 국립미술관에서는 약 74만 유로를 호가하는 모네의 〈푸르빌 해변〉이 액자에서 도려내져 도난당했다. 도둑은 미술관 기념품 가게에서 구입한 포스터에 색칠한 그림을 카드보드지에 붙여 캔버스 대신 붙여놓았다. '로버트 Z'라고 공개된 이 도둑은 41세의 건설 노동자였고, 훔친 그림을 올쿠슈의 부모 집 찬장에 보관하고 있었다. 나중에 그는 경찰에게 가끔씩 그림을 꺼내 보았다고 털어놓았다. 도난 사건이 있기 전 그가 며칠씩 미술관을 찾아와 그림을 보고 감탄하는 모습이 목격되었는데, 그는 2010년 1월 12일에야 체포되었다.[124] 대변인의 말에 따르면 모네의 그림이 '카드보드지에 붙인 조잡한 복제본으로 대체되었다'는 사실을 박물관 측에서 눈치 채기까지는 여러 날이 걸렸다고 한다.[125]

비슷한 사건이 하나 더 있다. 이번엔 좀더 자세히 살펴보자. 2014년, FBI의 함정 수사 끝에 마티스의 〈오달리스크〉가 회수되어 마침내 베네수엘라의 카라카스 현대미술관으로 돌아갔다. 그런데 이 그림이 도난당했다는 사실을 알아챈 것은 2년이나 지나서였다. 마티스 그림이 사라진 것은 2000년이었지만 큐레이터도, 경비원도, 관람객

185

범죄

도, 직원도, 어느 누구도 도난 사실을 알지 못했다. 도둑들이 그 자리에 아주 훌륭한 위작을 걸어놓았기 때문이다. 2002년이 되어서야 미술관 직원들은 그림이 바꿔치기된 사실을 알아차렸다. 지난 사진들을 살펴보던 큐레이터들은 이미 2000년 9월에 우고 차베스 대통령이 이 소중한 자산 앞에서 자랑스럽게 찍은 사진에도 위작이 있었다는 걸 확인했다.[126] 2002년에 긴급 재고조사를 실시했고, 미술관 소장품 목록의 작품 가운데 모두 열네 점이 사라졌다는 사실이 밝혀졌다.[127]

폴란드의 모네 작품 바꿔치기 사건과 체코의 포스터 삽입 사건에서 도둑의 목적은 무사히 달아날 시간을 충분히 버는 것뿐이었다. 그러나 뻔뻔한 카라카스 도둑은 몇 년 동안 아무도 눈치 채지 못했을 정도로 대단히 그럴듯한 위작을 만들어냈다. 이 사건은 특히 놀

클로드 모네, 〈푸르빌 해변〉, 1882년, 캔버스에 유채, 60×73cm,
포즈난 국립미술관, 폴란드.

랍고 특이해 위조꾼이 누구인지 궁금해지는데, 미술품 도난과 위조가 결합된 사건은 극히 드물기 때문이다.

미술비평가 조너선 존스Jonathan Jones는 마티스의 〈오달리스크〉 사건 기사에서 이론가 발터 벤야민이 1936년에 쓴 유명 에세이 「기계복제 시대의 예술 작품」을 상기시켰다.[128] 벤야민은 위대한 미술품에서 우러나는 말로 설명하기 힘든 준準 신비주의적 분위기를 '아우라'로 이야기했다. 버나드 베런슨이 '미국의 다빈치'를 둘러싼 해리 한 부부의 재판에서 설명하려 애쓴 것도 바로 원작의 이런 '분위기'이며, 아우라를 감지하는 것이 감정가들의 기술이라고 여겨진다. 그러나 카라카스 미술관을 찾은 관람객 수만 명은 말할 것도 없고 미술관의 모든 직원과 큐레이터마저 벽에 걸린 걸작이 마티스의 작품이 아니라는 걸 알아차리지 못했다.

앙리 마티스의 〈오달리스크〉, 1925년 작. 2000년에 도난당했다가 2014년 베네수엘라에 도착한 그림이 카라카스 현대미술관에 반환되고 있다.

복사물 같은 기계적 복제품은 그 뒤에 열정적인 인간 창조자가 없기 때문에 아무런 '아우라'를 지니지 못한다. 그러나 위대한 위작은 손으로 만들어낸 복제품이므로 분명 인간의 열정과 손의 기교를 담을 수 있다.

위조단의 늑대 _
벨트라치 사건

위조 갱단은 매우 드물지만 이칠리오 조니와 그의 시에나 '위조파'처럼 능숙한 위조꾼이 한두 명 이상 가담한 사례도 있다. 그런가 하면 볼프강 벨트라치 사건 같은 경우는 위조꾼 한 명과 그가 만든 위작을 미술 시장에 넘기는 사기단이 등장한다.

벨트라치와 협력자들(아내 헬레네, 처제 자네트 슈프르첸, 동료 오토 슐테-켈링하우스)은 수많은 유명인을 상대로 사기를 쳐 헤드라인을 장식했다. 피해자 가운데는 2004년 7월에 70만 유로를 지불하고 '캄펜동크' 작품을 산 영화배우 스티브 마틴도 있었다. 벨트라치는 유달리 뻔뻔스러운 태도로 많은 위조꾼처럼 발각 이후에 뒤따른 유명세를 즐겼다. 독일의 『슈피겔*Der Spiegel*』은 이 모든 걸 말해주는 기사를 실었다. 제목은 '유죄 인정으로 사건을 종결한 위조범의 환한 미소'였다.[129]

본명이 볼프강 피셔*Wolfgang Fischer, 1951~*인 볼프강 벨트라치는 하인리히 캄펜동크, 막스 에른스트, 페르낭 레제 같은 20세기 대가들의 작품을 위조해 범죄 행각을 벌였다. 그는 1993년에 헬레네 벨트라치와 결혼하면서 아내의 성을 사용했다.[130] 비공식적으로는 화가 50여 명의 화풍으로 위작 수백 점을 만들었다고 주장했지만, 법정에서는 단 열네 점에 대해서만 공식적으로 책임을 인정했다. 경찰은

벨트라치가 속이려고 그린 것으로 여겨지는 화가 스물네 명의 그림 쉰여덟 점이 언제 그려졌는지를 확인해야 한다.[131] 이 위작들은 모두 매우 훌륭한 데다 꾸며낸 출처도 그럴듯했다.

이 집단은 주요 출처 한 가지를 사용해 여러 해 동안 효과를 보았다. 1920년대에 미술품을 모으기 시작한 수집가 조부모에게서 그림을 물려받았다는 것이었다. 바로 이 시점이 핵심이었는데, 만약 나치 시기에 수집한 것이라면 아무리 진짜 독일 소장품이라 해도 구매자들은 매우 신중해졌기 때문이다. 이들의 조부모 이름은 모두 진짜였지만 그 가운데 누구도 실제 수집가는 아니었다. 이들 위조단은 조부모들이 유명 수집가인 알프레트 플레히트하임Alfred Flechtheim과 거래했다고 주장했다.[132]

벨트라치의 위작 가운데 가장 성공적인 것은 막스 에른스트가 1927년에 그렸다는 〈숲La Forêt〉이다. 이 그림은 유명 미술사학자인 베르너 슈피스Werner Spies의 찬사와 함께 진작 인증을 받았다. 슈피스는 에른스트의 첫 번째 회고전(1975, 파리 그랑팔레) 큐레이터이자 화가의 친구였기 때문에 그의 말은 결정적이었다.[133] 이후 이 그림은 2004년 180만 유로에 카조-베로디에르 갤러리에 팔렸다. 얼마나 진짜 같았는지, 2006년에는 독일의 막스 에른스트 미술관에 대여 전시됐을 정도다. 이렇게 남다른 이력을 지닌 그림은 나중에 다니엘 필리파치Daniel Filipacchi라는 수집가에게 700만 달러에 팔렸다.

〈숲〉이 위작이라는 사실이 밝혀지자 슈피스는 큰 타격을 입었다. 2013년 5월, 슈피스는 막스 에른스트풍으로 그린 벨트라치의 또 다른 위작 〈지진Tremblement de Terre〉을 2004년에 잘못 인증한 죄로 프랑스 낭테르 고등법원에서 유죄를 선고받았다. 베로디에르 갤러리에서 이 그림을 구매한 수집가 루이 라이텐바흐Louis Reijtenbagh에게 줄 피해보상금으로, 슈피스와 이 그림을 산 중개상 자크 드 라 베로디에르Jacques de la Béraudière에게는 도합 65만 2,883유로의 벌금이 부

하인리히 캄펜동크, 〈동물〉, 1917년, 캔버스에 유채, 60×76.5cm.

과되었다.[134] 그 전에 라이텐바흐는 2009년 뉴욕의 소더비 경매에 그림을 매물로 내놓아 110만 달러에 팔았다. 그러나 익명의 구매자는 의심을 키우다가 진위 검증을 맡겼고 곧 그림이 위작임을 확인했다. 작품이 반품되자 라이텐바흐는 구매자에게 변상해야 했고, 민사소송으로 슈피스와 드 라 베로디에르에게 총액을 돌려받고자 한 것이다.

　슈피스는 벨트라치의 그림 일곱 점을 막스 에른스트의 진작이라고 인증한 것으로 밝혀졌다.[135] 감정가가 작품의 진위를 제대로 확인하지 못했다는 이유로 벌금형을 받는 것은 매우 드문 일이다. 이 사건은 전문가가 진작 인증을 한 작품에 대해서는 개인적으로 금전적인 책임을 져야 한다는 흥미롭고 놀라운 선례를 남겼다. 앞에서 보았듯이 감정가도 속았다고 주장할 수 있다. 실제로 대부분 그런 경우였다. 하지만 슈피스에 대한 유죄 판결은 그가 '알면서도' 틀리게

볼프강 벨트라치, 캄펜동크풍으로 그린 〈말이 있는 붉은 그림〉, 1914년으로 등재됐으나 실제 연도는 알려지지 않았다. 크리스티에 경매에 나왔다가 과학 분석으로 위작임이 드러났는데, 캄펜동크가 1914년에 구할 수 없었을 티타늄 화이트 물감이 포함돼 있었다.

확인했다고 암시하는 듯하다. 정작 슈피스는 프랑스 언론에서 "프랑스 법에서 말하는 의미의" 전문가는 아니라고 주장했고, 또한 진작인증서를 써준 적도 없다고 주장했다.[136] 미술계는 대체로 슈피스가 정말 속았다고 보고, 교묘한 사기꾼에게 속은 사실 때문에 탁월한 경력이 좌우되어서는 안 된다고 여긴다. 슈피스는 매우 공식적이고 의미가 큰 에른스트 회고전 기획자로 초빙됨으로써 면죄부를 받았다. 빈의 알베르티나 미술관이 주최한 이 전시에서는 슈피스의 75세 생일을 기념하면서 에른스트의 작품 180점이 전시되었다.[137]

위조꾼 대부분이 그렇듯 벨트라치 일당이 15년 동안 누린 성공은 오만이 부른 실수 한두 가지로 의심을 사면서 막을 내렸다. 전문가들은 '플레히트하임 소장품'에서 나왔다는 한 그림의 뒷면에서 가짜 스티커를 발견했다. 플레히트하임은 전쟁 전에 유명했던 독일인

미술품 수집가지만 결코 그림에 스티커를 붙이지 않았다고 알려졌다. 문제의 그림을 화학적으로 검증한 결과 당시에는 개발되지 않은 티타늄 화이트 물감이 섞여 있다는 것이 드러났다. 톰 키팅이라면 '시한폭탄'이라고 불렀을 것이 우연히 들어간 것이다(실제로 키팅은 의도적으로 티타늄 화이트를 사용했다). 벨트라치는 그림이 검증받을 리 없다고 믿고 물감을 사용했을 것이다. 게으른 편법이 실패를 불러온 것이다.[138] 일단 플레히트하임 컬렉션과 연관된 작품 하나가 의심을 사자 다른 의혹들이 꼬리를 물었고, 벨트라치의 음모가 드러나기 시작했다. 애초에 카조-베로디에르 갤러리가 사들인 '예거스 Jägers 소장품'으로 플레히트하임과 연관된 작품들이 줄줄이 적발되었고, 벨트라치 일당은 결국 2010년 8월 27일에 체포되었다.

법정에 나온 벨트라치는 머리와 수염을 길게 기른 인상적인 외모로, 어찌 보면 그리스도 같고 또 한편으로는 알브레히트 뒤러 같다고 생각한 미술계 사람이 한두 명이 아니었다.[139] 율리아 미샬스카Julia Mischalska는 『아트 뉴스페이퍼』에서 독일 언론이 벨트라치에게 매우 동정적인 것 같다고 지적했다. 또 『디 차이트Die Zeit』가 논평

볼프강 벨트라치. 2011년 재판에서 선고를 기다리고 있다.

을 빌려 '위작 전시를 요청'했고,『프랑크푸르터 알게마이네*Frankfurter Allgemeine*』는 벨트라치가 '역대 최고의 캄펜동크 작품을 그렸다'고 표현한 사실을 언급했다. 더욱 충격적인 것은『프랑크푸르터 알게마이네』가 '미술품 위조는 1,600만 유로를 착복하는 가장 도덕적인 방법'이라고 주장했다는 것이다(사실 쾰른 검찰은 벨트라치 일당이 팔아넘긴 열네 점의 사기 액수만 따져도 3,410만 유로에 달한다고 평가했다).[140]『슈피겔』은 이렇게 평했다.

"부정직한 은행가들에 비하면 벨트라치와 그 공모자들은 보통 사람들을 사기 친 적이 없다. 오히려 기꺼이 속기를 자처한 사람들을 상대로 사기 친 것이다."[141]

독일을 대표하는 세 신문의 태도는 당황스럽지만 한편으로는 대중과 언론이 미술품 위조꾼에게 보인 태도의 역사와 맥을 같이한다.[142] 벨트라치는 법원에서 미소를 지어 보였다. 상당한 형량을 선고받았음에도 최종적으로 승리를 거둔 셈이다. 비록 수집가들로부터 엄청난 돈을 갈취했지만 피해자가 될 만큼 돈이 많지는 않은(또는 자격이 없는) 어느 누구에게도 해를 끼치지 않은 위대한 미술가로서 세계인의 칭송을 받는 유명인이 되었기 때문이다.

미술 위조의 역사를 보면 유죄 판결을 받은 위조꾼들은 양심의 가책을 느끼지 않는다. 독일의 자유주의적인 형벌 제도 덕분에 볼프강 벨트라치 부부는 개방형 교도소 복역을 허가받아 야간과 주말에만 감옥에서 보낼 뿐, 날마다 친구의 사진 작업실에 출근해 일할 수 있었다. 벨트라치가 발각되기를 바랐다고 판단할 단서는 없다. 그렇다고 해서 그가 적발되었을 때 당황했던 것 같지도 않다. 긍정적인 홍보 효과를 생각한다면, 당황할 이유가 있겠는가?

벨트라치는 범죄를 반성할 기미가 전혀 없었고, 다른 위조꾼 대부분도 마찬가지다. 형량은 대개 징역 2~4년으로 짧고(벨트라치는 개방형 교도소에서 6년), 따라서 처벌에 대한 두려움은 그다지 강력한

억제 요인이 못 된다. 더욱이 체포되는 건 위조꾼 입장에서 다른 범죄자만큼 큰 재앙은 아니다. 결국 미술계를 상대로 승리했다는 영광스런 보너스가 종종 있기 때문이다. 벨트라치는 통상적인 범죄 억제책이 미술품 위조꾼에게는 적용되지 않는다는 사실을 보여준 사례다. 실제로 범죄를 시도하지 않을 이유가 무엇인지 묻는 위조꾼도 있을 것이다. 미술품 위조의 세계에서는 결과적인 혜택이 위험성을 능가한다. 그것도 한참이나 말이다.

크뇌들러 갤러리의 몰락

2011년 가을, 뉴욕의 명망 있는 미술관이 문을 닫았다. 남북전쟁 이전에 개관한 크뇌들러 갤러리는 맨해튼 미술 현장의 핵심 기둥 가운데 하나였으나, 위작인 줄 알면서도 작품을 거래했다는 혐의로 몰락했다. 맨해튼 지검은 크뇌들러 갤러리와 전 관장 앤 프리드먼Ann Freedman, 중개상 글라피라 로잘레스Glafira Rosales와 그 밖의 몇 사람을 상대로 다섯 건의 민사소송을 제기했다. 그러나 1년 동안 소송을 진행한 검찰은 2013년 9월, 더 많은 범죄 혐의를 적용하고 더 많은 사람을 체포할 가능성을 고려해 소송 중단을 요청했다.[143]

크뇌들러 사건은 엄청난 스캔들로 확대됐다. 1857년에 설립된 크뇌들러 갤러리는 당대의 신흥자본가들이 선택한 갤러리였고 부자들은 더 이상 유지비를 감당할 수 없는 유럽 귀족들에게서 과시적인 물품을 대거 사들였다. 모건과 록펠러, 멜론, 애스터, 포드 가문부터 프릭 가문까지 모두가 크뇌들러 갤러리를 후원했다. 이 갤러리는 미국의 미술품 소장 역사에 대단히 중요한 위상을 차지했기 때문에, 게티 아카이브는 2012년에 연구 목적으로 보존하기 위해 크뇌들러 갤러리의 아카이브 전체를 사들였다.[144] 한데 그렇게 막강한 뉴욕의

미술관이 어째서 그렇게 하루아침에 무너졌을까?

　문제는 중개상 로잘레스가 이 갤러리를 거쳐 판매하려고 수많은 작품을 가져오면서 시작되었다. 로잘레스는 위탁 판매자를 '미스터 X. 주니어'라 불렀고, 그 부모가 필리핀에 기반을 두었다는 것만 밝혔다. 프라이버시와 익명 관례는 18세기부터 미술품 거래에서 흔한 일이었기 때문에 판매자가 익명이어도 의심을 사지 않았다. 작품들은 표면상으로는 데이비드 허버트 소장품의 일부였다. 허버트의 소장품에는 드 쿠닝, 로스코, 클라인, 폴락 등 20세기 추상표현주의 거물들의 작품이 있다고 알려져 있었다. 로잘레스는 프리드먼 관장이나 뉴욕 미술계에는 알려지지 않은 중개상이었지만, 그녀의 설명에 따르면 미스터 X. 주니어의 부모는 추상표현주의 화가 알폰소 오소리오Alfonso Ossorio의 친구이고, 오소리오의 소개로 화가들에게서 직접 작품을 구입하곤 했다. 소장자인 데이비드 허버트는 1950년대에 갤러리를 소유한 롱아일랜드 미술계 일원이었다. 로잘레스는 허버트와 미스터 X. 시니어가 로맨틱한 관계였지만 그에겐 아내와 아이들

막강한 위세로 한때를 풍미한 크뇌들러 갤러리의 입구, 뉴욕.

이 있었기 때문에 모든 것을 비밀에 부쳐야 했다는 이야기도 전했다. 데이비드 헤버트는 1995년에 세상을 떠났다.

로잘레스가 처음 가져온 물건, 종이에 그린 로스코의 작품은 진짜로 보였고 외부의 로스코 전문가들에게 감정을 의뢰해 진작임을 확인받았다는 것이 프리드먼 관장의 주장이었다. 로잘레스는 한 번에 하나씩 나머지 작품을 가져왔고, 작품마다 미스터 X를 대신해 받을 금액을 협의했다. 첫 번째 큰 거래는 2001년에 골드만삭스 회장인 잭 레비Jack Levy가 잭슨 폴락의 작품(로잘레스가 위탁할 폴락의 네 작품 중 하나)을 200만 달러에 구입한 것이었다. 크뇌들러 갤러리 관장 프리드먼은 레비에게 〈무제 1949〉에 대해 "아직 출처가 완전히 확인되지 않았으며 (…)소유주의 정체가 알려지지 않았다"고 일러주었다.[145] 레비는 국제미술연구재단IFAR에 작품 검토를 요청했다. IFAR은 폴락의 작품인지 확신할 수 없었고, 오소리오가 미스터 X. 주니어의 부모를 폴락에게 소개했다는 이야기 역시 확인하지 못했다. 오소리오는 이미 사망했지만 그의 평생 파트너였던 테드 드래곤Ted Dragon은 오소리오가 한 번도 미스터 X를 언급한 적이 없을뿐더러, 그런 일을 자기에게 비밀로 하지도 않았을 거라고 주장했다. 더욱이 IFAR 연구원들은 〈무제 1949〉가 존재했다는 증거도 찾아내지 못했다. 레비는 2003년에 이 그림을 갤러리에 반납하고 환불받았다. 결국 레비와 갤러리 모두 이 사건에 대해서는 공개하지 않는 쪽을 택했다.

대혼란을 알린 첫 번째 경고음은 2011년 11월 29일에 울렸다. 백만장자 헤지펀드 사업가 피에르 라그랑주Pierre Lagrange는 2007년 크뇌들러 갤러리에서 170만 달러에 구입한 잭슨 폴락의 작품 〈무제 1950〉(로잘레스가 미스터 X 대신 위탁한)를 팔기로 했다. 그는 과학 검증을 의뢰했고 그 결과 1970년대까지 구할 수 없었던 노란색 페인트가 사용되었다는 사실이 밝혀졌다. 그림은 1950년에 완성된 것이

라고 되어 있었고 폴락이 사망한 건 1956년이었다.

라그랑주는 크뇌들러 갤러리에 최후통첩을 보냈다. 이틀 내로 배상하지 않으면 소송하겠다는 것이었다. 크뇌들러 갤러리는 싸우는 대신 폐업함으로써 미술계를 놀래켰다. 이들에게는 더 이상 배상할 돈이 없었고, 기나긴 법적 싸움을 벌일 재원도 없었다.[146]

재판이 이어지면서 이른바 '데이비드 허버트 소장품 목록' 가운데 로잘레스가 판매를 위탁하고 프리드먼이 취급한 그림 스무 점이 도합 수천만 달러에 판매되었다는 사실이 밝혀졌다. 과학 검증 결과를 기다리는 중에도 프리드먼은 계속해서 그림들이 진품이라고 주장했다.

"그 작품들은 별 다섯 개짜리 등급이다. 어쩌면 몇 작품은 별 네 개일 수 있지만 대부분은 별 다섯 개짜리이며, 그렇기 때문에 큰 관심이 쏟아지는 것이다."

정작 프리드먼의 역할은 불분명한 채로 남았다. 크뇌들러 갤러

논란이 된 로버트 마더웰의 〈비가Elegy〉 뒷면. 디덜러스 재단의 위작 확인 도장이 찍혀 있다.

2013년, 글라피라 로잘레스(가운데). 위작 여섯 점 판매를 인정한 뒤
변호사들과 함께 법정을 나서고 있다.

리의 관장이던 프리드먼은 그림들이 위작이란 걸 알았을까, 아니면
속은 것일까? 어찌 되었건 그녀의 명성은 너덜너덜해졌다.

　로잘레스는 돈세탁과 탈세 혐의에 무죄를 주장했지만, 결국
8,100만 달러에 이르는 배상금을 빚지고 징역 99년 형을 선고받을
위기에 처했다.[147] 법정에서 로잘레스는 로버트 마더웰, 잭슨 폴락,
마크 로스코, 그리고 그 밖의 작가의 작품이라고 홍보한 그림들이
사실은 '퀸스에 사는 개인이 그린 위작'이었다고 자백했다. 그 화가
는 1981년에 미술을 공부하러 미국에 건너온 칠십 대 중국 이민자
페이-셴 치안Pei-Shen Qian으로 여겨지고 있다. 로잘레스는 당시 연인
이자 이후 남편이 된 호세 카를로스 베르간티노스Jose Carlos Bergantinos
와 함께 이 중국인을 발굴한 뒤 고용해 진작으로 팔아넘길 위작을
그리게 했다. 로잘레스는 크뇌들러 갤러리를 통해 최소 마흔 점을

2012년, 크뇌들러 갤러리 전 관장 앤 프리드먼.

팔았고, 맨해튼의 또 다른 중개상 줄리언 바이스만Julian Weissman을 통해 나머지 작품 스물세 점을 팔았다. 바이스만의 개입은 유명한 크뇌들러 사건보다 덜 주목받았다. 로잘레스는 3,320만 달러를 벌었고, 갤러리들은 4,700만 달러가 넘는 돈을 벌어들였다. 반면에 그림을 그린 치안은 한 점에 겨우 수천 달러를 받았을 뿐이다.

재판이 아직 계속되던 중에도 연방검찰은 새로 들어온 고소들을 토대로 또 다른 기소를 준비했다. 그중 한 건은 윌렘 드 쿠닝의 위작 회화를 400만 달러에 사들인 피해자이자 사업가 존 하워드 John Howard가 제기한 것이었다.[148] 또 한 건은 화가 로버트 마더웰이 설립한 디덜러스 재단이 크뇌들러 갤러리를 상대로 제기한 민사소송이었는데, 프리드먼 관장이 마더웰의 위작을 팔았다고 고소한 사건이었다.

재판 도중 로잘레스의 동거인인 베르간티노스가 미술품 사기 전과자라는 사실이 밝혀졌지만 프리드먼은 몰랐다고 주장했다. 그러나 인터넷 검색 한 번이면 알아낼 수 있는 정보였다. '허버트 소장품' 판매액은 모두 합쳐 8천만 달러가 넘었다. 재판 결과가 어떻게 나오든, 한때 어퍼이스트사이드 맨해튼에서 200년 역사를 자랑하던 막강한 미술 기관의 위신은 땅에 떨어졌고 문은 굳게 닫혀버렸다. 크뇌들러 갤러리는 명망 있는 갤러리도 한순간에 무너질 수 있다는 것을 보여주는 예로 남았다.

기회주의

OPPORTUNISM

위조꾼들은 사람들의 부추김 속에 재능을 범죄에 활용했다.
심지어 일부 위조꾼은 기회주의적인 사기꾼에 넘어가 타락한,
상대적으로 결백한 화가로 보이기도 한다. 진짜 사기를 친 건 사기꾼이고
위조꾼은 그저 다른 화가의 화풍으로 그리기만 했을 뿐이라는 듯 말이다.
실제로 위작을 속여 파는 건 대부분 사기술이 좌우한다.
그럴듯한 배경 이야기 없이 진공상태에서 위작을 내보일 경우
냉철한 전문가를 속여넘길 만한 작품은 거의 없기 때문이다.
위조꾼들은 좀처럼 사람들 앞에 나서는 법이 없다.
인증을 받고 판매하기 위해 위작을 가져가는 사람에겐 다른 기술이 필요하다.
훌륭한 연기력, 냉정한 태도, 어쩌면 전문가라는 사람들을 마주할 때 필요한
굉장한 뻔뻔함과 이를 유지하는 약간의 소시오패스 기질까지 말이다.
이번에는 교활한 기회주의자에게 말려들어 오랫동안 위조에 몸담은,
그리고 결국 그 기회주의자에게 이용당한 위조꾼들을 살펴본다.

알체오 도세나 _
중세미술 조각가

전쟁은 다른 어떤 사건보다도 미술품을 크게 이동시킨다. 미술품은 약탈당하기도 하고 피란 등 곤란한 처지에 현금을 마련하기 위해 팔리기도 한다. 유대인들은 제2차 세계대전 때 나치에게서 도망치려고 미술품을 팔았고, 중부 유럽 유대인들은 소장품 전체를 포기하고 떠나기도 했다. 또 나치는 아리안계 독일 시민의 미술품 수천 점을 징발했다. 보상은 전혀 없었으며 미술품은 전쟁 자금을 대기 위해 팔려나갔다. 나폴레옹의 미술품 약탈은 가장 중요한 요인, 즉 조직화된 군대가 미술품을 약탈한 대표적인 경우인데, 제도적인 약탈은 물론 개인적인 약탈까지 전례 없는 규모로 벌어졌다. 나폴레옹의 미술품 약탈 부대 장교였던 '시민 비카르Citizen Wicar'가 혼자서 훔친 판화와 드로잉만 해도 얼마나 많았는지, 그는 살아생전에 대부분 팔고도 훔친 작품 1,400여 점을 고향 릴에 기증하고 죽었다고 한다.[149]

미술품 대이동의 물결은 제1차 세계대전 전후에도 찾아왔고, 이탈리아의 위조 대가 알체오 도세나Alceo Dossena, 1878~1937는 그 상황을 십분 활용했다. 그러나 결국에는 그도 상황에 이용당했다.

1918년 파리 시장에 중세와 르네상스 것으로 보이는 미술품들이 등장했다. 훗날 도세나의 것으로 밝혀질 중요한 작품들이었다. 작품 하나하나가 매우 훌륭해서 미술계는 한때 부유했다가 몰락해 귀중한 가보를 팔 처지에 놓인 어느 귀족의 광범위한 소장품목일 거라고 추론했다. 그럴 수 있음직한, 합리적인 판단이었다. 이 작품들이 로마에서 선적되었으므로 일부 전문가는 심지어 바티칸이 방대한 소장품 일부를 매각해 돈을 마련하려는 게 아닐까 추정하기까지 했다.[150]

미술품 거래에서 작품의 소유주와 기원은 경매 회사인 소더비와

크리스티가 설립(각각 1744년과 1766년)된 이후 비밀로 유지됐다. 신분을 상징하던 값진 물건들을 내놓은 귀족 가문 입장에서는 궁핍한 처지가 알려지는 것이 싫었기 때문이다. 미술품 경매 회사가 등장하면서 위조 사건도 함께 나타나기 시작했다. 1797년, 영국의 미술품 중개상 젠드와인Jendwine은 '클로드 로렌과 테니르스 위작 그림을 구매해 입은 손해를 배상받기 위해' 또 다른 중개상 슬레이드Slade를 고소했다.[151] 이 사건은 미술품 위조와 관련해 영국 법정에 제기된 첫 소송 사례로 알려졌는데, 소더비와 크리스티 재단이 국제적인 미술품 재판매 사업을 본격적으로 시작한 지 불과 한 세대 만에 벌어진 일이었다.[152] 오늘날까지도 만약 관련자가 익명으로 남기를 원할 경우, 경매소나 갤러리에 판매자와 구매자를 밝히게끔 강제하는 데는 넘어야 할 법적 제약이 많다. 이런 침묵이 곧 범죄에 이상적인 조건이 된다는 사실을 도세나도 잘 알고 있었다.

　　도세나는 로마의 티베르 강변, 산탄젤로 성의 지척에 있는 작은 작업실에서 가짜 조각품 수십 점을 제작했다. 도세나가 로마에 도착한 것은 군인 신분이던 1916년 크리스마스 이브 휴가 때였다. 가족을 먹여살릴 돈은 빠듯했지만 그에겐 조각가로서 남다른 재능과 교활한 계획이 있었다. 그의 군용외투 안에는 신문지로 싼 무언가가 있었다. 직접 나무에 부조한 성모상이었다. 고단했던 도세나는 마리오 데 피오리 거리에 있는 유명한 프라스카티 와인 가게에 들러 키안티 한 병을 마셨다. 그러던 중에 가게 주인이 신문지에 싼 게 뭐냐고 물었고, 도세나는 물건을 펼쳐 보여주었다. 호기심이 일었지만 종교 물품을 살 생각은 없었던 가게 주인은 길 건너편에서 금세공 공방을 운영하는 친구 알프레도 파솔리Alfredo Fasoli를 불러들였다. 파솔리는 보자마자 훌륭한 작품이란 생각에 도세나에게 어디서 난 것인지 물었다. 도세나는 친구를 대신해 팔러 왔다고 답했다. 그러나 파솔리는 도세나가 어느 작은 교회에서 슬쩍했거나 또는 힘든 시절

에 흔히 벌어지는 이런저런 도둑질에서 나왔을 거라고 여겼다. 세계 대전의 와중에 윤리는 곧잘 무시됐다. 파솔리는 이 조각품을 100리라에 샀다. 가난에 쪼들리던 도세나에게는 엄청난 금액이었다. 갑자기 얼굴이 달아오른 도세나는 눈 내리는 크리스마스 밤거리로 사라져버렸다.

파솔리는 괜찮은 물건을 싸게 샀다고 좋아하며 작품을 공방으로 가져갔다. 요모조모 살펴보던 그는 굉장한 솜씨이긴 하지만 그리 오래된 물건은 아니라는 사실을 깨달았다. 오래된 것처럼 보이게끔 만들었을 뿐 최근 작품이었다. 그러나 파솔리는 화를 내는 대신 기회라고 생각했다. 그는 도세나를 추적해서는 동업을 제안했다. 도세나가 '골동품' 조각을 하면 파솔리가 '옛날 냄새'를 입혀 팔겠다는 것이었다.

제1차 세계대전이 끝난 뒤 도세나는 로마에 자리를 잡고 파솔리와 함께 일했다. 그의 공방은 결코 비밀스럽지 않았다. 로마에는 지금도 작은 공방에서 일하며 골동품을 복원하는 공예가들이 꽤 있다. 도세나의 공방도 전혀 달라 보이지 않았을 것이다. 전쟁이 끝나고 그가 첫 번째로 제작한 중세풍 조각상은 파솔리가 3천 리라에 팔았다. 이탈리아의 가파른 인플레이션 때문에 그중 2천 리라는 금으로 대신했다. 파솔리는 도세나에게 값을 말하지 않은 채 수고비로 200리라를 주었다. 도세나에게는 꽤 큰돈이었다.

도세나가 활동하는 동안 가장 높은 가격에 팔린 것은 〈사벨리가의 무덤〉이라는 작품이었다. 쇠락한 어느 교회의 귀족 사벨리 가문 묘지에서 발견되었다는 고딕 성물 조각품이었다. 어느 학자는 미노 다 피에솔레Mino da Fiesole라는 미술가가 서명한 영수증을 발견했는데, 거기엔 사벨리 가문이 가족 묘지를 장식해준 미술가에게 지급한 내역이 적혀 있었다. 설사 〈사벨리가의 무덤〉 진위에 일말의 의혹이 있었다 해도 이 출처 조각으로 모든 의혹이 씻겼고 지금껏 알려지지

알체오 도세나, 15세기 이탈리아의 미노 다 피에솔레 작품으로 여겨지던
〈사벨리가의 무덤〉, 1920년대, 대리석, 높이 180cm, 보스턴 미술관.

않은 미술품의 존재가 확인된 듯했다. 당시 누구도 이 서류가 위조
되었을 거라고는 생각지 못했다. 〈사벨리가의 무덤〉는 결국 600만
리라에 팔렸고, 나중에는 보스턴 미술관이 10만 달러에 사들였다.
200리라가 큰돈이라고 생각한 도세나는 수고비로 2만 5,000리라
를 받고서 하늘에서 만나가 쏟아졌다고 생각했을 것이다.

 1918년 이후 시장에 나와 높은 가격에 팔린 도세나의 작품 가운
데 주목할 만한 것들을 살펴보자. 조각품으로는 알려진 바가 없던
화가 시모네 마르티니Simone Martini의 조각 한 점, 뉴욕 메트로폴리탄
미술관이 구입한 〈그리스 여신〉, 피사노 가문의 것으로 여겨 클리블
랜드 미술관이 구입한 〈성모자〉, 부조 작품 〈성 안토니우스와 동정
녀〉, 〈성모자〉, 아르카익기 그리스 조각품 〈아테나〉(167.6센티미터
등신대)와 〈아티카 전사〉, 그리고 여러 고딕 부조와 르네상스 테라코

타 등이다. 도세나는 약간 탈색된 녹청빛 반죽을 개발했고, 덕택에 그의 조각품은 실제보다 더 오래된 것으로 보였다. 그는 반죽 비법을 공개하지 않았다. 알려진 것이라곤 도세나가 로마에 있는 공방에서 바닥을 파 시멘트를 바른 구덩이에 혼합물을 넣고, 자기가 만든 '아르카익기 조각품'을 윈치로 내려 여기에 여러 번 담갔다는 것뿐이다.

1928년에 도세나의 아내가 세상을 떴다. 이때서야 그는 자기 위조품이 엄청난 가격에 팔리고 있고 돌아온 건 턱없이 적은 돈이라는 사실을 알고 경악하고 있었다. 그는 파솔리 외에도 다른 중개상들과 일했는데, 이번엔 〈성모자〉 부조를 300만 리라에 팔아 그에게 5만 리라를 준 로마의 중개상에게 접근했다. 도세나가 아내의 장례식을 치를 돈이 필요하다고 하자 선불을 주겠다는 대답이 돌아왔다. 하지만 다음에 팔 물건을 먼저 보여줘야 한다는 조건이었다. 도세나는

알체오 도세나,
〈성모자〉, 1929년경,
테라코타, 158×33cm,
빅토리아 앨버트 박물관, 런던.

화가 났고 이용당했다는 느낌이 들었다. 그는 새 작품을 만드는 대신 변호사를 찾아가겠다는 놀라운 결심을 했다. 변호사는 사건을 다루는 방법을 알고 있었다. 도세나는 한 번도 거짓으로 조각품을 판 적이 없었다. 그는 그저 골동품 같은 조각품을 만들었을 뿐이고 부도덕한 중개상들이 그걸 사 진짜라며 내다 판 것이다. 도세나는 위조를 자백했고 주요 중개상 둘, 즉 알프레도 파솔리와 로마노 팔라치Romano Palazzi를 사기죄로 고소했다. 이 일로 도세나의 삶이 다른 위조꾼보다 더 많이 알려졌다.

처음에 전문가들은 도세나의 작품들이 진짜가 아니라는 걸 믿으려 하지 않았다. 〈아테나〉가 진품이라고 인정한 파리의 중개상 야콥 히르시Jacob Hirsch는 도세나가 거짓말을 한다고 믿고 그를 직접 만나기 위해 로마로 찾아왔다. 도세나는 〈아테나〉를 만들었다는 걸 증명하기 위해 석상이 더 그럴듯하게 보이도록 조각상에서 일부러 부러뜨린 돌 손가락을 내밀었다. 손가락은 조각상의 빈자리에 완벽하게 들어맞았다.

히르시는 자기뿐만 아니라 명망 있는 전문가들의 명성이 위태롭다는 사실을 깨달았다. 그는 이 이름 없는 위조꾼이 만들었노라고 주장하는 작품을 진작이라 인증한 전문가들을 모아 모든 작품이 진작이라고 주장함으로써, 힘과 목소리로 위조꾼을 제압하려 했다. 그들은 한낱 위조꾼이 그렇게 폭넓은 시기의 다양한 조각 양식으로, 그렇게 성공적인 작품을 만들어냈다고 인정할 수 없었다. 그러나 이들이 전열을 정비하는 동안 이번에는 나머지 전문가들이 위작이라는 단서를 알아보고 지적하기 시작했다. 전문가들은 서로 상대방의 명성을 무너뜨리기 위해 공격해댔다.

일부 전문가는 도세나를 '복제 미술가'라 부르면서 그의 능력을 합리화하려 애썼지만, 어느 누구도 그가 참고한 원작을 찾아내지 못했다. 도세나가 위작을 다량 만든 시기는 가짜를 진짜로 속여넘기기

알체오 도세나, 〈성모의 머리〉,
1920년대, 대리석, 35.6×24.4cm,
메트로폴리탄 미술관, 뉴욕.

위해 출처나 과학 검증이 꼭 필요하던 때가 아니었다. 그저 개인적
인 견해 하나로, 감정 하나로 판단하는 전문가들을 속일 만한 기술
이면 충분했다.

　베를린의 한 조각가가 도세나의 공방을 방문했다. 베를린 고미
술관에 '아르카익기 그리스' 조각품으로 소장된 도세나의 〈옥좌의
여신〉에 속아넘어간 이였다. 도세나는 그를 반갑게 맞았고 공방에
남은 조각품들을 보여주었다. 고딕 양식 작품부터 초기 르네상스,
성기 르네상스와 고대 아르카익기까지 실로 다양한 작품이 있었다.
조각가는 도세나가 어느 위조단의 우두머리가 분명하며, 여러 제자
가 도세나의 감독 하에 서로 다른 시기를 전문으로 위작을 만든다고
결론지었다.[153] 한 사람이 이토록 다양하게 만들 수 있다고는 상상할
수 없었던 것이다.

　오래전부터 이탈리아에 '위조화파'들이 존재한다고 생각되었고

실제로 존재하기도 했다. 이칠리오 페데리코 조니는 시에나 위조파 일원이었지만 이탈리아의 위조화파 현상은 생각만큼 널리 퍼지지는 않았다. 도세나가 특정 위조파에 연루되었던 같지도 않다. 그는 어쩌다 보니 자기만의 독창적인 작품 대신 위작을 만들게 된 재능 있는 미술가였을 뿐이다.

도세나의 소송에 맞서 파솔리는 도세나를 무솔리니 파시즘 체제의 적으로 고발했다. 완전히 허위 고발이었지만 파솔리가 할 수 있는 몇 안 되는 것 중 하나가 도세나의 정당한 비난을 약화시키는 것이었다. 고발은 기각되었지만 도세나는 원하던 금전적 보상을 받아내지 못했다.[154]

중개상들을 고소하자 도세나의 수입원은 사라졌다. 이탈리아 정부는 1933년에 그의 공방에 남은 작품 서른아홉 점을 경매에 붙였다. 그리고 도세나는 1937년에 극빈자로 세상을 떴다. 그는 "나는 우리 시대에 태어났지만 나의 영혼, 취향, 시각은 다른 시대의 것이었다"고 말했다.[155] 어쩌면 이는 이용할 만큼 이용하고 또 이용당할 만큼 이용당한 탁월한 위조꾼의 불행한 결말을 설명하는지도 모른다.

도세나 이야기는 한 작품이 우연히 귀한 진품으로 여겨지면서 시작되는 많은 위조꾼의 기원과 비슷하다.[156] 미술품 거래가 쉽게 뚫리는 요새 같다는 걸 깨달은 미술가들은 더 대담하고 더 정교한 계획을 시도했고, 이런 계획은 본격 사기꾼의 길로 이들을 인도했다. 이런 과정은 1982년 제임스 Q. 윌슨James Q. Wilson과 조지 켈링George Kelling이 처음 제시한 '깨진 유리창 이론'[157]을 연상시킨다. 무법 상태로 보이는 사회나 공동체는 머지않아 실제로 무법 상태가 된다는 것이다. 이 이론을 설명하는 기본 상징은 유리창이 깨진 우범지역 건물이다. 어수선해 보이는 외관 때문에 이런 곳에서는 무질서가 정상이 되고 통제되지 않을 거라는 인식이 확대된다. 그리고 끓는 가마솥처럼 점점 더 심각한 무질서와 범죄를 부추기게 된다. 이 이론은

낙서와 사소한 파괴를 일삼던 개인이 점점 심각한 범죄로 수위를 높여가는 현상에도 적용되었다.

'깨진 유리창 이론'의 개인적인 측면과 영역적 측면 모두 위조에 적용된다. 위조꾼은 미술계라는 곳이 사소한 범죄와 불법 행위(현금 거래를 통한 돈세탁, 이익을 노린 고의적인 작가 확인 오류, 불법 발굴품이나 밀수 골동품 구입)가 비교적 흔하고 처벌도 없이 넘어가는 경우가 많다는 걸 알아차린다. 따라서 미술계는 범죄 활동에 맞춤한 환경이 되고 만다. 알체오 도세나와 존 마이엇 같은 위조꾼은 작은 성공 하나로 시작했다가 그 성공에 고무돼 범죄 행위를 키운 경우였다.

가장 파괴적인 출처의 함정 ―
존 마이엇과 존 드루

계획을 구상한 건 존 드루였다. 생활고에 시달리던 화가 존 마이엇을 위조꾼으로 채용해 출처의 함정을 변형한, 그러나 슬프게도 다른 유형의 함정보다 훨씬 더 파괴적인 방법이었다.[158]

존 마이엇은 1945년 농부의 아들로 태어나 미술을 공부했고, 주로 20세기 초 유명 화가들의 화풍을 모방하는 재능을 키웠다. 그러나 화가 활동은 시작조차 해보지 못하고 교사가 되었다. 1985년에 아내와 결별한 마이엇은 어린 자녀들과 시간을 보내기 위해 교사를 그만두었고, 유명 화가들의 화풍을 흉내 내는 재능으로 돈을 벌 방법을 고민했다. 그는 『프라이빗 아이 *Private Eye*』 잡지에 광고를 냈다.

"진정한 가짜: 19세기와 20세기 회화, 150파운드부터."

마이엇은 주문받은 모사화에 자기 이름을 서명하곤 했다. 범죄 의도는 전혀 없었고, 존 드루란 남자에게 판 몇 점을 비롯해 10여 점의 그림을 팔았을 뿐이다. 마이엇은 여전히 입에 풀칠하기도 빠듯했다.

어느 날 드루가 마이엇에게 접촉해왔다. 마이엇의 '진정한 가짜' 중 하나를 프랑스 큐비즘 화가 알베르 글레주Albert Gleizes의 작품이라 믿은 크리스티 경매소가 위탁 판매를 받아주었다는 것이다. 이 그림은 진작으로 팔려 150파운드에 그림을 산 드루에게 무려 2만 5,000파운드라는 순이익을 안겨주었다. 드루는 마이엇에게 같이 일하자고 제안했고, 범죄는 생각해본 적도 없던 마이엇은 결국 유혹에 넘어갔다.

벤 니콜슨, 〈1955(정물: 산화철)〉, 1955년, 캔버스에 유채와 연필, 57.1×45.4cm.

존 마이엇, 벤 니콜슨의 화풍으로 그린 〈수탉〉.

마이엇은 규칙적인 일정표에 따라 위작을 그리면서 런던의 드루에게 그림을 배달하기 시작했다. 그는 샤갈부터 르코르뷔지에, 자코메티, 마티스, 벤 니콜슨, 장 뒤뷔페를 비롯해 인상적인 20세기 초 화가들을 흉내 냈다. 마이엇이 몇 년 동안 그린 위작은 총 200점이 넘을 것으로 경찰은 추산했다. 이 숫자는 몇몇 위조꾼이 주장하는

자택 책상 앞에 앉은 존 드루, 2000년.

엄청난 수에 비하면 적어 보일 수 있지만, 체포된 뒤 자기 생산량을 과장하고 싶은 위조꾼의 입에서 나온 게 아니라 경찰에게서 나온 것이다. 경찰은 이 위조 계획에서 마이엇이 드루에게 받은 몫은 27만 5,000파운드라고 믿고 있다.

한편 드루는 화풍의 유사성만 가지고는 새로 발견된 작품이 위대한 대가의 것이라고 미술계를 납득시킬 수 없다는 걸 깨달았다. 그는 출처야말로 성공적인 위조의 열쇠임을 이해했다. 마이엇은 원작이 유화일 때는 에멀션 물감과 수용성 윤활제인 K-Y 젤리를 사용해 그렸다고 주장한다. 전문가라면 에멀션 물감과 유화물감의 차이를 알 테지만, 마이엇은 위작을 그리면서 과학적 분석까지 통과하도록 크게 공을 들이지는 않았다. 그러나 드루가 제시한 출처는 위작들이 면밀한 검토 대상이 되지 않을 만큼 충분히 설득력이 있었다.

드루는 지능적인 위조꾼은 기존 작품을 베끼지 않으며, 그보다는 진짜 같은 화풍으로 새 작품을 만들어낸다는 것, 그리고 무엇보

다도 사라진 진작으로 여기게 만들 설득력 있는 이야기가 필요하다는 것을 간파할 만큼 영리했다. 드루는 출처를 날조하기 시작했다. 부정직한 미술품을 그럴듯하게 뒷받침할 역사적 기록물을 위조한 것이다. 그는 편지와 영수증을 위조했고, 더는 존재하지 않는 갤러리와 미술관, 또는 이미 세상을 뜬 개인에게서 나온 것으로 꾸며 사실 확인이 불가능한 물품 목록 등을 만들어냈다. 그런 다음 이 가짜 출처를 실제 문서들에 끼워넣었다.

경매 회사는 위탁 판매할 작품을 받으면 작가로 추정되는 미술가의 전작 목록에 이 작품이 등장한 적 있는지 알아보기 위해 기록물을 확인한다. 심지어 출처가 별로 없거나 전혀 없는 경우에도 서적과 문서를 뒤진다. 배경 이야기가 많으면 많을수록 작품 가격은 높아진다.

출처를 많이 갖춘 미술품일수록 경매에서 잘 팔리는 데에는 두 가지 이유가 있다. 첫째, 출처는 물건의 합법성, 즉 이 작품이 진작이고 도난 물품이 아니라는 두 가지 단서를 잠재적 구매자에게 확신시킨다. 둘째, 미술품에 얽힌 이야기는 작품이 지닌 매력이 된다. 가능한 한 멀리까지 거슬러 올라가는 소유권의 역사는 한 작품의 미학적 매력을 넘어서 그 작품에 역사적, 문화적 의미를 부여한다. 그렇기 때문에 갤러리와 경매 회사는 가능한 한 출처에 대한 단서를 많이 확보하려 한다. 설득력 있는 출처가 곧 성공적인 위조의 진정한 열쇠가 되는 것이다.

마이엇의 위작을 본 조사원들은 당황했다. 눈앞에 진짜 샤갈이나 자코메티의 작품처럼 보이는 것이 있었지만, 전작 목록에는 문제의 작품이 언급되지 않았다. 다음 단계로 이들은 문서보관소에 가서 혹시라도 과거 조사원이 놓친 무언가가 있는지를 찾았다. 하지만 이들이 찾아낸 건 조사원으로 가장한 존 드루가 바로 그 보관소에 몰래 반입해 끼워넣은 위조 문서였을 것이다.

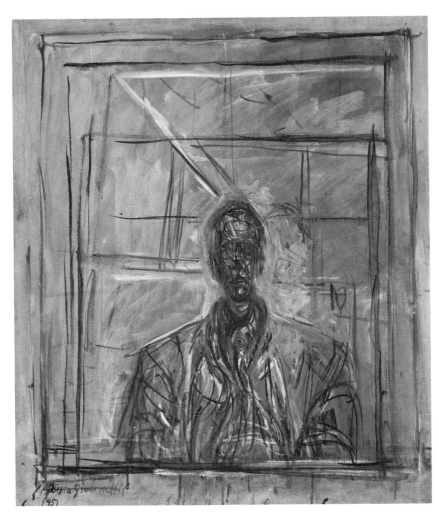

알베르토 자코메티, 〈남자의 머리〉, 1951년, 캔버스에 유채, 73.3×60.3cm.

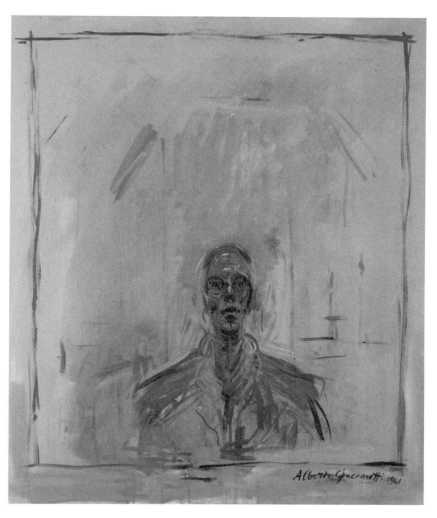

존 마이엇, 자코메티풍으로 그린 〈사뮈엘 베케트의 초상, 1961〉, 1961년으로 기재,
캔버스에 유채. 다른 화가의 화풍을 본떠 마이엇의 이름으로 팔린 '진정한 가짜' 중 하나.

조사원들에게 새로운 출처 발견은 두 가지 성공을 뜻한다. 작품이 진짜임을 '입증'해줄 새 출처를 역사적인 문서보관소에서 발견했다는 것, 아울러 예전에는 간과됐지만 앞으로 연구에 유용할 기록을 찾아냈다는 의미다. 그런 발견은 곧 경력이 되기도 한다. 마이엇의 위작은 그렇게 드루가 꾸민 출처의 함정 덕에 진작으로 인정되어 팔리곤 했다.

드루는 런던의 빅토리아 앨버트 미술관, 테이트 갤러리, 현대미술관을 비롯해 수많은 문서보관소를 뚫었다. 분명 아직 우리가 모르는 곳이 더 있을 것이다. 빅토리아 앨버트 미술관은 앞으로 학자들이 실제 기록에 의문을 갖지 않도록 가짜 자료를 삭제하기 위해, 드루가 손댔을 수 있는 모든 기록 문서를 철저하게 조사해야만 했다.[159] 물론 여기서 문제는 문서가 진본이라 해도 일단 허위 증거가 주입되었다면 오염된 문서라는 것이다. 그렇게 되면 문서 보관서의 모든 기록이 가짜일 가능성을 열어두고 문제 삼아야 한다. 출처의 함정이 심각하게 파괴적인 이유는 학문이 시작되는 토대 자체에 대해 신뢰를 무너뜨리기 때문이다.

드루는 비정하게도 친구와 동료 들을 동원해 마이엇이 그린 그림의 소유주 행세를 하게 했다. 한편 이미 세상을 뜬 화가들의 가족과 서신왕래를 하면서 이들과 아무 관계도 없는 작품이 진작이라고 인정하도록 속였다. 그리고 어느 정도 안면이 있던 클라이브 벨먼Clive Bellman을 꼬드겨 수많은 위작 판매를 돕게 했는데, 벨먼에게는 그것들이 진작이고 작품들을 팔면 홀로코스트와 관계된 중요한 기록물을 구하는 데 도움이 될 거라고 말했다. 또 오랜 친구인 대니얼 스토크스Daniel Stokes에게는 벤 니콜슨 위작 회화를 팔면 어려움에 처한 한 가족이 도움이 받게 된다면서 그림의 주인 행세를 하도록 압력을 넣었다. 그는 거의 소시오패스에 가까웠고 잔인할 만큼 영악했다.

1995년 9월 런던 경찰국은 마이엇을 체포했다. 경찰은 한동안

마이엇을 추적했고, 드루가 계획의 배후에 있는 주범이라는 것 또한 알고 있었다. 드루에게 퇴짜 맞은 전 여자친구 뱃-시바 구드스미드 Bat-Sheva Goudsmid가 경찰과 테이트 갤러리 측에 드루의 소행을 일러준 것이다. 마이엇은 곧바로 자백했고 형사들이 드루를 잡도록 돕겠다고 나섰다. 드루와 마이엇은 개인적인 이유로 사이가 틀어져 있었다. 드루는 미덥지 못했을 뿐 아니라 위험한 사람이었다. 마이엇은 위조 방법을 자세히 설명했고, 흉내 낸 화가들과 똑같은 매체는 아예 사용하지도 않았으며, 전문가라면 틀림없이 차이를 알아볼 거라고 지적했다. 나아가 그는 런던 경찰국의 나머지 미술 위조 사건 수사를 돕겠다고 자원해 지금까지도 수사를 돕고 있다.

1996년 4월 16일, 경찰은 런던 외곽 라이게이트에 있는 존 드루의 집에서 드루를 체포했다. 경찰은 드루가 가짜 출처를 만들 때 사용한 도구와 진작인증서, 문서보관소에 끼워넣은 가짜 역사 문서 등의 증거물을 발견했다. 재판에서 마이엇은 사기 공모죄로 징역 1년을 선고받았고 모범적인 태도로 4개월 후 석방되었다. 드루는 징역

공방에서 작업하는 존 마이엇, 2011년.

6년을 선고받고 2년을 복역했다.

드루가 일반의 관심에서 멀어진 데 반해 존 마이엇의 경력은 이제 시작이었다. 그동안 체포된 여러 위조꾼이 그랬듯, 마이엇은 체포된 이후에 돈과 명성을 누렸다. 그의 작품은 이제 유명해진 '진정한 가짜'와 함께 본명이 적혀 무려 수십, 수백만 달러에 팔린다. 2007년에는 그의 인생 이야기가 다큐멘터리로 만들어졌고, 예전에 톰 키팅이 그랬던 것처럼 현재 스카이 아츠 채널에서 텔레비전 방송까지 하고 있다. 마이엇은《액자 속 명성Fame in the Frame》에서는 유명한 화가들의 화풍으로 유명인의 초상화를 그려 보였고,《새로운 거장들Virgin Virtuosos》에서는 카메라 앞에서 명작 회화들을 재현했다.

엘리 서카이와 모작 음모

사람들은 위조라고 하면 흔히 기존 미술품을 따라 그린 것을 생각한다. 그러나 앞에서 본 것처럼 범죄자 입장에서는 '사라진' 미술품, 또는 알려진 화가의 화풍을 차용해 진작으로 여겨질 만한 미술품을 새로 그리는 것이 더 현명하다. 원작을 모사했을 때의 문제점은 만일 그 원작이 아직 존재할 경우 모작이라는 사실이 쉽게 드러난다는 것이다. 그래도 사람들은 아랑곳없이 모작을 시도한다. 1911년 루브르의〈모나리자〉도난 사건을 생각해보자. 아르헨티나의 범죄자 에두아르도 데 발피에르노가 순진한 수집가 여섯 명에게 위작 여섯 점을 팔기 위해 명작 절도를 의뢰했다는 이야기를 했다. 이 수집가들은 저마다 도난당한 원작이 자기에게 있다고 믿겠지만, 이들 누구도 광고하지 못할 테니 진실은 아무도 모를 것이다.[160]

〈모나리자〉가 실제로 도난당했다는 사실을 접어두면 나머지 이야기는 완전히 날조된 것이다. 그럼에도 근거 없는 이야기가 끊임없

이 나도는 이유는, 이 이야기가 미술 범죄의 전형적인 조건을 충족시키기 때문이다. 귀족적인 활극 속에서 로빈 후드들이 엘리트의 콧대를 꺾는 이야기인 것이다. 그러나 무성한 발피에르노 이야기에도 불구하고 위조 사건이 유명 회화를 모사하는 악당과 연관되는 경우는 매우 드물다. 그렇지만 적어도 한 명은 마치 발피에르노 이야기에서 한 대목을 따온 것처럼 유명 작품의 모작을 그려 팔면서 오랫동안 재미를 보았다.

엘리 서카이Ely Sakhai, 1952~는 뉴욕에서 존경받는 중개상으로 맨해튼에 호화로운 갤러리를 소유하고 있었다.[161] 이란계 이민자인 서카이는 '디 아트 컬렉션The Art Collection Inc.'과 '익스클루시브 아트Exclusive Art'라는 갤러리를 세워 성공으로 이끌었다. 또 엘리 서카이 토라 센터를 후원하는 독지가였으며 뉴욕 미술품 중개상 사이에도 꽤 널리 알려져 있었다. 직접 보유한 소장품이 상당하고, 자기 갤러리에서 주로 인상주의와 후기인상주의 회화를 거래했다. 그의 소장품에는 모네의 〈콜사스 산〉, 르누아르의 〈몸을 닦는 젊은 여인〉, 샤갈의 아름다운 작품 여러 점이 있었다. 이런 작품들은 이미 알려지고 유명 화가의 그림으로 인증을 받긴 했지만 아주 유명하지는 않았기 때문에 순수 미술품으로서는 비교적 저가에 구매한 것이었다. 흔히 100만 달러가 넘는 작품으로 분류되는 블록버스터 작품은 많은 이들의 놀라움과 관심을 받지만, 나머지 대부분은 수십만, 수백만 달러 사이로 가격이 형성되어 있다. 가치가 큰 작품에 비해 이런 작품에는 검토에도 신경을 덜 쓰는 경향이 있기 때문에 비교적 손쉽게 레이더망을 빠져나갈 수 있다. 이런 점들이 서카이에게는 유리하게 작용했다.

서카이는 사들인 원작을 계속 보유하면서도 작품을 팔아 이익을 챙길 계획을 꾸몄다. 중국인 이민자 화가들의 작은 공방을 통째로 고용해 자기가 구매한 작품을 모사하게 한 것이다. 화가들은 서카이의 갤러리 위층에서 원작과 똑같이 모작을 그렸다. 모작이 만족스럽

마르크 샤갈의 〈연보라 식탁보〉 위작 두 점. FBI가 압수한 것으로
엘리 서카이의 위조 계획에서 나온 것으로 보인다.

다 싶으면 서카이는 원작의 액자에 이 그림을 끼웠다. 또 모작에 적
법한 출처, 편지와 진작인증서 등을 첨부했는데, 그가 합법적으로
작품을 구매하고 그의 갤러리가 입수한 것들이었다. 원작을 계속 벽
에 걸어두고서 어느 정도 시간이 지나면 서카이는 새로 진작인증서
를 받기 위해 전문 분석가에게 작품을 맡겼고, 그러면 실제 진작인
작품들은 문제 없이 인증서를 받아내곤 했다. 그런 다음 원작을 팔
면 구매한 회화마다 두 가지 판본을 판매할 수 있으니 이론상으로는
수익을 두 배 올릴 수 있었다.

　서카이는 자기가 판 작품의 두 가지 판본이 시장에 나왔다는
사실을 수집가들이 눈치 챌 때가 분명히 오리라는 걸 알고 있었다.
하지만 욕심과 자만으로 뭉친 그는 멈추지 못했다. 아시아인 수집가
들이 인증서를 굳게 믿는다고 판단한 서카이는 모작을 아시아에 팔
고 원작은 뉴욕이나 런던에서 팔아 문제를 피하려 했다. 실제로 의

FBI가 압수한 샤갈의 〈연보라 식탁보〉 위작 두 점의 뒷면.

심을 품은 것은 유럽 갤러리들이었는데, 이들이 경매에 내놓으려는 작품이 이미 아시아 수집가, 특히 일본 수집가의 소장품으로 밝혀진 것이다. 한 화가가 한 작품을 둘 이상 그릴 수 있지만 여러 판본이 존재한다면 역사적 기록이 있어야 한다. 결국 FBI가 개입했고, 서카이에 대한 수사가 진행되고 있다는 사실이 그의 귀에 들어갔다.

2000년 5월, 소더비와 크리스티는 고갱의 똑같은 그림 〈꽃병〉 판매를 각각 위탁받았다는 사실을 알았다. 두 경매 회사는 저마다 자기네가 진작을 위탁받았다고 믿었다. 이들은 두 그림을 고갱 학자인 실비 크뤼사르Sylvie Crussard에게 가져갔고, 크뤼사르는 크리스티에 의뢰된 회화가 위작이라고 판단했다. 크리스티는 그림을 거둬들이고 카탈로그를 회수했으며, 사실을 통보받은 위탁자인 도쿄의 갤러리는 당황할 수밖에 없었다. 한편 소더비는 서카이가 위탁한 진작을 팔아 그에게 31만 달러를 안겨주었다.

폴 고갱, 〈라일락〉, 1885년, 캔버스에 유채, 34.9×27cm,
티센-보르네미사 미술관, 마드리드.

작자 미상, 고갱의 〈라일락〉 모작, 1885년으로 기재됨.

그러나 FBI는 여러 위조 사건을 추적해 서카이에 대한 수사망을 좁혀왔다. 머지않아 그는 체포되었고 우편 및 통신사기 혐의 8건으로 기소되었다. 그가 거둔 범법 수익은 350만 달러로 추정됐다. 서카이는 보석으로 풀려났다가 2004년 3월 4일에 다시 기소됐는데, 이번에는 사기 혐의 8건이었다. 그리고 그는 다시 보석으로 풀려났다. 마침내 서카이가 유죄를 선고받은 것은 2005년 7월이었다. 이번에는 교도소에서 41개월을 복역했고, 1,250만 달러 벌금형을 받았으며, 미술품 열한 점을 압수당했다.[162]

돈

MONEY

사람들은 보통 위조 사건의 가장 강력한 동기는 돈이라고 생각한다.
그러나 돈이 위조의 첫 번째 목적인 경우는 매우 드물다.
물론 위조로 첫 승리를 맛본 위조꾼이 그 후로도
계속 위조를 하는 데는 돈이 주요 이유가 되곤 한다.
자기의 능력을 시험하고 천재성을 과시하는 것,
자기를 업신여긴 미술계에 복수하고 명성과 찬사를
쌓는 것이야말로 위조꾼이 처음 위조에 발을 담그는 이유다.
이보다 상업적인 위조꾼들도 있는데, 이들에게 돈은
괜찮은 보너스가 아니라 가장 큰 목적이다.
이들은 자기 생각을 입증하기 위해서가 아니라
이익을 보려고 위조를 한다.

나무에서 떨어진 사과 __
헤르트 얀 얀센

미술 범죄와 연관해 떠오르는 전형에 미술품 위조꾼들이 딱 들어맞는 경우는 별로 없다. 이들이 태피스트리를 늘어뜨린 벽에 합법적인 미술품을 걸어놓은 세련된 신사는 아니라는 얘기다. 이런 스테레오타이프는 주로 소설, 특히 세기말 A. J. 래플스와 아르센 뤼팽 이야기에서 탄생했다. 그러나 그 이미지에 딱 들어맞는 위조꾼이 몇 있다. 그 가운데 하나가 놀랄 만큼 많은 작품을 솜씨 있게 그려낸 네덜란드 위조꾼 헤르트 얀 얀센Geert Jan Jansen, 1943~ 이다.[163]

얀센은 수십 년 동안 위조꾼으로 일했고, 네덜란드 시골의 웅장한 성에 걸작 수십 점을 걸어놓고 살기에 이르렀다. 비록 귀족 혈통은 아니지만 귀족의 생활방식을 마음껏 누린 것이다. 1994년에 마침내 체포되었을 때 밝혀진 그의 사업 규모는 경찰마저 충격에 빠질 정도였다.

많은 위조꾼이 그렇듯 얀센 역시 처음엔 그림을 팔아 열심히 생계를 꾸렸고, 실력을 높이기 위해 유명 화가들의 작품을 베꼈을 뿐이다. 자기 그림을 보여주고 싶어서 갤러리를 열었지만 미술 시장에 진입하지는 못했다. 얀센의 초기 위조는 소소한 규모였다. 그는 네덜란드 암스테르담의 실험 집단 창시자이자 코브라 그룹 화가인 카렐 아펠Karel Appel, 1921~2006이 대량생산한 석판화 포스터들을 구입했다. 이 포스터들에 아펠 이름을 서명하고는, 원래 화가가 서명한 것으로 속여 높은 가격에 팔았다. 많은 위조꾼이 처음엔 이런 식으로 시작했다. 베낀 그림을 진작으로 오해하는 사람이 있다는 걸 우연히 알게 되면서, 또는 소규모 사기를 시도하면서 위조를 시작하는 것이다.

아펠 포스터로 재미를 본 얀센은 한 단계 더 나아가보기로 했다.

그는 완전히 새로운 아펠 작품을 제작해 2,600길더(약 1,500달러)에 팔았다. 용기가 난 얀센은 더욱 과감해졌고, 아펠 위작 또 한 점을 런던의 경매 회사에 보냈다. 이때쯤 작업은 이미 신중하지 못했다. 무지해서 용감했는지, 아니면 자만심 때문이었는지 몰라도 그는 진작 여부를 직접 확인할 수 있는 생존 화가를 위조한 것이다.

카렐 아펠 화풍 작품과 함께 선 헤르트 얀 얀센.

얀센은 기술도 있고 행운도 따랐다. 한번은 경매 회사가 얀센의 '아펠 작품'을 사진 찍어 카렐 아펠에게 보내 그의 작품이 맞는지 문의했다. 아펠은 그렇다고 대답했다. 구아슈 회화인 이 위작은 아펠 작품의 최고가 판매 기록을 세웠다.

얀센이 위조를 한다는 소문이 나돌았음에도 네덜란드 경찰은 직접적인 증거를 손에 넣지 못하고 있었다. 1981년, 경찰은 20세기 데 스테일 화가 바르트 반 데르 레크Vart van der Leck의 회화 한 점이 얀센의 위작이라는 정보를 입수했다. 경찰은 얀센의 집을 수색했지만 그와 반 데르 레크를 연결 지을 증거는 찾아내지 못했다. 나중에 경찰은 지방에 있는 창고를 수색해 천장에 감춰둔 아펠 석판화 위작 일흔여섯 점을 발견했다. 그러나 역시 얀센과 결정적으로 연관시킬 수 없어 기소가 이루어지지 않았다. 얀센은 기소되지 않았지만 당국이

카렐 아펠, 〈아이와 새〉, 1950년, 캔버스에 유채, 100.4×101cm, 현대미술관, 뉴욕.

아펠을 흉내 낸 작자 미상 작품. 이 작품은 2008년 헤르트 얀 얀센의 작업실에서
촬영되었지만 얀센의 작업실에서는 작가를 확인해주지 않았다.

그의 범죄 활동을 알고 있다는 건 분명했다. 법무장관은 강력한 경고문을 발표했다. 얀센은 3년 동안 다른 화가의 화풍으로 작품을 제작해서는 안 되며, 이런 그림을 진작으로 유통시키려는 시도는 더욱 안 된다는 것이었다.

다음번에 얀센이 법과 맞닥뜨린 것은 1988년이었다. 그는 여러 갤러리를 통해 또 다른 아펠 위작을 무더기로 팔려 했다. 규모는 엄청났다. 1988년 6월, 네덜란드 경찰은 암스테르담의 MAT 갤러리에서만 아펠 위작 수백 점을 압수했다. MAT 갤러리 소유주는 위작으로 판명된 작품 100점을 트리플 트리 갤러리에서 구입했다고 주장했다. 트리플 트리 갤러리 소유주는 이 '아펠 작품들'을 파리에서 활동하는 네덜란드 중개상 헨크 에른스테Henk Ernste에게서 샀다고 했다. 에른스테는 체포되었지만 형을 선고받지는 않았다. 에른스테가 벌금 550만 길더(약 300만 달러)를 지불하면서 사건은 재판 없이 합의로 끝났다. 에른스테가 얀센에게서 직접 '아펠 작품들'을 구한 것으로 추정되었지만 확인된 바는 없었다. 그러나 얀센은 급하게 프랑스로 이주했다.

그 후 1994년 3월까지 얀센의 소식은 들리지 않았다. 그해에 자칭 얀 반 덴 베르헌Jan van den Bergen이라는 사람이 뮌헨의 카를&파버 경매소를 찾았다. 그는 오를레앙에서 온 미술품 중개상이라면서 작은 작품 세 점을 팔고 싶다고 했다. 아스거 요른Asger Jorn의 구아슈 작품과 샤갈의 드로잉, 카렐 아펠의 회화였다. 요른과 샤갈의 작품에는 진작인증서가 있었지만 아펠 작품에는 없었다. 경매소는 곧바로 방문객을 수상쩍게 여겼는데, 그가 작품들을 신속히 경매에 넘기고 싶다고 말하고는 필요한 서류만 작성하고 물건을 넘겨준 뒤 지체 없이 떠났기 때문이다.

경매소 직원 수 큐빗Sue Cubitt이 작품들을 검토했다. 그녀는 샤갈 작품에 따라온 진작인증서에서 오타를 발견하고 이상을 감지했다.

샤갈 작품을 인증하는 재단에 연락한 수는 인증서 자체가 위조임을 확인했고, 드로잉 역시 위작일 거라고 강하게 의문을 제기했다. 요른 전문가들에게도 급히 문의하니 같은 결론이 나왔다. 경매소는 세 작품 모두 판매를 철회하고 슈투트가르트 미술품·골동품 수사대의 위조전문가 에른스트 쇨러Ernst Schöler에게 신고했다.

큐빗과 쇨러, 그리고 쇨러의 수사대는 문제의 '얀 반 덴 베르헌'이 판매를 위탁했을지 모를 의심스러운 작품을 찾아 경매 카탈로그들을 검토하기 시작했다. 뮌헨에 가져온 세 작품을 포함해 똑같은 작품 여러 점이 유럽 각지의 경매소에서 판매되고 있는 듯했다. 쇨러는 프랑스 경찰의 협조를 받아 반 덴 베르헌의 명함에 나온 오를레앙 주소를 조사했지만 그곳은 와인 병을 제조하는 공장이었다. 쇨러와 동료들은 추적 끝에 1994년 5월 6일, 마침내 푸아티에 외곽 라쇼의 농장에서 얀 반 덴 베르헌, 다름 아닌 헤르트 얀 얀센을 체포했다.

얀센이 벌인 위조의 규모에 경찰은 할 말을 잃었다. 농장 창고에서 위조 미술품 1,600여 점이 발견되었는데, 피카소, 뒤퓌, 마티스, 미로, 콕토, 네덜란드 화가 바르트 반 데르 레크와 찰스 에이크Charles Eyck 등을 흉내 낸 작품도 있었다.

얀센을 체포하긴 했지만 프랑스 경찰은 더 많은 위작이 드러나게끔 사람들을 설득하는 데 애를 먹었다. 언론을 통해 위조가 의심되는 작품을 제출해달라고 수집가들에게 호소했지만 성과가 없었다. 얀센의 주요 판매처는 파리의 드루오 갤러리인 듯했고, 이곳에서 가짜 이름으로 위탁받은 의심스러운 작품 다수를 압수했다. 그러나 이런 작품들을 얀센과 연관 지을 결정적인 단서가 없었다.

얀센의 재판이 2000년 9월에 오를레앙에서 시작되었다. 경찰은 그가 그린 것으로 보이는 위작을 2천 점 이상 확보했음에도 피해자들이 증인으로 나서도록 설득하지는 못했다. 속아서 얀센의 위작을 산 사람들은 나서지 않는 편을 택했다. 대신 얀센은 가짜 여권과

관련된 사기죄로 기소되었다. 그리고 징역 6개월에 집행유예 5년을 선고받았다. 또 얀센은 프랑스에서 3년간 추방되었다. 압수 작품은 파기될 수순이었지만, 얀센의 변호사는 그 가운데 진작이 몇 개 있기 때문에 파기해서는 안 된다고 탄원하는 데 성공했다.

교도소에서 나온 뒤에도 얀센은 뉘우치지 않고 여전히 자부심을 가지고 활동하고 있다. 2006년 이후 얀센이 그림을 그리면서 지내는 네덜란드의 베베르베이르드 성에는 위작 200점이 전시되어 있다. 그는 2011년 11월 11일에 방송된 네덜란드의 인기 라디오 프로그램 《우리의 현 상태The State We're In》에서 자기 이야기를 늘어놓았다. 그는 재판과 위조 경력(1년에 약 마흔 점을 생산했다고 주장했지만 농장에서 발견된 1,600점은 그 주장보다 네 배는 더 많았다)을 이야기했고, 만약 누군가 자기 작품을 위조하려 한다면 매우 자랑스러울 거라고 했다.

윌리엄 사이크스와 얀 반 에이크_
진짜를 비싼 가짜로 만든 세 가지 방법

위대한 걸작을 통째로 모방하는 것보다는 진짜를 고쳐 가치를 높이는 것이 훨씬 쉽다. 사기꾼들이 전부 조르다노나 미켈란젤로처럼 훌륭한 미술가는 아니기 때문이다.

18세기 영국 미술사가인 호레이스 월폴Horace Walpole은 사기꾼 윌리엄 사이크스William Sykes를 '유명한 협잡꾼'이라 불렀다. 그러나 이 말은 과소평가된 것일지도 모르겠다. 명성 이외에 실제로 사이크스의 범죄 규모가 어느 정도였는지는 알 수 없다(성공한 범법자는 이런 경우가 아주 많다). 다만 한 가지, 불명예로운 명성을 확립한 중요한 위조 계획은 예외다. 바로 진작을 부정하게 개조한 사건이다.

1722년, 사이크스는 참나무판에 그려진 15세기 플랑드르의 유

화 한 점을 합법적으로 구입했다. 고딕 교회 내부를 배경으로 성직자복을 입고 대좌에 앉은 중세 성인이 손으로 축복을 의미하는 원을 그리고, 주변에 다른 성직자들이 그에게 주교 모자를 씌워주는 장면이었다. 작가와 주제는 알려지지 않은 작품이었다.

사이크스는 이 그림의 가치를 높여야겠단 생각에 18세기 잉글랜드 수집가들의 흥미를 한껏 끌어들일 세 가지를 덧붙였다. 우선 이 그림이 18세기 말부터 19세기에 걸쳐 영국에서 가장 유명하고 가장 잘 팔린 화가 반 에이크의 작품인 것처럼 꾸몄다.[164] 그림 주제를 결정하면 틀림없이 더 큰돈을 받을 터였으므로, 사이크스는 영국의 가장 유명한 성인, 12세기 캔터베리 대주교인 토머스 베켓 Thomas Becket이 캔터베리 대성당에서 주교로 임명되는 장면이라 하기로 결정했다. 마지막으로 그림의 소장 역사를 덧붙여야 했다. 아울러 1421년 작품으로 속일 예정이었으므로 영국인 수집가들을 가장 설레게 할 소유주는 1422년에 사망한 국왕 헨리 5세가 적당했다.

사이크스는 이 세 가지 거짓을 조합해 그림 뒷면에 있는 서류를 위조했다. 잉글랜드 왕 헨리 5세의 의뢰로 얀 반 에이크가 그린 그림이며, 캔터베리 대성당에서 열린 성 토머스 베켓의 서임식 장면이라는 내용이었다.

사이크스가 덧붙인 것들은 충분히 설득력이 있어서, 1772년 데번셔 공작은 거금을 주고 이 그림을 사들였다. 40년 뒤, 이 그림은 호레이스 월폴이 그림에 얽힌 사연을 문제 삼을 때까지 피카딜리에 있는 데번셔 저택에서 가장 눈에 띄는 자리를 차지하고 있었다. 지금은 1958년에 작품을 입수한 더블린의 아일랜드 국립미술관에 걸려 있다. 제작연도는 1490년으로 추정되며, 제목은 '성 로몰드의 더블린 주교 서임식The Enthronement of Saint Romold as Bishop of Dublin'이다. 작가는 알려지지 않았다. 새롭게 작가 확인 작업을 한 결과, 그림이 안

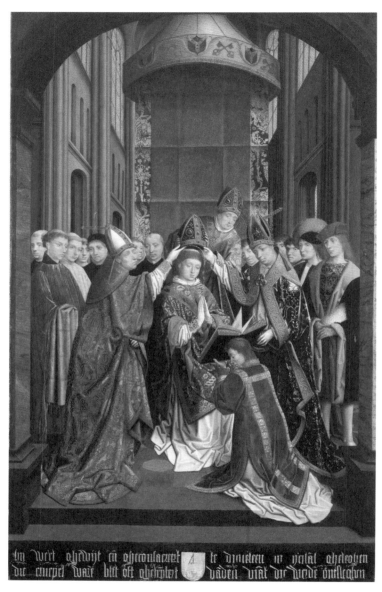

얀 반 에이크의 그림으로 여겨지던 작자 미상 작품
⟨성 로몰드의 더블린 주교 서임식⟩, 1490년으로 추정,
참나무에 유채, 114.5×71.3cm, 아일랜드 국립미술관, 더블린.

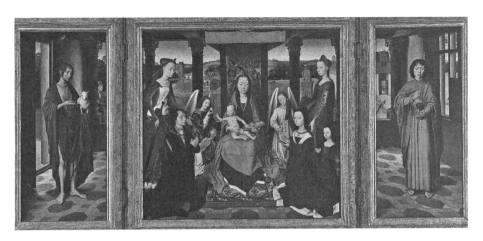

한스 멤링, 〈돈 삼면화〉, 1475년경, 참나무에 유채, 전체 70.5×131.5cm,
국립미술관, 런던. 처음에는 얀 반 에이크 작품으로 여겨졌다.

겨주는 설렘은 전보다 덜할지 몰라도 그림을 둘러싼 사연은 훨씬 흥
미진진해졌다. 미술품에 얽힌 이야기는 그 역사나 내용만큼 관심을
증폭시키고, 이에 따라 가치도 높아진다. 바로 그런 이유 때문에 위
조품을 찾아내려 열심인 사람들이 있다. 런던의 빅토리아 앨버트 미
술관은 오래전부터 가짜와 위작 갤러리를 운영하면서 다른 화가를
흉내 낸 화가들, 그러다가 모방 대상이던 화가보다 더 유명해진 화
가들을 보여주고 있다.

　18세기는 반 에이크 위작의 시대였다. 월폴은 또 벌링턴 백작 소
장품 일부로 치스윅 저택에 걸려 있던 한스 멤링의 진품 〈돈 삼면화
Donne Triptych〉를 지적했다. 이 그림은 1835년 미술사학자 구스타프
바겐Gustav Waagen이 멤링의 작품으로 확인했지만, 애초에 벌링턴이
뒷면에 있는 위조 서명을 보고 반 에이크의 작품인 줄 알고 구매한
것이었다. 이것이 윌리엄 사이크스의 짓인지는 여전히 여러 추측만
남아 있다.

양조 위조_
와인 사기의 세계

흔히 위조를 이야기할 때 고급 와인을 떠올리는 사람은 별로 없다. 그러나 와인 사기는 비교적 널리 퍼진 사실이다. 와인 사기는 세 가지 유형으로 나타난다. 우선 병 속 내용물과 라벨이 일치하지 않는 경우다. 둘째는 병을 바꿔치기해 병 속 와인이 실제보다 훨씬 가치가 높다고 암시하는 경우다. 셋째로 병과 내용물 모두 가짜인 경우다. 고급 와인 산업에도 오랜 위조 역사가 있다. 한때 토머스 제퍼슨이 소유했던 이른바 '샤토 라피트 보르도' 병 사건은 국제 뉴스의 헤드라인을 장식했고, 이후 베스트셀러 도서와 영화 두 편을 탄생시키기도 했다. 그러나 정작 사건은 미결로 남았다.[165]

1985년 12월 5일, 런던의 크리스티 경매소는 수취법으로 제작한 유리병에 수공으로 글귀가 새겨진 와인 한 병을 판매했다.

'1787, 라피트, Th. J.'

이 병의 출처, 다시 말해 토머스 제퍼슨Th. J.이 파리에 있을 때 구입한 대규모 샤토 라피트 와인 컬렉션 중 하나임을 뜻하는 이 글귀는 마치 기적적인 보물사냥의 결과물로 보였다. 실제로 제퍼슨은 거의 강박증일 만큼 와인을 수집했고, 미국 대통령으로 재직할 당시 첫 임기에만 7,500달러(오늘날 가치로 약 12만 달러)를 와인에 지출했다.

파리의 낡은 와인 창고에서 벽돌로 덮인 벽이 헐렸는데, 그 안에서 무통, 뒤켐, 마르고, 라피트 등 오랜 포도 농장 중에서도 가장 유명한 농장의 와인 병들이 상자째 쏟아져 나왔다.

와인을 마실 수 있든 없든 간에 18세기 와인 병은 수집 품목이고, 속에 든 와인을 마신다면 병의 가치가 크게 떨어진다는 문제가 있음에도 이 발견은 큰 반향을 일으켰다. 이른바 '제퍼슨 라피트'의 첫 번째 와인 병은 맬컴 포브스Malcolm Forbes에게 10만 5,000파운드

토머스 제퍼슨 소장품이었다고
알려진 1787년 샤토 라피트 보르도 병.
1985년 런던 크리스티 경매에서
팔렸다.

(약 17만 달러)에 팔리면서 세계 기록을 세웠다. 같은 은닉처에서 나
온 나머지 병들은 나중에 팔렸는데, 하나는 잡지 『와인 스펙테이터
Wine Spectator』 발행인에게, 또 하나는 중동의 어느 사업가에게, 그리
고 네 개는 18세기 와인 컬렉션을 구축한 미국의 백만장자 빌 코크
Bill Koch에게 팔렸다. 코크는 보스턴 미술관에게서 컬렉션 전시를 제
안받고 제퍼슨 라피트 네 병의 출처를 찾아보기 시작했다. 그러나
아무 기록도 찾을 수 없었고, 설상가상으로 제퍼슨 관련 자료 추적
을 책임진 토머스 제퍼슨 재단과 접촉하니 그쪽에서는 토머스 제퍼
슨의 것이라 보지 않는다고 답했다.

 이 제퍼슨 와인 병들의 근원지는 포도주 전문가이자 전직 팝 밴
드 매니저인 하디 로덴스톡Hardy Rodenstock의 컬렉션이었다. 로덴스
톡은 초대 손님만 입장하는 유명 빈티지 와인 시음회를 즐겨 열었
다. 열성 애호가들과 함께 수집 가치가 있는 와인을 마시면서 서로
지식과 부, 컬렉션을 자랑할 기회이기 때문이다. 18세기 와인이 희

귀하고 실제로 그런 와인을 마실 기회는 더욱 드물다는 사실은 곧 18세기 와인 맛이 어떤지 아는 사람이 전 세계에 아무도 없다는 뜻이었다. 이것이야말로 최근 와인을 18세기 제품으로 둔갑시키는 핵심 열쇠일 것이다. 로덴스톡은 크리스티 경매소의 와인 전문가 마이클 브로드벤트Michael Broadbent의 친구이자 동료였는데, 맬컴 포브스가 지난 1985년 크리스티에서 구입한 제퍼슨 라피트에 대해 진품 인증을 해준 유일한 사람이 바로 브로드벤트였다.

이제 코크는 제퍼슨 라피트와 하디 로덴스톡을 조사하기 시작했다. 이 이야기는 벤저민 윌리스Benjamin Wallace가 쓴 『억만장자의 식초The Billionaire's Vinegar』에 소개되었다. 1991년에 이 와인 병 중 하나를 탄소연대측정법으로 측정하니 병 안 와인의 탄소 14와 트리튬(삼중수소) 함량이 18세기 와인의 추정치보다 훨씬 높게 나왔다. 이는 와인의 나이가 250년에 훨씬 못 미치거나, 햇수가 덜 된 와인을 섞어 병을 가득 채웠음을 암시했다. 과학자들은 병 속 와인이 여러 산지에서 나왔으며 적어도 절반은 1962년 이후의 것이라고 결론지었다. 그리고 또 다른 제퍼슨 라피트 병을 검증했다. 이번에는 대기 중 핵 실험으로만 형성되는 동위원소 세슘 137의 흔적을 찾아내려는 것이었다. 이번 병에 든 와인에서는 세슘 137이 검출되지 않았으므로 내용물이 1943년 이후, 원자시대에 생산되지 않았다는 것이 증명되었다.

제퍼슨 라피트 병에 든 내용물이 주장과 다른 것 같다는 건 차치하더라도, 표면에 새겨진 글귀로 유명한 이 병은 과연 진짜일까? 글을 새긴 도구를 알기 위해 FBI 전문가 짐 엘로이Jim Elroy가 코크의 제퍼슨 라피트 병들을 조사했다. 18세기에는 작은 구리 바퀴로 와인 병에 글을 새기곤 했는데, 이 경우 파인 자리가 불규칙하다. 도구 전문가는 병에 파인 자국이 규칙적이고 구리 바퀴로는 나올 수 없는 경사가 있다는 점을 수상쩍게 여겼다. 그가 내놓은 가장 합리적인 추측은 치과용 전기 드릴로 만든 글씨라는 것이었다.

내막은 확실히 밝혀지지 않았다. 『억만장자의 식초』에서는 하디 로덴스톡이 가짜 병을 제작해 가짜 와인을 주입하는 식으로 희귀 와인을 적극적으로 위조했다고 암시하지만 증명되지는 않았다. 크리스티의 와인 전문가로 진품 인증에 부적절한 행동을 했다며 이 책에서 비난받은 마이클 브로드벤트는 이 책을 출판한 랜덤하우스로부터 2009년에 공식 사과를 받아냈다. 로덴스톡은 결백을 주장하며 혹시라도 연관되거나 재판을 받을지 모르는 발언과 상황을 신중하게 피했다.

전문가들은 가짜 와인 논란은 거의 전적으로 희귀 와인이라는 좁은 영역에서만 일어난다고 말한다. 그러나 부정확한 라벨이 붙은 병들은 질보다 양으로 부정한 수익을 만들어낸다. 소더비의 와인부 부장은 빈티지 와인 '1945 무통Mouton'의 생산 50주년이던 1995년에, 생산량보다 더 많은 양이 소비되었다며 농담을 했다. 또 소더비의 와인 전문가 서리나 섯클리프Serena Sutcliffe는 『뉴요커』에서 부유한 소장가들은 대개 가짜에 관해서라면 차라리 알려 하지 않을 거라고 말했다. 미술계 어디서나 마주치는 현상과 같다. 가짜라고 명백하게 드러나지 않는 이상 물건은 진짜다. 가짜로 밝혀졌을 때에야 비로소 누군가는 속은 것이고 돈을 잃고 체면을 구긴 것이다. 따라서 미술계 일부에서는 미심쩍은 작품을 진작으로 '의도하려는', 적어도 무의식적인 욕망이 존재한다.

중국의 위조 _
징더전과 가짜 병마용

진흙으로 만든 등신대 병사 수천 명이 중국 초대 황제의 무덤 속에, 원래 묻혔던 자리에서 잠자고 있다 발견됐다. 1974년, 우물을 파던 농부가 우연히 발견한 것이다. 이후 이 테라코타 병사들은 중국을 대

표하는 미술품이 되어 해마다 관광객 수백만 명을 끌어들이고 있다.

　　중국 정부는 2007년에 처음으로 서구 전시를 위해 병마용 진품 일부에 대한 반출을 허락했다. 여러 곳에서 열린 유명 전시 가운데 가장 주목할 만한 것은 런던 영국박물관 전시였다. 그러나 전시는 요란한 팡파르와 함께 스캔들이 뒤따라왔다. 영국박물관 전시 보안이 얼마나 허술했던지, 어느 정치활동가는 전시 중이던 여러 병마용의 얼굴에 수술 마스크를 씌울 수 있었다. 경보기는 전혀 울리지 않았고, 더욱이 이 장난스런 소행을 알리기 위해 관람객들은 경비원을 찾아다녀야 했다. 마스크 사건에는 악의가 없었던 반면, 병마용을 둘러싼 또 다른 스캔들이 미술계를 뒤흔들었다.[166]

　　2007년 11월 25일, 독일 함부르크의 민족학박물관은 진품 병마용 열 점과 거의 1백 점에 이르는 현대 복제품을 나란히 선보이면서 《죽음 속의 힘Power in Death》이라는 인상적인 전시회를 열었다. 그런데 2007년 12월 19일에 갑자기 전시회 폐막 발표가 나왔다. 박물

2007년 함부르크에서 《죽음 속의 힘》 전시에 선보인 테라코타 병마용.

관이 2,200년 된 진품이라면서 가짜 테라코타 병마용을 전시한다고 고발당한 것이다.[167] 이 고발은 라이프치히, 슈투트가르트, 에어푸르트, 뉘른베르크 등지에서 전시회를 연 독일의 다른 박물관들까지 연결 지었다.

함부르크 민족학박물관은 전시품이 진품이 아닐 수 있다는 경고문을 붙이긴 했지만, 면밀히 조사한 결과 병마용 전체가 현대 복제품이라는 사실이 밝혀졌다. 대중은 분노했고 언론도 이 사건에 달려들었다. 과연 이 사건은 주요 국립박물관들이 관람객을 속여 가짜 전시 티켓을 팔려는 음모였을까? 아니면 최고의 박물관 전문가들까지 깜빡 속을 만큼 정교한 가짜 병마용을 보낸 중국에 책임이 있는 것일까?

함부르크 위조품을 경찰에 신고한 사람은 독일의 미술품 중개상 롤란트 프라이어Roland Freyer였다. 프라이어는 라이프치히에 있는 중국미술문화센터Centre of Chinese Arts&Culture(CCAC)의 창립 회원으로, CCAC는 함부르크 전시를 비롯해 테라코타 병마용 국제 전시를 조직한다. 당시 프라이어는 CCAC와 틀어진 사이였는데, 병마용 전시를 조직하는 독점 계약권은 2012년까지 본인 개인에게 있다고 주장했다. 프라이어는 해외 전시용 테라코타 병마용 대여를 담당하는 샨시陝西 성 문화유산국이 함부르크 전시에 관해 아무것도 모르고 있으며 독일에 진품 병마용을 보낸 적도 없다고 주장했다. 샨시 성 문화유산국 관계자는 텔레비전 뉴스로 함부르크 전시를 들었을 뿐이라고 말했다.[168]

중국 당국이 알면서도 복제품을 보냈는지, CCAC나 샨시 성 문화유산국이 사악한 짓을 저질렀는지, 또는 전체 사건이 떠들썩한 오해의 결과였는지는 불분명하다. 그러나 테라코타 병마용의 복제품 대부분이 나온 근원지는 더 이상 수수께끼가 아니다. 출처는 골동품과 현대 복제품을 막론하고 세계적인 도자기 생산지인 중국의 도시 징더전景德鎭이다.

12세기에 송나라는 천연 고령토 산지와 가까운 징더전을 황실 도요로 정했다. 중국 장시江西 성에 있는 징더전은 세계적 명성을 누리며 도자기 공예를 독보적인 미술 형태로 끌어올렸다. 명나라와 청나라 시기에 징더전은 인기가 절정에 달했고 이곳 도자기는 세계적으로 가치를 인정받았다. 황실용으로 제작된 도자기, 따라서 소장가들에게 가장 가치 있는 황실 자기는 모두 징더전 공장에서 나왔다. 이 도시 인구 140만 명 가운데 무려 60퍼센트가 도자기 산업에 종사한다. 징더전에 있는 도자기 공장 150여 개와 가마 100개에서 연간 1만 점이 생산되고, 합법적인 판매량은 연간 1억 달러에 이른다. 아이웨이웨이艾未未가 2010~2011년 테이트 모던 전시회 때 터빈 홀 바닥에 뿌린 해바라기 도자기 씨앗 1억 개도 바로 이곳에서 생산됐다. 명나라 이후 세계를 대표하는 도자기 생산지가 바로 징더전이다.[169]

그러나 징더전은 오래된 듯 보이는 복제품을 열심히 만들어내는 도시이기도 하다. '가짜'라는 개념은 사실 서구에서 들어온 수입품이다. 중국에서는 언제나 오래된 미술품이 더 가치 있었고, 따라서 중국의 위대한 미술가들은 항상 선조의 작품을 모방하면서 실제보다 더 오래된 것으로 인식될 작품을 만들기 위해 애쓰곤 했다. 옛 것이 가장 가치 있는 것이었기에 중국의 합법적인 미술품 거래는 옛 작품을 모방하는 것과 관련 깊다.[170]

징더전의 거리를 걷다 보면 뾰족뾰족한 굴뚝마다 석탄 연기를 뿜어내는 공장과 목조 건물이 늘어선 골목길을 지나게 된다. 여기서 팔려고 내놓은 제품의 80퍼센트는 가짜다. 이 수치에 대해선 화랑 소유주, 중개상, 현지인, 경찰의 의견이 같다. 그러나 이렇게 옛 방법으로 제작한 현대 복제품이 95퍼센트에 이른다고 믿는 이들도 있다.

명나라와 청나라 공예가들은 황실용으로 제작된 유명 도자기 모조품을 당대에 이미 만들고 있었다. 복제품에 따라붙는 오명은 전혀 없었고, 유럽의 오랜 수집 문화와 달리 미술품이 고유해야 할 필

도자기의 수도, 중국 징더전.

요도 전혀 없었다. 그러나 징더전 도자기를 갈망하는 서구의 수많은 구매자는 물론이고 현대 중국 수집가들 역시 유럽 수집가들과 마찬가지로 고유성을 기대한다. 이들은 희소성과 정통성을 요구하며, 도자기의 질이나 미술사적 전통에 상관없이 복제품에 만족하지 않으려 한다. 중국에서 위조와 저작권 침해에 관한 법은 2004년에야 처음 만들어졌다. 그나마도 주로 서구인들을 만족시켜야 한다는 필요성이 컸다. 하지만 저작권법이 집행되는 경우는 많지 않다. 중국에서는 저작권을 존중하는 것보다 일자리를 만들고 적절한 값으로 사고팔 제품을 만드는 것이 더 중요하다고 여기며, 따라서 못 본 척 넘기는 행위가 종종 문제를 낳기도 한다.

　중국 도자기에 전문 지식이 있다고 해서 가짜에 속지 않는다는 보장도 없다. 그런 가짜들이 전문가들의 정직한 추천 덕에 세계의 주요 박물관과 개인 소장품에 들어가기도 한다. 1997년에 뉴욕 메트로폴리탄 미술관이 사들인 중국 회화 가운데 〈계안도溪岸圖〉가 있는

동원(董源) 작품으로 여겨지는 〈계안도〉, 907~960년, 비단 두루마리에 먹과
채색, 220.3×109.2cm, 메트로폴리탄 미술관, 뉴욕.

데, 미술관 측은 이것이 1천 년 전에 비단 두루마리에 그린 매우 귀하고 훌륭한 작품이라고 주장한다. 그러나 학자들은 메트로폴리탄 미술관이 속았으며 나아가 위조꾼이 누구인지까지 알고 있다고 말한다. 이채로운 위조꾼 장다첸張大千, 1899~1983은 독창적인 작품과 위작을 가리지 않고 그린 다작 화가로 무려 그림을 3만 점이나 그렸다고 알려졌다.

중국 미술 전문가들이 '훌륭한 가짜'와 '오래된 진짜'를 구분하지 못하는 경우가 많기 때문에 범법자들은 자기도 속았다고 변명하면 그만이다. 중국 미술이 특히나 사기에 취약한 이유는 출처를 지닌 경우가 매우 드물기 때문이다.

중국에서는 면허를 가진 중개상만 골동품을 공식 판매할 수 있으므로 서구와는 상황이 다르다. 중국 미술품은 보통 낙관을 검토해 진작 인증을 받는데, 낙관은 작품에 서명 대신 쓰는 섬세한 한자를 말한다. 그러나 컴퓨터 기술과 디지털 이미지를 사용하면 낙관을 위조할 수 있다. 현대에 만든 도자기를 의도적으로 파손한 뒤 보수하고, 파묻었다가 발굴하고(미켈란젤로처럼), 크래큘러가 나오도록 굽는 등 손쉬운 기술로도 그럴듯하게 노화시킬 수 있다.

열 발광thermo luminescence(TL)은 도자기 감정에 가장 많이 쓰이는 방법이다. 이 방법에는 도자기에서 긁어낸 가루 표본을 가열하는 과정이 있다. 가열된 가루가 열 발광 신호를 방출하면 이를 보고 구워진 지 얼마나 되었는지 알아낸다. 그러나 이런 첨단 방식조차 이제는 더 이상 확실한 감정법이 못 된다. 위조꾼들이 도자기 안에 방사성 물질을 주입해 TL 센서를 따돌린다고 알려졌기 때문이다.[171] 따라서 전문가들은 감정술에 의지해야 한다. 하지만 앞에서 보았듯 틀릴 수 있는 견해에 의지하는 것은 위험하다. 함부르크 전시회의 경우 박물관의 전문가 전부가 속았다.

테라코타 병마용 전시 사기극의 책임이 누구에게 있는가는 여

중국 다롄에 있는 공방. 이런 공방에는 옛 거장부터 현대 화가까지 광범위하게
모방 작품을 생산하는 모작 화가들이 매우 많다.

전히 명확하지 않다. 중국 미술 중개상들이 단순히 언어 혼란 문제
로 'authentic(정품)'과 'antique(골동품)'의 의미를 구분하지 못했을 수
도 있다. 'authentic'은 양식상으로 고대 진품과 구분이 힘들 만큼 전
통적인 방식으로 만든 것을 의미한다. 지난주에 만들었을 수 있는
정품과 500년 된 '골동품'을 구분해주는 것은 시간이 만든 고색뿐이
다. 중국 당국이 '정품' 테라코타 병마용을 선적하는 데 동의했을 때
어쩌면 함부르크 민족학박물관은 이것이 진짜 고대 유물이라고 생
각한 반면, 중국인들은 전통 방식으로 만들어진 현대의 복제품을 생
각했던 게 아닐까?[172]

　중국은 여전히 미술품 사기와 미술 상표 문제를 다루는 지적재
산권법과 관련해서는 거의 제약이 없는 무법지대로 남아 있다. 골동
품과 정품에 대한 태도가 서구와는 전혀 다르다. 징더전에 옛 도자
기를 모방하는 도공들이 있듯이, 다롄大茾에는 그림을 모방하는 화
가들이 있다. 인구 약 1백만 명인 도시 다롄에서 수많은 화가들이
복제 회화를 그리고 있다. 우리가 상상할 수 있는 모든 스타일로, 그
리고 훌륭한 것부터 조잡한 것까지 다양한 수준과 품질로 말이다.

권력

POWER

지금까지 다룬 위조 사건은 대부분 미술계에 크고 작은
영향을 미친 것들이다. 이번에는 미술의 영역을 넘어
권력을 추구한 이들이 저지른 위조, 그리고 종종 역사를
바꾸기까지 한 위조를 검토하려 한다. 이 가운데는 시온 수도회 사건처럼
진짜 고문서 사이에 가짜 자료를 끼워넣는 평이한 예도 있지만,
도저히 장난으로 넘길 수 없는 예도 있다.
『시온 장로회 의정서 *Protocol of the Elders of Zion*』라는 소책자는
인종주의자들이 짜깁기한 허구 작품이다.
하지만 이 거짓말에 설득당한 사람이 수없이 많고 또 이 때문에
살인이 벌어지기도 했다. 이번 장에서는 사기극에 연루된 미술품이
위작으로 밝혀진 뒤에도 어떻게 계속 힘을 갖는지 보여준다.
이런 작품은 대개 수십 년, 때로는 수백 년 동안 완벽하게 진짜라고
신뢰받고, 그러는 동안 대중의 의식 속에 단단히 뿌리를 내린다.
그래서 가짜라는 과학적 증거가 나와도 사람들은 아랑곳하지 않는다.
진짜도 아니고 아무 의미도 없는 작품이라는 사실을 믿지 않으려 한다.
위작이라고 밝혀진 작품마저 역사를 바꿀 힘을 계속 간직하는 것이다.
위조꾼들이 바라는 그대로.

가짜가 바꾼 역사 _
콘스탄티누스 기증서 · 시온 장로회 의정서 · 시온 수도회

콘스탄티누스 기증서는 서기 4세기 것으로 여겨지는 라틴어 필사본
이다. 콘스탄티누스 황제가 나병을 치료해준 교황 실베스테르 1세
에게 감사하는 표시로 서로마제국 전체를 로마 가톨릭 교회에 '헌
납'한다고 적혀 있다. 그 내용이 로마의 산티시미 콰트로 코로나티
교회의 원형 프레스코에 아름답게 묘사되었다.

콘스탄티누스가 나병 흔적이 남은 얼굴로 성 실베스테르에게 간청하는 장면.
산티 콰트로 코로나티 교회 프레스코, 로마.

 이 필사본은 8세기 피핀의 기증보다 앞선 것으로 위조되었다.
'피핀의 기증'이란 카롤링거 제국의 황제 단신왕 피핀이 로마 북쪽
롬바르디아인들의 땅(대략 오늘날 롬바르디아 지역)을 기증한 것을 말
한다. 콘스탄티누스 기증서는 카롤링거 사람들의 영토 주장을 유럽

전역에 반박하려는 시도였다. 이 기증서는 이탈리아와 서유럽 일부 지역을 교회와 교황에게 바쳤고, 따라서 이제 교회를 세계에서 가장 부유한 사적 기구로 만드는 역할을 했다. 만약 기증서가 가짜라면 이 땅은 교회 소유로 간주되지 않았을 것이다.

바티칸 도서관 소속 전문가이자 라틴어 학자인 로렌초 발라 Lorenzo Valla, 1407~1457는 『진짜로 알려진 가짜 콘스탄티누스 기증서에 대한 연설 De falso credita et ementita Constantini Donatione declamatio』이라는 책을 썼다. 발라는 기증서를 쓴 사람의 라틴어 문법을 분석해 이를 근거로 기증서가 진짜가 아닐 가능성을 보여주었다. 이 문법은 4세기보다는 분명 8세기 어문법이었다.[173]

바티칸 직원인 발라가 이런 발견을 공개한 것은 그의 주요 후원 자인 아라곤의 알폰소 왕이 교황 에우게니우스 4세와 영토 분쟁을 벌이고 있었기 때문이다. 이 기증서가 피핀의 기증을 반박하기 위해 꾸며낸 사기극이라면 발라의 후원자에게는 교황을 압박할 만한 중요한 수단이 될 터였다. 발라의 책은 특히 프로테스탄트에게 인기를 끌었다. 교황 소유지의 불법성을 입증하는 내용이었기 때문이다. 심지어 토머스 크롬웰은 영어 번역본을 만들어 1534년에 출간했다.

영문판이 나오자 바티칸 측은 발라의 책을 금서 목록에 올렸다. 이런 조치는 의도치 않게 책의 인기를 더 끌어올렸다. 직원이 교회 도서관에서 위조 문서를 발견한 사실을 은폐하려 한 교황청의 대응은 도리어 이 문서가 얼마나 중요한지를 강조했을 뿐이다. 그럼에도 수백 년 동안 대대로 교황들이 차지해온 영토에서 교황을 몰아낼 만한 사람은 아무도 없었고, 따라서 기증서가 진짜든 가짜든, 또는 사라진 4세기의 원본을 8세기에 각색한 것이든 간에 바티칸 영토는 계속 유지되었다.

『시온 장로회 의정서』는 1903년경에 쓰인 소책자다. 금융과 언

론을 장악해 세계를 지배하려는 유대교도와 프리메이슨의 음모를 이야기하고 있다. 이 글은 근대 이후 최초의 음모론 문학으로 여겨지지만 한편으로는 가장 위험한 장난이기도 하다. 이 책자는 날조된 음모에 대해 진짜 믿음을 끌어냈고, 그 믿음은 반유대주의, 인종주의, 폭력, 심지어 살인을 부추겼다.[174]

러시아어판 『시온 장로회 의정서』 앞표지, 1900년.

의정서의 저자가 누구인지는 여전히 수수께끼다. 문장 대부분은 인종주의 성격이 없는 기존 정치 풍자물들을 거의 그대로 베꼈다. 가장 많이 인용된 글은 1864년에 모리스 졸리Maurice Joli가 프랑스에서 출간한 『지옥에서 나눈 마키아벨리와 몽테스키외의 대화Dialogue in Hell Between Machiavelli and Montesquieu』로, 이는 유머러스하게 나폴레옹 3세를 공격하는 내용이고 인종주의와는 아무 관련이 없다. 의정서의 나머지 내용은 1868년에 출간된 헤르만 괴드셰Hermann Goedsche의 반유대주의 소설 『비아리츠Biarritz』에서 가져온 것이다.

이 의정서는 1921년 조사에서 가짜로 공식 입증되었다. 이후에

는 인종 혐오를 지속할 근거를 찾는 이들만 이것이 어떤 진실을 담고 있다는 믿음을 고집해왔다. 그러나 나치부터 KKK까지, 그리고 2006년 음주운전으로 체포되자 화를 내며 이 책자 속 반유대주의 문장을 외친 멜 깁슨까지, 인종주의자들이나 무지한 사람들에게는 이 문서가 여전히 무기가 되고 있다. 20세기 중반 인종주의자와 그 조직들은 이 의정서를 전 세계 유대인의 음모를 '증명'하는 역사적 문서로 인용했다.

존 드루가 미술 문서보관소에 한 일을 파리의 유명한 국립도서관에 똑같이 행한 이들이 있다. 놀랍고도 기이한 가짜 시온 수도회를 만든 이들이다. 이 수도회는 댄 브라운의 소설 『다빈치 코드The Da Vinci Code』 덕에 유명해졌지만 애초에 이들은 목적을 가지고 가짜 문서를 삽입해 중대한 역사적 도서관을 오염시킨 것이다. 이 가짜 비밀 결사는 프랑스의 왕이 되고 싶은 남자의 작품이었다.

사기 전과자 피에르 플랑타르Pierre Plantard는 1950년대에 프랑스 왕정을 회복시키고 자신이 왕위 계승자임을 암시할 정보를 심는 계획을 구상했다. 시온 수도회에 관한 언급은 1956년 7월 20일에 처음 등장한다. 플랑타르가 왕정 회복을 위해 영향력을 행사하려고 프랑스에서 수도회의 공식 설립을 신고한 때였다.[175]

1961년부터 1984년까지 플랑타르는 꾸며낸 시온 수도회 족보와 이에 관한 단서들을 날조해 심어놓았다. 플랑타르와 동료들은 여러 사료를 위조해 프랑스 국립도서관에 감추고 미래의 학자들이 걸려들 덫을 놓기 시작했다. 그 가짜 문서들은 시온 수도회가 템플 기사단과 관련해 중대한 비밀을 위임받은 유구한 조직임을 암시했다. 심지어 문서들 중에는 이 비밀결사의 단장들 명단까지 있어 대중의 상상력을 더욱 부채질했다. 이를테면 산드로 보티첼리, 레오나르도 다빈치, 빅토르 위고, 아이작 뉴턴처럼 굉장한 유명인의 이름이 포함되어 있었다. 그러나 이 문서들이 가리키는 프랑스 왕조의 후계자

가 다름 아닌 피에르 플랑타르였기 때문에 그는 곧 위조 의혹을 받고 결국 사기죄로 재판에 넘겨졌다.

재판은 1993년 프랑스에서 열렸고, 플랑타르는 음모를 전부 인정했다. 재판에 제출된 1960년대의 편지들은 플랑타르의 계획은 물론 그가 족보를 날조한 방법, 의심하는 사람들과 싸울 방법까지 세세하고 명쾌하게 설명하고 있었다. 모든 것이 사기극이었다.

그러나 플랑타르는 지나칠 만큼 열성적인 사람들을 속이는 데 성공했고, 이들은 그가 떠주는 대로 받아먹으며 철석같이 믿었다. 아이러니하게도 시온 수도회의 신화를 부활시킨 베스트셀러『다빈치 코드』는 애초에 사기극을 의도한 것은 아니지만 수백만 독자들에게 역사적 사실로 받아들여졌다.

납에서 위조한 언어 _
페트리체이쿠-하스데우와 시나이아 다키아 납판

문제 되는 대상의 주요 가치가 비본질적이라는 걸 고려하면 미술품과 유물 위조에서 얻는 교훈은 대체로 비슷하다. 학자들 사이에 여전히 진위 논쟁이 이어지는 다키아 납판의 경우, 대상 자체인 납판에는 예술적인 가치가 거의 없다.[176] 그러나 19세기 민족주의와 언어의 역사와 관련해 이 납판은 실상 매우 중요한 의미를 지니는지도 모른다.

보그단 페트리체이쿠-하스데우Bogdan Petriceicu-Hasdeu, 1836~1907는 문헌학자이자 무려 26개 언어에 정통한 언어학자다. 본명은 타데우 하스데우Tadeu Hasdeu이고 오늘날의 우크라이나에 해당하는 몰도바의 소귀족 집안 출신이다. 그는 1863년에 루마니아로 이주했고『루마니아 문헌사Arhiva historica a Romaniei』를 쓰기 시작했다. 슬로베니아어

와 루마니아어 자료를 두루 사용해 처음 출간된 역사서였다. 그 밖에도 하스데우는 로마의 트라야누스 원주를 다룬 훌륭한 책과 루마니아 역사서 여러 권, 백과사전적인 루마니아어 사전(비록 'b'자만 철저하게 파헤쳤지만)을 비롯해 학술서를 다수 펴냈다.

하스데우는 루마니아어가 라틴어 계통 언어인가, 아닌가 하는 논쟁(오늘날에는 라틴어 계통으로 본다)에 관여하게 되었다. 그는 루마니아어가 슬라브어에서 나오긴 했지만 언어학자들이 '단어순환론'이라 부르는 현상에 따라 슬라브어 단어 다수가 라틴어 단어로 대체되었다고 결론지었다. 1876년에 하스데우는 부쿠레슈티의 국립문서보관소 소장으로 임명되었고 2년 뒤에는 부쿠레슈티 대학교 문헌학 교수가 되었다.

1875년의 어느 날, 하스데우는 부쿠레슈티에 있는 루마니아 고대유물박물관 창고에서 약 2백 점에 이르는 납판을 발견했다. 이 납판에는 그리스 알파벳으로 글이 씌어 있었다. 그리스어도 아니고 사실상 지금까지 본 어떤 언어도 아니었지만 학자들은 고대 다키아 왕들의 이름은 물론 현재 루마니아에 있는 고대 지명들을 알아보았다. 전문가들은 이것이 이제는 사라진, 서기 106년 트라야누스 치하에서 로마의 식민지가 되기 전 루마니아에 정착한 다키아 부족의 언어라고 결론을 내렸다.

납판이 발견된 뒤로 초기 다키아어 연구가 활발해졌다.[177] 다키아어는 인도유럽어족으로 추측되는데, 기원전 2500년 무렵에 카르파티아 산맥 지역에 도달했을 것이다. 그러나 학자들이 찾아낸 다키아 관련 글은 주로 로마와 그리스인들이 쓴 역사서였을 뿐, 다키아어로 쓰인 긴 문헌은 발견된 바가 없다. 다키아어로 적힌 것이라곤 인명과 지명 약간, 그리고 라틴어와 그리스어 학자들이 베껴 쓴 아주 짧은 구절이 전부였다. 다키아어는 늦게는 서기 600년까지 입말 형태로 존재했지만 이외에 알려진 것은 없다시피하다. 루마니아 학

자들이 고대 이름을 바탕으로 비교언어학적 방법을 사용해 몇몇 다키아어를 해독한 것도 1977년에 들어서였다. 따라서 19세기에 시나이아 납판, 또는 다키아 납판은 인류학적으로 매우 중요한 발견이었다.

다키아 납판은 원형판 하나를 제외하면 대체로 직사각형이고 크기는 다양하다. 납판에는 띄어쓰기 없이 그리스 알파벳이 새겨져 있는데, 라틴 알파벳의 'v', 그리고 'c', 키릴 문자를 닮은 'g' 등 추가된 문자들도 있었다. 또 고대 전통 방식으로 그린 삽화도 많았다. 어떤 삽화는 다키아인과 스키타이인의 동맹을 묘사했고, 또 다른 판은 다키아 왕가의 가계도를 그린 것이었다.

이 삽화와 글귀 들은 고대 것으로 보기에 무리가 없을 만큼 설득력이 있었다. 그러나 납판에 얽힌 이야기는 그렇지 않았다. 심지어 1870년대에도 이 납판이 진짜라고 믿는 사람은 거의 없었다. 그저 창고에서 '발견'되었을 뿐 출처는 아예 없었고, 마치 새것처럼 보였다. 이후 이 납판이 사라져버린 금판을 복제한 것이며 1875년에 제작됐다는 이야기가 나왔다. 만약 그렇다면 새것 같은 외관은 설명되지만 원판의 흔적은 물론이고 그에 대한 역사적인 언급은 어디에도 없었다.

그러던 중 납판에 들어간 납이 루마니아 시나이아의 어느 공장에서 재활용 못으로 만들어졌다는 사실이 밝혀졌다. 남은 납판 35장(나머지는 사라졌다)에 대한 최근 연구에서 이 납판들이 19세기 후반의 납활자로 만들어졌다는 것이 확인되었다. 이 납판이 고대 원판을 본떴을 가능성은 여전히 남아 있지만 단어 하나 때문에 의심은 사라지지 않았다. 바로 다키아의 도시를 가리키는 그리스식 지명 '코미다바Comidava'다. 고대 작가 프톨레마이오스가 언급한 적 있는 이 지명은 1942년에 쿠미다바Cumidava로 불리던 도시 이름을 프톨레마이오스가 잘못 표기한 것으로 밝혀졌다.

'다키아 납판'으로 주장되는 것 가운데 하나.

납판을 발견한 사람은 하스데우라고들 한다. 그리고 오늘날의 회의적인 학자 대부분은 이것을 만든 이 역시 하스데우라고 믿는다. 납판이 시나이아의 못 공장에서 주조되긴 했지만 주목할 만큼 일관되고 상세한 글, 그리고 이보다 더 인상적인 도판까지 준비하려면 굉장한 지식과 끈기가 필요했을 것이다. 하스데우야말로 그런 지식과 관심을 두루 갖춘 몇 안 되는 루마니아 학자였다.

납판에 새겨진 글귀 일부는 하스데우의 언어 이론을 뒷받침하는 듯했다. 만약 납판이 위조품이라면 충분히 동기가 될 수도 있을 것이다. 예를 들어 납판의 언어는 현대 언어학자들이 다키아어와 비슷하다고 기대할 만한 것이 아니다. 현대 루마니아어와 비슷한 단어가 많고 슬라브어에 가까운 단어도 많지만, 현대 학자들이 고대 다키아어의 기층基層이라고 믿는 단어는 몇 개 되지 않는다. 이런 기묘한 특징은 루마니아어가 라틴어에서 온 것이 아니라 고대 다키아어에

서 진화했다는 하스데우의 이론을 뒷받침한다.

또 납판에는 위작임을 확인해주는 시대착오적 요소도 있다. 전투 장면을 그린 어느 삽화에 대포가 등장하는데, 대포는 중국에서 12세기에 발명되었고 유럽과 이슬람 세계에 원시적인 대포 형태가 처음 등장한 것은 13세기, 다키아 부족이 사라지고 오랜 시간이 지난 뒤였다. 결정적인 증거라 해도 무리가 아니다. 반면에 납판을 진짜로 여길 만한 단서도 있다. 한 삽화에 묘사된 도시 사르미제게투사Sarmizegetusa는 1875년 이후 한참 뒤에 확인될 법한 정확성을 보여준다. 파묻혀 있던 도시 유적이 발굴되기도 전에 하스데우는 어떻게 그렇게 정확하게 묘사할 수 있었을까? 이뿐 아니라 다키아 왕 부레비스타Burebista, 기원전 44년 사망의 무덤에서 고대 메달 장신구가 발견되었는데, 여기에 납판과 매우 비슷한 언어가 새겨져 있었다. 이 무덤이 발굴된 것도 역시 다키아 납판이 발견된 이후였다. 비슷하게 불가리아에서도 문자가 새겨진 금판들이 발견되었다. 만일 이 역시 위조가 아니라면, 그리고 연대를 밝힐 단서가 없는 이상 시나이아 납판이 진짜임을 암시한다. 마지막으로 납판이 그리스어 알파벳으로 씌어 있다는 사실은 고대 다키아 알파벳이 헝가리 알파벳과 비슷했다는 하스데우의 믿음과 사실상 배치된다. 납판은 다키아인들이 글, 적어도 공식 자료에 쓰는 글에 그리스어 알파벳을 사용했음을 뜻하기 때문이다.

납판 발견으로 얻는 뚜렷한 이득은 전혀 없었다. 하스데우는 납판이 진짜 고대 원판에 대한 현대 복제본이라 생각했다. 1901년에 그는 다키아어의 한 갈래가 살아남아 알바니아어로 바뀌었다는 이론을 언급했고, 그러면서 이 납판을 참조했다. 그러나 납판이 진짜라고 여긴 학자는 많지 않았고, 따라서 본격적인 다키아어 연구의 참고 자료 목록에 오르지도 못했다. 다키아 납판은 너무도 빨리 무시되었고, 2003년 당시 남아 있던 납판 35개는 상태가 나빠졌으며

보존 가치가 있다고 여겨지지 않았다.

그러나 모든 학자들이 동의하는 한 가지가 있다. 만약 납판이 가짜라면 고고학, 언어학, 역사, 고미술에 방대한 지식을 보유한 최고 학자가 계획한 매우 놀라운 위조품이라는 것이다. 1875년 무렵 하스데우는 그 자격 요건에 딱 들어맞았다.

문학적 위조와 원고＿
토머스 채터턴·오시안의 발명·셰익스피어 위조·
히틀러의 일기·빈란트 지도

문학에서도 미술품 위조와 비슷한 사기가 숱하게 등장한다. 문학적 위조는 누군가가 쓴 작품을 훨씬 유명한 다른 사람의 작품인 것처럼 속여 명성을 얻는 것이 주 목적이다. 중요한 인물이 된다는 기분, 비록 거짓 증거를 내세워서라도 자기 이론을 증명하는 문학적 위조는 궁극적으로 권력과 연결된다.

토머스 채터턴Thomas Chatterton, 1752~1770은 앞날이 매우 촉망되는 시인이었지만 18세에 자살하면서 채 빛을 보기도 전에 비극적으로 요절했다. 라파엘전파는 채터턴을 이 세계에 살기에 너무 아름다웠던 낭만주의적 인물로 여겼다. 그는 독창적인 시를 여러 편 남겼지만 오늘날에는 중세 양식의 시를 위조한 사람으로 더 알려져 있다.[178]

채터턴은 잉글랜드 브리스틀에서 자랐으며, 중세 교회 건축과 중세 문학, 중세 문서에 굉장히 관심이 많았다. 삼촌이 세인트 메리 레드클리프라는 지역 교회의 교회지기였으므로 어린 채터턴은 교회의 수많은 골동품 사이에서 놀았다. 채터턴은 열한 살 때부터 글을 쓰기 시작했고 지역 잡지 『브리스틀 저널Bristol Journal』에 종교적인

시 몇 편을 발표했다. 또 낡은 책과 문서가 가득한 다락방에 틀어박혀 며칠씩 보내곤 했는데, 여기에는 평판이 좋지 않은 새 교회지기가 들어온 뒤 교회에서 넘겨받은 것이 많았다.

열두 살 때쯤 채터턴은 첫 번째 위작을 썼다. 15세기 형식으로 시를 쓰고 진짜인 것처럼 속이니 기숙학교의 수위는 진짜라고 확신했다. 이 시기 채터턴은 실상 '위조꾼'이라 보기 힘들다. 아직은 그저 나쁜 짓을 들키지 않으려 애쓰는 조숙한 소년에 지나지 않았다. 그러나 그가 쓴 시는 언어학적으로 매우 그럴듯했는데,『앵글로브리타니아 사전Dictionarium Anglo-Britannicum』을 탐독하면서 어휘를 풍부하게 익히고 적절하게 사용할 줄 알았기 때문으로 보인다.

1769년, 열다섯 살이 된 채터턴은 가상의 인물인 15세기 수도사 토머스 롤리Thomas Rowley를 만들어내 필명으로 사용했다. 같은 해에 그는 유명한 고서 연구가 호레이스 월폴에게 자기가 쓴『롤리의 잉글랜드사Rowley's History of England』한 부를 보냈고, 월폴은 몇 년 동안 그

헨리 월리스, 〈채터턴〉, 1856년, 캔버스에 유채, 62.2×93.3cm, 테이트, 런던.

것이 지금껏 알려지지 않은 르네상스기의 작품이라고 믿었다. 채터턴은 계속해서 역사서와 정치 평론을 쓰면서 롤리를 비롯한 여러 필명으로 발표했다. 이런 글을 여러 학술지에 발표해 어느 정도 돈을 벌기도 했지만 정작 그는 우울증에 시달린 것으로 보인다. 1770년 8월 24일, 채터턴은 평생 써온 작품들을 전부 찢어버리고는 목숨을 끊었다. 그의 위조를 합리적으로 추측할 수 있는 유일한 추론은, 나이 많고 이론적으로 뛰어난 사람들이 십 대 소년이 쓴 글이라는 걸 알면 들춰보지도 않았을 작품을 찬양하게 만든 만족과, 처벌을 피한다는 권한 부여에 관한 것이리라. 이는 권력과 자존감 문제였다.

1777년에 토머스 티릿Thomas Tyrwhitt이라는 초서Chaucer 학자가 『토머스 롤리와 기타 저자가 브리스틀에서 쓴 것으로 추정되는 15세기 시들Poems Supposed to Have Been Written at Bristol by Thomas Rowley and Others in the Fifteenth Century』이라는 책을 출간하면서 이 작품들이 모두 진짜라고 주장했다. 토머스 워턴Thomas Warton은 1778년에 펴낸 『영시의 역사History of English Poetry』에 가공 인물 토머스 롤리를 포함시켰다. 그러나 모든 사람이 속아넘어간 것은 아니어서 작품 진위를 둘러싼 논쟁은 1789년 앤드루 키피스Andrew Kippis의 『영국 인물평전Biographia Britannica』으로 출간되었다.

어린 채터턴은 몇몇 학자를 혼란시킴으로써 영국 문학사에 작은 발자취를 남겼지만 사실 대중을 사로잡은 것은 그 특이한 삶과 때이른 죽음이었다. 퍼시 셸리는 시 「아도니스Adonis」에서 채터턴을 언급했으며, 윌리엄 워즈워스도 「다짐과 독립Resolution and Independence」에서 그를 언급했다. 존 키츠도 채터턴을 기려 「엔디미온Endymion」을 썼으며, 새뮤얼 테일러 콜리지는 「채터턴의 죽음에 바치는 만가A Monody on the Death of Chatterton」를 썼다. 아름다운 청년이 갈기갈기 찢긴 작품 옆에서 숨을 끊은 그 현장은 헨리 월리스Henry Wallis가 그림으로 남겨 오래도록 감동을 주었다.

1760년대에 스코틀랜드 시인 제임스 맥퍼슨James Macpherson은 수백 년간 구전으로 내려오던 스코틀랜드 게일어 시를 채록해 번역한 것이라며 고대 서사시 여러 편을 출간했다. 시의 원작자는 오시안(Oisin, 영어로 Ossian)으로, 아일랜드 신화에 등장하는 신화적이고 역사적인 인물 핀 막 쿨(Fionn mac Cumhail, 영어로 Fin McCool)의 아들이다. 한때 영국 제도에도 호메로스에 견줄 만한 켈트족 시인이 살았다는 상상은 낭만주의 시대 영국을 사로잡기에 충분했다.

오시안의 시는 맥퍼슨의 『게일·아일랜드 게일어 고대 시 번역 단편선: 스코틀랜드 산악지대 채집본Fragments of Ancient Poetry, Collected in the Highlands of Scotland and Translated from the Gaelic or Erse Language』에 발표되었다. 이듬해인 1761년, 맥퍼슨은 오시안의 또 다른 시를 발견했다고 주장했고, 1762년에 '핑갈Fingal'이라는 제목으로 발표했다. 이 과정은 1765년에 『오시안 작품집The Works of Ossian』이 출간되면서 정점을 찍었다. 그러나 시들이 처음 발표됐을 때조차 사람들은 이것을 맥퍼슨의 창작이라고 추정했고, 고대 서사시의 번역자를 자처한 맥퍼슨의 시도는 사기라고 여겼다.

저자가 맥퍼슨이건 수수께끼의 인물 오시안이건 간에 시들은 엄청난 성공을 거두었고, 토머스 제퍼슨, 월터 스콧, 괴테, 멘델스존, 나폴레옹을 비롯해 많은 이의 찬사를 받았다. 나아가 여러 언어로 번역되었을 뿐만 아니라 수많은 회화에도 영감을 주었다. 내용과 별개로 수 세기 동안 스코틀랜드의 컴컴한 숲에서 입에서 입으로 전해진, 이제는 사라진 고대 서사시 연작이라는 배경 이야기는 낭만주의자들을 흠뻑 매료시켰고, 스코틀랜드 민족주의자들에게는 힘을 실어주었다.

시들이 발표되자마자 시작된 진위 논란은 문학적인 관심을 넘어섰다. 아일랜드 민족주의자들은 오시안을 스코틀랜드 사람으로 본 맥퍼슨이 틀렸다고 주장했다. 스코틀랜드 사람으로 볼 수 있다면 비

록 더하지는 않을지라도 그 비슷한 정도로 아일랜드인이기도 하다는 주장이었다. 위작 논란도 그만큼 거셌다. 위대한 작가 새뮤얼 존슨은 맥퍼슨이 "협잡꾼, 거짓말쟁이에 사기꾼이며 시도 모두 위작"이라고 선언했다.[179] 존슨이 형편없는 시라고 주장하자 누군가가 이렇게 질문했다. "정말로 오늘날 아무 남자나 쓸 수 있는 시라고 보시나요?" 존슨이 대답했다. "그렇소. 아무 남자, 아무 여자, 애들도 쓸 수 있소." 그러나 존슨에 반박하는 이들도 있었다. 가장 대표적인 사람이 시의 정통성을 지지하며 「오시안의 시에 관한 비판적 논

안 루이 지로데-트리오종, 〈전사한 프랑스 영웅 유령을 맞는 오시안〉, 1805년, 캔버스에 유채, 190×180cm, 샤토 드 말메종 국립박물관, 파리.

문A Critical Dissertation on the Poems of Ossian, 1763」을 낸 휴 블레어Hugh Blair다. 다음해에 아일랜드 학자 찰스 오코너Charles O'Conor는 「맥퍼슨의 '핑갈'과 '테모라' 번역에 대한 견해Ramarks on Mr. Mac Pherson's translation of Fingal and Temora」에서 오시안의 진위에 다시 의문을 제기했다.

이런 논쟁은 몇 세기 동안 계속 이어졌다. 1952년에 시인 데릭 톰슨Derick Thomson은 맥퍼슨이 아마도 여러 구전 시를 수집했을 테지만 대체로 원작을 유지하면서 본인이 직접 바꿔 쓰고는 오시안의 작품으로 소개했을 가능성이 높다고 주장했다. 역사학자 휴 트레버-로퍼Hugh Trevor-Roper도 2008년에 발표한 『스코틀랜드의 발명The Invention of Scotland』에서 이 의견에 대체로 동의했다. 결국 신화사적 인물인 오시안과 그의 시는 제임스 맥퍼슨의 창작물로 보인다. 맥퍼슨은 오시안의 시로 큰돈을 벌면서 자기 자신은 물론 민족의 입지를 드높였으며, 두 세기 동안 서사시 분야에 지대한 영향을 미쳤다.[180]

토머스 채터턴이 롤리를 만들어내고 제임스 맥퍼슨이 오시안을 창조한 것처럼, 낭만주의 시대 어느 영국인은 자기를 셰익스피어로 환생시켰다. 시와 고딕 소설을 쓰던 윌리엄 헨리 아일랜드William Henry Ireland, 1775~1835는 덧없는 시도 때문에 영원히 '셰익스피어 위조꾼'으로 각인되고 말았다. 세상 사람들이 '에이번Avon의 음유시인(셰익스피어)'이 썼다고 여길 만한 희곡을 써보자는 야심찬 의욕이었다.

셰익스피어의 희곡은 늘 그랬듯이 18세기 말에도 찬사를 받았고 런던에서 주기적으로 상연되었다. 윌리엄 헨리 아일랜드의 아버지 새뮤얼은 여행기 출판업자이자 셰익스피어 관련 문헌을 열심히 모으던 수집가였다. 따라서 셰익스피어가 썼다고 확실하게 단정할 만한 문서가 전혀 존재하지 않는다는 사실에 좌절했다. 물적 증거가 없다 보니 수많은 음모론이 탄생했고, 일부 평론가는 그렇게 위대한 작가가 지상에서 흔적도 없이 사라질 수는 없으며, 따라서 필명으로 글을 쓴 제3자, 사실상 다른 누군가가 존재했으리라는 결론을 내기

에 이르렀다. 스트랫퍼드어폰에이번의 윌리엄 셰익스피어라는 인물에 대한 당대 기록은 존재하지만 확실한 '유물'이 없으므로 이를 설명하는 논문과 책이 줄줄이 등장했고 온갖 대필작가설이 등장했다. 프랜시스 베이컨이 대필했다는 흥미로운 설도 있는가 하면, 셰익스피어는 크리스토퍼 말로의 필명이고 말로가 죽은 척하면서 이 필명을 사용했다거나, 또는 셰익스피어가 실은 여왕 엘리자베스 1세였다는 등 기이한 설도 많았다.[181]

아일랜드의 아버지는 셰익스피어 희곡과 기념품을 많이 수집했지만 가장 원하는 한 가지, 셰익스피어가 작성한 문서만큼은 당연히 찾을 수 없었다. 한편 아들 아일랜드는 토머스 채터턴과 제임스 맥퍼슨의 이야기를 잘 알았고, 아마도 이들에게 영향을 받은 듯 법률 견습생으로 일하는 동안 재미 삼아 초보적인 위조, 이를테면 서명 같은 것을 연습했다.

1794년 12월, 아일랜드는 이름 모를 동료의 집에서 문서 은닉처를 찾아냈다며 흥분해서 아버지에게 그 사실을 알렸다. 문서 가운데 하나는 사우샘프턴 백작의 이름이 있는 증서였는데 '셰익스피어'라는 서명이 있었다. 윌리엄은 아버지에게 한번 살펴보라고 요청했다. 아버지는 당연히 흥분했고, 열정이 지나친 탓에 문제의 서류를 아주 꼼꼼히 보지는 못했다.

아일랜드는 이어 더 많은 것을 '발견'하더니 셰익스피어가 작성한 것으로 보이는 다른 서류도 여럿 찾아냈다. 여기엔 셰익스피어가 프로테스탄트에 충실하겠다고 선언한 문서도 있었다. 셰익스피어가 비밀 가톨릭교도였는지 궁금해하는 학자들의 오랜 논쟁에 종지부를 찍을 문서 같았다. 그 밖에도 약속 어음 하나, 엘리자베스 여왕에게 쓴 편지 한 통, 아내 앤 해서웨이에게 쓴 편지도 나왔는데, 여기엔 머리카락 한 타래까지 들어 있었다. 아일랜드는 이 모든 보물이 같은 은닉처에서 나왔다면서 셰익스피어가 써넣은 방주旁註로

보이는 책 몇 권과 『리어 왕』과 『햄릿』 친필 원고까지 제시했다.

아일랜드의 아버지는 기쁨을 주체하지 못하고 직접 학술적 주석을 넣어 이 문서들을 출판할 준비를 했다. 그 결과물이 『윌리엄 셰익스피어 날인 법률 문서와 기타 서류*Miscellaneous Papers and Legal Instruments under the Hand and Seal of William Shakespeare*』다. 이 책은 1795년 12월 24일 출간되어 금세 런던의 화제가 되었다. 반응은 엇갈렸다. 새뮤얼 존슨의 친구 제임스 보즈웰James Boswell을 비롯해 일부는 세기의 발견이라며 환호했지만 다수는 처음부터 의혹을 표시했다. 셰익스피어 학자 에드먼드 멀론Edmond Malone은 새뮤얼 아일랜드의 책에 맞서 『법률 문서와 기타 서류의 진위 여부 탐구*An Inquiry into the Authenticity of Certain Miscellaneous Papers and Legal Instruments*』를 출간해 400쪽에 걸쳐 진짜 셰익스피어의 문서라는 주장을 반박했다.

에드먼드 멀론의
『법률 문서와 기타 서류의 진위 여부 탐구』 표지, 1796년 출간.

오만은 아일랜드를 파멸로 이끌었다. 자신감에 넘친 그는 한껏 상기되어 한 걸음 더 나아가기로 결심했다. 셰익스피어가 직접 쓴 원고로 내놓을 작정으로『보티건과 로웨나*Vortigern and Rowena*』라는 전혀 새로운 희곡을 쓴 것이다. 셰익스피어의 잃어버린 희곡이라면 최대 발견이 되었겠지만 작업을 끝마친다는 것은 대단히 힘든 일이었다. 아일랜드 극작가 리처드 브린즐리 셰리던Richard Brinsley Sheridan은 셰익스피어의 새 희곡에 대해 당시로선 거액인 300파운드에 런던 판권을 사들인 한편, 아일랜드 가족에게 수익의 절반을 주겠다는 약속까지 했다. 그러나 셰리던은 이 작품이 셰익스피어의 다른 작품에 비해 단순하고 품위가 없다는 걸 눈치 챘고, 드루어리레인Drury Lane 극장의 극단 책임자 존 필립 켐블John Philip Kemble 역시 리허설 도중 희곡의 진위에 의문을 표하면서 개막일을 4월 1일 만우절로 잡

THE QUINTAIN SEAL.

Frontispiece

S.Porter sc.

윌리엄 헨리 아일랜드가
1805년에 펴낸
『윌리엄 헨리 아일랜드의 고백』의
권두삽화. 퀸틴 인장에 위조된
윌리엄 셰익스피어의
서명이 새겨져 있다.

자고 제안했다. 새뮤얼 아일랜드는 이 제안을 못마땅하게 여겨 결국 이 희곡은 4월 2일, 멀론의 부정적인 책이 출간되고 사흘 뒤에 초연됐다.

개막일 밤, 관객은 첫 3개 막에 다소 실망하면서도 주의 깊게 귀를 기울였다. 켐블은 이 희곡이 사기라는 확신을 표현하기 위해 무대에서 '그리고 이 엄숙한 웃음거리가 끝날 때면'이라는 대사를 의도적으로 반복했다고 한다. 마지막 두 막은 형편없었고, 멀론과 같은 회의론자 관객들은 집어치우라고 소리치기에 이르렀다. 희곡은 단 한 번 상연되었다.

비평가들은 새뮤얼 아일랜드가 모든 자료를 위조했다고 비난했다. 얼마 뒤 윌리엄 헨리 아일랜드는 무엇보다도 아버지의 오명을 씻기 위해 모든 것을 밝힌 고백록『셰익스피어 원고에 관한 진정한 해명*An Authentic Account of the Shaksperian Manuscripts*』을 펴냈다. 그러나 아이러니하게도 아일랜드 같은 젊은이가 이렇게 대담한 사기극을 연출할 수 있다고 믿는 사람은 아무도 없었다. 새뮤얼 아일랜드는 추락한 명예를 끌어안은 채 1800년에 사망했다.

사후 보상이라도 하려는 마음에 윌리엄 헨리 아일랜드는 1805년에『윌리엄 헨리 아일랜드의 고백*The Confessions of William Henry Ireland*』을 출간했지만 여전히 사람들은 그를 믿지 않거나 경멸했다. 결국 그는 『보티건과 로웨나』를 자기 이름으로 발표했는데 아무 찬사도 받지 못하고 불행하게 살았다.[182] 몇 년간 그는 자기가 중요하고 힘 있는 사람이라 여기며 아버지에게 안겨준 관심과 기쁨을 누렸다. 금전적인 보상도 컸지만 그의 위조는 권력 범죄였다. 궁극적으로 이는 파멸로 이어졌고 "바보가 지껄이는 이야기, 소리와 분노로 가득 찼을 뿐 아무 의미 없는" 것이었다.[183]

1983년 4월, 독일 시사지『슈테른』은 새로 발견되었다는 아돌프

히틀러의 일기를 발췌해 실었다. 얇은 일기책 60권과 함께, 나치 부총통 루돌프 헤스Rudolf Hess의 영국행 도피를 구체적으로 다룬 책 한 권을 얻기 위해 이 잡지사가 지불한 액수는 무려 1천만 마르크에 달했다. 이 책들은 1932년부터 1945년까지 히틀러가 쓴 사적인 일기라고 여겨졌다.

아돌프 히틀러의 정신세계를 들여다보려는 욕구는 전혀 새삼스런 일이 아니다. 수많은 전기와 소설이 그의 광증을 탐사하려 했지만 이 일기는 전혀 다른 어떤 것, 다시 말해 히틀러 본인의 생각을 보여주리라는 믿음을 안겨주었다.

『슈테른』의 저널리스트 게르트 하이데만Gerd Heidemann은 동독에서 일기를 몰래 반입한 피셔 박사라는 사람에게서 일기를 받았다고 주장했다. 1945년 4월 드레스덴 인근 비행기 사고 현장에서 회수한 서류를 보관한 곳에서 일기가 발견됐다는 것이다. 당시 독일과 베를린은 분리되어 있었으므로 이 그럴듯한 이야기를 확인하기는 어려웠다.

그러나 『슈테른』 잡지사를 소유한 그루너&야르 사는 처음부터 사기극일 가능성을 염두에 두고 신중하게 뜸을 들였다. 이들은 1년 반에 걸쳐 비밀리에 일기를 입수하고, 유럽과 미국에 있는 전문 정보원 세 곳에 필적 감정을 의뢰했다. 세 곳 모두 히틀러의 글씨체가 확실하다고 장담했다.

충분히 만족한 회사는 비로소 일기를 구입했고, 더 이상 과학 검증은 하지 않았다. 비밀을 유지하면서 혹시라도 누설될까 두려워한 이유는 이 일기를 펴내면 『런던타임스』와 『뉴스위크』를 비롯해 수많은 매체에 번역 판권 입찰 경쟁을 붙일 수 있기 때문이었다. 『더 타임스』의 의뢰를 받은 영국의 역사학자 휴 트레버-로퍼는 이 일기를 비롯해 같은 비행기 사고 현장에서 구했다는 히틀러 자료들을 검토하기 위해 스위스로 갔다. 그는 확신했고, 『더 타임스』를 통해 자료들이 진짜라고 주장했다. 이 감정은 이후 돌이킬 수 없는 패착이

되고 말았다.[184]

일기의 진위에 대한 우려의 목소리는 잡지가 발간되고 며칠 지나지 않아 이내 터져나왔다.『슈테른』이 출간을 기념해 연 기자회견은 거침없는 질문과 거센 비난의 폭풍이었다. 독일연방문서국이 이른바 '히틀러 일기'를 가리켜 "엽기적일 만큼 얄팍한 가짜"라고 선언하기까지는 불과 2주밖에 걸리지 않았다. 이 일기는 현대 종이에 현대 잉크로 쓴 것으로 밝혀졌다. 과학 검증을 속이려는 아무 노력조차 없이, 그저 겉보기로 판단하는 감정가만 속이려 든 것이다.

일기는 내용 면에서도 오류투성이였다. 상당 부분은 이미 출간된 히틀러의 연설집을 그대로 베낀 것이었고, 트레버-로퍼에게 보여준 문서 대다수도 역시 위조로 드러났다. 또 다른 필적 감정가 케네스 W. 렌들Kenneth W. Rendell의 분석은 이 일기를 '조악한 위조지만 어마어마한 거짓말'이라고 표현했다. 또 '종이를 가로지르면서 비스듬하게 기울어지는 히틀러의 글씨 습관을 흉내 낸 것 빼고는 히틀러의 필체에서 가장 기본적인 특징조차 제대로 모방하지 못한 실패작'이라는 걸 보여주었다.[185]

후폭풍은 엄청났다. 속아넘어간 여러 기자가 자리에서 물러났고 트레버-로퍼의 경력에는 지워지지 않을 오점이 남았다. 독일 수사관들은 이 위조 사건의 배후에 게르트 하이데만과 콘라트 쿠야우Konrad Kujau가 포함된다는 것을 알아냈다. 하이데만은 사기극을 저질러놓고 자기 일터인 잡지사로 하여금 이 일기를 사게 만든 장본인이고, 쿠야우는 위조 전과자였다. 물론 이 사기극은 돈과 관련된 사건이다. 하지만 한편으로는 면밀한 검토 과정을 건너뛸 만큼 덥석 기회를 붙잡고 보는 굶주린 늑대 같은 언론계와 이들에게 가짜 뼈를 던져주는 권력과도 관련이 있다. 하이데만과 쿠야우 두 사람은 1984년 재판에 회부되었고 각각 4년 6개월 징역을 선고받았다. 이 일기로 벌어들인 돈은 대부분 사라졌다. 하이데만은 주택 여러 채

와 스포츠카 여러 대, 보석, 제2차 세계대전 기념품 등에 투자한 것으로 보인다. 쿠야우는 숱한 위조꾼들처럼 결국에는 이득을 보았다. 감옥에서 나온 뒤 '진짜 쿠야우 위작'을 팔아 생활비를 벌었기 때문이다.[186]

1984년 재판에서
'히틀러 일기'를 들고 있는
콘라트 쿠야우.
그는 이 재판 후 4년 6개월
징역을 선고받았다.

1965년, 예일 대학교는 가장 오래된 것으로 보이는 북아메리카 지도를 구입했다고 발표했다. 1440년경에 제작됐다는 이 지도는 서기 1000년에 있었던 바이킹의 북아메리카 대륙 항해를 나타낸 것이었다. 지도에는 그린란드와 뉴펀들랜드의 해안선이 매우 정확히, 수백 년이나 된 문서치고는 지나치게 정확하게 그려져 있었고, 이른바 '빈란트'(오늘날 캐나다 해안 일부 지역)를 발견한 바이킹 탐험가 레이프 에릭손Leif Eriksson과 비야르니 에릭손Bjarni Eriksson의 이야기도 담겨 있었다.

"신의 뜻에 따라, 그린란드 섬을 출발해 오랜 항해 끝에 (…)비야르니와 레이프 에릭손은 매우 비옥하고 포도넝쿨 우거진 새 땅을 발

견하고 이 섬에 빈란트라는 이름을 붙였다."[187]

이 지도가 진짜라면 크리스토퍼 콜럼버스와 아메리고 베스푸치보다 5세기나 앞선 유럽인의 첫 신세계 탐험을 기록한 자료였다. 지도 자체도 콜럼버스의 첫 항해보다 52년이나 앞서 만들어졌을 터였다. 어디까지나 지도가 진짜라면 말이다.

어느 부유한 재력가가 예일 대학교에 기증하기 위해 1957년에 희귀본 판매자인 로렌스 C. 위튼Laurence C. Witten에게서 지도를 사들였고, 위튼은 스페인에서 이탈리아인 중개상 엔초 페라졸리Enzo Ferrajoli를 통해 구입했다고 주장했다. 위튼은 페라졸리에게 지도를 판 사람이 존경받는 중개상 돈 루이스 포르투니Don Luis Fortuny라고 믿었지만 출처는 확실하지 않았다.[188] 그러나 페라졸리는 평판이 좋지 않았다. 그는 결국 스페인 사라고사의 라세오 대성당 도서관에서 수많은 책과 필사본을 훔쳐내 유죄를 선고받았다(위튼은 프랑코 정부가 페라졸리에게 누명을 씌웠다고 생각했다). 페라졸리는 아들의 자살 소식을 들은 뒤 감옥에서 심장마비로 죽었다. 이 지도의 진짜 내막은 그의 죽음과 함께 묻혀버렸다.

논쟁은 1960년대 이후 거세게 이어졌는데, 학자들 사이에는 지도가 진짜인지, 르네상스 시대의 위조물인지, 또는 현대 위조물인지 의견이 분분하다. 문제가 더욱 복잡해진 것은 빈란트 지도가 「타타르 이야기Tartar Relation」라는 수상한 문서와 함께 발견되었기 때문이다. 유럽인 탐험가가 마르코 폴로의 여행기와 비슷한 경로로 아시아를 여행한 이야기를 담은 짧은 글이었다. 이 문서는 빈란트 지도와 달리 15세기 진본으로 여겨진다.

종이 유형과 글씨체로 보아 빈란트 지도와 「타타르 이야기」는 같은 필사본에서 나온 낱장으로 보였다. 두 가지가 같이 발견되었고 같이 팔린 만큼 일리 있는 추측이었다. 다만 두 필사본에 있는 벌레 먹은 구멍이 일치하지 않는다는 사실만 빼면 말이다.

웜홀, 즉 벌레 구멍은 오래된 책이나 필사본을 곤충이 파먹어 생긴 구멍이다. 만약 두 필사본이 같은 책에서 잘려 나온 것이라면 작은 구멍들이 일렬로 들어맞아야 한다. 그런데 웜홀이 맞지 않았다. 일부 학자는 위조꾼이 「타타르 이야기」의 종이와 글씨체, 웜홀, 스타일을 흉내 내고 빈란트 지도를 덧붙였다고 판단했다. 그러나 웜홀 논쟁도 관심사이긴 하지만 굳이 진짜 15세기 문서와 나란히 놓으려고 그런 지도를 위조한다는 생각 자체가 비논리적으로 보인다.[189]

이야기는 여기서 끝나지 않는다. 위튼이 지도와 「타타르 이야기」를 구하고 얼마 지나지 않아, 위튼의 친구이자 뉴헤이븐의 존경받는 서적상, 예일 대학교의 희귀 도서 부책임자이자 중세문학 학예사이기도 한 토머스 마스턴Thomas Marston이 위튼의 아내 코라에게 선물을 주었다. 뱅상 드 보베Vincent de Beauvais의 『역사의 거울Speculum Historiale』 15세기 필사본이었다. 마스턴은 이 책의 종이들이 빈란트 지도나 「타타르 이야기」와 유사하고 심지어 비침무늬까지 비슷해서 위튼이 이 책을 특히 좋아할 것 같다고 설명했다. 선물에 감탄하던 위튼 부부는 이 책의 책장이 정말로 빈란트 지도나 「타타르 이야기」와 정확히 똑같다는 걸 알아차렸다. 자세히 들여다본 부부는 지도를 보베의 책 앞에 놓고 「타타르 이야기」를 책 뒤에 놓으면 벌레 구멍이 '완벽하게' 일치한다는 것을 발견하고 충격을 받았다. 우연의 일치로 볼 수만은 없을 것 같았으나, 마스턴이 선물을 한 동기가 분명하지 않았다.

위튼은 3,500달러에 사들인 지도와 「타타르 이야기」를 예일 대학교에 30만 달러(오늘날 가치로 약 300만 달러)에 팔겠다고 했고, 예일 대학교는 이 제안을 받아들였다. 거래를 중개한 사람이 바로 마스턴인데, 이는 잠재적인 이해 충돌과 함께 돈을 노린 모종의 사기를 암시한다. 그러나 관련 학자들과 수집가들 역시 최초의 북아메리카 지도로 보이는 물건을 발견했다는 흥분 때문에 모든 의심을 지나

빈란트 지도, 1434년경, 27.8×41cm, 예일 대학교, 뉴헤이븐.
최초의 신대륙 지도로 알려졌으나 지금은 현대 위작으로 여겨지고 있다.

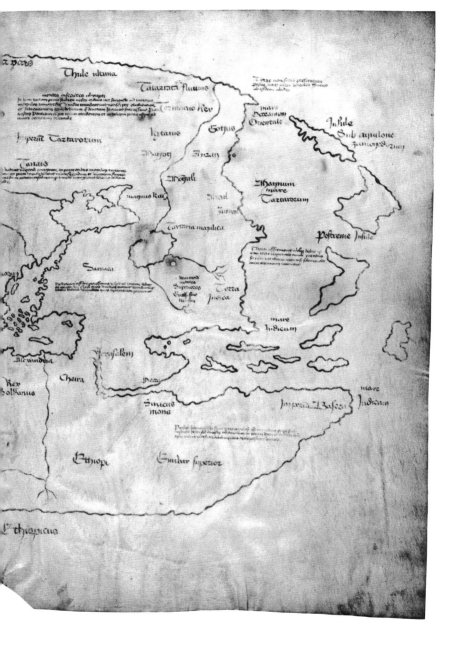

a petis

Thule ultima

Tatartati flumen

montes inferiores al super
[illegible handwritten lines]

Cormacio Rex

Terre non satis perforatus
[illegible handwritten lines]

mare
Occeanum
Orientale

Insule
Sub aquilone
[illegible]

Imperii Tartarorum

Kytaus

Gotyus

Maiory

Ihzauy

Tanaus
[illegible handwritten lines]

Mogali

magnus Kaa

Ihzad
Intany

Magnum
mare
Tartarorum

Tartaria maculata

Postreme Insule

[illegible handwritten lines]

Samaia

[illegible handwritten lines]

summod
montes
Superiores
Caucasi sive
[illegible]

Terra
Indica

mare
Indicum

Ihrusalem

Alexandria

Rex
Soldanus

Chura

Mecca

Sinicus
mona

Imperea Basora

mare
Indicum

[illegible handwritten lines]

Ethiopia

Gindar superior

Ethiopicus

쳐버렸을지 모를 일이다.

　이 지도를 반박하는 마지막 증거는 2001년에 나왔다. 라만 분광기로 분석한 결과 빈란트 지도에 사용된 잉크는 현대의 카본 기반 염료로, 옛날 아이언갤 잉크와 비슷해 보이려고 티타늄 염료를 섞었다는 사실이 밝혀졌다. 결정적인 증거였다. 학자들은 빈란트 지도가 현대 위조품이며, 「타타르 이야기」는 진짜이고 보베의 책에서 나왔다는 결론을 내렸다. 그러나 예일 대학교의 공식 입장은 여전히 불분명하다. 일부 학자는 여전히 이 지도가 진짜 중요한 유물이라고 주장하고 있다.

가짜 유물들 ㅡ
야곱의 유골함과 토리노 수의

280

POWER

중세시대에는 가짜 종교 유물 거래가 성행했다. 이른바 ‘진짜 십자가’라는 것이 얼마나 많았는지 그런 십자가만 모아도 작은 마을 하나를 지을 정도였고, 성인의 다리뼈라는 것도 대단히 많아 서커스를 해도 될 지경이었다. 그러나 그 시대에는 뼈나 옷 조각이 진짜로 어느 특정 성인의 것인지 아닌지 확인할 길이 없었다. 기적이든 또는 성인의 유골이든 성스러운 증거물을 보면 믿음이 강해진다고 여기는 신도들의 수요와 맞물려, 이런 상황은 사기꾼이 창궐하기 좋은 토양이 되었다.

　종교 유물(진짜로 보이는 것은 물론이고 명백한 가짜까지)의 거래 규모는 십자군원정 이후 극적으로 증가했다. 특히 1204년 제4차 십자군원정으로 그리스정교회의 수도 콘스탄티노플이 함락되면서 약탈된 유물이 재분배되었고, 기독교 기사들은 토리노의 수의와 성스러운 창 같은 주요 물품을 약탈하고 서유럽으로 가져갔다. 저마다

사회적 배경이 다르고, 소득과 교육 수준이 천차만별인 경건한 유럽인들은 굳이 상상력을 동원할 필요도 없이 이런저런 유물이 십자군 원정 중에 어느 기사나 보병이 구해온 것이라고 쉽게 믿곤 했다.

가톨릭 유물의 만신전에서 토리노의 수의보다 유명한 것은 거의 없다. 그리스도를 매장할 때 시신을 감쌌다는(그리스도의 이미지가 박인) 토리노의 수의는 여전히 신자와 비신자를 막론하고 관광객을 끌어들이는 주요 품목이다.

그러나 이르게는 14세기에 한 주교가 바티칸이 나서서 이 수의가 가짜임을 선언해야 한다고 교황에게 편지를 쓴 적이 있었다. 수의는 20세기에 과학 분석 시험대에 올랐고 종교 유물을 과학적으로 분석한 굉장히 드문 사례가 되었는데, 결국 그 주교의 의심이 맞는 것으로 확인되었다. 이 수의는 1300년 무렵에 고대 유물로 보이게끔 채색된 것으로 밝혀졌다. 그러나 가짜라는 사실이 밝혀졌음에도 관광객과 순례자, 음모론자 들은 세계에서 가장 유명한 물건을 둘러싼 호기심에 계속 불을 지피고 있다.

주교가 의혹을 품었던 시기는 '기적의 천'에 대한 숭배가 시작된 때와 비슷하게 맞물린다. 전설에 따르면 그리스도가 십자가를 지고 가는 길에 베로니카가 수다리움sudarium, 땀 닦는 천을 내밀었고, 그리스도는 피로 얼룩진 얼굴을 닦고는 그 천을 베로니카에게 건넸다.

육안으로 본 토리노 수의(왼쪽)와 X선에 비춘 수의(오른쪽). 오른쪽 사진에 예수 얼굴이 뚜렷하다.

그리고 그 천에 마치 그린 듯이 그리스도의 얼굴이 떠오르는 기적이 일어났다는 것이다. 이른바 '베로니카 베일의 전설'은 성서에는 나오지 않는다. 여하간에 이 베일은 바티칸이 보관한 유물 가운데 가장 중요한 품목이 되었고, 비록 대중에게는 공개되지 않지만 아직도 바티칸에서는 이 천을 숭배하고 있다.

만딜리온을 든 베로니카. 베르니니 공방의 조각품. 성 베드로 대성당, 로마.

베로니카의 베일 이야기는 『황금 전설 Legenda Aurea』이라는 성인전이 엄청난 인기를 끌면서 널리 퍼졌다. 13세기 제노바의 대주교 야코부스 데 보라지네 Jacobus de Voragine, 1230~1298가 쓴 이 책은 중세 유럽에서는 성서에 버금가는 베스트셀러였다. 『황금 전설』에 따르면 베로니카의 베일 이야기는 외경의 일부가 되었다. 외경이란 성서에는 포함되지 않지만 그리스도의 삶과 매우 밀접한 연관이 있어 사람들이 사실상 성서에서 나왔다고 추정하는 이야기를 말한다. 야코부스는 베로니카의 베일 이야기를 이런 경고와 함께 끝맺었다.

"이 이야기는 지금까지 경외전으로 불리고 있다. 이야기를 읽은

사람들이 마음대로 이야기를 떠들고 믿곤 한다."

토리노의 수의는 이 전통에서 파생한 것으로, 크게 보면 베로니카의 베일, 즉 아케이로포이에타acheiropoieta의 인기로 시작되었다. 아케이로포이에타란 인간의 손이 만든 것이 아니라 우연히 생긴 이미지를 뜻한다. 특히 토리노의 수의는 어느 왕이 병들었을 때 베로니카가 보낸 베일, 즉 만딜리온[18]을 받고 기적적으로 치료되었다는 이야기와 결합됐다.

이 수의는 매장을 준비하면서 시신을 싸던 마직류인데, 사타구니 위로 두 팔을 포갠 수염 난 남자의 모습이 찍혀 있다. 무엇보다 중요한 것은 마치 십자가형을 당해 죽은 것처럼 남자의 손목에 상처가 선명하다는 것이다. 실제 수의에서는 세부를 알아보기 힘들지만 네거티브 이미지로 보면 형상은 더욱 뚜렷해진다.

이 수의에 관한 첫 번째 기록은 사부아의 영주가 수의를 모시려고 교회를 짓던 1350년대에 프랑스 리레에서 나왔다. 1356년 푸아티에 전투에서 사망한 프랑스의 기사 조프루아 드 샤르니Geoffroi de Charny가 일찍이 성지에서 프랑스로 가져왔다는 것이다.

트루아의 주교인 피에르 다르시Pierre d'Arcis는 1389년 아비뇽에 있는 교황 우르바누스 6세에게 편지를 보내 이 수의가 가짜 유물이라고 선언해야 한다고 요구했다. 미술사학자 마틴 켐프가 쓴『그리스도에서 코카콜라까지Christ to Coke』에 따르면 주교의 근거는 트루아의 전임 주교 앙리 드 푸아티에Henri de Poitiers가 '마침내, 성실한 조사와 검토 끝에', '천이 교묘하게 색칠되었으며 이를 그린 화가가 진실을 증언한 바, 정확히 말해 이것은 인간 기술이 만들어낸 결과이지 기적적으로 찍히거나 부여된 것이 아니다'라는 결론을 내렸다는 것이다.

그러나 주교의 요구는 유물을 구경하려는 대중의 뜨거운 열기를 식히기에 부족했고, 기승을 부리는 가짜 유물 거래를 진정시키지도

못했다. 수의는 사부아 가문의 가보로 남아 16세기까지도 계속해서 관광객을 끌어들였고, 결국 순례자들이 더 쉽게 보도록 토리노로 옮겨졌다. 이후 수의는 계속 토리노에 보관되었다. 1958년, 바티칸은 공식적으로 수의를 가톨릭 신앙의 합법 수단으로 승인했다.

다빈치의 〈아름다운 공주〉가 진품이라고 주장한 마틴 켐프는 미술사적 분석으로 수의가 가짜라는 근거를 제시한다. 켐프는 만약 이 천이 시신 위에 놓였다면 시신의 윤곽을 거푸집처럼 드러냈을 거라고 지적한다. 그런 다음 천을 평평하게 펼쳐놓으면 시신의 옆 부분, 머리 꼭대기, 발바닥 등 자국이 보여야 하지만 수의에는 신체의 앞면만 보인다. 그뿐 아니라 시신의 팔다리가 막대기 같고 심지어 손가락은 사람의 몸이라기보다는 고딕식으로 그린 인체와 더 비슷해 보인다. 켐프는 만약 미술품으로 이 수의의 연대를 추정한다면 13세기 말에서 14세기 초 물건으로 본다고 말했다.[190]

켐프의 분석은 과학적 연구로도 증명됐다. 1988년 토리노 당국은 매우 예외적인 일을 벌였다. 국제 연구소 세 곳에 수의의 과학적 분석을 허락한 것이다. 과학 실험실의 탄소연대측정 결과 수의는 1300년 무렵 것으로 감정됐다. 옥스퍼드 대학교, 애리조나 대학교, 스위스 연방공과대학취리히 공과대학은 오차 범위 5퍼센트로 이 수의가 1260년에서 1390년 사이의 물건이라는 데 동의했다. 수의는 1300년경에 고대 유물처럼 보이도록 조작된 것으로 여겨진다. 1979년 유명한 법과학자 월터 매크론Walter McCrone은 별도로 연구를 진행해 수의에 찍힌 인체 이미지는 매우 미세한 염료 분말로 만들어졌으며, 따라서 산화철의 한 종류인 헤마타이트, 즉 적철석赤鐵石으로 그린 형상이라고 주장했다.

논쟁은 계속되고 있다. 영적인 물건이 과학적 연구와 충돌할 때, 상상력과 낭만주의가 경험적 증거와 부딪칠 때는 늘 그럴 것이다. 어느 위조꾼이 수세기 동안 수많은 사람들의 신앙을 자극할 물품을

만들어냄으로써 꿈에도 기대하지 못했을 엄청난 성공을 거두었다는 건 확실하다. 토리노의 수의처럼 유물에 대한 믿음은 누구에게나 허용된 선택 문제다. 그러나 중요한 것은 교회가 우상 숭배를 허락하지 않는다는 사실을 너무 자주 잊는다는 것이다. 어떤 이미지나 유물은 신에게 더 가까이 다가가게 해주는 신앙의 보조물로 만들어진 것이다. 그 물건 자체를 숭배해서는 안 된다.

종교 유물 위조는 오늘날에도 지속되고 있다. 1976년, 이스라엘의 고고학자 오데드 골란Oded Golan은 예루살렘의 골동품 가게에서 1세기의 석회석 유골함을 구입했다고 한다. 그는 2002년에 토론토 전시회를 위해 유골함 선적 허가를 신청했다. 그러는 한편으로 파리 소르본 대학교의 학자 앙드레 르메르André Lemaire에게 유골함을 보여주었다. 골란은 미처 못 보았다고 말했지만 르메르는 상자 겉면에 새겨진 아람어에 주목했다. 'Ya'akov bar Yosef akhui di Yeshua', 곧 '야곱, 요셉의 아들, 예수의 형제'라는 글귀다. 문득 이것이 예수 그리스도의 동생이라 믿어지는 야곱의 유골함일 수도 있다는 생각이 르메르와 골란의 뇌리를 스쳤다.

르메르는『성서고고학 리뷰Biblical Archaeology Review』에 이 비문이 진짜일 가능성이 매우 높다는 논문을 발표했다.[191] 그러나 골란은 유골함 반출 허가 신청서에 이 비문을 언급하지 않았다. 만약 실제로 중요한 종교 유물이라면 이스라엘은 외국 반출을 허가하지 않았을 것이다. 반출은 승인되었고 유골함은 전시를 위해 토론토로 가는 배에 실렸다.

골란은 유골함을 단돈 200달러에 구입했지만 운송에는 100만 달러 보험에 가입했다. 유골함의 목적지인 왕립 온타리오 박물관은 문화적 의의를 고려해 유골함의 가치를 200만 달러로 추산했다. 뭔가 이상하다고 의심한 이스라엘 고고학협회IAA는 조사에 들어갔다.

2003년 3월, 이스라엘 당국은 위조 및 가짜 골동품 거래 혐의로 골란을 체포했다. 전문가로 구성된 IAA의 위원회는 유골함 자체는 고대 유물이지만 비문은 현대에 추가된 것이라고 결론을 내렸다. 따라서 위조품이 아니라 가짜였다.

야곱의 유골함. '야곱, 요셉의 아들, 예수의 형제'라는 비문이 새겨져 있다.

석회석 유골함은 오랜 세월 축축한 동굴에 묻혀 자연적으로 노화된 상태였다. 하지만 뒷면에 쓰인 비문의 뒤쪽 절반 글자들('예수의 형제' 부분)은 새로 새긴 것으로, 물과 백악 가루 혼합물을 기본으로 한 자가제조 '고색'을 입힌 것이다. 골란이 이끄는 위조 팀 다섯 명은 진짜 유물에 비문을 추가함으로써 수많은 성서 유물을 위조했다는 의심을 받았다.[192] 골란이 임차한 창고 시설을 수색한 결과 위조된 고대 인장들, 제작 중인 비문 여러 개와 함께 수두룩한 조각 도구들, 그리고 오랜 세월 묻혀 있었다는 착각을 주기 위해 비문에 문질러 넣었을 발굴 현장의 흙까지 발견되었다.[193] 그러나 7년에 걸친

재판 결과, 골란은 적극적으로 사기에 가담했다는 증거가 불충분하다며 무죄를 선고받았다. 대신 그는 '장물로 의심되는 물건을 소지한 죄'와 '허가증 없이 고대 유물을 판매한 죄'를 포함해 소소한 범죄 여러 건으로 유죄를 선고받았다.[194] 판사는 유골함이 진짜일 가능성에 대해서는 판단하지 않았다. 골란이 배후에서 적극적으로 주도했든 아니든, 역사적으로 실제보다 더 중요해 보이려고 고대 유물을 변조하는 전통은 수백 년 넘게 이어지고 있다. 여기서 돈은 궁극적인 목표가 아닐 것이다. 유명한 유물로 보이는 것을 소유했다는 사실만으로도 이들은 헤드라인에 등장했고, 매우 덧없긴 하지만 일종의 권력을 맛보기도 했다.

과학계의 위조 _
필트다운인과 아르카이오랍토르 화석

미술가가 위조꾼이 되는 동기는 과학자들에도 똑같이 적용된다. 자연적 증거가 제시하는 것보다 더한 것을 '발견'하게 만드는 것이다. 명성을 얻으려는 동기, 그리고 이른바 전문가 집단을 속이고 빠져나가는 일은 과학계에서도 일어난다.

　　1912년에 유명한 사건이 벌어졌다. 잉글랜드 이스트 서식스에 있는 필트다운 마을의 자갈 채취장에서 특이한 두개골과 턱뼈가 발견되었다. 수집가 찰스 도슨Chalres Dawson은 뼈 파편을 사들였고, 이 뼈는 도슨의 이름을 넣어 라틴어 이명법으로 에오안트로푸스 다우소니*Eoanthropus dawsoni*라 불리게 되었다. 수십 년 동안 이 뼈들은 지금껏 알려지지 않은 초기 호미니드의 것이며, 진화론을 뒷받침할 유인원과 호모 에렉투스 사이의 한 고리로 여겨졌다. 일명 '필트다운인'이 위조라는 사실이 밝혀진 것은 한참 지난 1953년이었다. 실상은

오랑우탄의 아래턱뼈를 현대 인간의 두개골에 붙인 것이었다.

1912년에는 자연적인 유골들을 이종교배한 것이 그리 새로운 일도 아니었다. 르네상스기와 계몽주의 시대 수집가들은 자연에서 나온 경이로운 물품을 수집했다. 프라하의 루돌프 2세는 유리 수조에 거대한 문어 한 마리를 보관했으며 성에서는 시끄럽게 뛰어다니는 펭귄 떼도 키웠다. 나아가 이들은 가공된 초자연적 물품들까지 수집했다. 일각고래의 엄니는 유니콘 뿔로 팔렸고, 고래 뼈는 용 뼈로 여겨지곤 했다.[195]

열성이 지나친 박물학자에 대해 그의 희망사항만 유죄로 볼 것인지, 또 어떤 때 범죄가 성립되는지가 늘 명쾌한 것은 아니다. 근대 이전 과학자들이 우연히 공룡 뼈를 발견했다면 얼마든지 용 뼈를 발견했다고 생각할 수도 있는 일이다. 어쨌든 우리가 아는 용이 구현된 게 아니라면 공룡이 무엇이겠는가? 베네치아의 무라노 섬에 있는 산 도나토 교회 제단 뒤에는 '성 도나토의 용 뼈'라 불리는 거대

찰스 도슨(왼쪽)과 아서 스미스 우드워드. 필트다운인의 파편을 찾고 있다. 1912년.

한 뼈 두 개가 걸려 있다. 성 도나토는 침을 뱉어 용을 죽였다는 성
인이다. 그 뼈를 과학적으로 검증한 적은 없지만 고래나 혹은 선사
시대의 뼈라는 건 거의 확실해 보인다. 뼈들이 제의를 거쳐 이 교회
에 걸릴 때 어느 누구도 사기를 의도한 것은 아니었다.

과학 분야의 위조 일부는 이러한 맥락으로 이뤄졌지만, 그러나
필트다운인의 경우는 적극적인 사기 행위였다. 또 40년 넘게 성공으
로 이어졌다는 점에서 가장 오래 지속된 과학적 사기 중 하나였다.

이야기는 1912년 12월 18일, 찰스 도슨이 런던 지질학회에 뼈
파편을 획득했다고 선언하면서 시작됐다. 현장에서 두개골을 발견
한 일꾼은 처음에는 화석화된 코코넛이라고 생각했다. 도슨은 현장
에서 파편을 더 많이 찾아냈고, 이것들을 영국박물관의 지질학 부
서에 가져갔다. 영국박물관 큐레이터인 아서 스미스 우드워드Arthur
Smith Woodward는 도슨과 함께 여러 달에 걸쳐 파편들을 연구했다. 이
들의 분석은 지질학회에 큰 파란을 일으켰다.

복원된 필트다운인 두개골.

도슨은 후두하두개골과 척추가 만나는 부분과 현생인류 두뇌의 3분의 2만 한 크기를 제외하면 이 두개골이 현생인류와 매우 비슷하다고 주장했다. 아래턱의 치아에는 침팬지와 매우 흡사한 어금니 두 개, 유인원 같은 송곳니들이 있었다. 도슨은 새로운 발견물이 유인원과 현생인류 사이의 잃어버린 진화의 고리를 나타내는 것 같다고 피력했다.

이 주장은 처음부터 논쟁거리였다. 영국박물관 측과 도슨, 우드워드도 두개골을 복원했지만, 아서 키스Arthur Keith가 이끄는 왕립외과대학은 뼈 파편을 복제한 똑같은 모형을 가지고 매우 다른 두개골을 복원했는데 두뇌 크기가 현생인류와 정확히 똑같았다. 이 두 번째 복원 두개골은 호모 필트다우넨시스Homo piltdownensis라고 불렸다. 여기서 'homo'는 두개골이 호모 에렉투스와 더 유사하다는 걸 반영했다.

1913년 8월, 도슨과 우드워드, 예수회 사제 테야르 드 샤르댕 Teilhard de Chardin은 다시 자갈 채석장을 조사하던 중 그 턱뼈에 들어맞는 송곳니 하나를 발견했다. 테야르는 곧 프랑스로 돌아가 두 번 다시 작업에 참여하지 않았는데, 충분히 의혹을 살 만한 행동이었다.

송곳니는 턱뼈와 완벽하게 들어맞았고 이 발견은 더 많은 의문을 불러왔다. 키스는 인간의 어금니가 음식물을 갈도록 수평운동을 한다는 점을 지적했다. 실제로 이 송곳니를 필트다운인의 턱뼈와 결합해보니 진화론적으로는 전혀 앞뒤가 맞지 않았다. 이빨의 수직성이 어금니의 수평운동을 방해하기 때문이다. 턱뼈의 어금니들이 닳았다는 것은 많이 썼다는 의미였지만, 도슨이 추가한 송곳니는 근본적으로 이 생명체가 먹는 행위를 방해했을 것이었다. 뭔가 맞지 않았다.

1913년, 킹스 칼리지 런던의 데이비드 워터슨David Waterson은 필트다운인 사기극의 수수께끼를 풀었다. 워터슨은 『네이처Nature』지

에서 이 뼈가 유인원의 하악골과 인간 두개골을 조합한 것 같다고 주장했다. 프랑스 고생물학자 마르슬랭 불Marcellin Boule은 1915년에 똑같은 결론을 발표했고, 미국의 동물학자 게릿 스미스 밀러Gerrit Smith Miller도 그랬다. 1923년에 독일 해부학자 프란츠 바이덴라이히Franz Weidenreich는 이 두개골이 인간의 두개골이고 하악골은 오랑우탄이며, 이빨을 줄로 갈아냈다고 지적했다. 그러나 이것이 결정적으로 입증되고 사람들이 믿기까지는 수십 년이 걸렸다.

1915년 도슨은 자갈 채석장에서 3킬로미터쯤 떨어진 곳에서 또 다른 두개골 파편을 발견했다. 이것은 '필트다운인 2호' 또는 '셰필드파크 발견물'로 불렸다. 그러나 이제 도슨은 친구인 영국박물관의 우드워드에게도 정확한 현장을 밝히려 하지 않았다. 사람들은 또 다른 거짓 발견이라고 의심했다.

도슨은 1916년 8월에 사망했는데, 이 시점에 우드워드는 새로운 필트다운인 2호를 마치 자기가 발견한 것처럼 제시했다. 미국 자연사박물관 관장 헨리 페어필드 오즈번Henry Fairfield Osborn은 필트다운인과 필트다운인 2호, 두 발견물 모두 '문제의 여지가 없다'고 선언했다. 두 번째 필트다운인의 파편들은 최소한 신문 기사를 읽은 관심 있는 독자들에게는 첫 번째 필트다운인이 진짜라고 확인해주는 듯했다. 그러나 진실을 아는 유일한 인물 도슨은 이제 죽고 없었다.

그러나 과학자들은 확신하지 못했다. 필트다운인은 다른 화석이나 진화상의 발견물들과 딱 들어맞지 않았다. 유인원에서 인간으로 넘어가는 과정의 이상한 돌연변이거나, 아니면 가짜가 분명했다.

이 장난질은 『타임』지에서, 그것도 1953년이 되어서야 진실이 드러났다. 여러 유명 과학자들에게서 수집한 증거들은 필트다운인의 뼈가 서로 다른 세 종에서 나왔음을 증명했다. 중세 인간의 두개골과 사라와 오랑우탄의 500년 된 하악골, 그리고 화석화된 침팬지의 이빨이었다. 실제로 필트다운에서 발견된 뼈는 인간의 두개골뿐

이었다. 그리고 모든 파편들은 철과 크롬산에 담가 고색을 입힌 것이었다. 현미경 검사는 어금니들이 인간의 치아와 비슷해 보이도록 금속 줄로 갈아낸 침팬지의 어금니임을 보여주었다.

찰스 도슨이 주요 용의자이긴 하지만 위조꾼이 누구인지는 밝혀지지 않았다. 영국박물관의 우드워드와 프랑스 예수회 사제인 테야르 역시 음모에 가담했을 수 있다. 한때 유명했던 도슨의 자연사 소장 품목을 나중에 조사했더니 확실한 가짜가 서른여덟 점이나 나왔다. 도슨이 '발견'한 포유류·파충류 잡종이라는 플라기아우락스 다우소니*Plagiaulax dawsoni* 이빨들도 가짜였다. 그 밖의 가짜와 위조품 중에는 늦어도 로마 시대 브리타니아의 것으로 추정된 페번지*Pevensey* 벽돌, 가짜 광산인 래번트 동굴에서 나왔다는 부싯돌, 가짜 로마 시대 철 조각품인 뷰포트 파크 소상小像, 부싯돌 안에 진짜 두꺼비가 들어 있는 브라이턴 '구멍 속 두꺼비', 그리고 가짜 중국 동 항아리 등이 있었다. 도슨은 이 모든 가짜의 배후로 추정되는데, 수집가이자 아마추어 과학자로서의 명성, 그리고 그런 발견에 따라오는 세간의 관심이 동기였던 것으로 보인다.[196] 이 사기극으로 입은 가장 큰 피해는 수십 년 동안 진화의 사다리에서 실제 존재하지도 않은 단계를 조사하느라 과학자들이 허비한 시간이었다.

비슷한 사기극은 1999년에도 있었다. 『내셔널 지오그래픽*National Geographic*』에 중국에서 발견된 화석 관련 기사가 실렸는데, 이 화석이 조류와 육상 공룡 사이에 진화상 다리를 보여주는 잃어버린 고리라는 것이었다.[197] 고생물학자들은 최근에 와서 이름(dinosaur는 '무시무시한 도마뱀'을 뜻한다)과 달리 공룡은 도마뱀보다는 조류와 더 비슷하다고 생각하고 있다. 조류가 공룡과 가장 가까운 직계 후손이라는 데 과학자들도 동의하는데, 중국의 화석이 결정적인 증거를 보여주었기 때문에 이 화석은 엄청난 발견이었다. 그러나 안타깝게도

역시 가짜였다. 2002년 한 과학자 팀이 이른바 '아르카이오랍토르 archaeoraptor 화석'이 가짜임을 입증하는 증거를 발표했다.[198] 도슨의 필트다운인과 마찬가지로 화석은 서로 다른 종의 실제 화석 조각을 가져다 프랑켄슈타인 식으로 조합한 것이었다. 꼬리는 날개 달린 드로마이오사우루스Dromaeosaurus이고 몸통은 선사시대 조류인 야노르니스Yanornis였으며, 다리와 발은 확인되지 않은 다른 공룡 것이었다.[199]

화석화된 뼈를 자세히 보기 위해 자외선을 비춘 아르카이오랍토르 화석.

이 스캔들로 『내셔널 지오그래픽』의 명성에 금이 가긴 했으나 한편으로는 중국산 불법 발굴 화석이나 위조 화석이 활발하게 거래되고 있음이 폭로되기도 했다. 심지어 이 위조는 특별히 솜씨가 좋은 것도 아니었다. 돌이켜 생각하면 고생물학자들은 이 '잃어버린 고리'가 사실상 다른 화석들을 대충 짜맞춘 퍼즐이었다는 걸 알았을 것으로 보인다. 그러나 '잃어버린 고리' 이론의 구체적 증거를 찾으려는 간절함으로, 아르카이오랍토르 화석과 필트다운인 두개골은 정체가 밝혀지기 전까지 전문가들의 인증과 성공을 누릴 수 있었다.

디지털 테크놀로지_
위조의 골목과 적

디지털 테크놀로지는 위조와 진작 감정의 지형을 변화시켰고, 덕분에 위조꾼들의 삶은 쉬워진 면도 있고 어려워진 면도 있다. 한편으로 디지털 프린터의 저렴한 비용과 높은 품질, 어도비 포토샵 같은 소프트웨어 조작 능력 덕분에 컴퓨터로 특정 미술 유형을 위조할 수 있게 되었다. 종이 작품, 특히 판화(20세기 석판화는 가장 흔히 위조된다)는 액자에 담긴 무광택 컴퓨터 인쇄물과 구분하기 힘들 수 있다.

버넌 래플리가 이끄는 런던 경찰국 미술품·골동품 수사대는 스프레이 페인트와 두꺼운 현대 종이, 스텐실로 위조한 뱅크시Banksy의 작품을 압수한 적이 있다. 이 위작은 온라인에서 수만 파운드에 판매되고 있었다.²⁰⁰ 래플리 팀은 시험 삼아 DIY 가게에서 재료를 사 위조를 재현해보았다. 재료비는 약 6파운드였다. 온라인에서 발견한 뱅크시 회화 이미지를 어도비 포토샵으로 본뜨고 원작에 맞춰 정확한 크기로 수정하니 간단히 스텐실을 만들 수 있었다. 이상적이라 할 만한 위조 작품이었다. 위조 대가들이 자랑하는 기술과 재능이 없어도 이런 위조품을 만들기가 얼마나 쉬운지 보여준 사례다.

이 실험이 특별히 흥미로운 이유는 위조된 뱅크시의 스프레이 회화와 진작을 구분하기가 과학적으로 불가능했기 때문이다. 뱅크시가 사용하는 재료로 만들었기 때문에 재료 분석 결과도 같았다. 육안으로 보기에도 역시 똑같았다. 어쨌거나 스텐실 작품이었던 것이다. 작품이 여러 점 제작되었기 때문에 위조 대상으로 삼기에도 영리한 선택이었다. 대규모는 아니지만 적당한 가격을 형성할 만큼 부본이 충분했고, 시장에 나왔을 때 의심을 살 만큼 아주 희귀하지도 않았다.

인터넷 또한 또 다른 미술품 시장으로서 사기꾼들을 돕고 있다. 엘리 서카이나 존 마이엇 같은 유명한 위조꾼은 한두 명이지만, 삼

류 위조꾼은 수백까지는 아닐지라도 수십 명은 된다. 뱅크시 위작을 만든 위조꾼이 그런 경우인데, 이들은 종종 기술이나 정교한 출처도 없이 기본적인 방식으로 접근하지만 그럼에도 주목할 만한 성공을 거둔다. 헤드라인을 장식할 일 없는 이런 위조꾼들은 마법의 손을 가진 화가가 아니라 한낱 실용적인 범죄자일 뿐이다. 이들은 소규모 갤러리, 중고품 장터, 무법의 골동품 시장 그리고 인터넷이라는 익명의 범죄 놀이터에 의존한다.

언제든 온라인 경매 웹사이트에 접속해보라. '로마 시대 동전'이나 '콜럼버스 이전 시대 조각상'이라는 것들이 검색될 것이다. 이런 작품들은 거의 예외 없이 도난품이거나 가짜다. 그렇게 보는 타당한 이유는, 진짜 로마 시대 동전이나 콜럼버스 이전 시대 조각상이라면 갤러리나 경매소에서 훨씬 높은 가격을 받기 때문이다. 온라인 판매는 범죄를 저지를 만한 조건이 너무도 잘 갖춰져 있다. 팔려고 내놓은 물건을 직접 살펴볼 수 없을뿐더러, 구매자는 실제 물건과 일치하는지조차 확신할 수 없는 설명과 사진에 의존해야 하기 때문이다. 판매자는 익명을 유지하고 따라서 위험을 덜 수 있다.

그러나 디지털 세계가 위조를 더 쉽게 만든 반면, 위조꾼들의 활동을 전혀 불가능하게는 아니더라도 힘들게 만드는 것 또한 사실이다. 과학 검증 비용이 크게 줄었기 때문에 중요한 작품에나 거치던 과학 검증 절차를 기대하는 것도 충분히 가능하다. 미술품 거래가 여전히 감정가와 전문가에게 먼저 의존하는 것은 관습이자 타성에 불과하다. 굳이 그럴 필요는 없으므로, 진지하게 투자금을 보호하고자 한다면 구매자는 과학 검증을 요구하는 것이 좋다. 명망 있는 중개상이나 경매 회사는 판매가가 억대가 넘는 작품에 대해서는 당연히 과학 검증을 제공해야 할 것이다. 수많은 과학 검증을 피할 수 없다는 사실을 안다면 위조꾼들도 섣부른 도전을 단념할지 모른다. 에릭 헵번의 위작이라면 아마 대부분 과학적 검증을 통과할 테니 그의

경우는 예외다. 존 마이엇, 숀 그린핼시, 엘리 서카이 등의 위작은 기본 테스트조차 통과하지 못했겠지만, 이 위작들은 충분히 괜찮아 보였기 때문에 과학 검증을 전혀 받지 않았다. 동시에 상당히 그럴싸한 출처의 함정을 이용했기 때문에 아무도 이들의 작품을 과학 검증할 생각조차 하지 않았다.

정교한 첨단 검사 방법들은 몇 년 사이에 어렵지 않게 접하게 되었고 기술도 계속 향상되고 있다. 하지만 사용되는 경우가 적으며 주로 보존 과정에 쓰인다. 마우리치오 세라치니Maurizio Seracini 같은 공학자는 과학으로 미술사의 수수께끼들을 풀기를 기대한다. 예를 들어 레오나르도 다빈치의 〈동방박사의 경배〉 같은 명화의 표면 아래를 보기 위해 적외선 분광법을 사용하는 것이다. 이 방법으로 다빈치가 이교도의 신전 유적을 활용해 짓는 교회(기독교가 대체로 기존의 이교 신앙을 토대로 했다는 사실을 인정하는 셈이다)를 묘사한 부분에 수백 년 전 누군가가 덧칠을 했다는 사실이 발견되었다.[201] 다빈치의 시대에는 그런 사고방식이 이단으로 여겨졌을 것이며, 따라서 누군가 분노해서든 또는 다빈치의 명성을 보호하기 위해서든 덧칠을 한 것이다. 세라치니는 또한 라파엘로의 〈유니콘을 안은 여인〉에는 원래 유니콘이 없었다는 사실도 밝혀냈다. 애초에 라파엘로가 그린 그림에는 여인의 무릎에 아무 동물도 없었다.[202] 나중에 누군가가 여인의 품에 작은 애완견을 추가했고, 더 나중에 다시 누군가가 개에 뿔을 덧붙여 유니콘으로 변신시켰다. 몇 세기 동안 이 그림을 연구한 미술사학자들은 유니콘이 여인이 처녀임을 암시한다고 생각해왔다. 유니콘이 가까이 다가오도록 허락해주는 건 처녀들뿐이라는 전설이 있었기 때문이다. 결국 과학적인 발견 때문에 그간의 신중한 도상학적 분석은 모두 무위로 돌아갔고 그림을 다시 판단해야 했다.

팍툼 아르테Factum Arte 같은 보존 기술 회사는 정교한 2차원, 3차원 스캐닝 시스템을 동원해 작품을 건드리지 않고 이미지 기록으로

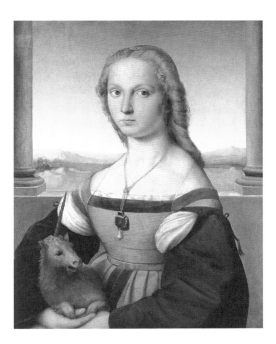

라파엘로,
〈유니콘을 안은 여인〉,
1506년경, 패널에 유채,
67.8×53cm,
보르게세 미술관, 로마.

변환해준다. 이들은 보존 전문가들이 맞닥뜨릴 법한 문제들을 해결하기 위해 혁신적인 기술을 발전시켜왔다. 예를 들어 펼친 각도가 90도가 채 되지 않는 민감한 희귀본에서 이미지를 떠내는 스캐너라든가, 이집트 투탕카멘 무덤 전체를 포착하는 3차원 스캐너를 제작하는 것이다. 고해상도 스캔은 물리적으로 훼손될 수 있는 미술품을 보존하면서도 작품을 직접 볼 수 없는 학생들이나 열혈 애호가들을 작품에 접근하게 해준다.

　고해상도 스캔은 주목하지 못한 단서들을 밝혀내기도 한다. 얀 반 에이크의 '신비로운 양에게 경배' 배경에서 웃는 사람을 발견한 것이 그런 예다. 아마도 사탄이었을 이 인물은 수백 년 동안 미술사학자들의 눈을 피해왔다. 그림을 지나치게 큰 보호 유리로 막아 전시하기 때문에 관찰자는 육안으로 그 인물을 볼 만큼 가까이 다가갈 수 없다. 그러나 게티 보존연구소가 이 제단화의 복원 작업을 시작

하면서 그림을 구성하는 모든 패널을 10억 화소 이미지로 구현했고 이 밖에도 적외선 이미지, 자외선 이미지, X선 이미지 등을 제작해 온라인에서 볼 수 있게 하면서 인물이 발견됐다.[203] 또 이 기술적 조사 결과, 도난당한 '정의로운 재판관' 패널을 그린 제프 반 데르 베켄의 복제화가 도난당한 진작에 덧그린 것이 아니라 모작이라는 것도 확인할 수 있었다.

팩툼 아르테는 스캐닝 기술을 한 단계 더 발전시켰고 수작업을 하는 미술가들과 특수 프린터를 동원함으로써 보존이나 연구 목적은 물론이고 미술관 전시용으로 쓰는 복제품과 유물을 만들어낸다. 이 웅대하고 값비싼 프로젝트는 각국 문화부, 미술관과 공동으로 진행되는데, 한 치의 오차도 없이 정확한 부조 복제품을 제작하는 작업도 있다. 영국박물관의 원본을 토대로 한 아슈르나시르팔 2세의 알현실 동쪽 끝 부조 전체가 그런 예다. 그 밖에 베로네세의 대형 회화인 〈가나의 혼인 잔치〉의 실물 크기 스캔과 복제화, 마드리드의 알카사르 궁전 화재 때 소실된 원본 대신 수세기 동안 서 있던 납 복제품을 토대로 도금 청동 사자상을 제작한 것도 팩툼 아르테의 작업이다. 화소 수준까지 완벽하게 재현해낸 이 복제품들은 우리가 가정해온 '진짜'의 의미에 대해, 그 이전 화가나 복제자 세대가 내놓은 작품들보다 한층 더 깊이 도전하고 있다. 그러나 2차원, 3차원 스캐닝과 인쇄 기술 발전이 범죄를 의도하는 엉뚱한 사람 손에 들어간다면 이 역시 위조와 속임수에 사용될 수 있음을 우리는 알고 있다.

새로운 디지털 기술은 마티스의 〈오달리스크〉처럼 위조꾼이 진작을 훔쳐 위작으로 바꿔치기하려는 계획을 단념시킬 수 있고, 만에 하나 작품을 도난당했다가 되찾을 경우 소유주의 작품이 맞는지 확인해줄 수도 있다. 네덜란드 문화유산연구소의 공학자이자 보존가인 빌 웨이Bill Wei 박사 팀은 특정 작품을 확인하는 수단으로 '미술품 지문 채취' 시스템을 개발해왔다. '핑-아트-프린팅Fing-Art-Printing'으

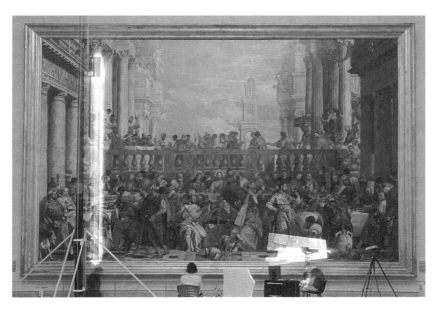

2006년 말, 팩툼 아르테 팀이 루브르 박물관에서 베로네세의 〈가나의 혼인 잔치〉를 스캔 중이다. 이 결과를 토대로 작품의 고향인 베네치아 산 조르조 마조레 수도원의 정확한 복제품이 만들어졌다.

로 불리는 이 시스템은 매우 강력한 디지털 카메라를 이용해 한 작품에서 3.5제곱밀리미터 정도의 아주 작은 부분을 촬영한다.[204] 촬영한 부분은 기술자와 작품 주인만 알 수 있다. 그런 다음 소프트웨어를 통해 촬영 부분 표면의 거친 정도, 즉 트라이볼로지tribology를 1미크론(1천분의 1밀리미터) 단위로 측정한다. 색은 시간이 지나면서 변할 수 있지만 거칠기는 그보다 덜 변하기 때문에, 작품 표면의 매끈함과 거칠기의 비율을 대조하는 것은 작품을 확인하는 가장 믿을 만한 방법이다. 이 기술은 굉장히 정확해서 반들반들한 도자기나 실버젤라틴 프린트, 심지어 총알 등 육안으로는 아무 질감을 느낄 수 없는 표면도 질감을 지도로 나타낼 수 있다.[205]

트라이볼로지는 낮고 매끈한 부분은 파랑, 높고 거친 부분은 빨강 등 색깔 지도로 전환하고, 똑같은 기술로 찍은 다른 사진과 이 지

도를 소프트웨어로 비교한다. 이 미술품 지문은 작품을 손상하거나 만지지 않아도 되며, 다만 소프트웨어와 카메라, 그리고 카메라를 정확한 위치에 놓을 로봇 팔만 있으면 되기 때문에 비용이 많이 들지도 않는다. 이 기술은 모든 주요 미술관의 보존 연구에 확실히 주요한 도구가 될 것이다. 마티스의 〈오달리스크〉 같은 경우도 곧바로 알아낼 것이다. 아무리 검사에서 촬영하는 작은 점까지 다 안다 해도 원작의 질감을 1미크론 단위까지 그대로 재현해낼 수 있는 위조꾼은 없다. 그러나 〈오달리스크〉를 검사하겠다는 생각을 하려면 우선 누군가가 작품에서 이상한 점을 알아차려야 할 것이다. 디지털 테크놀로지가 위조꾼을 무력화할 능력을 가지고 있을지는 몰라도, 결국 가장 중요한 것은 자세히 들여다보는 실수투성이 인간, 전문가다.

표준화된 과학 검사, 막강하고 새로운 디지털 이미징 기술의 전략적 사용, 작품 출처에 대한 독립적인 검증이라면 첨단 위조를 얼마든지 종식시킬 수 있을 것이다. 이런 서비스를 요구하는 것은 종합적으로는 구매자의 몫이다. 그리고 어쩌면 비용을 지불하는 것도 이들 몫일 것이다. 미술품 거래 업계에서 선뜻 지원할 것 같지는 않기 때문이다.

맺는 말

CONCLUSION

···그렇다면 속여주마

능란한 거짓말 기술···

— 아리스토텔레스

지금까지 위조의 역사를 여행하면서 위조꾼의 심리와 동기, 방법론을 들여다보았으니 이제 위조꾼의 심리 밖으로 나와 이들이 활동하는 사회적 맥락을 볼 차례다.

　미술품 위조는 위협적이지 않고 피해자도 없는 범죄처럼 보인다. 아니, 정확히는 부유한 개인과 얼굴 없는 기관에만 피해를 준다고 해야 할 것이다. 그러나 이는 언론이 만들어낸 인식이며, 위조꾼들을 압박하고 위작을 가려냄으로써 순수하고 진정한 역사를 보존하는 일이 왜 중요한지를 보아왔다. 또 대중은 위조꾼들에게 전반적으로 관대한 편이고, 따라서 이들과 싸우기 위해 법 집행 기관에 지원을 아끼지 말아야 한다는 여론의 압박은 거의 없다. 그래서 경찰

2014년, 자전적 영화 《벨트라치: 위조의 기술 Beltracchi: The Art of Forgery》 시사회에 참석한 볼프강과 헬렌 벨트라치. 미술품 위조꾼들을 기다리는 미래와 명성을 분명하게 보여준 예다.

은 위조를 심각하게 받아들이지 않는 경향이 있다.[206]

이와 비슷하게, 잠재적인 범죄자가 위조에 발을 들이지 않도록 억제하는 요인은 확실히 부족하다. 가장 명백한 예가 존 마이엇과 볼프강 벨트라치일 것이다. 두 사람 모두 개방 교도소에서 최소한의 감시 하에 최소한의 기간만 복역했고, 적발된 이후에 활발하게 활동하면서 돈을 벌었다. 위조범 처벌은 지나치게 가벼운 반면 대중의 관심은 매우 크다. 돈벌이가 되는 경력을 갖춘 일종의 대중 영웅으로 등장하기까지 개방 교도소에서 한두 해쯤 지내는 것은 충분히 할 만한 일로 보인다. 물론 과도한 징역형도 중죄를 저지른 범죄자들을 억제하지 못하는 것으로 증명되었다.[207] 그런 면에서 위조범을 오랜 기간 가두는 것은 비합리적일 수도 있지만, 대가를 치러야 한다면 설사 붙잡힌 뒤에 크게 각광받으며 활동할 수 있다 해도 위조를 시도할 엄두를 내지 못할 것이다.

만약 무언가 있다면 언론이다. 위조꾼에 매혹당한 언론은 위조를 적극 유인하는 꼴이 된다. 언론은 위조꾼의 위업에 갈채를 보낼 게 아니라 집단적으로 엄하게 비난하는 것이 올바른 태도일 것이다. 마찬가지로 언론이 위조꾼의 이름이나 사진은 물론, 이들이 만들어낸 조작품도 발표하지 않기로 합의한다면 역시 무모한 의욕을 꺾는 효과가 있을 것이다. 그런 발표 자체가 위조꾼에게 유명인이 되는 길을 열어주기 때문이다.[208] 그러나 주요 언론이 집단적으로 합의할 가능성은 매우 희박해 보인다.

이뿐만 아니라 대부분의 국가에는 위조 전과자가 자기 작품으로 이득을 얻는 것을 막는 막강한 억제책이 없다. 만약 위조범으로 잡힐 경우 자기 이름을 서명했든 아니든 상관없이 작품을 팔 수 없게 된다면 사기극으로 영예를 얻으려던 아마추어 미술가 상당수가 생각을 접을 것이다. 이것이야말로 짧은 징역형보다 훨씬 효율적인 억제책이다.

오늘날 미술품 대부분이 출처에 따라 진위가 판명되고 출처의 함정이 위작을 진작으로 속이는 방법이라는 것을 감안한다면 출처 자체를 더욱 면밀히 조사할 필요가 있다.[209] 중개인은 새 작품을 만나면 출처를 조사하곤 하는데 이는 작품의 배경 정보가 많을수록 판매에 더 유리하기 때문이다. 작품의 진위와 소유권의 합법성에 대해 구매자가 안심한다면 더 비싸게 받을 확률이 높다. 그러나 우리가 보았듯이 '출처는 많을수록 좋다'는 바로 이 통념이 곧 함정이 되곤 한다. 작품과 연관된 출처가 믿을 만한지(마이엇과 드루 사건처럼 위조된 것은 아닌지), 그리고 출처와 문제의 작품이 실제로 일치하는지(엘리 서카이와 그린핼시 가족처럼 다른 진작의 출처를 도용하지는 않았는지)를 모두 신중하게 확인해야 한다. 어쩌면 정말 필요한 것은 작품과 관련된 출처를 비판적인 눈으로 조사할 독립적이고 객관적인 출처조사원이 아닐까? 중요한 것은 출처조사원은 작품 판매에 아무 이해관계가 없어야 한다는 것이다. 반대로 중개상이나 경매인은 작품이 진작임을 밝혀야 이득을 보게 된다. 이 때문에 이들은 작품이 진작이기를 바라고, 따라서 문제가 될 만한 특징들을 대충 건너뛰려는 유혹에 빠진다. 출처 각각에 전문가적인 의문을 가지고 접근하는 독립적인 출처조사원이라면 열성적인 전문가들이 곧잘 빠지고 마는 보물사냥의 유혹에 넘어가지 않을 것이다. 이들은 장차 생겨날 출처의 함정에도 어느 정도 영향을 미쳐 위조는 더 어려워질 것이다.

잠시 생각해보자. 모든 내용은 신중하게 조사를 거쳤지만 만약 이 책에 소개한 위조꾼 중 한 명이 허구의 인물이라면? 만약 오손 웰스의 페이크 다큐멘터리에 사용된 서사의 속임수에서 힌트를 얻어 이 책을 썼다면? 오손 웰스는 진짜 다큐멘터리가 될 뻔한 《거짓과 진실》에 의도적으로 가짜 역사를 삽입했다.

우리는 읽은 것을 사실로 받아들이는 경향이 있다. 더욱이 한 분

벨트라치 위조단 적발에
단초가 된 가짜 출처.
플레히트하임 소장품에서
나온 것처럼 보이려 했지만
수집가 알프레트 플레히트하임은
소장품에 절대 라벨을
붙이지 않는다고 알려졌다.

야의 전문가인 교수가 쓰고 인용하고 편집하고 출판사에서 출간한 책이라면, 당연히 책에 제시된 모든 것을 진실이라고 가정한다(걱정 마시라, 적어도 이 책은 진실이니까). 그런데 이것은 구매자 스스로 전문가의 견해를 확실하게 믿고서 진작일 수도, 아닐 수도 있는 미술 작품을 구매하는 과정과 수상쩍을 만큼 비슷하지 않은가? '출판사' 대신 '경매 회사'를 집어넣고, '교수'를 빼고 '미술사학자'를 넣어보면 요점은 분명해진다. 출판계와 학술계에서 인용은 출처와 같은 기능을 하면서 진실성을 부여하고 기술된 사실을 뒷받침한다. 그러나 출처가 제시된 작품에 맞는지 분명히 확인해야 하는 것처럼 인용한 문헌이 실제로 저자가 뒷받침하려는 사실과 관계가 있는지 확인해야 한다. 다른 사람들의 말에 지나치게 의지한다면 자칫 잘못된 방향으로 빠질 수 있다.

독립적인 출처 조사에 덧붙여, 비록 위조 억제 효과는 없을지라도 구매자를 보호하는 다른 방법은 '진작 미술품 보험'이다. 미술품 구매를 앞두고 이 작품이 전문가들의 평가와 다르다는 것(위작이든,

아니면 작가 확인이 잘못됐든)이 밝혀질 경우 변제를 보장하는 보험에 든다면 적어도 구매자는 투자액을 보호받을 수 있다. 보험회사는 보험 가입을 받기 전에 직접 평가자를 보내 작품을 검사할 것이다. 위험을 안고 작품의 보험 가입을 받기 위해서는 독립적인 전문가와 판매자의 의견이 같아야 한다. 만약 보험에 가입된 작품이 생각과 다르다고 판명되면 보험회사는 인지된 가치와 실체 가치에 차이가 있으므로 구매자에게 변상할 것이다. 이런 장치는 출처조사원에게도 비슷한 영향을 미쳐 지나친 열정을 방지하고, 문제의 작품과 이해관계가 없는 제3자의 검토로 출처의 함정에 걸려들지 않을 수 있다. 중요한 점은, 작품 평가는 경제적 이해관계가 전혀 없는 사람에게 받아야 하고 출처는 감정적인 매혹보다는 비판적인 눈으로 면밀히 검토해야 한다는 것이다.

궁극적으로 위조꾼에게 시장을 열어주는 것은 구매자들이다. 경매 회사, 갤러리, 중개상, 전문가 등 중개인들은 지식이 풍부해야 하며 좋은 미술품과 가짜를 구분하는 거름망처럼 이론적으로 행동해야 한다. 그러나 현실에서 중개인은 실수를 저지르고 심지어는 위작을 팔아 이익을 얻기도 한다. 결국 지식으로 무장하고, 작품에 대해 다양한 의견을 구하고, 구매하려는 종류의 미술을 최대한 많이 배우는 것은 구매자의 몫이다. 위조꾼들이 성공해온 방식을 많이 알수록 구매자는 스스로 강해질 수 있다. '매수자 위험부담caveat emptor의 원칙'은 '매수자 의식무장emptor scire의 원칙'으로 바뀌어야 한다.

물론 미술품을 실제보다 위대한 작품으로 속이는 사기나 속임수와는 다른 부류의 예술이 엄연히 존재하는 것처럼, 위조에도 예술이 존재한다는 데에는 의심의 여지가 없다. 그러나 위조꾼은 대체로 실패한 미술가들이다. 그리고 '위대함'이라는 요소가 없는 사람들이다. 결국 사기야말로 범죄가 일어나는 순간을 나타내며, 전후 맥락이 없다면 아무도 속지 않을 작품을 속여넘기는 가장 흔한 수법이

이탈리아 트라스테베레에 있는 카라비니에리 문화유산보호부. 이탈리아 경찰 내 미술범죄 수사대다. 이곳 벙커 아카이브에서는 암시장에서 회수한 위작과 진작을 보관한다.

다. 출처의 함정에 맞서는 효과적인 대비책, 여기 더해 미술가들의 위조 의지를 억제하는 막강한 방어책이야말로 미술품 감정으로 위조를 가려내려는 전문가들의 주먹구구식 시도보다 훨씬 나은 길인 것 같다. 위조와 작가 확인 오류는 결국 밝혀지는 경우가 많지만 위조꾼이 적발되는 일은 매우 드물다. 그리고 적발된 위조꾼은 스스로 적발을 바랐기 때문인 경우도 많다. 위조꾼과 공모자의 동기나 사기 술책을 이해한다면 이들의 결과물을 추적하기보다는 위조의 근원을 색출할 수 있을 것이다.

위조가 심각한 결과를 야기할 수 있다는 사실을 의심해서는 안 된다. 이 책에 소개한 사례들은 역사를 바꿔 쓰려 한 힘을 보여준다. 사기극에 연루된 위작이라는 사실이 명백히 증명되었음에도 그 작품에 대한 믿음은 지속된다. 이 작품들이 줄곧 거짓이었다는 증거와 상관없이 사람들은 가짜라는 진실을 거부한 채 매우 중요한 작품이라고 여긴다. 심지어 밝혀진 위작조차 역사를 바꾸는 힘을 계속 지닌다. 위조꾼들이 바란 그대로 말이다.

주

시작하는 말

1 뒤러의 경력과 마르칸토니오 라이몬디의 복제품, 뒤러 작품 위조에 대해서는 Lisa Pon, *Raphael, Dürer and Marcantonio Raimondi: Copying and the Italian Renaissance Print* (New Haven, 2004) 참조.

2 라이몬디의 이 판화는 피에트로 아레토노Pietro Aretono가 쓴 최초의 포르노그래피 서적 『*I Modi*(체위)』(1524)에 실린 것이다. 이 음란한 작품 외에도 그는 라파엘로의 회화를 본뜬 판화를 합법적으로 제작해 유명해졌다. 광범위하게 보급된 그의 판화는 직접 작품을 볼 수 없는 세계 각지 사람들에게 라파엘로를 널리 알리는 역할을 했다.

3 Jane Ginsburg 인터뷰, 2012년 1월 15일.

4 미술 범죄의 나머지 범주는 Noah Charney, ed., *Art&Crime: Exploring the Dark Side of the Art World* (Santa Barbara, 2009) 참조.

5 기원전 212년 로마공화국 군인들이 헬레니즘 도시 시라쿠사(오늘날 시칠리아의 시라쿠사)를 약탈할 때 부유한 로마인들 사이에 헬레니즘 수집 광풍이 일어났다. 조각품과 항아리를 위주로 한 헬레니즘 미술품으로 집을 꾸미는 것이 고상한 취향을 상징했고, 수요가 늘면서 거래가 활발해졌다. 이 가운데 일부는 전리품이고 일부는 장물, 일부는 합법적인 시장 거래였으며 또 일부는 위조품이었다.

6 유스티니아누스가 가시관의 가시 하나를 파리 주교 성 게르마누스에게 선물한 6세기 이후 가시관이 비잔틴 황제들의 수집 품목이라는 이야기가 퍼졌다. 성 루이(루이 9세)가 8차 십자군원정에서 가시관을 가져올 당시 이 물건은 재정난에 처한 콘스탄티노플의 라틴계 황제 보두앵 2세의 보물이었다.

7 Jennifer Osterhage, 'Relics of Saints a Blessing to Basilica', *Notre Dame Magazine*(Spring 2004).

8 미술가 숭배, 드로잉 수집, 미술과 그 역사에 대한 인식과 박물관의 기능 등은 주로 조르조 바사리의 연구와 저서에 기반한다. Ingrid Rowland and Noah Charney, *The Collector of Lives: Giorgio Vasari and the Invention of Art* (New York, 2015) 참조.

9 이 작품을 조르조네 회화라고 언급한 문서는 단 두 점뿐인데 모두 소실되었다. 하나는 1507년 문서로 한때 베네치아의 팔라초 두칼레에 있었고, 다른 하나는 조르조네와 티치아노가 베네치아의 폰다코 데이 테데스키 외부에 그린 프레스코에 관한 1508년 문서였다. 이 프레스코는 습기에 곧 훼손되었다. 조르조네가 존재했다는 근거 자료는 1510년 10월경이라는 사망 날짜뿐이다. 바사리가 『미술가 열전*Lives of the Most Eminent Painters, Sculptors and Architects*』(1550)에 언급한 정도가 전부다. 조르조네가 실존 인물이 아닐 수 있다는 의견이 진지하게 받아들여지지는 않지만, 이는 역사상 가장 중요한 미술가들에 대해 아는 바가 적다는 사실을 반증한다. Enrico Maria dal Pozzolo, *Giorgione* (Milan, 2009) 참조.

10 바커 재판을 포함해 반 고흐 작품의 진위 논쟁에 대해서는 Henk Tromp, *A Real Van Gogh* (Amsterdam, 2010)를 권한다. 그 밖에 Modris Eksteins, *Solar Dance: Van Gogh, Forgery and the Eclipse of Certainty* (Cambridge, MA, 2012)도 좋은 자료다.

11 Tromp(2010), p.43.

12 데 빌트의 전기는 온라인에서 네덜란드어로 볼 수 있다. http://www.scribd.com/doc/27700781/Dr-Ir-Angenitus-Martinus-de-Wild-1899-1969

13 Graeme Wood, 'Artful Lies', *The American Scholar* (Summer 2012)에서 인용.

14 '법과학 함정'의 예가 David Grann, 'Mark of a Masterpiece', *New Yorker* (10 July 2010)에 자세히 나온다. 여기에는 문제의 미술품에서 피터 폴 비로Peter Paul Biro가 발견한 지문과 DNA 증거 들이 진품으로 보이도록 심은 것이라는 주장도 있다. 비로는 『뉴요커』지를 상대로 명예훼손 소송을 제기했으나 실패했고 이 사건은 2013년에 기각되었다. 판사는 이 기사가 "신중하고 성실하게 방대한 조사를 거쳐 나온 것으로 보인다"고 견해를 밝혔다. Mary Elizabeth Williams, 'Peter Paul Biro's Libel Case Against Conde Nast Dismissed', *Center for Art Law* (11 August 2013), http://itsartlaw.com/2013/08/11/peter-paul-biros-libel-case-against-conde-nast-dismissed/ 참조.

15 앞에서 조르조네의 알려진 전작으로 회화 열두 점과 드로잉 한 점을 이야기했다. 열세 작품 가운데 다섯 점만 전한다는 것은 3분의 2가 '실종'으로 분류된다는 뜻이다. '실종'은 어딘가에 있을지 모르는 작품까지 두루뭉술하게 포함한다. 이 단어는 파괴됐다고 알려진 작품, 도둑맞은 작품, 또는 말 그대로 엉뚱한 장소에 있거나 작가를 잘못 짚은 작품까지 포괄한다.

16 Elisabetta Povoledo, 'Yes, It's Beautiful, the Italians All Say, but Is It a Michelangelo', *The New York Times* (21 April 2009).

17 옛 거장들의 회화가 포함된 앨버트 반스Albert Barnes 소장품도 작가 확인이 잘못되었다가 최근에 바로잡은 예다. 20세기 전반기에 작품들을 구매한 반스는 전문가들의 자문을 따랐지만 소장품 다수는 개인적으로 아는 화가들이 20세기 초반에 제작한 것이었다. 소장품 가운데 근대 작품은 모두 작가 확인을 통과했으나 옛 거장들의 회화 대부분은 최근에야 새롭게 작가가 밝혀졌으며, 그중 다수는 새로 저평가되었다. 예를 들어 '렘브란트 작'에서 '렘브란트 화파' 또는 '렘브란트 추정작'으로 바뀌었는데, 이는 현대 학자들이 작가를 확신하지 못했기 때문이다.

18 Majorie E. Wieseman, *A Closer Look: Deceptions and Discoveries* (London, 2010), p.12. 이 책의 기술적인 개괄은 주로 Wieseman(2010)에서 나왔고 Paul Craddock, ed., *Scientific Investigation of Copies, Fakes and Forgeries* (New York, 2009)와 기타 자료를 토대로 검토했다.

19 Wieseman(2010), p.20.

20 Ascanio Condivi, *Life of Michelangelo* translated by Alice Sedgwick Wohl, edited by Hellmut Wohl(University Park, PA, 1999), notes on p.128.

21 같은 책, p.21.

22 Giorgio Vasari, *Le vite dei piu eccellenti pittori scultori e architetti* (1568, ed. C. Ragghianti, 4 vols., Milan, 1942), vol.3, p.404.

23 이야기의 출처는 Frank Arnau, *The Art of the Faker: 3000 Years of Deception in Art and Antiques* translated by J. Maxwell Brownjohn(London, 1961); Victor Ginsburgh and David Throsby, eds., *Handbook of the Economics of Art and Culture*, vol.I(Amsterdam, 2006), p.276, 그리고 Luca Giordano의 여러 전기.

24 '로스필리오시 잔'에 대한 정보는 Joseph Allsop, 'The Faker's Art', *New York Review of Books* (18 December 1986); Russell, John 'As Long as Men Make Art, the Artful Faker will be with Us' in *The New York Times* (12 February 1984); C. Truman, 'Reinhold Vasters, The Last of the Goldsmiths', *Connoisseur*, vol.199, March, 1979, pp.154~161에서 볼 수 있다. 파스터스에 대한 정보는 Yvonne Hackenbroch, 'Reinhold Vasters, Goldsmith', *Metropolitan Museum Journal* (1984~1985)에 있다.

25 파스터스의 전기와 프레데리크 스피처 관련 정보는 크리스티의 판매용 카탈로그 6407, lot 37에 있다.

26 R. Distelberger 외, *Western Decorative Arts, Part I Medieval, Renaissance and Historicizing Styles including Metalwork, Enamels and Ceramics* (Washington, DC, 1993), pp.282~304.

27 Leslie Bennets, '45 Met Museum Artworks Found to be Forgeries' *The New York Times* (12 January 1984).

28 Gianni Mazzoni, *Quadri antichi del Novecento* (Vicenza, 2001) 참조.

29 Icilio Federico Joni, edited by Gianni Mazzoni, *Le memorie di un Pittore di quadri antichi* (Siena, 2004).

30 1936년에 출간된 조니의 회상록 영문판에 담긴 내용이다. 하지만 버나드 베런슨에 대한 언급을 포함해 많은 부분이 삭제되었다. 조지프 듀빈은 당시 시에나의 위조 규모가 알려지는 것을 최소화하기 위해 가능한 한 책을 많이 사들여 파기했다. 조니의 회상록, 특히 1932년 이탈리아어 초판은 현재 여러 박물관에 걸린 그의 그림보다도 희귀하다. Roderick Conway Morris, 'Masters of the Art of Forgery', *The New York Times* (31 July 2004) 참조.

31 Wieseman(2010), pp.36~37.

32 《Falsi d'Autore》 전시회 카탈로그 Gianni Mazzoni, ed., *Falsi d'autore, Icilio Federico Joni e la cultura del falso tra Otto e Novecento* (Siena, 2004). 이 전시회 웹사이트도 있다. http://falsidautore.siena.it/falsidautore/home.html

33 반 데르 베켄에 관해서는 Thierry Lenain, *Art Forgery: The History of a Modern Obsession*

(London, 2011) 참조.

34 제2차 세계대전 당시 미술품 도난과 반 데르 베켄, 〈헨트 제단화〉에 얽힌 이야기는 Noah Charney, *Stealing the Mystic Lamb: The True Story of the World's Most Coveted Masterpiece* (New York, 2010) 참조.

35 도난당한 패널 사건에 대해서는 앞 책 참조.

36 이 번역문은 앞 책에 원래 실린 것과 다르다. 플랑드르 자료를 참고한 뒤 수정한 번역문이다.

자존심

37 Wieseman(2010) 참조. 이 부분과 용어 해설에 수록한 과학적 검증법은 이 책과 여러 자료를 참고했다.

38 Noah Charney, 'The Lost Leonardo' in *LA Times* (6 November 2011).

39 Martin Kemp, *La Bella Principessa: The Story of a New Masterpiece by Leonardo da Vinci* (London, 2010).

40 더 자세한 내용은 Grann(2010)과 '시작하는 말' 주 14번 참조.

41 John Brewer, *The American Leonardo: A Tale of Obsession, Art and Money* (New York and Oxford, 2009).

42 'Expert Declares Hahn Picture Copy' in *The New York Times* (5 September 1923). 이 소송을 자세히 다룬 『뉴욕타임스』 연재 기사다.

43 'Sotheby's to Offer Painting that Sparked Debate and Controversy' in *Art Daily*, 온라인에서는 http://artdaily.com/news/35567/Sotheby-s-to-Offer-Painting-that-Sparked-Dabate-and-Controversy에서 볼 수 있다.

44 Stan Lauryssens, *Dali&I: The Surreal Story* (New York, 2008) 참조.

45 Jason Edward Kaufman, 'De faux Dalí échappent au pilon: plutôt vendre des contrefacons que les détruire', *Journals des Arts* (March 1996).

46 Art Loss Register의 설문조사 통계를 따름.

47 Lauryssens(2008) 참조.

48 Karina Sainz Borgo, 'Dalí ese al que Breton llamo Avida Dollars', *Tendencias del Mercado del Arte* (18 April 2013).

49 바스키아의 삶과 작업에 대한 더 자세한 내용은 Jordana Moore Saggese, *Reading Basquiat: Exploring Ambivalence in American Art* (Berkeley, 2014) 참조.

50 Grace Glueck, 'The Basquiat Touch Survives the Artist in Shows and Courts', *The New York Times* (22 July 1991).

51 Nora Sophie, 'How to Fake a Piece of Art: by Artist Alfredo Martinez' in *InEnArt* (22 November 2013). http://www.inenart.eu/?p=12787에서 볼 수 있다. 또 Anthony Haden-Guest, 'The

Hunger Artist: A Jailed Basquiat Faker Goes Without Food so that He Can Make (and Sell) Art', *New York Magazine* (12 January 2004). 이 글은 http://nymag.com/nymetro/news/people/columns/intelligencer/n_9717/에 있다.

52 두 사건은 Phoebe Hoban, *Basquiat: A Quick Killing in Art*(New York, 1999)에 자세히 나온다.

53 이 사건에 관한 희귀한 출처로 Liza Ghorbani, 'The Devil on the Door', *New York Magazine* (18 September 2011)이 있다. 이 책에서 제시한 주요 사실도 여기에 나온다. 또 'Lasting Legacy: Could Artist Jean-Michel Basquiat's Final Painting be on a Drug Dealer's Store Front?', *Daily Mail* (19 September 2011) 참조.

54 바스키아 전문가 위원회는 2012년 1월에 해산했는데, 불과 몇 달 전에 열린 '문' 논쟁이 이유가 된 것이 아닌지 의심하는 사람도 있다. Benjamin Sutton, 'Group that Authenticates Jean-Michel Basquiat Paintings to Disband' in *L Magazine* (18 January 2012) 참조.

55 Richard Dorment, 'What is an Andy Warhol?', *New York Review of Books* (22 October 2009). 이 철저한 논문이 뜨거운 논쟁의 도화선이 되어 『뉴욕 리뷰 오브 북스』에 편지와 답장이 연이어 발표됐고, 2009년 12월 17일에는 후속 논문이 출간되었으며 편지와 답장은 2010년 2월 25일에 출간되었다.

56 Rainer Crone, *Andy Warhol* (New York, 1970).

57 Dorment(2009).

58 냉전 초기, 공산주의자로 의심되는 사람들을 마녀사냥하고 상원의원 조지프 매카시 때문에 유명해진 이른바 '적색 공포red scare' 와중에 일어났다.

59 Michael Kimmelman, 'The World's Richest Museum', *The New York Times* (23 October 1988).

60 앞 글.

61 Thomas Hoving, *False Impressions, the Hunt for Big-Time Art Fakes* (New York, 1997)과 *Conniosseur* 여러 호 참조. 1901~1992년 간행물인 *Conniosseur*는 1981년부터 1991년까지 호빙이 편집했는데 이 시기에 잡지 *Town&Country*를 합병했다. 약탈된 고대 유물인줄 알면서도 구입한 게티의 큐레이터들을 다룬 책이 많다. 그 가운데 Peter Watson and Cecilia Todeschini, *The Medici Conspiracy: The Illicit Journey of Looted Antiques from Italy's Tomb Raiders to the World's Greatest Museums* (New York, 2007)과 Vernon Silver, *The Lost Chalice: The Epic Hunt for a Priceless Masterpiece* (New York, 2010)가 있다.

62 Hoving(1997).

63 Malcolm Gladwell, *Blink: The Power of Thinking without Thinking* (New York, 2005)로 널리 알려졌다.

64 William Poundstone, 'The Best Classical Sculpture in the World', *ArtInfo* (9 April 2013).

65 진위 논란에 관한 게티 입장은 Ilse Kleemann, 'On the Authenticity of the Getty Kouros', *The Getty Kouros Colloquium* (1993) 참조. 호빙은 가격이 700만 달러라고 한 반면 『뉴욕타임스 매거진』은 900만~1,200만 달러였다고 밝혔다. Peter Landesman, 'A Crisis of Fakes: The Getty Forgeries', *The New York Times Magazine* (18 March 2001).

66 잔프랑코 베키나의 범죄 경력은 Fabio Isman, *I Predatori dell'Arte Perduta* (Milan, 2010)에

자세히 나온다.

67 Neil Brodie, 'The Getty Kouros', *Trafficking Culture* (20 August 2012). http://trafficking culture.org'encyclopedia/case-studies/getty-kouros/에 있다.

68 Geraldine Norman and Thomas Hoving, 'It Was Bigger than They Knew', *Connoisseur* (August 1987), pp.73~78. 자세한 내용은 Hoving(1997).

69 Jeffrey Spier, 'Blinded by Science: The Abuse of Science in the Detection of False Antiquities', *Burlington Magazine*, vol.132, no.1050(September 1990), pp.623~631.

70 Michael Kimmelman, 'Absolutely Real? Absolutely Fake?', *The New York Times* (4 August 1991).

71 피터 랜즈먼의 기사 'A Crisis of Fakes', *The New York Times Magazine* (18 March 2001)에 감사한다. 게티 미술관 드로잉 스캔들 정보 대부분은 이 기사에서 나왔다.

72 Peter Silverman and Catherine Whitney, *Leonardo' Lost Princess: One Man's Quest to Authenticate an Unknown Portrait by Leonardo da Vinci* (New York, 2011).

73 Landesman(2001).

74 John Evangelist Walsh, *The Bones of Saint Peter* (Bedford, NH, 2011) 참조.

75 Landesman(2001).

76 앞 기사.

77 Peter Watson, 'How Forgeries Corrupt out Top Museums', *New Statesman* (25 December 2000); Bo Lawergren, 'A "Cycladic" Harpist in the Metropolitan Museum of Art', *Source: Notes in the History of Art*, vol.XX, no.1(Fall 2000).

복수

78 Jonathan Lopez, *The Man Who Made Vermeers* (New York, 2009); Edward Dolnick, *The Forger's Spell: A True Story of Vermeer, Nazis, and the Greatest Art Hoax of the Twentieth Century* (New York, 2009). 반 메헤렌에 관한 책이 많지만 로페즈의 책이 학술적으로 가장 완벽하다.

79 괴링 소장품에 관한 더 많은 정보는 Charney(2010); Kenneth Alford, *Hermann Göring and the Nazi Art Collection* (Jefferson, 2012) 참조.

80 Serena Davies, 'The Forger Who Fooled the World', *Telegraph* (5 August 2006). 이 기사는 반 메헤렌에 관한 또 다른 역작 Frank Wynne, *I Was Vermeer: the Legend of the Forger Who Swindled the Nazis* (London, 2006)을 요약했다.

81 Davies(2006).

82 Abraham Bredius, 'A New Vermeer', *Burlington Magazine* 71(November 1937), pp.210~211; 'An Unpublished Vermeer', *Burlington Magazine* 61(October 1932), p.145.

83 인용은 Davies(2006).

84 앞 기사.

85 Peter Schjeldahl, 'Dutch Master', *New Yorker* (27 October 2008).

86 에릭 헵번에 대해서는 그가 쓴 *The Art Forger's Handbook* (New York, 1996)과 자서전 *Drawn to Trouble* (Edinburgh, 1991)을 참고했다.

87 헵번의 공정을 소개하는 정보는 위 책(1996)에 나온다.

88 Aristotele, *On Poetics*, translated by S. H. Butcher. http://www2.hn.psu.edu/faculty/jmanis/aristotl/poetics.pdf, p.34에서 볼 수 있다.

89 언론의 위조꾼 찬양 경향에 관해서는 Blake Copnik, 'In Praise of Art Forgeries', *The New York Times*(2 November 2013) 참조. 2013년 11월 6일자에서 독자의 비난을 샀다. 또는 Jonathan Keats, Forged: *Why Fakes are the Great Art of Our Age* (Oxford, 2012) 참조.

90 이 사건에 관한 이야기 대부분은 저자가 런던 경찰국 소속으로 그린핸시 일가 체포를 책임진 당사자 버넌 래플리와 여러 해에 걸쳐 인터뷰해 얻은 것이다. 기사로는 David Ward, 'How Garden Shed Fakers Fooled the Art World', *Guardian* (17 November 2007); Carol Vogel, 'Work Believed a Gauguin Turns Out to Be a Forgery', *The New York Times* (13 December 2007) 등이 있다.

91 숀 그린핸시가 버넌 래플리에게 한 말.

92 Deborah Linton, 'Humble Council House was Home to 10m Swindle', *Manchester Evening News* (17 November 2007).

93 버넌 래플리가 저자와 나눈 이야기.

94 보고된 미술 범죄 중 작품 회수나 범인 기소, 또는 두 가지 모두 해결된 사건 비율이다. 런던의 도난 미술품 회수율이 특히 인상적이다. 이탈리아의 카라비니에리가 도난 미술품 10~30퍼센트를 전국적으로 회수해 그다음 높은 기록을 세웠다.

95 몇 년에 걸친 래플리와의 인터뷰는 그의 활동은 물론 공개 강연 정보도 알려준다.

96 메트로폴리탄 폴리스 뉴스 온라인(20 October 2008). http://content.met.police.uk/News/ArtBeat-Specials-hit-the-streets/1260267556420/1257246745756

97 키팅의 삶은 주로 자서전에서 뽑았다. Tom Keating, Geraldine Norman and Frank Norman, *The Fake's Progress: The Tom Keating Story* (London, 1977). 이후 기사 역시 그 이야기를 다뤘다. Donald MacGillivray, 'What is a Fake not a Fake? When It's a Genuine Forgery', *Guardian* (2 July 2005).

명성

98 말스카트의 경력에 관해서는 믿을 만한 출처가 많지 않다. 정보의 상당 부분은 Arnau(1961), pp.265~277과 Guy Isnard, *Les pirates de la peinture* (Paris, 1955)에서 얻었다.

99 엘미드 드 호리의 전기는 신뢰하기 힘들다. 초반 생애 이야기 대부분이 그의 입에서 나왔기 때문이다. 엘미르의 모든 이야기는 대부분 Clifford Irving, *Fake! The Story of Elmyr de Hory: The Greatest Art Forger of Our Time* (New York, 1969)와 이 책을 참조한 기사에서 나

왔다. 따라서 어빙이 훗날 생존 인물의 전기 전체를 꾸며냈다는 사실을 아는 이상 출처를 신뢰하기 힘들다. 이보다 믿을 만한 것으로는 비교적 최근에 나온 책으로 마침 저자 이름도 그럴듯한 Mark Forgy, *The Forger's Apprentice: Life with the World's Most Notorious Artist*(2012)와 다큐멘터리 필름 *Masterpiece or Forgery? The Story of Elmyr de Hory*(2006)가 있다. 그 밖에 Ken Talbot, *Enigma! The New Story of Elmyr de Hory, The Most Successful Art Forger of Our Time*(1991)과 그의 작품을 재검토한 Jesse Hamlin, 'Master(Con) Artist/Painting Forger Elmyr de Hory's Copies are Like the Real Thing', *San Francisco Chronicle*(29 July 1999)도 참조할 만하다.

100 '사기'의 정의는 dictionary.com에서 찾았다.

101 'The Favulous Hoax of Clifford Irving' in *Time*(21 February1972) 인용. 자세한 내용은 Stephen Fey, Lewis Chester and Magnus Linklater, *Hoax: The Inside Story of the Howard Hughes–Chifford Irving Affair*(London, 1972)에 있다.

102 페레니에 관한 정보는 대부분 그의 회상록 Ken Perenyi, *Caveat Emptor: The Secret Story of an American Art Forger*(New York, 2012)와 이 회상록에 관한 비평, 그리고 저자 인터뷰에서 나왔다.

103 Colette Bancroft, 'Art Forger Lived High Life by Mastering Fakes to Foist on Collectors', *Tampa Times*(14 September 2012).

104 Patricia Cohen, 'Forgeries? Perhaps Faux Masterpieces', *The New York Times*(18 July 2012).

105 인용과 배경 이야기는 저자와 페레니의 2012년 인터뷰에서 나왔다.

106 Dalya Alberge, 'Master Forger Comes Clean About Tricks the Fooled Art World for Four Decades', *Guardian*(7 July 2012).

107 'An Art Forger Tells All', CBS 뉴스 인터뷰(3 March 2013), http://www.cbsnews.com/news/a-forger-of-art-tells-all-03-03-2013/에 있다.

108 Alberge(2012)에서 인용.

109 앞 CBS 뉴스 인터뷰(3 March 2013) 인용.

110 페레니 개인 웹사이트에서 인용. http://www.kenperenyi.com/. 2014년 8월 접속.

111 이 내용은 Noah Charney and Matthew Leininger, 'Not In It for the Money', *New Orleans Magazine*(October 2012)에 발표한 적이 있다.

112 최근 사건이기 때문에 아직 랜디스에 대한 책은 없다. 이 사건을 가장 훌륭하게 요약한 자료는 다음과 같다. Randy Kennedy, 'Elusive Forger, Giving but Never Stealing', *The New York Times*(11 January 2011); Helen Stoilas, '"Jesuit Priest" Donates Fraudulent Work', *Art Newspaper*, Issue 218(November 2010); John Gapper, 'The Forger's Story', *Financial Times*(21 January 2011); Jesse Hyde, 'Art Forger Mark Landis', *Maxim*, Maxim 내용은 http://www.maxim.com/amg/stuff/Articles/Art+Forger+Mark+Landis에서 볼 수 있다. 이 자료들을 참조해 이 장을 썼다.

113 도움을 준 매슈 라이닝어에게 감사드린다. 이 부분을 위해 저자와 인터뷰를 해주었다(17 January 2012). 그는 이 책을 쓸 당시 읽을 수 없었던 랜디스 관련 책을 준비 중이었으며,

그 내용을 기꺼이 공유해주었다.

114 Stoilas(2010).

115 Gapper(2011).

116 앞 글.

117 Alec Wilkinson, 'The Giveaway', *New Yorker* (26 August 2013).

범죄

118 Karl Decker, 'Why and How the *Mona Lisa* was Stolen', *Saturday Evening Post* (1932).

119 Simon Kuper, 'Who Stole the *Mona Lisa*?', *Financial Times* (5 August 2011).

120 1897년 허스트 그룹은 젊은 칼 데커를 『저널*Journal*』 기자로 쿠바에 파견해 기소도 없이 1년째 감옥에 갇힌 여성 에반젤리나 시스네로스Evangelina Cisneros가 탈옥하도록 도왔다. 데커는 이 이야기를 썼을 뿐 아니라 탈옥에 중요한 역할을 했다고 주장했다. 그러나 데커의 기사가 『저널』에 발표되고 얼마 뒤 탈출 사건이 거짓말이었다는 의혹, 또는 적어도 이 사건에 대한 데커의 설명이 거짓말이라는 의혹이 일었다. W. Joseph Campbell, 'Not a Hoax: New Evidence in the New York Journal's Rescue of Evangelina Cisneros' in *American Journalism*, Issue 19(Fall 2002) 참조.

121 〈모나리자〉 도난 사건의 전말은 Noah Charney, *The Thefts of the Mona Lisa* (2012) 참조.

122 Hugh McLeave, *Rogues in the Gallery: The Modern Plague of Art Thefts*(Raleigh, 2003), pp.68~70.

123 http://www.museum-security.org/00/165.html.

124 http://www.newpolandexpress.pl/polish_news_story-1641-stolen_monet_found.php (15 January 2010).

125 Monika Scislowska, 'Stolen Monet, "Beach in Pourville", Found in Poland After 10 Years', *Huffington Post* (18 March 2010).

126 Marianela Balbi and William Neuman, 'Topless Woman Found. Details Sketchy', *The New York Times* (19 July 2012)에 언급되어 있다.

127 이 사건은 Jonathan Jones, 'Matisse: Can You Spot the Fake?', *Guardian* (8 July 2014)에 요약돼 있다. 그 밖에 이 사건에 관한 책으로 Marianela Balbi, *El rapto de la Odalisca* (Caracas, 2009)가 있다.

128 Jones(2014).

129 Michael Sontheimer, 'A Cheerful Prisoner: Art Forger All Smiles After Guilty Plea Seals the Deal', *Spiegel Online* (27 October 2011).

130 Lothar Gorris and Sven Röbel, 'Confessions of a Genius Art Forger', *Der Spiegel* (9 March 2012).

131 John Hammer, 'The Greatest Fake-Art Scam in History?', *Vanity Fair* (10 October 2012). 독

일 미술품 경매연합Bundesverband Deutscher Kunstversteigerer은 벨트라치가 예거스 소장품(허구로 밝혀진)에서 나왔다고 주장했지만 실은 그가 그린 위작으로 판명난 작품들의 데이터베이스를 보유하고 있다. http://service.kunstversteigerer.de/bdk/de/dkw/katalog.pdf.

132 Sontheimer(2011).

133 Julia Michalska, 'Werner Spies Rehabilitated with Max Ernst Show in Vienna', *Art Newspaper*(28 January 2013); http://artnews.org/kwberlin/?exi=19126&&.

134 'Ernst Expert Werner Spies Fined', Art Media Agency(20 June 2013): http://www.artmediaagency.com/en/68077/ernst-expert-werner-spies-fined/.

135 Michalska(2013).

136 Harry Bellet, 'L'historien d'art Werner Spies condamne pour avoir mal authentifie une toile de Max Ernst', *Le Monde*(27 May 2013).

137 Michalska(2013).

138 이 정보는 사스키아 후프나겔Saskia Hufnagel과 베를린 경찰청LKA의 수사관이 2012년 3월 23일 베를린에서 한 인터뷰에서 나왔다. Duncan Chappell and Saskia Hufnagel, 'A Comment on the "Most Spectacular" German Art Forgery Case in Recent Times', *Journal of Art Crime*(Spring 2012)에 인용된 것이다.

139 벨트라치의 위작을 구입한 중개상 볼프강 헨체Wolfgang Henze는 『아트 뉴스페이퍼 Art Newspaper』에 "벨트라치의 '알브레히트 뒤러 그리스도 연기'가 역겹다고 생각했지만 대중이 거기 빠져든 데 경악했다"고 했다. Julia Michalska 'Sympathy Grows for Alleged Forgers', *Art Newspaper*, Issue 229(November 2011).

140 'Steve Martin Swindled: German Art Forgery Scandal Reaches Hollywood', *Spiegel Online* (30 May 2011).

141 Michalska(2013).

142 벨트라치 사건으로 이 사건에 대한 조사서를 비롯해 소규모 산업이 생겨났다. Stefan Koldehoff and Tobias Timm, *Falsche Bilder Echtes Geld: Der Falschungscoup des Jahrhunderts*(Berlin, 2012); 아버지가 벨트라치의 변호사였던 아르네 비르켄슈톡Arne Birkenstock의 다큐멘터리 필름 *Beltracchi-Die Kunst der Falschung* (2014); 볼프강과 헬레네 벨트라치의 회고록 두 권, 자서전(*Selbstportrat*, Reinbek, 2014)과 이들이 감옥에서 보낸 서한집 등이다(*Einschluss mit Engeln: Gefangnisbriefe vom 31. 8. 2010 bis 27. 10. 2011*, Reinbek, 2014).

143 Laura Gilbert, 'US Attorney's Office Hints at More Criminal Charges in Knoedler Case', *Art Newspaper*(11 September 2013).

144 Judith H. Dobrzynski, 'Knoedler Gallery Reveals Its Tales—At the Getty'(31 July 2013): http://www.artsjournal.com/realcleararts/2013/07/knoedler-gallery-reveals-its-tales-at-the-getty.html.

145 인용은 Michael Schnayerson, 'The Knoedler's Meltdown: Inside the Forgery Scandal and Federal Investigations', *Vanity Fair*(6 April 2012).

146 Schnayerson에 따르면 크뇌들러 측은 당분간 문을 닫기로 했으며, 이 결정은 소송 위협과는 관계없다고 주장했다. 하지만 우연의 일치라고 보기 힘들다.

147 Patricia Cohen and William K. Rashbaum, 'Art Dealer Admits to Role in Fraud', *The New York Times* (16 September 2013).

148 Patricia Cohen, 'New Details Emerge About Tainted Gallery' in *The New York Times* online (3 November 2013): http://www.nytimes.com/2013/11/04/arts/design/knoedler-gallery-faces-another-forgery-complaint.html.

기회주의

149 미술품 절도와 전쟁 중의 미술품의 역사에 관한 자세한 내용은 Charney(2010) 참조.

150 도세나 자료 출처는 Arnau(1961); David Sox, *Unmasking the Forger: The Dossena Deception* (London 1987); Keats(2012).

151 Drew N. Lanier, 'Protecting Art Purchasers: Analysis and Application of Warranties of Quality', *Cardozo Arts and Entertainment Law Journal*, vol.3(2003); Patty Gerstenblith, 'Picture Imperfect: Attempted Regulation of the Art Market', *William and Mary Law Review*, vol.29, Issue 3(1988) 참조.

152 Barnett Hollander, *International Law of Art*(Cambridge, 1959) 참조.

153 이 내용은 1930년에 나온 독일 잡지 『인터내셔널 아트 리뷰*International Art Review*』와 Adolph Donath, *How Forgers Work*(1937)에 있다.

154 Jonathan Keats, 'Almost Too Good', *Art and Antiques*. http://www.artandantiquesmag.com/2011/11/almost-too-good.

155 Hans Cürlis, *Der Bildhauer Alceo Dossena: Aus Dem Filmzyklus 'Schaffende Hände'*, 이 책은 퀴어리스가 감독하고 베를린 문화연구소에서 제작한 영화《*Schaffende Hände*》의 내용을 엮은 것이다. 1930년에 베를린에서 출간되었다가 절판됐지만 게티 북스 디지털 아카이브에서 볼 수 있다. http://archive.org/stream/derbildhaueralceoocurl#page/n3/mode/2up.

156 특히 헤르트 얀 얀센, 켄 페레니, 존 마이엇, 엘미르 드 호리 등이 포함된다.

157 이 이론의 기본 개요는 J. Robert Lilly, Francis T. Cullen and Richard A. Ball, *Criminological Theory: Context and Consequences*(London, 2007) 참조. 원 저자들은 James Q. Wilson and George L. Kelling, 'A Quarter Century of Broken Windows', *American Interest* (September/October 2006)에서 그들의 '깨진 유리창 이론'을 다시 논의했다. George L. Kelling은 그들의 이론을 George L. Kelling and Catherine Coles, *Fixing Broken Windows: Restoring Order and Reducing Crime in Our Communities* (New York, 1998)에서 이미 새롭게 고쳤다.

158 존 드루와 존 마이엇에 관한 전말은 Laney Salisbury and Aly Sujo, *Provenance: How a Con Man and a Forger Rewrote the History of Modern Art* (London, 2010)에 소개됐다.

159 빅토리아 앨버트 미술관과 미술범죄연구협회ARCA가 2013년 11월에 주최한 학회에서

빅토리아 앨버트 미술관 사서의 강연에 언급됐다.

160 〈모나리자〉를 둘러싼 범죄와 미술사의 전말은 Noah Charney, *The Thefts of the Mona Lisa: On Stealing the World's Most Famous Painting* (London, 2011) 참조.

161 Clive Thompson, 'How to Make a Fake', *New York Magazine* (21 May 2005). 그 밖에 뉴욕 서던 디스트릭트 연방검사실이 발표한 보도 자료(http://www.justice.gov/usao/nys/pressreleases/June04/sakhaiandsandjabyartrelease.pdf; http://www.justice.gov/usao/nys/pressrelease/July05/sakhaisentence.pdf)와 Julia Preston, 'Art Gallery Owner Pleads Guilty in Forgery Found by Coincidence', *The New York Times* (14 December 2004), 그리고 Barry FitzGerald and Caroline Overington, 'FBI Says the Oils May Not Be Oils', *The Age* (1 December 2004) 참조.

162 미국 사법부 선고문 http://www.justice.gov/usao/nys/pressreleases/July05/sakhaisentence.pdf.

돈

163 얀센 자료의 출처는 얀센의 웹사이트 http://geertjanjansen.nl/; Geert와 Geert Jan Jansen, *Magenta* (Amsterdam, 2004); Ard Huiberts and Sander Kooistra, *Zelf Kunst Kopen* (Amsterdam, 2004); Kester Freriks, *Geert Jan Jansen* (Venlo, 2006), 그리고 다양한 인터뷰를 활용했다.

164 사이크스 관련 정보는 Charney, *Stealing the Mystic Lamb* (2011)과 Jenny Graham, *Inventing van Eyck* (London, 2007)에 있다.

165 제퍼슨 라피트 이야기는 Benjamin Wallace, *The Billionaire's Vinegar* (New York, 2007) 전체에서 다루며, Patrick Radden Keefe, 'The Jefferson Bottles: How Could One Collector Fine So Much Rare Fine Wine?', *New Yorker* (3 September 2007)에도 있다. 자료 대부분은 두 출처에서 나왔다. 와인 위조 이야기는 Noah Charney and Stuart George, *The Wine Forger's Handbook* (2013) 참조. 스튜어트 조지에게 특별히 감사드린다.

166 Kate Connolly, 'Fake Warriors "Art Crime of the Decade", say German critics', *Guardian* (13 December 2007).

167 Joel Martinsen, 'Who's to Blame for Hamburg's Fake Teracotta Warriors?', *Danwei* (29 December 2007).

168 Ron Gluckman, 'Remade in China', *Travel&Leisure* (December 1999).

169 자세한 내용은 Laura Barnes 외, *Chinese Ceramics: from the Paleolothic Period through the Qing Dynasty* (New Haven, CT, 2010) 참조.

170 Michael Sullivan, *The Arts of China* (Berkeley, CA, 2009) 참조.

171 Judith G. Smith and Wen C. Fong, eds., *Issues of Authenticity in Chinese Painting* (New York, 1999).

172 이 부분에 대한 이전 판본은 필자가 특집기사로 쓴 적이 있다. Noah Charney, 'Phoney Warriors', *Tatler* (September, 2008).

173 발라가 직접 쓴 글의 번역본은 Lorenzo Valla, *The Treatise of Lorenzo Valla on the Donation of Constantine*, translated by Christopher B. Coleman(Toronto, 1993); Lorenzo Valla and G. W. Bowersock, *On the Donation of Constantine*(Cambridge, MA, 2008)에 있다. 둘 다 발라의 생애와 저작에 관한 주석을 포함한다. 자세한 분석은 Savatore I. Camporeale, Christopher S. Celenza and Patrick Baker, eds., *Christianity, Latinity and Culture: Two Studies on Lorenzo Valla*(Leiden, 2013)에 있다.

174 이 글을 둘러싼 신화를 검토하고 해체한 책으로는 Will Eisner(Umberto Eco의 발문), *The Plot: The Secret Story of the Protocols of the Elders of Zion*(New York, 2006); Lucien Wolf, *The Myth of the Jewish Menace in World Affairs or, The Truth about the Forged Protocols of the Elders of Zion*(2011); Steven L. Jacobs and Mark Weitzman, *Dismantling the Big Life: The Protocols of the Elders of Zion*(Jersey City, NJ, 2003); Theodore Ziolkowski, *Lure of the Arcane: the Literature of Cult and Conspiracy*(Baltimore, MD, 2013) 등이 있다.

175 시온 수도회 사기극과 관련된 글은 여러 가지가 있다. Daniel Schorn, 'The Priory of Sion: Secret Organization Fact or Fiction' on *60 Minutes*(CBS television, 27 April 2006)은 http://www.cbsnews.com/new/the-priory-of sion/에 있다. 그 밖에 Ronald H. Fritze, *Invented Knowledge: False History, Fake Science and Pseudo-Religions*(London, 2009); Laura Miller, 'The Last Word: The Da Vinci Con', *The New York Times*(22 February 2004); Damian Thompson, *Counterknowledge: How We Surrendered to Conspiracy Theories, Quack Medicine, Bogus Science and Fake History*(London, 2008) 등.

176 다키아 납판에 관한 자료는 믿을 만한 것이 극히 적다. 여기서 제시하는 사실 대부분은 Aurora Petan, 'A Possible Dacian Royal Archive on Lead Plates', *Antiquity*, vol.79, no.303(March 2005)와 웹사이트 http://romanianhistoryandculture.webs.com/dacianleadtablet.htm. 등을 참고했다.

177 이 사례에 관한 더 많은 정보는 Ion Grumeza, *Dacia: Land of Transylvania, Cornerstone of Ancient Eastern Europe*(Lanham, MD, 2009); 'Din Tainele istorei – Misterul tabitelor de plumb', *Formula As*, no.649(2005); Dan Romalo, *Cronica geta apocrifa pe placi de plumb*(2005); 'Aurora Petan despre tablitele de plumb de la Sinaia, o misterioasa arhiva regala dacica', *Observator Orul*(6 March 2005) 참조.

178 채터턴과 그의 위작에 관한 정보는 G. Gregory, *The Life of Thomas Chatterton, with Criticism on His Genius and Writing and a Concise View of the Controversy Concerning Rowley's Poems*(Cambridge, 2014); Daniel Cook, *Thomas Chatterton and Neglected Genius, 1760~1830*(New York, 2013); Donald S. Taylor, *Thomas Chatterton's Art: Experiments in Imagined History*(Princeton, NJ, 1979)에 있다.

179 Magnus Magnusson, *Fakers, Forgers and Phoneys*(Edinburgh, 2006), p.340.

180 Howard Gaskill, ed., *The Reception of Ossian in Europe*(London, 2004).

181 Margaret Russett, *Fictions and Fakes: Forging Romantic Authenticity, 1760~1845* (Cambridge, 2006)에서 오시안과 셰익스피어 위조를 다루었다.

182 윌리엄 헨리 아일랜드 이야기는 Doug Stewart, *The Boy Who Would Be Shakespeare: A Tale of Forgery and Folly* (Boston, MA, 2010); Patricia Pierce, *The Great Shakespeare Fraud: The Strange, True Story of William-Henry Ireland* (Shroud, 2004)에 있다.

183 윌리엄 셰익스피어『맥베스*Macbeth*』(5막 5장) 인용.

184 Adam Sisman, *An Honourable Englishman: The Life of Hugh Trevor-Roper* (New York, 2011).

185 렌들의 말은 Kenneth W. Rendell, *Forging History: The Detection of Fake Letters and Documents* (Norman, OK, 1994) 참조.

186 '히틀러 일기' 이야기는 Robert Harris, *Selling Hitler: The Story of the Hitler Diaries* (London, 1986)에 있다.

187 R. A. Skelton 외, *The Vinland Map and Tartar Relation* (New Haven, CT, 1995), p.140.

188 Paul Saenger, 'Review Article Vinland Re-Read', *Imago Mundi*, vol.50(1998), p.201.

189 빈란트 지도 논쟁에 관한 철저한 검토는 John Yates, 'Vinlandsaga', *The Journal of Art Crime*, vol.2(Fall 2009) 참조.

190 이 내용은 Martin Kemp, *Christ to Coke: How Image Becomes Icon* (Oxford, 2011)을 참고했다. 사실을 제공해준 마틴 켐프에게 감사드린다. 또 Mark Oxley, *The Challenge of the Shroud: History, Science and the Shroud of Turin* (2010); Walter C. McCrone, *Judgement Day for the Shroud of Turin* (New York, 1999) 참조.

191 A. Lemarire and Biblical Archaeology Society, *Burial Box of James, the Brother of Jesus: Earliest Archaeological Evidence of Jesus Found in Jerusalem* (Washington, DC, 2002).

192 여기에는 여러 성서 유물과 함께 기원전 9세기 것으로 알려진 '요아스의 석판'도 포함됐다. Matti Friedman, 'Oded Golan is Not Guilty of Forgery. So is the James Ossuary for Real?', *Times of Israel* (14 March 2012) 참조.

193 J. Magness, 'Ossuaries and the Burials of Jesus and James', *Journal of Biblical Literature*, vol.124, no.1(April 2005), pp.121~154; M. Rose, 'Ossuary Tales', *Archeology: A Publication of the Archeological Institute of America*, vol.56, no.1(January 2003) 참조.

194 Friedman(2012).

195 R. J. W. Evans, *Rudolf II and His World: A Study of Intellectual History 1576~1612*(London, 1997); Peter Marshall, *The Magic Circle of Rudolf II* (London, 2006).

196 Charles Blinderman, *The Piltdown Inquest* (New York, 1986); Miles Russell, *Piltdown Man: The Secret Life of Charles Dawson and the World's Greatest Archaeological Hoax* (Shroud, 2003) 참조.

197 문제의 기사는 Christopher P. Sloan, 'Feathers for T. Rex?', *National Geographic* (November 1999)다. 자세한 내용은 Hillary Mayell, 'Dino Hoax was Mainly Made of Ancient Bird, Study Says', *National Geographic News* (20 November 2002); Bert Thompson and Brad Harrub, 'National Geographic Shoots Itself in the Foot-Again', *True Origin* (November 2004) 참조.

198 Zhou Zhonghe, Julia A. Clarke and Zhang Fucheng, 'Archaeoraptor's Better Half', *Nature*,

vol.420(21 November 2002), p.285.

199 Helen Briggs, 'Piltdown Bird Fake Explained', *BBC News* (29 March 2001) 참조.

200 래플리와 여러 해에 걸쳐 인터뷰하면서 필자가 들은 내용이다.

201 Melinda Henneberger, 'The Leonardo Cover-Up', *The New York Times* (21 April 2002).

202 TED, 2012년 마우리초 세라치니의 대담 'The Secret Lives of Paintings' 참조. http://www. ted.com/talks/maurizio_seracini_the_secret_lives_of_paintings?language=en

203 연구 프로젝트 'Closer to Van Eyck: Rediscovering the Ghent Altarpiece' 참조. http:// closertovaneyck5.universumdigitalis.com/

204 '미술품 지문' 내용 가운데 일부 사실은 Noah Charney, 'Authentication Start-Up Fing-Art-Print Promises to Defeat Art Forgers with Microscopic 3D Mapping', *Art+Auction* (13 July 2012)에 수록돼 있다.

205 2012년 6월, 이탈리아 아멜리아 ARCA 컨퍼런스에서 나눈 웨이 박사 대담에 따르면 이 기술은 네덜란드 경찰이 탄환 하나를 독특하게 확인하기 위해 사용했다고 한다. 집필에 대담 내용을 참조, 인용했다.

맺는 말

206 사람들이 물리적 위험에 처하는 범죄 수사 집단에서 한정된 자원을 빼와서는 안 된다는 점은 공정한 일이겠지만, 법집행 기관들이 미술 범죄 수사 인력을 훈련시킬 수 있고 따라서 미술 수사대에 새로 들어오는 수뇌부가 업무를 처음부터 시작하거나 배우지 않아도 되는 균형점은 분명 있을 것이다. 현재는 매년 여름 필자가 ARCA에서 미술 범죄·문화유산보호 대학원 프로그램에서 가르치는 것 같은 단발성 과정을 제외하면 위조 수사에 전문적인 훈련은 없는 실정이다.

207 Sentencing Advisory Council Australia, Sentencing Matters: Does Imprisonment Deter? *A Review of the Evidence* (April 2011) 참조. http://www.abc.net.au/mediawatch/transcripts/1128_sac.pdf

208 프로 스포츠 행사에서 텔레비전 프로듀서들은 경기장 안으로 뛰어들어 경기를 방해하는 통제불능 난동 팬들을 보여주지 않으려 한다. 잠깐이라도 카메라에 등장하려는 이들의 욕구를 꺾기 위해서이며 실제로 효과가 있다고 본다. Aaron Gordon, 'Idiot Ruins Game? Brief Interviews with Not-So-Hideous Pitch Invaders', *Grantland* (3 September 2014) 참조.

209 어떤 작품과 관련된 출처를 살펴보는 정도를 넘어 출처 확인을 직업으로 삼는 기업이나 전문 조사원은 현재 전무하다. 일부에서는 출처조사원, 즉 작품과 연관된 출처를 조사하면서 그 출처가 진짜인지, 위조되지 않았는지, 그리고 그 출처가 실제로 문제의 작품에 속한 것인지, 다른 출처에서 도용한 것은 아닌지 확인하는 직업을 따로 두어야 한다고 제안한다. 이렇게 되면 중개상들은 정직해질 것이고 이 책에서 논의한 출처의 함정을 방지할 수 있을 것이다.

옮긴이주

1. 대서양 단독 횡단 비행에 성공한 미국 조종사 찰스 린드버그의 20개월 된 아들이 1932년 밤중에 집에서 납치되어 미국 사회가 경악했다. 몸값 5만 달러 요구에 응했지만 아이는 두 달 뒤 시체로 발견되었다.
2. 납 화합물이 들어간 흰색 안료. 진주를 녹인 것처럼 무지갯빛 흰색을 띤다.
3. 청금석을 갈아 만든 군청색 안료. 아프가니스탄에서 원료를 수입한, 르네상스 시대에 가장 비싼 안료였다. 성스러움과 겸양을 나타내는 성모의 옷에 많이 쓰였다.
4. 짙은 적자색. 꼭두서니 뿌리로 만든다.
5. 시에나 흙을 구워 만든 적갈색 안료.
6. 공작석을 갈아 만든 녹색 안료. 고대 이집트 때부터 쓰였으나 변색이 쉬워 요즘은 합성 안료를 쓴다.
7. 천연 흙과 산화철이 주성분인 황갈색 안료. 가장 오래된 안료로 구석기시대부터 쓰였다.
8. 산화철을 함유한 적갈색 안료. 아메리카 인디언의 적색, 고대 로마의 시노퍼스가 모두 레드 오커다.
9. 웅황. 귤색 같은 노랑을 내는 광물성 안료.
10. 상아를 태워 만든 검정 안료. 기원전 350년경 알렉산드로스 대왕의 궁정화가 아펠레스가 처음 사용했다고 한다.
11. 굽지 않은 시에나 흙으로 만든 안료. 약간 짙은 황색을 띤다.
12. 주홍빛 천연 안료. 황화수은으로 구성된 진사(辰砂)로 만든다.
13. 갈색을 띤 노란색. 이탈리아 움브리아 지방에서 나는 흙으로 구운 토기의 안료색이다.
14. 천연 녹색 흙. 각섬석(角閃石)이나 휘석(輝石)이 풍화된 것으로 본다.
15. 교회에서 높은 채광창이 있는 측벽.
16. 교회의 중심 통로 공간.
17. Howard Hughes(1905~1976): 미국 투자자, 공학자, 비행사, 영화 제작자. 백만장자였으나 대중 앞에 나서기를 꺼렸다.
18. 천에 찍힌 예수 이미지.

과학 감정법 용어 해설

미술품 지문 채취
ART FINGERPRINTING

널리 보급된 시스템은 아니다. 작품 표면에서 아주 작은 부분을 매우 세밀하게, 비용이 그리 많이 들지 않는 디지털 카메라로 촬영한다. 그런 다음 트라이볼로지 측정법으로 촬영 부위의 거칠기를 지도화한다. 빌 웨이 박사와 네덜란드 문화유산연구소가 발명하고 개발한 기술로, 현존하는 소장품들을 고유하게 확인할 수 있는 방법으로서 장래성이 있다.

크로마토그래피 · 질량 분석기
CHROMATOGRAPHY · MASS SPECTROMETER

특정 회화를 구성하는 유기 성분을 정확히 알려면 성분을 분리해야 한다. 이때 크로마토그래피를 이용하는데, 회화의 표본을 용해시켜 거기서 방출되는 기체를 포착해 분석하는 것이다. 기체를 가열된 원통 안에서 한 번 더 쪼개면 분자 성분이 분리된다. 그때 크로마토그래프에 부착된 질량 분석기가 각 분자의 성분을 기록한 결과가 기체 크로마토그래피 질량 분석(GC-MS analysis: GC는 gas chromatography, MS는 mass spectrometer)이다.

연륜연대학
DENDROCHRONOLOGY

나무의 나이를 연구하는 데 첨단 검사법이 필요하진 않다. 때로는 육안으로도 나무의 나이테를 측정할 수 있는데, 그렇게 측정된 나이테를 가지고 다양한 나이테 간격을 조사한 컴퓨터 데이터베이스와 비교한다. 일치하는 데이터가 발견되면 나이테의 수와 간격을 참고해 패널 재료가 된 나무를 베어낸 시기를 알 수 있다. 이 방법은 북유럽 패널에 사용된 참나무에 가장 효과적이다. 벌레에 잘 견뎌 인기가 많았기 때문이다. 이탈리아 패널 회화에 많이 쓰인 포플러 나무는 주기적인 나이테를 만들지 않기 때문에 이 방법으로는 연대 측정이 쉽지 않다.

에너지 분산 X-선(EDX)
ENERGY DISPERSIVE X-RAY

주사 전자 현미경(SEM) 검사 결과에 덧붙여
사용된다. 이 방법으로 SEM 데이터를 분석해 한
단면부 안에서 층을 이루는 원소 구성을 알아낸다.
각 층이 정확히 무엇인지는 알 수 없지만 한 층에
납, 구리, 철 등 어떤 성분이 들었는지 확인해준다.
그런 다음 이 성분들이 일리가 있는지, 여러
성분의 총합에 해당하는 안료와 바니시가 어떤
것인지 판단하는 것은 과학자들의 몫이다.

지문 · DNA 분석
FINGERPRINT·DNA ANALYSIS

미술 작품이 오랜 시간 만지작거린 물체라면,
문제의 작품을 다룬 사람을 알기 위해 지문이나
DNA 표본 분석을 사용하는 것도 가능하다. 이
방법이 수사관의 무기고에, 적어도 미술품에
적용된 것은 비교적 최근 일이다. 그러나 범죄
현장을 조작할 수 있는 것처럼 미술품도 조작할
수 있다. 수사관들은 일부러 과학자의 눈에
띄도록 위조꾼이 지문이나 DNA 물질을 묻혀놓은
듯한 경우가 있다고 이야기한다. 정교하게 구현된
'과학 수사의 함정'인 셈이다.

푸리에 변환 적외선 분광법(FTIR)
FOURIER TRANSFORM INFRARED SPECTROSCOPY

회화 표본에 적외선 광선을 쏘는 것이다. 재료마다
서로 다른 파장에서 복사광을 흡수하기 때문에
그 결과 나오는 파장을 기록하면 재료를 파악할
수 있다. 물감은 항상 여러 안료와 고착제로
구성되므로, 분석이 결코 간단하지 않다. 더욱이
19세기까지 화가들은 모두 물감을 직접 혼합했고,
좋아하는 색은 자기만의 레시피가 있어 특수하게
안료를 혼합했다. 예를 들어 구에르치노는
점판암을 주입해 한눈에 알아볼 수 있는 짙은
파랑을 사용했고, 이브 클랭은 직접 고안한
코발트블루를 사용했다. 클랭은 이 색 조합을 특허
내 오늘날 모든 물감 가게에서 그 색을 살 수 있다.
푸리에 변환 적외선 분광법은 달걀이나 아마씨유
같은 고착제를 알아내는 데 도움이 되며, 진작
회화에는 사용될 리 없는 셸락처럼 의심의 근거가
되는 뜻밖의 물질을 발견할 수도 있다.

적외선 방사(IR)
INFRARED RADIATION

과학적인 보조기구 없이 볼 수 없는 전자기
스펙트럼을 사용해 회화의 표면 아래 감춰진
층을 보여준다. 가시광선에는 불투명한 안료가
스펙트럼의 적외선 부분에서는 투명해지기
때문에 밑그림과 펜티멘토(pentimento: 표면에는
보이지 않지만 과학적 검사로 볼 수 있는 변경
또는 대체된 그림)가 드러날 수도 있다. 밑그림에
흔히 쓰인 카본블랙의 위치를 알아내는 데
가장 좋은데, 카본블랙은 적외선을 흡수해 IR
이미지에서 검게 보이기 때문이다. 적외선 감지
필름과 함께 쓰이기도 하며, 특수 디지털 카메라로
스펙트럼의 확장된 이 부분을 촬영하는 적외선
리플렉토그래피(IRR)와 함께 사용되기도 한다.

고성능 액체 크로마토그래피(HPLC)
HIGH PERFORMANCE LIQUID CHROMATOGRAPHY
투과성 액체로 표본을 추출하고 표본의 성분을 추출해 분리하는 기술이 다. 주로 유기 안료를 알아내는 데 쓰인다.

방사성 탄소 연대 측정법
RADIOCARBON DATING
탄소 14 연대측정법이라고도 불리며 언급된 기술 중 가장 잘 알려졌을 것이다. 탄소 기반 유기물 표본을 미세하게 파괴해 방출되는 기체를 포착하는 것으로, 식물이나 동물처럼 공기 중 탄소를 흡수하는 유기체에만 효과가 있다. 그런 다음 표본에 있는 방사성 동위원소인 탄소 14 (모든 유기물 속에 존재하는 원소)의 방사능 양을 컴퓨터로 기록하고, 이를 사용해 해당 유기체가 죽은 나이, 또는 성장을 멈춘 나이를 계산할 수 있다. 유기체가 성장을 멈추자마자, 즉 죽자마자 탄소 14 속 방사능은 방사성 붕괴 과정을 거치며 줄어들기 시작한다. 과학자들은 탄소 14에 방사능이 얼마나 많이 존재할지 알고 이것이 붕괴하는 속도(방사성 탄소의 반감기, 즉 방사능 절반이 사라지기까지 얼마나 걸릴지)를 알기 때문에, 표본의 탄소 14에 남은 방사능 양을 측정하면 언제 붕괴가 시작됐는지 계산할 수 있다. 1949년에 발명된 이 기술은 약 5만 년 전 유기물까지 사용된다. 더 오래된 물질은 탄소 14가 충분히 남지 않아 분석하기 어렵기 때문이다. 보통 앞뒤로 200년 정도 오차 범위로 정확성을 보인다. 따라서 목각상이 실제로 1415년 도나텔로가 만든 것인지 알아볼 때보다는 고고학 유물, 이를테면 미라 같은 것이 기원전 500년 것인지 기원전 200년 것인지 판단할 때 훨씬 적절한 방법이다. 1950년 이후의 유기물은 핵 실험 방사능 때문에 다른 법칙이 적용되며, 종종 1년 미만 오차로 연대를 측정할 수 있다. 그러나 이런 테스트도 속일 수 있다. 중국 위조꾼들은 위조 화병에 방사성 동위원소를 주입해 현대 화병이라도 탄소 연대 측정에서 원하는 연대가 나오게 한다고 알려져 있다.

라만 현미경 검사
RAMAN MICROSCOPY
저강도 레이저 빔을 사용해 유기 안료와 무기 안료 구분 없이 분자 구조를 확인하는 방법이다. 레이저 파장(라만 스펙트럼)이 안료에 부딪힐 때 흩어지는 방식을 데이터베이스와 비교해 안료를 확인한다.

주사 전자 현미경(SEM)
SCANNING ELECTRON MICROSCOPE
매우 정밀한 검사를 위해 보존 관리자는 SEM에 의지할 수 있다. 이 전자현미경은 표본에 고에너지 전자를 쏘아 전자들이 표면 바로 아래 입자들과 어떻게 상호작용하는지 기록하면서, 표면의 지형학(반 고흐 회화의 질감을 생각하라)은 물론 안료의 화학 구성까지 보여준다. 10만 배까지 확대할 수 있다. 일반 쌍안 현미경의 50배율에 비교하면 상당히 높은 배율이다.

자외선 형광·편광 현미경 검사
ULTRAVIOLET FLUORESCENCE·POLARIZED LIGHT MICROSCOPY
지질학자가 여러 지층을 한꺼번에 보는 것처럼 보존 관리자는 그림에서 안료의 각 층을 보기 위해 작은 단면을 보고 싶을 수도 있다. 이런 단면은 그림의 바탕(석고 가루), 안료, 맨 위 바니시까지 한꺼번에 보여주는데 이것으로 더 많은 과학 테스트를 할 수도 있다. 단면에 자외선을 쏘면 단면 속 물질을 알아내는 데 도움이 된다. 편광 현미경 검사는 편광 필터가 있는 특수 현미경으로 안료 표본의 결정질 구조를 알아본다. 이 결정질 구조를 통해 어떤 안료가 들어 있는지 알 수 있다. 혈액 표본을 보고 혈류 속 병원균을 확인하는 것과 비슷하다.

자외선(UV LIGHT)
ULTRAVIOLET LIGHT

그림에 자외선을 사용하면 일부 물질이 형광빛을 낸다. 특히 과거 복원 전문가들이 그림의 어느 부분에 손댔는지 알아내는 데 유용하다. 옛 거장들의 그림 대부분에 바니시처럼 사용된 천연수지는 옅은 녹색 형광빛을 낸다. 그림 한 부분이 이 녹색 형광빛을 띠지 않는다면 바니시 위에 덧칠된 것이며, 따라서 그림보다 나중에 칠해졌음을 알 수 있다.

X선 촬영
X-RADIOGRAPHY

흔히 X선을 의료용 뼈 검사와 관련짓지만 X선 촬영법은 발명 직후 거의 곧바로, 1896년부터 회화에 사용되었다. X선 감광 필름을 검사할 물체의 표면 위에 놓고 물체의 뒤쪽이나 아래에서 X선을 쏜다. 물체를 통과한 X선은 필름에 인상을 남긴다. 그림에 사용된 재료는 대부분 X선을 투과시키는데, 따라서 흡수율이 큰 연백 같은 물질은 X선에서 더욱 검게, 더 뚜렷하게 나타난다. 이 기술은 화가가 그림 속 인물이나 사물의 위치를 놓고 시도한 이런저런 창작 과정을 보여주는 밑그림과 바탕칠을 발견하는 데 특히 도움이 된다.

X선 회절(XRD)
X-RAY DIFFRACTION

안료의 결정질 구조를 만났을 때 '지문' 패턴으로 산란되는 X선 유형을 사용한다. 범죄 수사관이 총상에서 피가 튄 흔적을 조사하듯이 이 산란 패턴을 분석해 재료와 안료를 확인할 수 있다.

X선 형광 분석
X-RAY FLUORESCENCE ANALYSIS

여기 소개한 기술 가운데 일부는 문제의 재료를 분석하기 위해 작은 부분을 훼손, 또는 파괴해야 한다. 물론 가능하다면 훼손과 파괴가 없는 분석 기술이 바람직하다. X선 형광 분석은 재료를 훼손하지 않고 표면과 바로 아래층에 있는 성분을 검사한다. 그 밖의 기술은 의학에서 빌려온 것으로, 의사가 CT 스캔을 사용해 환자를 검사하는 식으로 미술품을 검사하는 빛간섭 단층 촬영(optical coherence tomography, OCT) 등이 있다.

참고문헌

Dalya Alberge, 'Master Forger Comes Clean about Tricks that Fooled Art World for Four Decades', *Guardian* (7 July 2012)

Kenneth Alford, *Hermann Göring and the Nazi Art Collection* (McFarland & Co, 2012)

Joseph Allsop, 'The Faker's Art', New York Review of Books (18 December 1986)

Frank Arnau, *The Art of the Faker: 3000 Years of Deception in Art and Antiques*, translated by J. Maxwell Brownjohn (London, 1961)

Jaromir Audy, 'An Experimental Investigation of Counterfeit Coins and Forgeries', *Journal of Manufacturing Engineering*, vol.7 (2008) pp.45~51

—

Michael Baigent, Richard Leigh and Henry Lincoln, *Holy Blood, Holy Grail* (New York, 2005 illustrated edition)

Marianela Balbi, *El rapto de la Odalisca* (Caracas, 2009)

Marianela Balbi and William Neuman 'Topless Woman Found. Details Sketchy', *The New York Times* (19 July 2012)

Colette Bancroft, 'Art Forger Lived High Life by Mastering Fakes to Foist on Collectors' *Tampa Times* (14 September 2012)

Laura Barnes, et al, *Chinese Ceramics: from the Paleolothic Period through the Qing Dynasty* (New Haven, CT, 2010)

Julie Belcove, 'The Bazaar World of Dalí', *Harper's Bazaar* (19 December 2012)

Harry Bellet, 'L'historien d'art Werner Spies condamne pour avoir mal authentifie une toile de Max Ernst', *Le Monde* (27 May 2013)

Wolfgang Beltracchi and Helene Beltracchi, *Selbstportrat* (Reinbek, 2014)

Wolfgang Beltracchi and Helene Beltracchi, *Einschluss mit Engeln: Gefangnisbriefe vom 31.8.2010 bis 27.10.2011* (Reinbek, 2014)

Walter Benjamin, *The Work of Art in the Age of Mechanical Reproduction* (Scottsdale, az, 2012)

Leslie Bennets, '45 Met Museum Artworks

Found to be Forgeries', *The New York Times* (12 January 1984)

Sidney E. Berger, 'Forgeries and Their Detection in the Rare Book World', *Libraries and Culture*, vol.27, no.1 (Winter 1992), pp.59~69

Charles Blinderman, *The Piltdown Inquest* (New York, 1986)

Karina Sainz Borgo, 'Dalí ese al que Breton llamo Avida Dollars', *Tendencias del Mercado del Arte* (18 April 2013)

Cesare Brandi, 'Theory of Restoration (1963)' in N. Stanley Price, M.K. Talley Jr. and A.M. Vaccaro, eds., *Historical and Philosophical Issues in the Conservation of Cultural Heritage* (Los Angeles, 1996)

Abraham Bredius, 'An Unpublished Vermeer', *Burlington Magazine*, vol.61 (October 1932), p.145

Abraham Bredius, 'A New Vermeer', *Burlington Magazine*, vol.71 (November 1937), pp.210~211

John Brewer, *The American Leonardo: A Tale of Obsession, Art and Money* (Oxford/New York, 2009)

Helen Briggs, 'Piltdown Bird Fake Explained, *BBC News* (29 March 2001)

Neil Brodie, 'The Getty Kouros', *Trafficking Culture* (20 August 2012)

Dan Brown, The Da Vinci Code (New York, 2003)

—

W. Joseph Campbell, 'Not a Hoax: New Evidence in the New York Journal's Rescue of Evangelina Cisneros', *American Journalism*, vol.19 (Fall 2002)

Roberto Careaga, 'Las oscuras rutas de la red trafico de arte', *La Tercera Reportajes* (17 February 2008)

Duncan Chappell and Saskia Hufnagel, 'A Comment on the "Most Spectacular" German Art Forgery Case in Recent Times',

Journal of Art Crime (Spring 2012)

Noah Charney, *The Art Thief* (New York, 2007)

Noah Charney, 'Phoney Warriors', *Tatler* (September, 2008)

Noah Charney, ed., *Art & Crime: Exploring the Dark Side of the Art World* (Santa Barbara, 2009)

Noah Charney, 'The Lost Leonardo', *LA Times* (6 November 2011)

Noah Charney, *Stealing the Mystic Lamb: The True Story of the World's Most Coveted Masterpiece* (New York, 2011)

Noah Charney, *The Thefts of the Mona Lisa: On Stealing the World's Most Famous Painting* (London, 2011)

Noah Charney and Matthew Leininger 'Not in It for the Money', *New Orleans Magazine* (October 2012)

Noah Charney, 'Authentication Start-Up Fing-Art-Print Promises to Defeat Art Forgers with Microscopic 3D Mapping', *Art+Auction* (13 July 2012)

Noah Charney and Stuart George, *The Wine Forger's Handbook* (published digitally, 2013)

Patricia Cohen and William K. Rashbaum, 'Art Dealer Admits to Role in Fraud', *The New York Times* (16 September 2013)

Patricia Cohen, 'New Details Emerge About Tainted Gallery', *The New York Times* (3 November 2013)

Ascanio Condivi, *Life of Michelangelo*, translated by Alice Sedgwick Wohl, edited by Hellmut Wohl (University Park, PA, 1999)

Kate Connolly, 'Fake Warriors "Art Crime of the Decade", say German Critics' *Guardian* (13 December 2007)

Daniel Cook, *Thomas Chatterton and Neglected Genius*, 1760~1830 (New York, 2013)

P. B. Coremans, *Van Meegeren's Faked Vermeers and De Hooghs*, translated by A. Hardy and C. Hutt (London, 1949)

Paul Craddock, ed., *Scientific Investigation of*

Copies, Fakes and Forgeries (New York, 2009)

David Crystal-Kirk, 'Forgery Reforged: Art-Faking and Commercial Passing–Off Since 1981', *Modern Law Review*, vol.49, issue 5 (September 1986), pp.608~616

Rainer Crone, *Andy Warhol* (New York, 1970)

Hans Curlis, *Der Bildhauer Alceo Dossena: Aus Dem Filmzyklus 'Schaffende Hande'* (Berlin, 1930)

—

Serena Davies, 'The Forger Who Fooled the World', *Telegraph* (5 August 2006)

Karl Decker, 'Why and How the Mona Lisa was Stolen', *Saturday Evening Post* (1932)

R. Distelberger, et al., *Western Decorative Arts, Part I Medieval, Renaissance and Historicizing Styles including Metalwork, Enamels and Ceramics* (Washington, DC, 1993), pp.282~304

Robert Dodsley, *London and Its Environs Described* (London, 1761)

Edward Dolnick, *The Forger's Spell: A True Story of Vermeer, Nazis and the Greatest Art Hoax of the Twentieth Century* (New York, 2009)

Adolph Donath, *Wie die Kunstfälscher arbeiten* [How Art Forgers Work] (1937)

Richard Dorment, 'What is an Andy Warhol?' *New York Review of Books* (22 October 2009)

Denis Dutton, ed., *The Forger's Art: Forgery and the Philosophy of Art* (Berkeley, 1983)

—

Will Eisner (with foreword by Umberto Eco), *The Plot: The Secret Story of the Protocols of the Elders of Zion* (New York, 2006)

R. J. W. Evans, *Rudolf II and his World: A Study of Intellectual History 1576~1612* (London, 1997)

—

Stephen Fay, Lewis Chester and Magnus Linklater, *Hoax: The Inside Story of the Howard Hughes-Clifford Irving Affair* (London, 1972)

Walter Feilchenfeldt, 'Van Gogh fakes: The Wacker affair with an Illustrated Catalogue of the Forgeries', *Simiolus: Netherlands Quarterly for the History of Art*, vol.19, no.4 (1989) pp.289~316

Stuart Fleming, 'Art Forgery: Some Scientific Defenses', *Proceedings of the American Philosophical Society*, vol.130 (1986) pp.175~195

Mark Forgy, *The Forger's Apprentice: Life with the World's Most Notorious Artist* (2012)

Kester Freriks, *Geert Jan Jansen* (Venlo, 2006)

Ronald H. Fritze, *Invented Knowledge: False History, Fake Science and Pseudo–Religions* (London, 2009)

—

Howard Gaskill, ed., *The Reception of Ossian in Europe* (London, 2004)

Melanie Gerlis and Javier Pes, 'Recovery Rate for Stolen Art as Low as 1.5%', *Art Newspaper* (27 November 2013)

Patty Gerstenblith, 'Picture Imperfect: Attempted Regulation of the Art Market', *William and Mary Law Review*, vol.29, issue 3 (1988)

Liza Ghorbani, 'The Devil on the Door' *New York Magazine* (18 September 2011)

Laura Gilbert, 'us Attorney's Office Hints at More Criminal Charges in Knoedler Case' *Art Newspaper* (11 September 2013)

Victor Ginsburgh and David Throsby, eds., *Handbook of the Economics of Art and Culture*, vol.1 (Amsterdam, 2006)

Malcolm Gladwell, *Blink: The Power of Thinking without Thinking* (New York, 2005)

Ron Gluckman, 'Remade in China', *Travel & Leisure* (December 1999)

Grace Glueck, 'The Basquiat Touch Survives the Artist in Shows and Courts', *The New York Times* (22 July 1991)

John Godley, *Van Meegeren, Master Forger* (New York, 1967)

Aaron Gordon, 'Idiot Ruins Game? Brief Interviews With Not-So-Hideous Pitch Invaders', *Grantland* (3 September 2014)

Lothar Gorris and Sven Robel, 'Confessions of a Genius Art Forger', *Der Spiegel* (9 March 2012)

Jenny Graham, *Inventing van Eyck* (London, 2007)

David Grann, 'The Mark of a Masterpiece', *New Yorker* (10 July 2010)

G. Gregory, *The Life of Thomas Chatterton with Criticism on His Genius and Writings and a Concise View of the Controversy Concerning Rowley's Poems* (Cambridge, 2014)

Ion Grumeza, *Dacia: Land of Transylvania, Cornerstone of Ancient Eastern Europe* (Lanham, MD, 2009)

—

Yvonne Hackenbroch, 'Reinhold Vasters, Goldsmith', *Metropolitan Museum Journal* (1984~1985)

Anthony Haden-Guest, 'The Hunger Artist: A Jailed Basquiat Faker Goes without Food so that He can Make (and Sell) Art', *New York Magazine* (12 January 2004), viewable online at http://nymag.com/nymetro/news/people/columns/intelligencer/n_9717/

Jesse Hamlin, 'Master (Con) Artist/Painting Forger Elmyr de Hory's Copies are Like the Real Thing', *San Francisco Chronicle* (29 July 1999)

Joshua Hammer, 'The Greatest Fake-Art Scam in History?', *Vanity Fair* (10 October 2012)

Robert Harris, *Selling Hitler: The Story of the Hitler Diaries* (London, 1986)

Eric Hebborn, *Drawn To Trouble: The Forging of an Artist, an Autobiography* (Edinburgh, 1991)

Eric Hebborn, *The Art Forger's Handbook* (New York, 1996)

Phoebe Hoban, *Basquiat: A Quick Killing in Art* (New York, 1999)

Barnett Hollander, *International Law of Art* (Cambridge, 1959)

Thomas Hoving, *False Impressions, The Hunt for Big-Time Art Fakes* (New York, 1997)

Ard Huiberts, *Zelf Kunst Kopen* (Amsterdam, 2004)

—

Fabio Isman, *I Predatori dell'Arte Perduta* (Milan, 2010)

Guy Isnard, *Les pirates de la peinture* (Paris, 1955)

Clifford Irving, *Fake: The Story of Elmyr de Hory: The Greatest Art Forger of Our Time* (New York, 1969)

—

Steven L. Jacobs and Mark Weitzman, *Dismantling the Big Life: The Protocols of the Elders of Zion* (Jersey City, nj, 2003)

Geert Jan Jansen, *Magenta* (Amsterdam, 2004)

Jonathan Jones, 'Matisse: Can You Spot the Fake?', *Guardian* (8 July 2014)

Mark Jones, ed., *Fake? The Art of Detection* (Berkeley, CA, 1990)

Icilio Federico Joni, *Le memorie di un pittore di quadri antichi. A cura di Gianni Mazzoni, con testo inglese a fronte* (Siena, 2004)

—

Jason Edward Kaufman, 'De faux Dali échappent au pilon: plutôt vendre des contrefacons que les détruire' *Journals des Arts* (March 1996)

Sidney Kasfir, 'African Art and Authenticity: A Text with Shadows', *African Arts*, vol. 35 (2006), pp. 45~62

Tom Keating, Geraldine Norman and Frank Norman, *The Fake's Progress: The Tom Keating Story* (London, 1977)

Jonathan Keats, *Forged: Why Fakes are the Great Art of Our Age* (Oxford, 2012)

George L. Kelling and Catherine Coles, *Fixing Broken Windows: Restoring Order and Reducing Crime in Our Communities* (New York, 1998)

Martin Kemp, *La Bella Principessa: The Story of a New Masterpiece by Leonardo da Vinci* (London, 2010)

Martin Kemp, *Christ to Coke: How Image Becomes Icon* (Oxford, 2011)

W. E. Kennick, 'Art and Inauthenticity', *Journal of Aesthetics and Art Criticism*, vol.44 (1985) pp.3~12

Michael Kimmelman, 'The World's Richest Museum' *The New York Times* (23 October 1988)

Michael Kimmelman, 'Absolutely Real? Absolutely Fake?' *The New York Times* (4 August 1991)

Ilse Kleemann, 'On the Authenticity of the Getty Kouros', *Getty Kouros Colloquium*, 1993

Stefan Koldehoff and Tobias Timm, *Falsche Bilder Echtes Geld: Der Falschungscoup des Jahrhunderts* (Berlin, 2012)

Tomas Kulka, 'The Artistic and Aesthetic Status of Forgeries', *Leonardo*, vol.15 (1982), pp.115~117

Simon Kuper, 'Who Stole the Mona Lisa?', *Financial Times* (5 August 2011)

—

Peter Landesman, 'A Crisis of Fakes' *The New York Times Magazine* (18 March 2001)

Drew N. Lanier, 'Protecting Art Purchasers: Analysis and Application of Warranties of Quality' *Cardozo Arts and Entertainment Law Journal*, vol.3, (2003)

Stan Lauryssens, *Dali and I: The Surreal Story* (New York, 2008)

Bo Lawergren, 'A "Cycladic" Harpist in the Metropolitan Museum of Art' *Source: Notes in the History of Art*, vol.20, no.1 (Fall 2000)

A. Lemaire and the Biblical Archaeology Society, *Burial Box of James, the Brother of Jesus: Earliest Archaeological Evidence of Jesus Found in Jerusalem* (Washington, DC, 2002)

Thierry Lenain, *Art Forgery: The History of a Modern Obsession* (London, 2011)

Alfred Lessing, 'What is Wrong with a Forgery?', *Journal of Aesthetics and Art Criticism*, vol.23 (1965), pp.461~471

J. Robert Lilly, Francis T. Cullen and Richard A. Ball, *Criminological Theory: Context and Consequences* (London, 2007)

Deborah Linton, 'Humble Council House was Home to 10m Swindle', *Manchester Evening News* (17 November 2007)

Jonathan Lopez, *The Man Who Made Vermeers* (New York, 2009)

David Lowenthal, 'Counterfeit Art: Authentic Fakes?', *International Journal of Cultural Property*, vol.1 (1992), pp.79~104

—

Donald MacGillivray, 'When is a Fake not a Fake? When It's a Genuine Forgery', *Guardian* (2 July 2005)

J. Magness, 'Ossuaries and the Burials of Jesus and James', *Journal of Biblical Literature*, vol.124, no.1 (April 2005), pp.121~154

Magnus Magnusson, *Fakers, Forgers and Phoneys* (Edinburgh, 2006)

Peter Marshall, *The Magic Circle of Rudolf II* (London, 2006)

Joel Martinsen, 'Who's to Blame for Hamburg's Fake Terracotta Warriors?', *Danwei* (29 December 2007)

Hillary Mayell, 'Dino Hoax was Mainly Made of Ancient Bird, Study Says', *National Geographic News* (20 November 2002)

Gianni Mazzoni, *Quadri antichi del Novecento* (Vicenza, 2001)

Gianni Mazzoni, *Falsi d'autore. Icilio Federico Joni e la cultura del falso tra Otto e Novecento. Catalogo della mostra* (Siena, 2004)

Walter C. McCrone, *Judgment Day for the Shroud of Turin* (New York, 1999)

Julia Michalska, 'Werner Spies Rehabilitated with Max Ernst Show in Vienna',

Art Newspaper (28 January 2013)

Laura Miller, 'The Last Word; The Da Vinci Con', *The New York Times* (22 February 2004)

Tom Mueller, 'To Sketch a Thief', *The New York Times Magazine* (17 December 2006)

Tom Mueller, *Extra Virginity: The Sublime and Scandalous World of Olive Oil* (New York, 2011)

Werner Muensterberger, *Collecting: An Unruly Passion* (New Haven, CT, 1994)

Oscar White Muscarella, 'The Veracity of "Scientific" Testing by Conservators', *Original–Copy–Fake?* (Mainz, 2008), pp.9~18

—

Geraldine Norman and Thomas Hoving, 'It Was Bigger Than They Knew', *Connoisseur* (August, 1987)

—

Jennifer Osterhage, 'Relics of Saints a Blessing to Basilica', *Notre Dame Magazine* (Spring 2004)

Mark Oxley, *The Challenge of the Shroud: History, Science and the Shroud of Turin* (Milton Keynes, 2010)

—

Clara Passi, 'As pessoas amam ler sobre crimes de arte', *Jornal do Brasil* (24 August 2008)

Esther Pasztory, 'Truth in Forgery', *RES: Anthropology and Aesthetics*, vol.42 (2002), pp.159~165

Ken Perenyi, *Caveat Emptor: The Secret Story of an American Art Forger* (New York, 2012)

Aurora Petan, 'A Possible Dacian Royal Archive on Lead Plates', *Antiquity*, vol.79, no.303 (March 2005)

Paul Philippot, 'Historic Preservation: Philosophy, Criteria, Guidelines', in N. Stanley Price, M.K. Talley Jr. and A.M. Vaccaro, eds., *Historical and Philosophical Issues in the Conservation of Cultural Heritage* (Los Angeles, 1996)

Patricia Pierce, *The Great Shakespeare Fraud: The Strange, True Story of William-Henry Ireland* (Shroud, 2004)

Lisa Pon, Raphael, *Dürer and Marcantonio Raimondi: Copying and the Italian Renaissance Print* (New Haven, CT 2004)

William Poundstone, 'The Best Classical Sculpture in the World', *ArtInfo* (9 April 2013)

Elisabetta Povoledo, 'Yes, It's Beautiful, the Italians All Say, but Is It a Michelangelo', *The New York Times* (21 April 2009)

Elizabetta Povoledo, 'A Masters in Art Crime (No Cloak and Dagger)', *The New York Times* (21 July 2009)

Enrico Maria dal Pozzolo, *Giorgione* (Milan, 2009)

—

Colin Radford, 'Fakes', *Mind*, vol.87, no.345 (1978), pp.66~76

Kenneth W. Rendell, *Forging History: The Detection of Fake Letters and Documents* (Norman, OK, 1994)

Dan Romalo, *Cronica geta apocrifa pe placi de plumb* (Oras, 2005)

M. Rose, 'Ossuary Tales', *Archeology: A Publication of the Archeological Institute of America*, vol.56, no.1 (January 2003)

Ingrid Rowland and Noah Charney, *The Collector of Lives: Giorgio Vasari and the Invention of Art* (New York, 2015)

John Russell, 'As Long as Men Make Art, the Artful Faker will be with Us', *The New York Times* (12 February 1984)

Miles Russell, *Piltdown Man: The Secret Life of Charles Dawson and the World's Greatest Archaeological Hoax* (Shroud, 2003)

—

Paul Saenger, 'Review Article Vinland Re-Read,' *Imago Mundi*, vol.50 (1998), p.210

Jordana Moore Saggese, *Reading Basquiat: Exploring Ambivalence in American Art*

(Berkeley, CA, 2014)

Laney Salisbury and Aly Sujo, *Provenance: How a Con Man and a Forger Rewrote the History of Modern Art* (London, 2010)

Peter Schjeldahl, 'Dutch Master', *New Yorker* (27 October 2008)

Michael Schnayerson, 'The Knoedler's Meltdown: Inside the Forgery Scandal and Federal Investigations', *Vanity Fair* (6 April 2012)

Daniel Schorn, 'The Priory of Sion: Secret Organization Fact or Fiction', broadcast on *60 Minutes* (CBS television, 27 April 2006)

Peter Silverman and Catherine Whitney, *Leonardo's Lost Princess: One Man's Quest to Authenticate an Unknown Portrait by Leonardo da Vinci* (New York, 2011)

Adam Sisman, *An Honourable Englishman: The Life of Hugh Trevor-Roper* (New York, 2011)

R. A. Skelton, et al., *The Vinland Map and Tartar Relation* (New Haven, CT, 1995)

Christopher P. Sloan, 'Feathers for T. Rex?', *National Geographic* (November 1999)

Judith G. Smith and Wen C. Fong, eds., *Issues of Authenticity in Chinese Painting* (New York, 1999)

Michael Sontheimer, 'A Cheerful Prisoner: Art Forger All Smiles After Guilty Plea Seals the Deal', *Spiegel Online* (27 October 2011)

Nora Sophie, 'How to Fake a Piece of Art: by Artist Alfredo Martinez', in *InEnArt* (22 November 2013), available online at http://www.inenart.eu/?p=12787

David Sox, *Unmasking the Forger: The Dossena Deception* (London, 1987).

Jeffrey Spier, 'Blinded by Science: The Abuse of Science in the Detection of False Antiquities', *Burlington Magazine*, vol.132, no.1050 (September, 1990), pp.623~631

Hunter Steele, 'Fakes and Forgeries', *British Journal of Aesthetics*, vol.17 (1977), pp.254~258

Doug Stewart, *The Boy Who Would Be Shakespeare: A Tale of Forgery and Folly* (Boston, ma, 2010)

Michael Sullivan, *The Arts of China* (Berkeley, CA, 2009)

Benjamin Sutton, 'Group that Authenticates Jean-Michel Basquiat Paintings to Disband', *L Magazine* (18 January 2012)

—

Ken Talbot, *Enigma!: The New Story of Elmyr de Hory, the Most Successful Art Forger of Our Time* (London, 1991)

Donald S. Taylor, *Thomas Chatterton's Art: Experiments in Imagined History* (Princeton, NJ, 1979)

Bert Thompson and Brad Harrub, 'National Geographic Shoots Itself in the Foot–Again', *True Origin* (November 2004)

Clive Thompson, 'How to Make a Fake', *New York Magazine* (21 May 2005)

Damian Thompson, *Counterknowledge: How We Surrendered to Conspiracy Theories, Quack Medicine, Bogus Science and Fake History* (London, 2008)

Hans Tietze, *Genuine and False: Imitations, Copies, Forgeries* (London, 1948)

Henk Tromp, *A Real Van Gogh: How the Art World Struggles with Truth* (Amsterdam, 2010)

C. Truman, 'Reinhold Vasters, The Last of the Goldsmiths', *Connoisseur*, vol.199 (March, 1979), pp.154~161

—

Giorgio Vasari, *Lives of the Most Eminent Painters, Sculptors and Architects* (1550)

Giorgio Vasari, *Le vite dei piu eccellenti pittori scultori e architetti* (originally published in Italian in 1568), edited by C. Ragghianti, 4 vols. (Milan, 1942)

Carol Vogel, 'Work Believed a Gauguin Turns Out to Be a Forgery', *The New York Times* (13 December 2007)

—

Benjamin Wallace, *The Billionaire's Vinegar* (New York, 2007)

Benjamin Wallace, 'Hints of Berry, Oak and Scandal', *Washington Post* (25 November 2007)

Horace Walpole, *Anecdotes* (London, 1762)

John Evangelist Walsh, *The Bones of Saint Peter* (Bedford, NH, 2011)

David Ward, 'How Garden Shed Fakers Fooled the Art World', *Guardian* (17 November 2007)

Peter Watson, 'How Forgeries Corrupt Our Top Museums', *New Statesman* (25 December 2000)

Marjorie E. Wieseman, *A Closer Look: Deceptions and Discoveries* (London, 2010)

Mary Elizabeth Williams, 'Peter Paul Biro's Libel Case Against Conde Nast Dismissed', *Center for Art Law* (11 August 2013)

James Q. Wilson and George L. Kelling, 'A Quarter Century of Broken Windows', *American Interest* (September/October 2006)

Lucien Wolf, *The Myth of the Jewish Menace in World Affairs or, The Truth about the Forged Protocols of the Elders of Zion* (New York, 1921)

Graeme Wood, 'Artful Lies', *American Scholar* (Summer 2012)

Frank Wynne, *I Was Vermeer: The Legend of the Forger Who Swindled the Nazis* (London, 2006)

—

John Yates, 'Vinlandsaga', *Journal of Art Crime*, vol. 2 (Fall 2009)

—

Zhou Zhonghe, Julia A. Clarke and Zhang Fucheng, 'Archaeoraptor's Better Half', *Nature*, vol. 420 (21 November 2002)

Theodore Ziolkowski, *Lure of the Arcane: The Literature of Cult and Conspiracy* (Baltimore, MD, 2013)

데이비드 앤팸에게 감사드립니다. 훌륭한 미술사학자이가 감정가, 파이돈 출판사의 편집자인 그는 이 책을 구상하고 출간하는 데 도움을 주었습니다. 다이앤 포텐베리와 엘렌 크리스티를 비롯해 여러 유능한 편집자, 파이돈 내부의 훌륭한 영화 제작자 에마 로버트슨의 도움을 받아 기쁩니다. 모두에게 감사드리며, 구하기 힘든 위작 사진을 모두 찾아준 도판 담당자 세라 스미시스, 책의 제작을 맡아준 스티브 브라이언트에게 감사드립니다.

이 원고를 검토해주고 이 책의 교훈에 경험과 지혜를 내준 동료 작가, 학자와 친구 들에게도 감사합니다. 잉그리드 롤런드, 마틴 켐프, 티에리 르냉, 러티샤 러더퍼드, 존 스터브스, 네이선 던, 스튜어트 조지, 매슈 라이닝어, 헬렌 스토일러스, 케이트 애벗, 버넌 래플리, 켄 페레니, 빌 웨이, 다니엘레 카라비노, 에른스트 숄러, 스테파노 알레산드리니, 엘리너 잭슨, 그레이엄 스미스, 애덤 로, ARCA(미술범죄연구협회), '미술 범죄 및 문화유산 보호'의 ARCA 대학원 프로그램을 거친 학생들이 그들입니다.

매년 열리는 미술 범죄 역사 강좌와 위조 역사에 초점을 맞춘 최근 강좌는 이 주제와 아이디어를 발전시키는 중요한 역할을 했으며, 학생들의 참여와 명석한 질문은 최종 결과물이 형태를 갖추는 데 도움이 되었습니다.

무엇보다 열정과 인내, 사랑으로 나의 글쓰기 습관을 지원해준 가족에게 감사를 드립니다.

바보처럼 사랑합니다 Vas imam rad kot norec.

<div align="center">감사의 말</div>

슬로베니아 캄니크에서
노아 차니

옮긴이의 말

거짓말이 참말보다 목소리가 더 크다. 거짓말이 참말보다 많이 들린다. 큰소리로 자꾸만 반복되는 거짓말은 슬그머니 진실인 양 뇌리에 뿌리내리고 어느새 그것이 진실이라는 믿음으로 의식과 무의식을 지배한다.

연일 거짓말하는 사람들이 등장한다. '눈 한번 깜짝하지 않고 거짓말한다'는 말이 있지만 그것도 그리 쉬운 일은 아닐 것이다. 그 정도로 거짓말을 할 수 있다면 어지간히 갈고 닦은 기술이 아니라는 생각이 든다. 미처 그 수준에 오르지 못한 표정과 몸짓, 흔들리는 눈동자, 실룩이는 입가는 이렇게 말하는 듯하다. '내 말은 거짓이지만, 난 이 거짓을 진짜라고 믿고 싶어. 그러니 내 믿음이 헛되지 않게 너희도 믿어야 해.' 아니, 이들은 이미 그것이 진짜라고 믿고 있다.

거짓말은 어디에나 있다. 미술사에도 있다. 아닌 것을 그것인 것처럼 만들기. 가짜인데 진짜인 것처럼 하기. 바로 '위조'와 '위작'이다. 이 책은 미술사 교수이자 미술 범죄를 전문으로 연구하는 노아 차니가 위조와 위작의 역사와 기술에 관해 쓴 것이다. 고상한 취향을 맛볼 수 있는 미술 세계와 기발한 음모, 범죄가 결합되니 이야기는 대단히 흥미진진해진다.

저자는 위조란 '어떤 대상을 부정하게 통째로 만들어내는 것'이라고 정의한다. '부정하게'라는 말은 곧 속일 의도가 있다는 의미다. 속이려면 최대한 진짜처럼 보여야 한다. 작품 자체, 작품의 이력, 작품을 둘러싼 온갖 사연까지.

'눈 깜짝하지 않는 거짓말' 작품은 누가, 왜 만드는 것일까. 그런 수준의 거짓말을 위해 어떤 노력을 기울일까. 저자는 미술품 위조의 역사와 배경, 위

조꾼들의 심리적 동기와 위조 방법, 위조꾼과 공모해 위작을 유통시키는 화상들, 위작 여부를 놓고 벌어진 논쟁, 위작 감정과 과학 감정 방법들, 위작을 알면서도 눈감아버리는 미술관들, 그리고 문학·과학·역사 등 다른 분야에서의 주요 위조 사건까지 두루 소개한다.

위작과 위조꾼은 발각된다. 발각되었다는 것은 거짓임이 세상에 드러났다는 얘기다. 그러기까지 정당한 의혹 제기와 검증 과정이 있어야 한다. 다양한 검증을 거쳐 진위를 밝혀야 한다. 최근 우리나라에도 위작 논란이 있다. 의혹 제기는 끊이지 않으나 적절한 검증과 논쟁은 없다. 아니, 검증 결과마저 무시되는 것 같다. 이상하게도 수사 결과는 과학 감정 결과와 다르고, 대중은 위작이라고 보는데도 기관은 진작이라고 한다. 여기엔 어떤 기제가 작용한 것일까. 이 책을 읽으면서 생각해보는 것도 좋을 듯하다.

이 책에는 위조 범죄가 발각된 뒤 영웅 대접을 받거나 오히려 화가로 제 이름을 알린 위조꾼들이 나온다. 이런 과정에는 언론이 큰 역할을 한다고 저자는 판단한다. 저자의 말처럼 실제로 피해자는 극소수 부자들이고, 위조꾼은 미술계라는 고상한 숲속의 로빈 후드로 여겨지기도 한다. 대중은 멀찍이서 활극을 구경하며 혀를 차거나 웃어넘기면 그만일 것이다. 어디까지나 저들만의 리그에서 자기들끼리 속고 속인 일이니까. 그러나 저자는 그런 위조꾼에게 조금도 동조할 생각이 없다. 위조는 역사를 왜곡할 수 있는 심각한 범죄라는 것이다.

"사기극에 연관된 위작이라는 사실이 명백히 증명되었음에도 그 작품에 대한 믿음은 지속된다. 이 작품들이 줄곧 거짓이었다는 증거와 상관없이 사람들은 가짜라는 진실을 거부한 채 매우 중요한 작품이라고 생각한다. 심지어 밝혀진 위작조차 역사를 바꾸는 힘을 계속 가지고 있다."

오늘도 방송에는 거짓말과 거짓말쟁이가 넘쳐나고, 인터넷과 SNS에는

거짓인지 진실인지 모를 정보들이 떠돌아다닌다. 아무런 생각 없이 받아들인 정보는 우리 의식과 무의식 속에서 팩트가 되고, 일단 그렇게 의식에 뿌리내린 뒤에는 진실이 밝혀져도 무의식에서는 좀체 바로잡아지지 않는다. 더욱이 속이려고 작정한 거짓말이라면 비판적으로 듣지 않을 경우 거의 속게 마련이다. 어쩌다가 그 거짓말에 나의 욕망, 나의 편견마저 얹힌다면 이제 그 거짓말은 믿고 싶은 진실이 되어버릴 것이다. 그렇게 될 때 정말이지 두려운 건, 그 거짓이 드러난다 해도 거짓임을 알아보지 못하고 나아가 거짓이었음을 외면하고 부정할 수도 있다는 것이다. 나는 그것을 진실이라 믿었으므로.

2017년 2월
오숙은

사진 저작권

위작의
기술

ⓒ노아 차니

2017년 2월 6일 초판 1쇄 인쇄
2017년 2월 13일 초판 1쇄 발행

지은이 노아 차니
옮긴이 오숙은
펴낸이 우찬규 박해진
고문 손철주
편집 구태은 김미영 아트디렉터 오진경 디자인 정은영 윤혜림
마케팅 고순화 제작·관리 진종복
인쇄 민언프린텍 제본 정문바인텍 후가공 제이오

펴낸곳 (주)도서출판 학고재
등록 2013년 6월 18일 제2013-000186호
주소 서울시 마포구 양화로 85 동현빌딩 4층
전화 02-745-1722(편집) 070-7404-2810(마케팅)
팩스 02-3210-2775
전자우편 hakgojae@gmail.com
블로그 blog.naver.com/hakgobooks
페이스북 www.facebook.com/hakgojae

ISBN 978-89-5625-344-2 03600